세기를 뒤흔든
불멸의 사랑

세기를 뒤흔든
불멸의 사랑

조 동 숙 지음

문이당

작가의 말

우리는 사랑에 대해 얼마나 알고 있을까? 이 물음에 대해서는 각양각색의 견해가 있기 마련이다. 사랑이라면 우선 남녀 간의 열광적인 연애감정을 떠올리게 된다. 이러한 현상에 대해서는 남녀의 애정을 주제로 한 시, 소설 등의 문학 작품이나 TV 드라마, 영화, 대중가요가 막대한 영향력을 발휘했던 것도 주지의 사실이다. 분명한 것은 세상이 변하듯 영원히 지속되는 사랑이란 문화재만큼이나 귀하다는 것이다.

처음 본 순간의 그 떨림, 그 벅찬 마음이 시간의 경과에 따라 퇴색되고 변화하기에 사랑은 다분히 비극적이다. '사랑의 미신'에 사로잡힌 나머지 현실을 반영하지 못하는 가공된 관념은 결국 인생과 사람, 그리고 사랑에 대한 실망으로 상처 받게 된다. 상대방을 모든 사

고의 중심에 세운 후, 거기에 결코 실현될 수 없는 환상을 투영하려 했으며 있는 그대로의 대상을 알려고도 사랑하려고도 하지 않았다.

이런 한계를 인식하고 사랑에 대한 이해를 깊게 하여 그 폭을 넓히며, 유용한 정보를 활용함으로써 개인과 사회가 풍요로워지리라는 믿음으로 집필하게 되었다. 사랑의 외적인 풍요 속에 내적인 빈곤이라는 현대사회의 모순이 극복되고, 사랑의 부재나 왜곡 현상에서 빚어지는 신경증도 치유되리라는 가능성에서 새로운 희망을 찾을 수 있게 되기를 바란다.

막스 뮐러의 체험처럼 '한 방울의 눈물이 바다에 떨어지듯 그 여자에 대한 나의 사랑, 이 작은 것으로 인해 내 사랑은 수백만의 사람들에게 스며들어 그들을 둘러쌌다'는 사랑의 확산과 그 기적을 공유

하게 되리라 본다. 이 책에서 다룬 세기의 로맨스, 그 주인공들을 통해 사랑의 치열성과 도저히 저항할 수 없었던 욕망들을 인식함으로써 사랑의 새로운 좌표를 마련할 수도 있을 것이다. 사랑의 역동적인 생명력과 더불어 사랑이 휩쓸고 간 괴로움, 외로움, 상처자리도 소중하게 끌어안고 보듬을 수 있을 때 사랑에 대한 새로운 지평이 열릴 것이란 확신이 든다.

 이 책이 사랑을 꿈꾸는 사람들에게 작은 촛불 하나라도 되어 사랑의 여정에 길을 밝힐 수 있기를 기대한다.

2019년 1월

조 동 숙

차례

제 2장

제 3장

프롤로그

인류의 영원한 화두인 사랑 이야기는 우리 모두를 매혹시키고 사로잡히게 한다. 그리고 대부분의 사람들은 낭만적이고 환상적이며 신비적인 사랑의 미련에서 벗어나지 못하고 있는 것도 사실이다. 그것은 누구나 한번쯤 해보고 싶었던 정열적인 사랑에 대한 꿈과 놓쳐 버린 사랑에 대한 아쉬움 때문이라고도 볼 수 있다. 사랑을 깊이 연구한 사람들은 사랑이 대중의 폭발적인 관심을 끄는 이유로 사랑에 분명 무엇이 있기 때문으로 파악한다. 즉 사랑은 만남에서 시작되어 서로가 서로에게 경이로운 체험을 할 수 있게 하며 강력한 생명력을 부여한다는 점에서다. 예견된 만남이거나 순간에 일어난 우연한 만남이라 하더라도 아주 귀한 체험을 하게 된다. 사랑은 무에서 유를 창조하고, 단조로운 삶에 윤택한 의미를 부여하게 한다. 그러므로 어떠한 종류든 사랑을 포기한다면 우리의 삶은 무미건조해져 버린다.

사랑의 대명사격인 낭만적 사랑은 친밀감과 열정이 결합되어 형성된다. 육체적 감정이나 그밖의 매력적 요소들이 첨가된 감정으로 연인들은 서로에게 육체적으로나 감정적으로 아주 밀착되어 있다. 사랑이 성적 욕망을 동반하기에 대상에게 몰입하고, 사랑에 빠진 연인들은 서로 애무하며 합일에 이르기를 갈망한다. 사랑의 뜨거운 피는 불꽃 같은 파도가 쉼 없이 일어나게 하다가 어느 한순간 싸늘한 재가 되는 허무를 겪게도 한다. 이것이 사랑의 양면성이자 비극성인 것이다. 때로는 일체의 도덕이 거부되고 뜨거운 욕망에 사로잡혀 예사롭지 않은 그 행복과 기쁨을 포기하지 못해 반인륜적이며 오히려 비겁하다고 생각할 정도가 된다. 따라서 사랑하는 사람에 대해 지나친 환상을 가진 채 완전하고도 이상적인 사람과의 '운명적 만남'이란 신념을 불태우기도 한다. 바로 사랑의 불가항력적인 힘인 것이다. 사랑의 세례에 의한 경이로운 체험은 예술적 에너지가 되어 불멸의 작품을 낳게 하는 반면 사랑의 상실로 인생이 파탄지경에도 이른다. 그 누구도 이러한 사랑의 양면성과 비극성을 피해갈 수가 없다. 이런 예화의 주인공들이 많은 것도 그 방증이라 할 것이다.

필자는 이 책에서, 세기를 뒤흔들었던 사람들 중에서도 아주 특별한 사랑을 했던 22명을 선정하여 '불멸의 사랑'을 엮어 보았다. 또한 사랑의 여러 형태 중에서도 그들이 체험했던 열정적이고 도취적인 에로스에 중심을 두고 불멸이자 전설이 된 사랑에 접근할 것이

다. 여기서 만나게 될 인물들은 국왕, 왕비를 비롯하여 한 시대는 물론 한 세기를 풍미했던 학계, 문화예술계, 패션계 등의 거장들이다. 이들은 자신의 분야에서 유례가 없는 기념비적인 업적을 남겼을 뿐만 아니라 인류역사상 아직도 막강한 영향력을 발휘하고 있는 인물들이기도 하다. 나아가 이들 대가들의 로맨스가 사실과는 다르게 알려져 왔거나 지나치게 미화 내지 과대포장 되어 있는 경우도 살펴볼 것이다. 우상이나 이상, 그리고 꿰맞춘 이미지가 아닌 본래 그대로의 모습과 대면하는 일은 큰 의미와 가치를 지니게 될 것이다. 현명함과 어리석음, 청순과 사악이 혼합되어 사랑의 다양한 물결 속에 휩쓸려 흐르기도 할 것이다.

끝으로, 선정된 인물들에게 비교적 걸맞은 시와 사랑의 잠언을 곁들여서 독자들에게 독서의 재미와 깊이를 더하고자 했다. 여기 게재된 시들은 이미 발표한 본인의 시집에서 일부 수정하고 손질한 작품들과 새로 창작한 작품들이다. 아울러 필자가 참고한 방대한 분량의 문헌들과 자료들을 수록하지 못한 아쉬움을 밝힌다.

제 1장

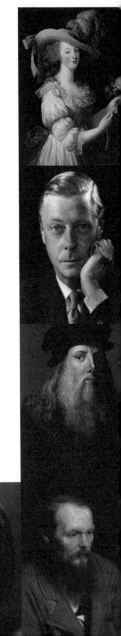

비운의 왕비 마리 앙투아네트

사랑은 죽음보다도 또 죽음의 공포보다도 강하다.
사랑, 오직 이것 때문에 일생을 버틸 수 있고
전진을 계속할 수 있다.
-투르게네프

마리 앙투아네트.

그녀의 이름은, 생각만 해도 피가 용솟음친다. 세계사를 장식했던 프랑스 대혁명과 부르봉 왕가의 몰락, 그 중심에 있었던 루이 16세와 왕비 마리 앙투아네트가 단두대에서 처형된 사건을 생각하기 때문이다.

이런 엄청난 사건은 왜 일어났으며 그 원인은 어디에 있었던 것일까? 프랑스 왕세자와 케사르 대제국 사이에서 합의된 혼인은 두 나라의 친선정책의 성격을 지녔고, 그녀에게는 일방적으로 통고되었다. 합스부르그 왕조의 마리 앙투아네트와 부르봉 왕조의 루이 오귀스트와의 결혼은 유럽의 안정을 위한 매우 중요한 사건이었다. 1770년 4월 21일, 57대의 마차를 이끌며 결혼을 위해 비엔나를 떠나올 때 그녀는 만 14세 4개월에 불과했다. 왕세자비가 지나는 곳마다 쏟아지는 프랑스 국민들의 열렬한 환영은 그녀의 생애가 온통 장밋빛으

로 채색될 것으로 여겨졌다. 도착지에 점점 가까워지면서 눈에 들어오는 대상은 바로 그녀의 배필이 될 루이 오귀스트 왕세자였다. 서 있는 것도 고역으로 보일 정도의 창백한 소년이었다. 15세의 이 소년은 눈을 너무 내리깔고 있어 자신의 아내가 될 소녀를 보고 있는 것 같지도 않았다. 실망스러운 첫 대면이었다.

1770년 5월 16일, 랭스의 대주교 주례로 호화롭기 이를 데 없는 결혼식이 거행되었으나 왕세자비는 섬광처럼 스치는 불길한 예감에 몹시 당황했다. 어느새 그 불안은 현실이 되어 그녀를 옥죄어 왔다. 그녀가 프랑스에 온 지 4년이 지난 1774년 5월 10일, 루이 15세가 64세를 일기로 서거했다. 따라서 그녀의 남편인 루이 오귀스트가 루이 16세인 새 왕으로 등극하고, 그녀는 당연히 당시 유럽 국가에서도 최고 국가인 프랑스 왕비가 되었다. 하지만 그들은 유감스럽게도 그때까지 제대로 된 교육조차 받지 못했다. 궁정의 바깥 세상에 대해서는 아무것도 몰랐고, 진정한 가치에 대한 안목도 없었다. 그들은 결혼할 당시 철부지 아이에 지나지 않았고 그런 만큼 세상을 편협하게 볼 수밖에 없었다.

그녀가 결혼할 당시 좀 더 나이가 많았다거나 좋은 교육을 받았더라면 좋은 왕비가 될 수도 있었을 것이다. 그들이 결혼한 지 7년, 왕비가 된 지 3년째인 1777년 그녀는 21세가 되었지만 여전히 처녀로 남아 있었다. 이 때문에 오스트리아와 프랑스 양쪽 궁정에서 모멸의

대상이 되었고, 왕이 남자 구실을 못한다는 풍자 노래가 퍼져나갈 정도였다. "그는 세울 수가 없대, 그는 들어갈 수가 없대, 랄랄라."의 노랫말은 모르는 사람이 없었다. 결국 왕비의 오빠인 오스트리아 황제 요제프 2세가 파리에 와서 불능 치유의 수술을 받도록 하여 왕비는 임신하게 되었고, 왕자 2명 공주 2명이 탄생했다.

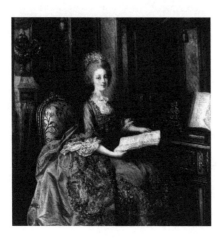

이때부터 왕은 아버지가 되게 해 준 아내에게 무조건 동의했다. 또한 자신에게 왕위를 물려 줄 왕자를 선물한 왕비에게 다이아몬드와 루비로 사랑을 표현했지만 만족스럽지 못한 부부생활로 그녀는 파티, 도박, 보석, 의상, 장신구 등으로 불만을 해소해 나갔다. 왕비는 용모가 빼어났다기보다 고운 자태와 발랄한 태도로 사람들을 매료시켜 우아하고 경쾌한 '로코코의 장미'로 찬미되기도 했다. 하지만 왕비로서의 품위와 정서적 결여는 공격과 비난의 표적이며 타도의 대상이 되어가고 있었다.

한편 루이는 온후한 사람이었고 여색과 쾌락을 즐기지 않았지만 그것이 오히려 프랑스 왕실에서는 불운이었다. 국왕으로서 다른 여성을 탐하지 않고 자기 아내만을 바라보았던 것이 결과적으로 민중

들의 모든 불만이 왕비에게 집중되게 했다. 더구나 90%를 차지하는 국민들의 빈곤과 비참상은 목불인견인데 화려한 베르사이유 궁전에 있는 왕과 왕비의 씀씀이는 도를 넘어섰다. 국고는 텅텅 비고, 늘어가는 적자는 메울 길이 없는데도 왕비의 별장 튈르리 궁을 보수하는 데 천문학적인 공사비를 쏟아부었다. 그들의 낭비는 밑 빠진 독에 물 붓기 식이라 왕실의 몰락을 부채질 하고 있었다. 특히 왕비를 향한 불만은 폭발할 수밖에 없었고, 그녀는 프랑스 국민의 공공연한 적이 되었다. '어떤 옷을 입어야 하는가?'라는 것이 하루 중 그녀가 가장 고심하던 사안이었고, 따라서 그녀의 드레스 재단사는 대신들보다 더 큰 권력과 영향력을 지니기도 했다. 왕후 귀족들의 사치스러움과 호화판이 극에 달했을 때 기아와 중노동으로 죽어가는 사람들은 그들의 사치를 위해 바쳐진 제물일 뿐이었다.

프랑스의 길거리에서는 굶어죽는 사람들이 속출했다. 초호화판의 사치로 인한 바닥모를 낭비와 대비되는 혹독한 굶주림. 이때 프랑스에서는 이미 시민의식이 일어나 루소, 볼테르 등의 계몽사상가 영향으로 '왕권신수설'이나 '신성불가침'은 말도 안 되는 허위로 간주되어 빛을 잃어가고 있었다. 즉 자유, 평등, 독립이라는 신사상이 들불처럼 번지는 시대적 분위기였다. 갈수록 심화되는 국민의 불만이 겹쳐 급기야 프랑스 대혁명의 도화선이 된 것이다.

그런데도 왕비는 이러한 시대의 변화를 알 수가 없었고 그럴 능력

도 없었다. 오랫동안 누적된 재정 적자도 알지 못했으며, 신하들도 수수방관만 했다. 결국 1789년, 시민들의 분노가 혁명으로 터져나오기에 이른 것이다. 왕과 왕비, 그리고 그들의 자식들까지 체포되었다. 그들은 베르사이유에서 작은 튈르리 궁으로 옮겨진 다음 마침내 감옥에 갇혔고 탈출을 시도했지만 실패했다. 국민들이 즐겨 불렀다는 풍자노래이자 참요讖謠인 '스무 살의 순진한 왕비님, 화려한 놀이를 벌이지만 그러느라 어느새 옥체는 궐 밖에 있네.'라는 노래는 이미 왕비의 불행한 앞날을 예고하고 있었다. 이 노랫말이 암시하는 바와 같이 프랑스 혁명이 일어나기 훨씬 전부터 그녀는 타도해야 할 표적이었다.

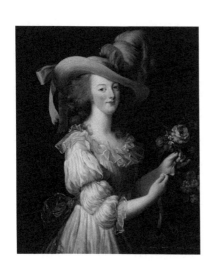

왕비가 의상과 보석, 장신구를 갖추는 데 엄청난 돈을 낭비하여 국고를 텅 비게 한 것, 궁정에 풍기가 문란한 것, 남녀를 가리지 않고 상대한다는 것 등으로 모든 재앙의 전부를 왕비의 탓으로 돌렸다. 왕비는 궁정에서 어느 누구보다 눈에 띄고, 오만하고 드센 데다 놀기 좋아하고, 자신의 마음에 드는 사람만 등용케 했다. 이 모든 것이

그녀에 대한 민중의 증오를 키운 셈이다. 누구의 짓인지 방에는 반왕실 캠페인의 팜플릿이 버젓이 펼쳐져 있었다. 그 팜플릿에서 왕은 먹는 것밖에 모르는 무능한 돼지, 왕비는 도도하고 음란한 암 표범, 또는 타조로 묘사되어 있었다. 자신들이 힘겹게 가꾸어 놓은 것을 빼앗아 감으로 국민의 90%에 가까운 민중들이 빈곤할 수밖에 없다는 의미였다. 한 줌밖에 안 되는 특권층이 농민들이 내놓은 땀의 결실을 독점한다는 것이다. 따라서 이들이 없어진다면 얼마든지 풍요롭게 살 수 있다는 자각이 싹트게 되었다. '적자부인', '골이 텅 빈 부인', '적국의 여인', '오스트리아의 암캐' 등으로 자리매김 된 왕비였다. "빵이 없으면 케이크를 먹으라고 하세요."라고 왕비는 말했다지만 거짓 소문이었다. 이것은 그 당시 흉흉한 민심이 반영된 것으로 그녀는 이미 '가망이 없는 여자'가 되고 말았다.

외면의 화려함과는 다르게 왕비의 내면은 너무나 쓸쓸하고 외로웠기에 아첨에 약했다. 사기의 빌미를 제공했던 대표적인 사례가 있다. 이른바 '목걸이 사건'. 이 사건은 왕비의 이름을 사칭한 사기 사건으로 다이아몬드 목걸이 2800캐럿, 647개의 다이아몬드가 박혀 있는 호화로운 목걸이 사건이었다. 그녀는 무죄라고 밝혔지만 군중들은 보석광인 왕비가 꾸민 일로 매도했고, 결국에는 그녀를 파국으로 치닫게 했다. 루이왕조 말년에 일어난 사건이며 이를 둘러싼 퇴폐적인 추문들은 프랑스 혁명의 전조로도 볼 수 있다. 그녀가 황태자비

로서 시집오던 날, 거리에 봇물을 이루던 군중들의 '프랑스에서 가장 사랑스런 공주님'이란 환호성은 도대체 어디로 증발된 것인가.

　그런 왕비에게 모든 것을 진정으로 이해하고 위로할 수 있는 사람이 있었다. 한스 악셀 폰 페르센이란 스웨덴의 귀족이자 기사였다. 궁정에서 열린 가장무도회를 통해 만나 연인으로 발전했는데 그의 나이 19세였다. 왕비는 첫눈에 반했다. 그는 미국의 독립전쟁에 참가했으며, 빛나는 외모와 생기발랄하고 세련된 몸가짐을 가지고 있었다. 크고 당당한 체구와 우아한 몸가짐은 로코코 시대의 화려한 무도회에서 여성이라면 경탄해마지 않을 인물이었다. 우유부단하고 패기 없는 루이와는 정반대의 인물로 그들은 이내 사랑에 빠졌다. 사실 루이는 오랫동안 우울증이 있는데다가 의지박약한 인물이었다. 그는 부모의 기대에 못 미치는 아들이었고 황태자가 되었어야 할 형이 병으로 사망한 탓에 그 자리에 올랐다. 국왕으로서의 자질이 부족한 데다 이후 닥쳐온 비운의 최대 원인제공자가 된 것이다.

　이러한 왕의 아내로서 가져왔던 불만 요소를 사치와 향락에서 해소하고자 했다. 페르센은 사랑에 목마른 그녀에게 단비와 같은 존재로 삶의 기쁨과 의미를 일깨워 주었다. 그녀에 대한 사랑에 목숨을 건 남자 페르센. 그는 시민들의 집중 포화를 맞는 연인에 대한 안타까운 마음을 여동생에게 편지를 써서 표현했다. '그녀는 자주 울며

지낸다. 무척이나 불행하다. 왜 사람들은 그녀를 사랑하지 않는지!'
불륜이라 할지라도 프랑스 왕비와 외국 귀족과의 사랑이 그토록 아름다운 것은 아무런 이해타산 없이 순수한 일념으로 생을 다할 때까지 타올랐기 때문이었다. 튈르리 궁에서 페르센은 밤을 틈타 그의 전용문인 뒷문을 통해 자유롭게 드나들며 연인을 만났다. 이 궁은 1층과 2층을 연결하는 좁은 계단이 있었는데 그들의 밀회는 이 계단을 통해 이뤄졌다. 그가 그녀의 손에 끼워 준 반지의 글귀처럼 '모든 것이 나를 그대에게 인도합니다.'라는 사랑의 신뢰와 맹세로 보낸 20년. 죽음조차도 그들의 사랑을 소멸시키지 못했다.

프랑스 혁명 때 위기를 느낀 왕족은 가족과 함께 도주했다. 이 치밀한 도주계획을 세운 사람은 페르센이었다. 1791년 6월 20일이었다. 이 모든 것은 사랑하는 그녀를 지키기 위해서였다. 유감스럽게도 왕은 페르센 백작을 질투하게 되면서 그는 토사구팽 당하고 말았다. 도주계획의 우수한 지휘자였던 페르센 없는 도주는 결국 실패로 끝났으며, 바로 그 이튿날인 21일 국경 마을 바렌에서 체포되어 왕궁으로 압송되기에 이른다. 그녀는 페르센에게 '당신이 걱정되어 견딜 수가 없어요. 24시간 내내 국민방위대의 감시를 받지만 신경 쓰지 않아요. 안녕, 이것이 마지막 편지예요. 나는 괜찮아요.'라는 편지를 썼다. 그녀는 죄수가 되어 감옥에서 무척 고통을 당했으며 심지어 8세의 아들까지도 품에서 빼앗겼다. 결국 왕비는 단두대에서 37세로

생을 마감했다. 물론 루이 16세가 먼저 처형된 곳이기도 했다. 그 아들은 그녀가 사망한 2년 후 사망했다.

그녀의 최후는 어떠했던가? 1793년 10월 16일 아침이었다. 검은 누더기 옷을 걸친 수척한 여자가 감옥에서 나왔다. 죄수 번호 280호 '카페 과부(루이 16세의 과부란 뜻)'로 호칭되던 그녀는 일반 죄수들이 타는 수레에 탄 마리 앙투아네트 왕비였다. 단두대가 놓인 파리의 혁명 광장에는 파리 시민들이 발 디딜 틈이 없을 정도로 운집하여 처형대로 향해가는 그녀를 향해 야유 섞인 환호성을 내질렀다. 그리고 그 몇 분 뒤 기요틴의 예리한 칼날이 떨어지자 마리 앙투아네트의 목이 잘려나갔다. 피투성이가 된 그녀의 머리를 볼 때 군중들의 환호는 극치에 다달았다. 오스트리아 여제의 딸, 프랑스 왕세자비, 왕비에서 저주받은 죄수의 극적 운명과 마주하는 순간이었다. 화려한 궁정에서 처참한 감옥으로, 온 국민의 환영에서 들끓는 증오로, 57대의 마차에서 초라한 수레로, 지고의 자리에서 단두대로 내몰렸던 운명 앞에서도 의연했던 왕비였다. 그 힘의 원천은 바로 사랑이었다.

마리 앙투아네트가 처형된 후 페르센은 심장이 없는 차가운 남자로 변했고 고통은 계속되었다. 그는 평생을 독신으로 살았으며 "나의 비통한 마음은 내 목숨이 다하는 날까지 계속될 것이다."라고 했

다. 그는 스웨덴의 왕위 계승자를 암살했다는 허위 사실로 격동의 소용돌이에 휘말리고 말았다. 결국 성난 파도와도 같은 폭도들에게 피살되어 스톡홀름의 번화가에서 처참한 시체로 발견되었다. 이 참상은 공교롭게도 그녀가 세상을 떠난 18년 후 운명의 날이었던 6월 20일에 일어난 또 하나의 사건이었다. 이 모든 비참함을 상쇄할 수 있게 하며, 죽음 앞에서도 의연할 수 있는 동력은 바로 불가사의한 사랑의 힘이었다.

시간 속으로

그대 그리움이
해거름녘 흩날리며 내려앉는
꽃잎처럼 이다지도 애잔할 수 있을까

구름밭에서 일어나는 낙조 물결들
그 아래 깃드는 시간의 표정들이
고요경 속에서 이다지도 사무칠 줄이야

향긋한 바람소리로 더욱 맑았던
우리 아름찬 사랑 이야기가
한 세월의 벅찬 꿈으로 아롱졌어라

볼그레한 저녁 빛이 다가와서는
창가에서 핏속으로 흐를 때면
그저 스쳐간 일마저도 이다지 두근거릴 줄이야

사랑을 위해 왕위도 버린
에드워드 8세

사랑은 끝없는 신비
그것은 달리 무엇이라고 설명할 말을 가지고 있지 않다.
-R. 타고르

　해도 지지 않는다는 영광과 명성을 누려왔던 대영제국의 왕이 지독한 사랑에 빠져 왕위도 왕실도 버린 일은 픽션이 아닌 실제 이야기다. 이로 인해 당사국인 영국은 말할 것도 없이 전 세계인에게 엄청난 센세이션을 불러 일으켰다. 한마디로 지구촌을 강타한 세기의 대 사건이었다.

　당대 최고의 남성이자 독신이었던 에드워드 8세가 백열白熱의 사랑에 빠져들게 한 여성은 도대체 누구이며, 어떤 사람인가에 세상의 관심과 이목이 집중되었던 것은 당연한 현상이었다. 그 주인공은 바로 심슨 부인으로 그녀의 바람기와 나쁜 행실에 관한 이야기는 너무나 무성했다. 두 번의 결혼과 이혼 경력이 있는 유부녀였고, 미국인이며 외모는 아름다움과는 거리가 멀었다. 넓은 턱, 뻣뻣한 머리카락, 쇳소리가 나는 목소리, 수다쟁이, 왜소한 몸집에다 이 남자 저 남자와의 염문을 뿌리기도 했던 품행 제로의 여자였다. 어디 그뿐인

가. 절친한 친구의 남편도 빼앗는 뻔뻔스럽고 부도덕한 여성이었다.

그녀의 이런 성향에는 성장과정이 그 몫을 톡톡히 하고 있다. 그녀의 이름은 베시 월리스 워필드로 1896년 미국 펜실베니아에서 태어났다. 양친은 당시 결혼하지 않았기 때문에 스캔들을 염려하여 몰래 딸을 양육했다. 나중에 결혼했지만 아버지가 곧 사망하자 불안정한 소녀시절을 보냈다. 청소년기에 접어들 즈음 어머니마저 재혼을 하는 바람에 홀로 남은 그녀는 친척의 도움으로 생활하며 학교를 다니게 된다. 1916년 20살 때 해군 중위인 윈필드 스펜스와 결혼했다. 해외 근무가 많던 남편을 두고도 다른 남자들과 서슴없이 사귀던 그녀였다. 그러다 제1차 세계대전이 시작되었고, 남편이 군무에 바빠지자 부부 사이에 금이 가기 시작했다. 전쟁이 끝나고 함께 살게 되어도 알콜 중독과 사랑 없는 결혼생활로 인해 결국 이혼하고 말았다. 2년 후인 1928년 대부호이자 친구의 남편이기도 한 이니스트 심슨을 유혹하여 재혼한 후 남편이 사업을 하고 있던 런던에 살면서 사교계에 알려지게 되었고, '사교계의 신데렐라'로 부상했다. 1931년에 에드워드 황태자의 정부 셀마의 소개로 황태자를 만나게 되었다. 결과적으로 남편은 아내와 황태자를 만나게 하는 가교 역할을 한 셈이다.

그런데 황태자는 어떤 인물이었을까? 1894년에 태어난 에드워드는 해군공병학교를 다녔고, 나이트클럽에서 밤새 춤을 출 정도로 밝

고 사교적인 성격이었지만 딱딱한 의식 등 왕실의 임무를 싫어하여 부왕 조지 5세를 힘들게 했다. 결혼은 하지 않았으나 화려한 여성편력에다 많은 정부들과의 스캔들로 이미 화제를 뿌리고 다녔고, 놀기 좋아하는 성격으로 여성들에게 인기가 많았다. 국왕 조지 5세는 병이 깊어 임종이 다가오자 "내가 죽으면 그 아이는 1년도 안 되어 파멸할 것이다."하며 한탄했다. 즉 아버지는 왕의 재목이 아닌 아들을 이미 꿰뚫어 보고 있었던 것이다.

그의 왕실에서의 생활은 왕위를 이을 사람에 걸맞은 엄격한 수업과 신분상의 무거운 짐, 주변의 판에 박힌 말들로 인한 인간의 향기가 없는 철저한 의무감과 고독이었다. 그다지 자애롭지 못한 부왕 조지 5세와 어머니 메리 왕비는 그를 늘 외롭게 했다. 이런 그에게 새로운 빛을 내뿜으며 다가왔던 여성, 그의 외로운 마음을 읽고 피를 가진 인간으로 부담 없이 대해 주며 그의 고독을 달래 주었던 여성이 바로 심슨 부인이었다. 하찮은 가문의 출신에다 누구나 인정하는 초라한 외모, 젊지도 않은 무명의 미국인 여자였다. 하지만 자유분방한 데다 남성편력이 많았던 그녀는 남자의 마음을 잘 읽었고, 남자를 다루는 솜씨까지 상대를 사로잡는 나름대로의 비책이 있었던 것이다. 자유롭고 예술적인 안목과 뛰어난 패션 감각으로 상대의 마음을 확 꿰뚫어 그쪽에서 원하는 것에 성의를 보일 수 있는 것이 그녀의 무기였다. 그리고 허영기에다 신데렐라의 꿈을 꾸고 있던 그

녀에게 에드워드는 아주 딱 부합되는 남자였고, 그로 인해 신분상승이란 최고의 보증수표는 따놓은 당상이기도 했다. 그는 공무나 그의 계획에 대해서 심슨부인에게 "당신은 나의 직무에 흥미를 느낀 유일한 여자."라고 말할 정도로 그녀는 공감적 경청가로서의 자질도 유감없이 발휘한 것이다.

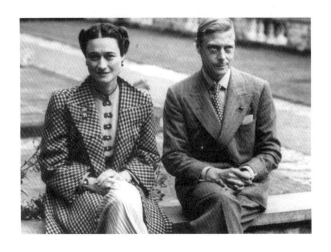

에드워드 황태자는 외로웠던 자신을 감싸주며, 어머니가 되고, 친구가 되고, 정숙한 숙녀로, 때로는 요부가 되어 자신의 허기를 달래주는 심슨 부인에게 점점 더 빠져들며 깊이 매료되는 것을 억제할 수 없었다. 그가 진정으로 원하는 것은 자신을 따뜻하게 감싸안아줄 여성이었다. 에드워드는 열악한 조건을 가진 그녀를 왕관보다 더 애중하게 여겼다. 이런 그를 두고 세간에서는 흥미로운 가십이 나돌

기도 했다. 그녀는 자신의 모든 부족을 보상할 수 있는 잠자리 기술, 즉 '성애술'을 익혀 그것을 발휘했다는 것이다. 그녀는 중국에 파견 나간 남편을 따라가 머물던 때가 있었다. 그때 중국 3천 년의 방중술 인 성애술을 익혔고, 그것으로써 황태자를 사로잡았다는 것이었다.

그들의 사랑 앞에 심슨 부인의 남편도 이혼을 승낙할 밖에 다른 방도는 없었다고 한다. 왕실과 전 국민의 빗발치는 결혼 반대는 오 히려 세기의 로맨스에 불을 붙이고 만 격이었다. 처칠 경도 그들의 염문을 '세기의 로맨스'로 규정하며 말릴 수 없는 것이라 할 정도였 다. 왕은 그녀가 쏘아대는 매력에서 조금도 헤어나지 못했다. 우리 의 상식으로는 잘 이해되지도 않을 뿐더러 조합이 잘 되지도 않는 심슨 부인과 사랑에 빠진 황태자. 사랑을 위해 왕위까지 버린 에드 워드 8세는 1936년 12월 11일 밤 BBC 라디오 방송을 통해 자신의 심 경을 이렇게 토로했다.

"사랑하는 여인의 도움과 뒷받침 없이 왕으로서 내가 뜻하는 바대 로 임무를 수행해 나간다는 것은 불가능한 일이라고 깨달았다."
그리고 훗날 심슨 부인에 대해 다음과 같이 덧붙이기도 했다.
"윌리스는 행복 뿐 아니라 삶의 의미도 안겨 주었다."

심리학에서는 '로미오와 줄리엣 효과'라고 하며 반대가 심할수록

사랑은 더 깊어지는 현상으로 설명한다. 즉 반대가 심할수록 소유욕은 더 커진다는 것이다.

"이제 올 것이 온 것이요. 난 당신을 포기하든가 왕관을 버리든가 해야 하오. 하지만 난 당신을 포기할 생각이 전혀 없소."

사랑을 선택할 것인가 왕위를 선택할 것인가의 갈림길에서 결국 사랑을 선택했던 에드워드 8세는 왕위를 내려놓아야만 했다. 1936년 그가 왕위에 오른 지 채 1년도 안 된 불과 11개월, 겨우 327일 만의 일이었다. 그 사랑으로 인해 제국의 통치자로서 세계적으로 막강한 힘을 가진 왕위를 버린 것이다. 그가 내놓은 왕위는 남동생 조지 6세가 계승했다. 이 커플은 1937년 6월 3일, 프랑스 투르 근교에서 하객 16명뿐인 쓸쓸한 결혼식을 올렸고, 이 결혼으로 영국 왕실로부터 배척 당했다. 에드워드는 히틀러를 찾아가 나치 식의 인사를 하고 나치에 공감을 표했으며, 월리스는 독일 대사관의 파티에 초대되기도 할 정도였고 이로 인해 영국 왕실의 심기를 자극했던 것이다. 그들은 또 다시 영국을 창피하게 했던 장본인이 된 것이다.

두 사람은 영국에서 추방된 나머지 망명객이 되어 다시는 고국 땅을 밟을 수 없게 되었다. 심슨 여사는 후일 여성으로서의 회한을 이렇게 쏟아내었다.

"나는 내 스스로 아이를 갖는다는 기쁨을 알지 못했다."는 뼈아픈

말이었다. 여성으로서의 이러한 창조의 기적을 경험하지 못해 자신의 삶이 충족되었다고는 말할 수 없다는 속마음의 표출이었다. 왕실에서는 심슨 부인에게 공작부인으로의 지위도 내리지 않았고, 다만 윈저 공작과 함께 사는 평민으로 대우했다. 그들 슬하에는 자녀가 없었으며 35년 간의 결혼생활로 해로했다.

에드워드는 윈저 공이란 작위를 받았고 사망할 때까지 왕실과의 관계는 미묘했지만 부인과는 사이좋게 살았다. 1972년 윈저 공작은 파리에서 사망했으며 영국왕실은 윈저 공이 프로그모어에 묻히는 것은 허락했다. 살아생전 가지 못한 고국 땅을 죽어서야 가게 된 것이다. 그녀는 그로부터 14년 후인 1986년 89세로 역시 파리에서 사망하여 남편 곁에 묻혔다. 왕비가 되어 화려한 신분상승을 바랐던 그녀의 꿈도 날개가 꺾인 채 영영 매몰되고 말았다.

윈저 공과 심슨 여사는 세기의 로맨스와 결혼으로 세상을 들끓게 했고, 우리들에게 전설적인 로맨스를 각인시켰던 중심인물이기도 했다. 하지만 그들의 '실체적 진실'에 대한 공식문서들이 속속 발표되면서 '세계적인 대 염문', '한 나라의 역사를 바꾸어 놓은 로맨스'도 그 민낯이 드러나자 크게 퇴색되었다. 에드워드 8세와의 사랑이 화제가 되었을 당시에도 그녀에게 있던 또 다른 애인에 대한 염문설과, 나치 독일에 대한 그녀의 열렬한 지지표명, 주영대사로 나와 있던 독일인과의 밀회 등의 사실이 알려지면서 사랑을 위해 왕위마저

도 버린 에드워드 8세의 로맨스를 크게 훼손시켰다. 세계를 달구며 신선한 파문을 일으키던 세기의 로맨스가 그 빛을 잃고 만 것도 사실이다.

무상의 노래

해도 지지 않을 것 같았던 그해 여름
날마다 새 살 차오르며 꽉 여물던 나무들과
무성한 숲을 이루던 잎사귀들로
축일처럼 유록색 등롱燈龍이 넘실대던 길
수많은 가능성으로 열리던 그 길을
죽 걸어서 참으로 오랜만에
여기 벤치에 앉아 보았다 그때처럼
나보다 먼저 와서 기다리던 바람

애써 담담하려던 마음이 밀릴 즈음
붉은 눈자위 같은 서녘 하늘은
석양의 잔해마저 거두고 있었다
바람이 불 적마다 흙비가 내렸고
녹엽의 기억조차 떨어뜨린 겨울나무의
황량한 가지 끝을 휘저으며
웅웅 웅웅 무상의 노래가 울려왔다

파라니 꿈을 켜던 초롱불이 모두 꺼진 채

모래바람 가운데 서 있던 나목에서

웅얼웅얼 들려오던 허전한 노래가

이미 한 페이지를 넘겨버린 시절의 저편에서나

어둠이 거미줄처럼 내리는 여기 벤치에서도

설렘 환하던 날들을 휘감아 돌며

못내 애틋한 여운을 전하고 있었다

레오나르도 다 빈치의 남자들

지혜가 깊은 사람은 자기의 이익 때문에 사랑하는 게 아니다.
사랑하는 그 사실에 행복을 느끼기 때문에 사랑한다.
-파스칼

레오나르도 다 빈치Leonard da Vinch.

그는 르네상스 시대의 전인적 인물로 손꼽힌다. 인류역사상 최고의 창조적인 인물로 평가되는 그는 천재적인 미술가라는 사실을 넘어 천문학, 건축학, 해부학, 동물학, 식물학, 지질학, 광학, 고생물학, 조각, 도시계획, 음악 등의 다양한 분야의 연구들과 각각의 분야에서 모두 뛰어난 업적으로도 유명하다. 모든 지식은 서로 연결되어 있음으로서 어느 한 분야에서 배울 수 있었던 지식은 다른 분야에서도 도움을 준다는 것이다. 그의 이러한 연구 방법은 여러 분야를 넘나들며 다양한 사고와 유례가 없는 눈부신 결과물을 낳게 해 주었다. 점점 더 많은 주제에 호기심을 보였던 그는 훗날 '알려고 하는 욕구는 진실한 사람들에게 당연한 것이다'는 글을 남겼다. 그는 성장하면서 자신의 주위를 면밀히 관찰했고, 놀라운 관찰력도 가지고 있었다. '밝혀지지 않은 것이 너무 많다!'며 그가 택한 방법은 모든 것에

대해 질문하는 것으로 시작하는 것이었다. 이런 과학적인 접근법은 사람들이 사실이라고 배운 것이 반드시 옳은 것은 아니라는 진실을 일찍부터 깨달아 그 누구에게도 맹목적으로 추종하지 않았다.

그의 전기 작가였던 조르조 바사리는 이렇게 말했다.

"가끔은 자연을 초월하여, 단 한 사람이 하늘로부터 기적적으로 아름다움, 우아함, 재능을 너무나 풍부하게 부여받아 다른 사람들보다 훨씬 앞서가는 경우가 있다. 그의 모든 행동은 멋지고, 실로 그가 하는 모든 것은 분명 인간의 기술이 아닌 신으로부터 나오는 것이다. 천상의 아름다움을 묘사하고 지상의 모든 것을 탐구한 천재 중의 천재."

바사리가 분석한 그의 특성에 대한 이 대목은 어느 누구도 부인하지 못할 것이다. 또한 역사가 헬렌 가드너는 그에 대해 "그의 정신과 개성은 우리들에게 진정한 초월적 천재의 모습이 어떤 것인가를 보여준다."고 평가했다.

르네상스의 가장 중요한 인물이자 위대한 천재였던 그에게도 상당히 흥미로운 면이 있었다. 그는 잘 생기고 노래를 잘 불렀으며, 비올라란 현악기도 능숙하게 다루었다. 파티에서는 끓는 기름이 들어 있는 잔에다 적포도주를 부어 화려한 색이 뿜어져 나오는 묘기를 생각해내기도 했다. 그의 패션도 많은 이목을 집중시켰다. 그 시대에는 발목까지 길게 늘어지는 옷이 유행했지만 그는 무릎까지 내려오

는 장밋빛 튜닉을 입었다. 다 빈치 자신도 파티를 무척 즐겼다. 그의
사랑 이야기에 대해 조금씩 접근해 보면 무척 흥미롭다. 신비로운
그의 내면으로 다가가 설렘과 매혹에 빠져들어 불가사의한 영감을
부여했던 사람은 과연 누구였을까?

그가 선생이 되었을 때 제자인 아름다운 소년들과 젊은이들에게
둘러싸여 있었으나 여성을 가까이 했다는 기록은 없다. 그는 자신이
좋아하는 제자들을 재능뿐만 아니라 외모까지 보면서 선택한다는
것이 늘 강조되었다. 다 빈치가 열정적으로 여자를 안아 본 적이 있
는지는 미심쩍다. 여자에 대해 그 역시 당시의 일반 남자들이 갖고
있던 생각을 갖고 있었다. 그 생각은 여자는 남자보다 지적이지 못
하며 '쓸모없는 수다쟁이'라는 부정적 선입관이었다.

다 빈치에 대한 정신분석
학적 연구가로 유명한, 20세
기 초 오스트리아의 정신과
의사였던 지그문드 프로이트
는 그의 성적 충동은 동성을
향한다는 점에는 의심의 여
지가 없다고 단언했다. 실제
행동과 관련해서는 그의 리
비도의 상당 부분이 연구 충

동에 의해 가려졌다고 보았고, 그것을 관념적이고 승화된 동성애라 말했다. 즉 내면으로는 동성을 좋아하지만 겉으로는 성행위를 하지 않는 수동적 동성애라는 것이다. 그런데 그의 성행위에 대한 혐오감이 드러난 다음의 말을 참고해 보면, "성행위와 그것과 결합된 모든 것은 너무나 혐오스러워서 예로부터 내려오는 풍습과 관능적 충동이 존재하지 않는다면 인간은 곧 멸종하게 될 것이다."는 대목에서 이성애자가 될 수 없는 정서적 배경을 알 수 있다. 그는 아이를 갖는 것을 '역겨운 일'로 치부했을 정도였다.

그런데 그가 살던 시대에 동성애는 불법이었지만 피렌체 당국은 '묻지도 말고 말하지도 말라'는 분위기가 조장되고 있었다. 실제로 피렌체에는 동성애가 많이 퍼져 있어서 그 당시 동성애자를 독일어로 '플로렌처', 즉 피렌체 사람이라는 뜻으로 사용되었다.

그러면 다 빈치의 동성애는 그 원인이 어디에 있었을까? 프로이트는 그의 출생과 양육에서 한 원인을 찾아내고자 했다. 그는 사생아로 태어났으며, 어린 시절 어머니하고 살았던 탓에 모자 사이는 강한 애착 관계가 생기게 되고, 어머니의 과도한 사랑을 받고 자라면서 어머니 외의 다른 여성에게는 냉담하게 되었다고 분석하고 있다. 그의 어머니는 후일 다 빈치 가에서 입막음용으로 소개한 남자와 결혼했다. 여기서 다 빈치의 불우했던 가정사와 그로 인한 반전의 역사를 알게 된다. 그의 아버지는 잘나가는 공증인으로 이 직업

은 다 빈치 집안의 오랜 가업이었고, 중산층이며 존경 받는 집안이기도 했다. 그런데도 그의 아버지 피에르는 소문난 바람둥이였다. 피에르는 시골에서 농사를 짓는 아가씨와 낡은 헛간에서 밀회를 하게 되었고, 이렇게 태어난 아들이 위대한 다 빈치였다. 그는 이 아가씨와 결혼할 생각이 없었고, 아들이 태어난 지 불과 몇 달만에 열다섯 살 된 다른 아가씨와 결혼한다. 다 빈치는 사생아로 태어난 것이다. 이후 그는 네 명의 계모와 15명이 넘는 이복동생을 두게 되었다. 다 빈치는 5살 때까지 조부모와 함께 살았고, 매우 외로운 어린 시절을 보냈다.

그에게 관심을 보였던 사람은 삼촌 프란체스코였다. 과학자 같은 삼촌에게서 영향을 많이 받았다. 사생아로 태어난 것은 다 빈치에게 일생의 걸림돌이 되었다. 사생아에게는 고등교육을 받는 것도, 좋은 직업을 갖는 것도 법으로 금지되어 있었다. 그는 정규교육은 초등학교 수준밖에 받지 못했다. 이탈리아의 유명대학 중 그 어느 곳에도 입학이 허락되지 않았고, 그에게 뛰어난 재능이 있다는 것을 알아보는 사람도 없을 정도로 소외되고 방치되어 있었던 것이다.

아들의 장래에 관해 그의 부친이 실낱 같은 책임이나마 느끼고 있을 때 신분과는 상관없는 미술 분야의 일을 염두에 두었고, 화가가 되고 싶다는 아들을 그 당시 피렌체에서 일류 화가이자 조각가였던 안드레아 델 베로키오 공방의 견습생으로 보냈다. 이곳이 바로 그의

인생에서 큰 행운으로 가는 관문이 된 것이다. 베로키오는 제자들에게 영감을 주었고, 새로운 길로 이끌었던 스승이자 '인간대학' 같은 존재였다. 다 빈치는 이 공방에서 미술가로서의 인정을 받게 되었다. 훗날 그는 '화가는 만능인이 되기 위해 열심히 노력해야 한다.'고 노트에 기록했고, 스승 베로키오로부터 '화가는 자연의 모든 것을 표현할 능력이 있어야한다.'는 것을 배웠다고 술회했다.

또한 그는 나이와 세월을 초월하여 마치 자신이 세상의 모든 시간을 쥐고 있는 것처럼 여러 작업 중 해부학의 작업도 병행해 나갔다. 방부제도 없고, 냉동시설도 없던 시기였고, 자신의 손톱 밑에 물감이 조금이라도 끼어 있는 것조차 싫어하던 다 빈치였지만 선택의 여지가 없었다. 그의 해부학 연구 노트에는 '보기에도 끔찍할 정도로 온 몸이 잘리고 피부가 벗겨진 시체들과 밤마다 함께 지내는 것이 힘들었다'고 적혀 있었다. 그는 1487년 이후 능숙하게 인체해부를 연구했고, 완벽하지는 않지만 자궁 안에 있는 태아의 모습을 최초로 그린 사람으로 알려져 있다. 1503년 봄 피렌체에 머물면서 산타마리아 누오바 병원에서 인체를 해부하여 신체 기관의 구조와 기능을 기록으로 남기기도 했다.

다 빈치가 사랑했던 제자들 중에 자코모 살라이Giacomo Salai와 프란체스코 멜치Francesco Melzi가 있다.

먼저 살라이로 1490년 성 막달라 마리아 날에 다 빈치를 방문했을

때 그는 10살이었다. '악마'라는 별명을 가지고 있었고, 다 빈치가 살라이의 옷을 사 입히기 위해 지갑에 넣어둔 돈도 훔쳤다. 그가 이 사실을 아는데도 자백하지 않았으며 이후 이런 저런 이유로 스승을 난처하게 했지만 내치지 않고 잘 돌봐 주었다. 고아였고 천덕스럽던 살라이를 그는 조수, 제자, 모델로 받아들이고 보살폈다. 스승의 물건을 훔쳐 저당잡히는 일, 스승의 포도주를 훔쳐 몰래 마시는 일, 능수능란한 거짓말, 스승에게 점점 요구가 많아지는 것도 마다하지 않고 다 받아들였다. 다 빈치는 '그 아이는 소년 두 명 몫의 음식을 먹고, 소년 네 명 몫의 말썽을 일으킨다'고 자신의 노트에 적어 놓았다. 말썽도 많이 일으키고 난처하게 한 반면에 스승을 기쁘게도 해 주었던 살라이는 거의 30년 동안 다 빈치와 함께 지냈다.

'세례 요한'의 모델이 살라이였는데, 이 사실만으로도 그에 대한 사랑을 짐작할 수 있다. 살라이의 매혹적인 면은 나무랄 데 없는 몸매와 균형 잡힌 얼굴, 숱이 많은 금발의 곱슬머리였다. 이러한 요소를 갖춘 그는 화가의 모델로는 이상적인 소년이었다. 후일 다 빈치는 그를 위해 밀라노에 있는 자신의 땅에다 집을 지어 주었고, 그곳에 있는 포도밭의 절반을 물려 주기도 했다.

살라이 다음으로 다 빈치와 각별한 관계에 있던 제자는 프란체스코 멜치였다. 다 빈치는 밀라노 근처에 살던 멜치 가문을 방문했을 때 그를 처음 만났다. 귀족의 아들로 수려한 외모에다 재능까지 갖

춘 그는 40세 연상의 다 빈치 문하에 들어갔다. 그는 스승이 하는 일에 흥미를 보였고, 화가가 되고 싶어 했다. 밀라노의 귀족 가문 출신으로 고귀한 성품을 지니고 있었고 교육수준도 상당했다. 이후 이들은 죽음이 둘을 갈라놓을 때까지 함께 지냈다. 다 빈치의 완벽한 후원자였던 프랑수와 1세의 권고를 받고 앙부아즈 블루 성으로 이주할 당시 23세였던 프란체스코는 여려 질환에 시달리던 늙은 스승을 헌신적으로 보살폈다. 다 빈치와 그가 함께 보낸 해는 고작 3년이었지만 마음만은 영원했다.

1452년 이탈리아 근교에서 태어나 결혼하지 않았던 다 빈치는 67세의 생일을 보낸 얼마 후 1519년 5월 2일 죽음을 맞이했다. 그는 말년을 함께 보낸 동반자 프란체스코를 유언집행인이자 단독 상속인으로 임명하면서 자신의 예술적, 학문적 유작 전체를 넘겼다. 다 빈치는 무려 1만 3천 페이지에 달하는 원고를 남겼고, 프란체스코는 그것을 분류·정리하는 작업 등의 의무에 최선을 다했다. 살라이는 위대한 스승 문하에서도 아무런 가치가 없는 복사본 몇 개를 남긴 것에 반해 프란체스코는 자신의 재능을 갈고 닦았다. 프란체스코가 그린 그림들 중에서는 앵무새를 들고 있는 소녀의 초상화가 유일하게 전해지고 있다. 다 빈치는 임종 직전 26세가 된 프란체스코의 팔에 의지한 채 종부성사를 받았다.

프란체스코는 스승이 사망한 뒤 그 상실감을 도저히 극복할 수 없었을 것이다. 그는 후일 "스승은 자신에 대해 매우 정열적이며 타오르는 열정을 갖고 있었고, 내 육신이 살아 있는 동안 나는 영원히 불행할 겁니다."라고 고백했다.

세기를 초월한 천재 다 빈치는《모나리자》,《최후의 만찬》등의 세계적인 걸작품을 남겼다. 프로이트가 다 빈치에 대해 '오직 자신의 판단을 믿으며, 자연의 비밀을 조사한 최초의 근대적 자연철학자'라고 높이 평가했던 대목은 상당한 설득력을 가지며 검증되고 있다. 그의 시신은 앙부아즈성에 있는 생플로랑탱 궁정 교회에 안치되었

는데 이 교회는 훗날 종교전쟁의 여파 속애서 철거되고 말았다. 프란체스코는 스승이 사망한 뒤 50년을 더 살았고 1570년 77세의 나이로 세상을 떠났다. 그들은 천상에서 재회하여 영원한 사랑을 이어갈 것이다.

우리 푸르른 날

네가 흠결 하나 없는 만월滿月을 바라보며
깊은 생각에 잠긴 채 묵묵히 앉아 있거나
바람이 불 적마다 푸른 불길로
용솟음하며 화르르 타오르던 숲을
망연히 바라보며 서 있을 때도
나 역시 그 달 보고 그 수풀 바라보며
그렇게 살아왔음을 너도 알지

나날이 자라나던 나의 연가 안에
명화名畵처럼 놓여 있던 너를 향해
피고 지던 계절의 애틋한 여운
아로새기고 있을 때 네 안에서도
움 트던 파릇한 사랑 노래가 어느 결에
진초록 수풀을 이루던 것을 나도 알지

달아오르는 석양이 뜨거운 맘 열어

저물녘의 강물을 발그레 품고 있듯이

못내 설레는 빛으로 어우러지고

긴 세월 너머로 가고오던 계절처럼

스스럼없이 저절로 오가고 싶었던

우리 푸르른 날의 그 환하던 도취여

도스토예프스키의 삶과 문학
그리고 사랑

땅에 엎드려 입을 맞추고 눈물로 흙을 적셔라.
그러면 네 눈물이 대지의 열매를 맺어줄 것이다.
이 땅을 꾸준히 언제까지라도 사랑하라.
이 세상에 존재하는 모든 것을 사랑하고 영광과 환희를 맛보아라.
-도스토예프스키

표도르 미하일 도스토예프스키는 1821년에 태어났다. 그는 19세기 톨스토이와 함께 러시아 문학을 대표하는 인물로 당대 작가들은 물론 오늘날에 이르기까지 문인들에게 큰 영향을 끼치고 있다.

그의 할아버지는 우크라이나 정교회의 사제였지만 아버지는 모스코바 근교 마린스키 빈민구제 병원의 의사였고, 어머니는 부유한 상인의 딸이었다. 실제로 그의 집안은 변변찮은 전문직에 종사하는 월급쟁이 계층에 속해 있었다. 이들 부부 사이에는 아들과 딸을 각각 네 명씩 두었으나 그 중 딸 하나는 일찍 사망했다. 표도르 미하일 도스토예프스키는 그들의 둘째 아들로 태어나 그다지 행복하지 않았던 어린 시절을 보냈다.

그의 어린 시절, 성격은 '불 같은 아이'였고 이런 성격은 그의 생애에서 떨어질 줄을 몰랐다. 아버지는 교육열이 강하고 책임감이 있는 가장이었지만 대신 엄격하고 신경질적인 데다 인색했으며 의심이

많았다. 그런 부친과는 달리 어머니는 사랑이 많고 유순하며 남편을 공경하고 신앙심이 깊었다. 불행하게도 병을 늘 몸에 달고 있을 정도로 허약한 체질인 데다 잦은 출산으로 몸이 쇠약해져 건강이 위태로웠다. 외모는 여자답고 많은 교육은 받지 못했지만 훌륭한 글솜씨와 문학적 재능은 자식들에게 이어졌다. 하지만 폐결핵에 걸려 37세의 나이로 요절하고 만다. 그의 나이 16세 때였다. 오랜 병환 중에 있던 어머니 때문에 집안 분위기는 늘 어두웠지만 아버지가 구독하던 〈독서문고〉라는 문학잡지를 통해 푸슈킨, 발자크, 위고 등의 작가들을 접하면서 그들의 작품들을 애독했다. 특히 푸슈킨의 『스페이드 여왕』, 『대위의 딸』을 열심히 읽으면서 형 미하일과 함께 작가가 되는 꿈을 키우고 있었다. 부친은 7남매나 되는 자녀들을 훌륭하게 교육시키기 위해 허리띠를 졸라매며 생활해야 했고, 고난과 불행을 감내하면서 방이 두세 개 딸린 병원 숙소에서 구차하게 살아갔다. 그는 어려운 살림살이에서 벗어나기 위해 병원에서 받는 봉급 외에 개인영업을 하면서 수입을 늘여야 했다. 그렇게 해서 몇 년 동안 번 돈으로 모스코바에서 100마일쯤 떨어진 다로보예에 작은 영지를 구입하게 되었다. 그 이후부터 가족들은 그곳에서 여름을 보내기도 했으며, 처음으로 넓은 공간에서 생활하는 즐거움을 맛볼 수 있었다.

온화한 성품으로 아버지의 폭군 같은 기질을 달래 주던 어머니가 세상을 떠난 뒤 부친은 퇴직하여 시골에 살면서 일찍이 모스코바에

서 자신을 도와 주었던 정부, 카제리나 알렉산드로바를 곁에 두었
다. 아버지는 술을 광폭하게 마셨고, 온갖 이유로 농노와 하인을 괴
롭혔으며, 그들에게 채찍을 가하면서 자신의 의심과 분노를 폭발했
다. 농노들은 이런 주인을 증오하며 일대 음모를 꾸몄고, 이 음모에
아버지의 정부 삼촌도 가담했던 살인사건이 일어나게 되었다. 1939
년 여름, 지주가 화를 내며 욕설을 퍼붓자 한 무리의 농노들이 그에
게 덤벼들어 그를 살해한 것이다. "형체가 손상된 시신이 숲속에서
발견됨. 사인은 뇌졸중에 의한 것임."이라는 것이 경찰의 공식적인
수사결론이었다. 다로보예 마을의 한 농부인 마카로프는 다음과 같
이 기억했다.

"그는 짐승 같은 인간이었죠. 마님은 천사 같았지요. 나리는 마님
과 함께 살면서 그분을 두들겨 패기도 했습니다. 뿐만 아니라 이유
없이 농노들에게 채찍을 가하기도 했지요."라는 말에서 아버지의 죽
음은 이미 예고되어 있었다.

도스토예프스키는 1939년에 아버지의 충격적인 사망소식을 들었
다. 어머니의 죽음, 아버지의 알코올 중독, 아버지의 정부와 농노들
의 증오, 살인과 기만, 매수되기 쉬운 관료들, 주변 사람들의 위선
등 이 모든 무서운 일들에 부딪치면서 암담한 현실에 절망했다. 그
는 무섭게 짓누르는 이 모든 일들에서 벗어나 자유롭고 독립된 인간
이 되고 싶어했다. 특히 아버지의 비명횡사 사건은 그가 열여덟 살
에 일어났던 사건으로 '유쾌하고 불 같은 아이'가 비사교적이고, 깊

은 사색에 잠기는 청년으로 변해버리게 했다. 그의 과묵함, 의심 등은 부친에게서 물려받은 유산인 데다 충동적인 기질, 당구, 도박, 여자 문제는 자신감의 결여로 분석되고 있다.

그는 아버지의 교육열로 공병학교에 입학했지만 그 시절이 행복하지 않았고, 학교생활이 별로 마음에 들지 않았으며 불만스러워했다. '나 자신의 운명과는 다른 길'이라고 생각했었다. 동료학생들의 눈에 그는 '깊은 생각에 잠긴 자폐적 성격의 우울한 사람'으로 비쳤고, '안색은 잿빛에다 긴장된 표정을 하고 있는 사람'으로도 기억되고 있었다.

도스토예프스키가 살았던 시대는 국가 권력과 이에 저항하는 인텔리켄차 간의 첨예한 갈등과 인텔리 내부에서의 사상적 노선 갈등으로 점철된 긴장이 맞물리고 있었다. 이 와중에서 1840년대 그가 가

담한 '금요독회'가 급진적인 서구주의적 그룹에 속해 정치적, 사회적 개혁운동에 참여했다는 이유로 그는 국사범이 되어 사형을 선고받기에 이른다. 그렇지만 다행스럽게도 사형 선고가 극적으로 취소되고 또한 감형되어 8년 간 시베리아 유형에 처해졌다. 그 4년 간은 징역살이, 나머지 4년 간은 유형수 부대의 사병으로 복무했다. 과거는 끝이 났고 거기서 또 다른, 소위 제2의 탄생이 시작된 것이다.

도스토예프스키는 그곳 유형지에서 사상적 전환을 겪게 되었다. 즉 유형기간이 끝나고 수도인 페테르부르그로 돌아왔을 때 그의 세계관은 이전과는 아주 다르게 변했다. 그는 이 유형 생활을 '말로는 도저히 표현할 수 없는 고통'이라 했으며 그 생활의 끔찍한 경험을 바탕으로 장편 『죽음의 집의 기록』을 집필했다. 1860년대 중반과 후반에 그는 서유럽을 여행하고 약 4년 간을 체류했다. 뜻밖에도 그 기간 동안 마주친 서구자본주의의 모순적인 현실을 접하면서 서구 사회를 혐오하게 된 것이다. 서구의 합리주의와 이성 중심적 사상에 대해 회의를 품게 되었고, 그는 이런 체험들을 '신념의 재탄생'이라 자평했다.

이렇게 새로 태어난 그는 때때로 사랑에 대한 꿈에 사로잡히게 된다. 그런데도 실제 여성을 만나면 어색해하거나 우스꽝스러워졌다. 따라서 여성에게 다가가려는 시도는 거의 실패로 끝나버렸다. 그는 열광적인 이상주의자이며 고양된 병적 감수성이 뛰어났다. 여기에

다 손님으로 다니기를 기피했고, 사람들 앞에서 처신하는 방법을 몰랐으며, 여자들과의 모임에서는 당황하며 어쩔 줄을 몰라했다. 1840년 초의 한 파티에서 당시 유명했던 미녀 세냐비나를 소개 받고는 기절한 적이 있었다. 그 기절은 신경성 발작일 가능성으로 진단되기도 했다.

이렇듯 그의 사랑과 정열의 이야기는 의외성이나 모순으로 가득했다. 그에게 창작은 하나의 웅장한 고해성사이자 보편적 정신의 완전한 계시로 나타났다. 그는 출세작인『가난한 사람들』직후에 쓴 자전적 중편『백야』에서 수도를 떠돌며, 사랑을 꿈꾸는 분열된 청년을 묘사했다.『가난한 사람들』은 러시아의 문학사에 하나의 획을 긋는 사건이었다.『가난한 사람들』의 성공으로 페테르부르그의 사교계 문이 열렸고, 상류사회로 진입하게 되었다. 형 미하일에게 '사교계의 거물들과 만나고 있으며, 모두가 나를 살아있는 기적으로 생각한다.'는 편지를 쓴 것도 이 무렵이었다.

작가이자 비평가였던 빠나예프의 집에서 도스토예프스키는 그의 아내인 러시아 여성작가였던 빠나예바를 알게 되었다. 그녀는 당시 스물두 살이었고 아름다우며 매력적인 용모와 나긋나긋한 멋진 몸매로 그를 사로잡는다. 그는 1845년 11월 16일 형에게 보낸 편지에서 그녀에게 반한 자신의 심경을 다음과 같이 표현했다. '어제 나는 처음으로 빠나예바의 집에 갔는데 그의 부인에게 반한 것 같습니다. 그녀는 지혜롭고, 아름답고, 게다가 친절해, 뭐라고 말할 수 없을 만

큼 솔직했습니다. 나는 시간을 즐겁게 보내고 있습니다.'라고 썼다. 하지만 이 사랑은 짝사랑이었고, 이 첫사랑의 감정은 괴로움과 굴욕감을 심어주었다. 애초부터 기대할 수 없는 사랑이었고 결과는 실패로 귀결되고 말았다. 그녀는 후일 자신의 『회상기』에서 그에 대한 인상을 이렇게 쓰고 있다.

'도스토예프스키를 보았을 때 첫눈에 이 사람은 매우 신경질적이고 감수성이 예민한 젊은이라는 것을 알았다. 그는 여위고 키가 작고 금발에다 파리한 인상이었다. 크지 않은 잿빛 눈은 왠지 불안하게 사물에서 사물로 옮겨가고 창백한 입술은 신경질적으로 떨고 있었다. 문인으로서의 화려한 첫 출발에 깜짝 놀란 데다 문단의 권위 있는 사람들의 칭찬 세례를 받게 되자 다른 젊은 문인들 앞에서 오만함을 숨길 줄 몰랐다. 그는 조롱할 구실을 제공했다.'

그가 사랑에 빠졌던 여자에게서 위의 내용과 같은 비호감에 가득한 평가를 보면 사랑의 실패는 이미 예견된 수순이었고, 그 다음 차례는 상류사회 진입의 문턱에서 추락하는 꼴이 되기에 족했다. 1840년대 오직 그녀만을 향해 타올랐던 사랑의 불꽃은 피워보지도 못한 채 싸늘한 재가 되고 만 것이다.

그녀와의 사랑에 실패한 것은 병적 상태를 악화시킬 정도로 큰 충격을 주었다. 그는 사랑을 제대로 고백하지도 못했고 비웃음의 대상

이 되었다. 여기에다 '절제도 모르고 경제관념이 없는 사람'이라는 문인들의 부정적 평가도 겹쳤다. 소설 『백야』를 통해 구현된 빠나예바는 몽상가에게 육체적으로 소유되지 않고 고상한 정열이 지배하는 범위 안에서 머물러 있었지만 현실의 그는 페테르스부르그의 변두리에서 만난 여자들을 상대로 자신의 성욕을 적나라하게 채워나갔다. 당시 형에게 보낸 편지에서 빠나예바에 대한 절망적인 사랑과 정상적으로 살아갈 수 없는 자신의 성적 방탕에 대해 호소했다. 사실 그는 체질적으로 대단한 정열과 강렬한 관능의 소유자였고, 투르케네프와 몇몇 문우들은 이러한 그의 난잡한 생활에 대해 심하게 매도하기도 했다. 그의 호색적인 생활은 항상 질병과 의심, 우울증이 겹쳐 복잡해졌고, 간질 발작 등은 그를 특히 예민하고 불안정한 사람으로 만들었다.

그리고 유형시절 도스토예프스키에게 있었던 변화는 또 하나의 사랑과 결혼이었다. 1854년 옴스끄에서 풀려나 유형수 부대의 병사로 세미빨라진스끄 주둔 제7부대의 사병으로 배속되어 복무하게 되었다. 그는 이때 서른세 살의 성숙한 남자였다. 사병 근무는 굴욕적이었지만 그는 마땅히 짊어질 각오가 서 있었다. 신임 행정관 브랑겔 남작이 이곳에 도착했고, 두 사람은 곧 친구가 되어 친밀한 관계를 유지했다. 브랑겔 남작은 친구를 그 지역의 상류사회에 소개했고, 대대장 벨리코프 집에서 알렉산드로 이사예프와 그의 아내 마리야 드미뜨리예브나를 만났다. 브랑겔은 마리야에 대해 이렇게 쓰고 있다.

마리야 드미뜨리예브나 이사예바는 서른 살이 넘는 여성이었다. 보통 키에 몹시 가냘프고 정열적이며 명랑한 성격의 그녀는 아름다운 금발을 가진 미인이었다. 하지만 이미 그때부터 불길한 기운이 그녀의 창백한 얼굴에 어른거리기 시작했다.

한편 마리야는 훌륭한 교육을 받아 박식하고 지식욕이 강했다. 사실 그녀의 외모는 전체적으로 허약하고 병적이었는데 그런 그녀를 보면서 도스토예프스키는 때때로 그의 어머니를 떠올렸다. 허약한 몸과 어린애 같은 심성의 그녀는 보호본능을 자극하면서 복잡한 감성을 맛보게 했다. 마리야는 허약함으로 그의 내부에 잠재된 육체적

욕구를 눈뜨게 하면서 그를 매혹시켰고, 그녀의 섬세하고 내밀함에도 빠져들게 했다. 마리야에게 그는 이상한 손님이었다. 때때로 아무 말 없이 가만히 앉아 있다가 갑자기 열을 올려 더러는 이해할 수 없는 장광설을 늘어놓기도 하는, 세련되지 못한 병사였다. 마리야는 남편의 폭음과 주사酒肆 때문에 하루하루가 우울하고 불행한 자신의 상처받은 마음을 위로 받고 싶었다. 주부로서 남편과 아들을 돌보고 있었지만 자신의 병든 마음을 누군가에게 털어놓고자 했고, 그는 공감적인 경청자였다. 그녀의 남편이 술에 취해 잠들어 있을 때 그녀의 곁에 있어 주며 고통을 함께 했다.

이런 분위기로 인해 그는 곧 자신의 열렬한 사랑을 숨기지 않게 되었다. 그녀가 그의 어깨에 머리를 기대거나 키스에 호응해 왔지만 그녀의 가벼운 장난끼를 그는 사랑의 감정이라 생각할 정도였다. 그는 사랑을 찾고 있었고 그의 연정은 마리야를 향해 식물의 줄기처럼 뻗어가고 있었다. 혹독한 4년의 감옥살이 끝에 만난 그녀는 흥미로운 여자였지만 한 아이의 어머니이며 유부녀인 탓에 둘의 사랑이 쉽지 않다는 것을 점점 알게 되었다. 그런데도 가랑잎에 불이 붙듯 활활 타오르는 사랑을 진화할 수 없었다. 그는 친구였던 브랑겔 남작에게 자신의 광적이고, 도취된 사랑을 이렇게 썼을 정도였다.

난 미칠 정도로 그녀를 사랑하고 있습니다. 만약 그녀 얼굴을 볼 수 없다면, 그녀에 대한 생각은 나를 무덤으로, 아니면 말 그대로 자

살로 몰고 갈지도 모릅니다. 그녀를 볼 수만 있다면! 그녀의 목소리를 들을 수만 있다면! 나는 불행한 광인입니다. 사랑은 질병과도 같습니다. 난 이 점을 직시하고 있습니다.

1855년 7월, 마리야의 남편이 사망하자 그는 바로 마리야에게 청혼했다. 그러나 마리야는 일개 유형수에 불과한 그와의 결혼에 의문이 들어 그의 구혼을 받고도 10개월 동안이나 미적거렸다. 그 이유로는 둘 다 가난했기 때문이고 이미 다른 남자, 즉 '고결한 데다 서로 마음이 통하는' 젊은 교사에게 반해 그의 정부가 되어 있었기 때문이었다. 1856년 10월 1일 그는 소위보로 승진했다. 유형 이후 첫 장교 계급이었다. 그것은 바로 특권 계급으로 복귀하는 것을 의미했고, 사면의 가능성이 높아진 것이다. 이 상황의 호전으로 마리야의 의심 많고 변덕스러운 성향이 그대로 반영되어 사랑과 결혼에 대한 그녀의 태도마저 돌변했다. 죽고 못 살던 미남교사와의 로맨스도 아예 없던 일이 되어버렸고, 도스토예프스키에게 오빠라 부르며 살갑게 굴었다.

1857년 2월 6일, 마침내 그는 마리야와 꾸즈네쯔꼬 교회에서 결혼식을 올렸고, 혼인증명서는 그곳에 보관되었다. 교회 의식이 끝난 후 신혼부부는 여행용 사륜마차를 타고 바르나울로 떠났다. 그러나 신혼여행이 끝나고 며칠 동안 보내기로 한 지인들 집에 도착했을 때

그는 발작을 일으켰고, 의사는 간질이라는 진단을 내렸다. 신부 마리야는 울면서 자기에게 병을 숨겼다고 남편을 비난하기 시작했다. 그는 자신도 병의 성격을 정확히 몰랐다고 변명하며 아내를 설득했다. 실제로 그때까지 그는 자신의 발작이 간질과 유사하지만 간질은 아니라고 생각하고 있었다. 그러나 아내에 의해 조성되는 긴장과 신경질적인 분위기 속에서 남편의 병증은 더욱 뚜렷하게 나타났다. 밀월 대신 성적性的 부조화로 인한 실망과 고통, 그리고 불만이 고조되었다. 사랑에 빠져 '그녀 없이는 살 수 없으며' 그녀를 얻지 못하면 아르디시 강에 뛰어들려고 했던 여자, '천사'와 결혼했던 그와는 상반되게 그녀는 그의 사랑을 등에 업고 '자신과 아들 빠샤의 운명을 위해 다행'이라는 내용을 담아 자신의 부친에게 편지를 보냈던 것이다.

이런 전후 상황으로 볼 때 사랑에 빠져 결혼한 그에 반해 그녀는 계산에 빠져 결혼한 것임을 알 수 있다. 그의 감성적 문체에 비해 그녀의 문체는 무미건조하고 냉정했다. 그런 만큼이나 그들의 애정은 급격히 식어갔고, 결혼은 실패를 향해 달려가고 있었다. 엎친 데 덮친 격으로 마리야의 폐결핵 증세가 점점 심해지면서 피해망상증, 우울증과 편집광 기질의 히스테리 성격이 나타난다. 화를 내다가 소리치며 우는가하면 어느새 진정하여 용서를 빌면서 온화하고 선량한 모습으로 변하는 바람에 연민과 괴로움이 교차하면서 결혼생활이

점점 힘들어져 갔다. 경제적 어려움도 겹치면서 두 사람은 다투는 일도 잦았지만 그들을 묶어주는 끈은 의외로 단단했다. 이것은 바로 서로 괴롭히고 서로 동정하는 마음에 기초하고 있었다. 특히 마리야는 남편의 일은 뒷전이고 시댁 친척들과도 화해하지 못했지만 무엇보다 그들의 결혼을 반대한 남편의 형 미하일과의 관계는 끝내 좋아지지 않았다. 자신에게 음모를 꾸민다고 형네 가족과는 적대적이었다. 마리야는 유감스럽게도 남편의 글에 거의 언제나 회의적이었으며, 남편의 적수였던 투르게네프의 작품을 남편의 작품보다 우위에 두고 더 가까이 할 정도였다. 그는 의붓 아들 빠샤에게도 많은 도움을 주었으나 아내의 끊임없는 불만과 불신, 독설 등으로 1861년부터 별거생활에 들어갔다. 단 그가 병이 나거나 사망할 때에 자신이 받아야 할 돈을 수령할 수 있는 위임장을 그녀에게 주었을 뿐 그녀와는 어떤 관계도 없는 상태로 돌아갔다.

40세였던 그는 형과 함께 잡지 〈시대〉(1861~1863)를 발간하고 있었다. 그는 형과 의욕적으로 〈시대〉의 편집일과 새로운 작품구상에 여념이 없을 때 아내의 병은 깊어가고 있었다. 그러던 중 아내의 병세가 점점 악화되어 문병 온 아들조차 못 견디는 상태에 이르고 임종이 가까워지면서 그녀의 죽음을 받아들일 마음의 준비를 하고 있었다. 그녀의 흔적은 도스토예프스키의 많은 작품 속에서 되살아나고 있다. 『상처받은 사람들』의 나타샤, 『죄와 벌』의 마르멜라도프의 아내, 『백치』의 나스따시야 필리뽀브나, 『카라마조프가의 형제들』의

까쉐리나를 통해서다. 그녀들은 마리야와 같은 창백한 뺨, 영에 들뜬 눈길, 돌발적인 행동의 소유자들로서 그 삶과 성격이 나타나고 있다.

1861년 가을부터 소설가 지망생인 20세의 뽈리나 수슬로바를 알게 되었고 그녀와 사랑에 빠진다. 수슬로바는 1861년 〈시대〉에 자신의 첫 단편『잠시 동안』을, 1863년 3월에는『결혼할 때까지』를 발표했던 여성이었다.

그녀는 상트페테르부르그 대학에서 청강하며, 소위 유럽의 신식교육을 접하게 된 1860년대의 러시아 신여성이었다. 따라서 사회문제에 관심이 많고, 자존심이 강했으며 미모의 정열적인 여성해방론자였다. 당시 그는 병든 아내의 뒷바라지와 의붓아들 교육에 지쳐 있었던 터라 어떤 탈출구가 필요했다. 그는 지적이면서 강렬한 인상을 주었던 그녀에게 홀딱 반했고, 수슬로바는 유명하고도 원숙한 작가의 매력에 다가가며 두 사람은 밀월여행을 떠날 계획까지 세워놓고 있었다. 그는 병든 아내를 남겨두고 문학가 후원 기금에서 돈을 빌려 도박과 밀월여행의 길에 올랐던 것이다. 도박에서 판돈을 싹쓸이 할 방법으로 우쭐해 있었고, 파리에서 그녀를 만날 날짜까지 맞춰놓고 있었다. 그런데 비스바덴에서 돈을 많이 잃었지만 그녀를 향한 열정으로 손을 털고 일어났다. 두 사람은 함께 로마로 가기로 약속이 되어 있었다. 하지만 그녀는 두 달 앞서 파리로 떠나 그 사이에 살바도

르라는 스페인 국적의 의대생과 동거하다가 버림받은 상태였다.

달콤한 만남을 기대했던 그는 자신의 실망은 뒤로한 채 우선 그녀를 위로하는 데 집중해야만 했다. "당신은 너무 늦게 오셨어요. 당신과 함께 이탈리아를 여행하는 것을 꿈꿔왔지만 요 며칠 사이 모든 것이 변했어요."라는 것이 그녀의 당돌하기 짝이 없는 변명이었다. 며칠 후 극적 화해가 이루어져 그녀는 도스토예프스키와는 더 이상 연인관계나 육체관계를 유지하지 않겠다는 뜻을 밝혔고 오직 '남매로서' 여행하는 데 동의했다. 그런데 중도에 돈이 떨어져 여행은 실패로 돌아갔고, 결국 이들 연인은 두 달 간의 여행 끝에 헤어지고 말았다. 두 사람의 관계 역시 기묘한 애증으로 점철되었고, 그녀의 강렬한 모습은 훗날 『도박자』의 여주인공 뽈리나, 『백치』의 나스다시야의 모습을 통해 구현되었다. 상처만을 안고 귀국하였으나 아내는 사경을 헤매고 있었고 그로부터 6개월 후 세상을 떠났다.

끔찍했던 1864년은 아내와 아버지같이 보살펴 주던 형이 사망했던 해였다. 설상가상으로 그 이듬해인 1865년에는 두 번째 잡지인 〈세기〉가 폐간되는 시련이 닥쳤다. 어느 기고가의 논문 한 편을 게재한 것이 당국에 의해 반정부적이라는 평가를 받고나서였다. 바로 폴란드 혁명에 대한 스뜨라호프의 논문 때문이었다.

도스토예프스키는 자신의 말처럼 '필요의 매질을 맞아가며 시간과 싸움을 벌이면서' 또 한 편의 소설을 쓰기 시작했는데 이 작품이

바로 『죄와 벌』이었다. 그가 이 소설을 집필하고 있던 중 이미 소설 한 편을 마감날짜를 정해 넘겨 주겠다고 계약한 사실을 가까스로 기억해냈다. 약속 날짜가 임박해오자 당황하던 그에게 속기사를 권하는 지인이 있었고, 그는 이 제안을 받아들여 약속을 지킬 수 있었다. 이 속기사는 그에게 있어서는 해결사이자 구원의 여성이었다.

그녀는 안나 그리고리 예브나라는 스무 살의 여성으로 예쁜 외모는 아니었지만 유능하고 실제적이며 현실감각도 갖추고 있었다. 여기에다 참을성이 있고 건설적이었으며, 무엇보다 작가로서의 그를 인정하고 존경했다. 안나는 자신의 '회상기'에서 '그는 정말 신경질적이었고 생각을 가다듬지 못했다. 내 이름을 묻고 나서 금방 또 잊어버리곤 했다. 그리고는 나라는 존재는 잊은 듯 방안을 이리저리 걸어 다니거나 밖으로 나가 오랫동안 산책을 했다.'고 쓰고 있다. 그들은 스물다섯 살의 나이 차이에도 불구하고 결혼식을 올렸다. 1867년 2월 15일, 그때 그의 나이는 46세, 신부 안나는 21세였다.

그는 의붓아들이 딸린 홀아비인 데다 돌봐 줘야 할 형수와 조카들이 있었다. 상당한 어려움을 감수해야 할 결혼이었던 것이다. 외부의 이런 열악한 조건 이외에도 신랑은 생활인으로서는 많은 취약점을 가지고 있었다. 천재적이고 저명한 작가이긴 해도 생활에서는 무능하고 병약하며, 성격적인 결함에다 도박에 빠져 빚을 잔뜩 지고 있었다. 그는 옛 연인, 폴리나 수슬로바와 편지를 주고받을 정도

로 현실인식도 철도 없었던 사람이었지만 아내를 사랑했고 숭배했으며 존경했다. 그리고 모든 면에서 자신보다 나은 사람이라고 여겼다. 그가 안나에게 보낸 첫 편지(1866년 12월 9일자)에서는 '사랑하는 나의 아냐(안나의 애칭)'로 시작하여 '당신을 무한히 사랑하고 무한히 신뢰하오. 그대는 나의 모든 미래이자 희망과 신념, 그리고 행복과 축복, 그 모든 것이라오.'로 마무리 되고 있다.

이 편지의 내용처럼 아내는 작가의 믿음을 저버리지 않았다. 평생토록 헌신적인 아내였고 희생적인 협력자였다. 남편의 열등감에 가까운 허영심, 패가망신할 정도의 도박벽, 수시로 일어나는 간질병 발작 등 정신적·신체적 결함까지 인내와 용서로 위로하고 관리하며 아이들을 양육했다. 그들은 4남매를 두었으나 그 중 둘을 잃었다. 그녀는 남편의 소설을 정서하고, 돈과 편지들을 관리했으며, 근검절약으로 저축도 했다. 그녀는 남편의 사후에도 그에 관한 회상록을 쓰는 등 남편의 위업과 명예를 지키는 수문장 역할을 톡톡히 해내었다. 점입가경인 것이 시가식구들은 혹시 자기들을 돌봐 주지 않을까 염려하여 신혼집에 들락거리며 어린 신부에게 못되게 굴었으며, 동갑내기 의붓아들은 그녀를 끊임없이 괴롭혔다.

그녀는 주변의 괴롭힘으로 위기상태에 빠지기도 했지만 가정을 지키고 남편의 건강을 위해 두 사람은 외국으로 갔다. 4년 반 동안 떠돌아 다녔는데 남편의 도박벽이 큰 원인이 되었다. 지인들에게 애

원하여 빚을 낸 돈도 모두 도박으로 날려버릴 정도였다. 그들 부부는 이리저리 옮겨 다니면서 고국에 대한 향수를 키웠지만 수중에는 돈이 없었다. 절망적인 상태에서 출판업자에게 간청하여 겨우 돈을 융통할 수 있게 되자 1871년에 그들은 상트페테르부르그로 돌아오게 되었다. 그의 나이 50세 때였다.

이 소식이 알려지면서 형 미하일이 해결하지 못한 빚 독촉에다 친척들과의 불화도 다시 시작되었다. 의붓아들은 동갑내기인 자신의 새어머니를 끊임없이 괴롭혔고, 아버지가 작품 구상을 위해 읽던 그 많던 장서를 이미 고물로 다 팔아버렸다. 채무자들의 빚 독촉, 대책 없는 의붓아들, 형수 가족들의 부양 등으로 종종 간질 발작을 일으키기도 했다. 한편 그의 기질은 욕망을 좇는 디오니소스적이며, 그의 생각은 '소용돌이 속의 물보라와 같다.'는 평가에 맞는 인물이었다. 불같이 타오르는 신경질적인 성급함, 질투심, 음탕함, 의심증, 도박벽 등의 결함을 지니고 있었다. 그는 자신의 소설 속 어느 주인공보다 복잡한 인물이었다. 천재적인 간질병 환자, 사형선고와 징역살이, 궁핍과 고독의 무서운 시련을 겪어온 남자, 변태적인 연인이자 성스러움의 탐색자였던 그는 독특하고 몽상적인 삶을 살아왔다.

그의 창작은 하나의 웅장한 고해성사이자 보편적 정신의 계시로서 우리 앞에 펼쳐졌다. 안나는 부단한 노력으로 남편의 도박벽을 잠재웠고, 남편이 집필할 수 있도록 성심껏 도왔다. 따라서 그동안

집필해 왔던 『악령』이 호평을 받게 되었고, 이전부터 『악령』을 출판하고 싶어 남편을 설득해 온 터라 남편의 허락을 받자 그녀는 이 책을 출판하여 대성공을 거두게 되었다. 이 성공에 힘입어 그 이후부터 남편의 작품집을 출판했고, 그때마다 인기를 얻어 그들은 돈 걱정 없이 살 수 있었다. 이 기간 동안 그는 에세이집 『작가일기』를 써서 대중적인 명성을 얻게 되었으며, 『미성년』이란 소설을 집필한 데 이어, 마지막으로 대작 『카라마조프가의 형제들』을 써서 불후의 명성을 획득하게 된 것이다. 죄책감을 모르는 악덕마저도 그의 개성의 일면으로 받아들이며, 남편을 위해 자신을 기꺼이 희생했던 아내였다. 그는 작가로서의 재능을 응원했던 아내를 '충실한 맹종자'라 부를 정도였다. 그런데도 25세 연하의 처와 싸움을 벌일 정도로 질투가 심했고, 사랑의 표현에서도 정열적이었다. 안나는 결혼생활 14년 동안 남편을 어린아이처럼 보살피고, 자녀들의 교육 등 안정된 가정을 꾸려나갔다. 그들의 결혼생활 동안 그 어느 소설에도 안나의 개성을 구현한 여성상은 없었다. 하지만 도스토예프스키가 작품을 통해 말하는 '활동적인 사랑의 전형적 인물'로 존재하고 있는 것은 사실이다.

1880년 6월에 개최된 러시아의 국민시인이자 그의 우상이었던 푸슈킨의 동상 제막식에서 그의 영혼에서 우러난 감동적인 연설로 청중들은 열광했고, 그는 한층 고무되었다. 심원하고도 의미심장한 주

제, 강렬한 힘을 내뿜는 작가의 문장이 돋보이는 명문이었다. 그후 그에게 불어닥친 숱한 고난들이 잠잠하고, 별다른 풍파 없이 안정된 생활을 누리며 당대의 가장 위대한 작가로 평가 받을 즈음 갑자기 세상을 떠난다. 사망 직전 그는 아내의 손을 잡고 "내 불쌍한, 소중한 사람, 당신을 이렇게 남겨두고 가다니! 불쌍한 내 사랑, 당신이 얼마나 고생을 할까."라는 말을 남겼다. 그는 폐기종 출혈로 발병 3일 만인 1881년 1월 28일 수요일 저녁 8시 35분경 사망했고, 그의 나이 60세였다.

그의 장례식은 바로 역사적 사건 그 자체였다. 수만 명의 사람들이 그의 관 옆을 따랐고, 72개 단체 대표들이 헌화했으며, 15개의 합창단이 장례행렬에 참가했다. 그의 시신은 2월 1일에 알렉산드로 네프스키 수도원 내부의 치흐빈스코 묘역에 안장되었다.

안나, 네가 있어 따뜻했다

시베리아 빙판 같았던 내 삶에 다가와
소리 소문 없이 안온하게 깃들여 준
안나, 너는 따사로운 햇살이었다

병마와 도박에다 가난을 마치
훈장처럼 달고 무엇엔가 쫓기며 휘달리던
나는 남루한 인생을 맴돌이하는 얼간이었다

강 같은 세월을 따라 작열하던 회한마저
품으며 다독이며 잠재우게 했던 내 사랑 안나
이젠 죄와 벌의 굴레를 벗고 나 먼저 떠나구나

비틀즈의 리더 존 레논
미완의 삶과 사랑

정신의 자유 이외의
다른 원인을 갖는 모든 사랑은 쉽사리 증오로 옮아간다.
-스피노자

비틀즈는 한 시대를 풍미한 록 밴드였다. 비틀즈의 리더 격이었던 존 레논. 화려한 명성 못지않게 로맨스를 포함한 기행으로 언론의 톱기사를 장식한 경우도 흔치 않을 것이다. 세상을 후끈 달아오르게 하고, 희망과 기쁨을 선물한 비틀즈는 20세기 연예인의 대표적인 우상이었다. 《헤이 주드》, 《예스터 데이》, 《렛 잇 비》 등 불멸의 노래들은 아직도 생명력을 발휘하며 전 세계인의 가슴속에 남아 있다. 비틀즈는 영국 북서부 항구도시인 리버풀 출신으로, 사투리를 많이 쓰며 제멋대로이던 4명의 멤버들이 무대에서 긴 머리를 흔들며 노래할 때 팬들이 내지른 함성은 전 세계가 흔들릴 정도였다.

비틀즈의 열풍, 그 중심에 있었던 존 레논은 어떤 인물이며 사랑의 편력들은 그의 삶과 노래에 어떤 영향을 미쳤던가? 40세라는 젊은 나이에 광팬이 쏜 총에 맞아 비명횡사했던 그는 아일랜드계 혈통

으로 1840년대 아일랜드에서 발생한 '감자의 난' 때 대기근을 피해 영국 리버풀로 건너온 제임스 레논의 증손자였다. 1940년 10월 9일 오후 6시 반, 독일군의 폭격이 한창이던 시각에 태어났다. 그의 이름인 존 윈스턴 레논의 '윈스턴'은 윈스턴 처칠 경에게 경의를 표하기 위해 그의 어머니가 지었다. 먼 후일 비틀즈가 유명해졌을 때 처칠 경이 런던의 에비로드에 있는 EMI(비틀즈의 녹음실) 스튜디오를 방문했던 일은 세간의 화제가 되기도 했다.

존이 태어나던 날 그의 아버지 프레디는 병원이 아닌 다른 곳에 있었는데 직업이 선원이었기 때문이었다. 그의 어머니는 결혼 전 극장 안내원으로 근무했다. 프레디는 다혈질인 데다 아내와 아들을 내팽개치며 돌보지 않았고, 어머니 줄리아 역시 남편과 마찬가지로 자유분방하고 유별나며 다른 사람들을 의식하지 않았다. 그녀는 남편이 바다에 나간 사이에 다른 남자를 만나 딸을 낳았고, 이 딸은 후일 노르웨이로 입양되었다. 그 뒤 또 다른 남자, 디킨즈와 가정을 꾸려 두 딸을 낳고 살았다.

서로의 잘못으로 존의 부모가 이혼하게 되자 그는 6세 때부터 엄마 대신으로 자식이 없던 미미 이모가 양육했다. 이렇게 유년기에 부모로부터 버림받고 부모 아닌 다른 사람의 손으로 양육된 성장배경은 그의 성격 형성에 영향을 끼쳤다. 그의 냉소적이고 반항적이며, 다면적인 데다 선동적인 성격은 바로 이런 성장배경과 무관하지

않을 것이다. 그의 생애에 그림자처럼 따라다니던 혼란스러운 기억들과 어두운 내면은 그를 붙잡고 놓아주지 않았다.

존이 13세가 되었을 때 자상하던 이모부가 사망하자 하늘이 무너지는 충격을 받았다. 그즈음 재혼한 어머니를 2주에 한 번씩 만나 많은 위로를 받았다. 어머니는 존에게 악기를 가르쳐 주었는데 그녀가 즐겨 치던 벤조였다. 악기 다루는 실력과 잃어버린 모성애가 쌓여가고 있는데 어느 날 갑자기 그것마저도 빼앗아갔다. 음주운전을 한 경찰차에 치여 어머니가 사망한 것이다. 그의 나이 17세 때였다. 이렇게 늦게 온 모정도 끝나버렸다.

"아버지에 대한 생각은 전혀 없었다. 죽은 사람과 마찬가지였다. 내가 어렸을 때 아무도 나를 원치 않는다는 것을 느꼈고, 사랑결핍증이 내 눈 속으로, 내 마음 속으로 스며들었다. 내가 스타가 된 것도 애정이 없는 억압 때문이다. 내가 정상적으로 자랐다면 스타가 될 필요도 없었다."며 심경을 털어놓기도 했다.

존은 사랑결핍증으로 가장 큰 고통을 느꼈고, 이런 결핍증을 달래기 위해 술을 마시기 시작했다. 노동자 가문 출신에다 부모에게 버림 받아 불우한 유·소년기를 보낸 그가 대중음악으로 세계를 정복한 사실은 전설이 되기에 충분했다. 하지만 천부적인 재능이 그의 굴절된 삶으로 인해 왜곡되어 나타나거나 예기치 못한 방향으로 급선회함으로서 혼란을 일으켰던 인물이기도 했다. 1967년 그의 노래

《줄리아》, 《마더》는 마음에서 키워 온 애끓는 사모곡이다. 학교생활
은 품행제로에다 '구제불능의 버릇없는 태도를 지녔음'으로 기록될
정도였다. 그렇게 반항심을 키우며 극단적으로 치닫던 존의 인생에
일대 전환점이 찾아왔다. 바로 로큰 롤Rock'n Roll을 만나게 되고서
부터였다. 엘비스 플레슬리를 롤 모델로 삼아 최고의 꼭대기에 오르
고 싶다는 꿈과 희망에 불타오르게 된다. 이 음악은 딱딱하고 점잖
은 체하는 사회에 대한 저항의 상징으로 그 당시 존이 처한 삶과 일
치했고, 엘비스의 노래를 듣자 그의 음악 자체가 그의 인생이 되어
그후로 오로지 로큰 롤만 생각할 정도였다. 상상력이 풍부했던 그가
재능을 인정 받았던 글쓰기와 그림조차도 그 열풍에 날아갈 정도로
노래가 발산하는 엄청난 에너지에 휩싸인다.

그리고 이때 대중음악가로 성공하게 되는 심리적 자원을 공급 받
게 된다. 바로 그가 다니던 리버풀 미술대학이었다. 그는 학업성적이
아닌 그의 미술재능을 인정한 교장의 추천으로 입학했다. 이 대학은
학생들에게 창조적 엘리트 의식을 길러 주었고, 존에게 생산적인 영
향을 주었다. 그리고 첫 사랑의 대상을 만나게 된 곳이기도 했다.
존이 18세가 되던 해, 한 살 연상이던 신시아 파웰에게 사랑의 열
정을 태웠다. 만남 초기에 신시아는 언행이 거칠고 덥수룩한 머리에
다 착 달라붙는 바지를 입고 다니는, 소위 불량배 같았던 존의 구애
를 부담스러워 했다. 비교적 부유하고 안정된 생활을 누리며 모범생

이었던 그녀가 조금씩 마음을 열면서 학교 근처의 카페나 영화관에서 그들의 사랑을 키워갔다. 그녀는 존의 아픔과 내면의 그림자를 보듬으며 치유의 손길을 내밀었다. 크리스마스 때 댄스파티나 술집에서도 어울렸다.

존은 이 사랑에 감동하며 뜨겁고도 달콤한 편지 보내기에 여념이 없었다. 그는 거의 매일 신시아에게 보낸 사랑의 시와 키스로 뒤덮인 편지에다 '영원한 사랑의 맹세'도 곁들였다. "그녀가 나를 떠난 적이 있었는데 정말 악몽이었다. 그녀 없이는 못살겠다!"고 할 만큼 자신의 생명이기도 한 신시아와 1962년 8월 23일, 존 자신의 부모가 결혼식을 올렸던 리버풀 마운트 프리젠트 등기소에서 결혼신고를 한 뒤 법적부부가 되었다. 결혼식을 감행한 데는 혼전임신 중이던 그녀에 대한 책임감이 작용한 것이다. 신혼여행도 없이 가까운 사람들만 참석한 결혼식 후 이들 부부는 오래 떨어져 지내야만 했다. 비틀즈가 스타덤에 오르자 홍보활동 등으로 자연히 가정에는 소홀하게 되었고, 이듬해 아들 줄리언이 태어나 기뻐했으나 숨가쁜 공연일정으로 함께 지내지 못했다. 존은 아들의 출생 6개월 후에야 신혼여행을 가게 되었다. 이 여행으로 그들의 결혼사실은 언론사들이 경쟁적으로 보도하게 되어 온 세상에 알려지게 되었다.

그런데 남편의 출세와 소홀해지는 가정생활, 그리고 결혼이라는 현실에서 부딪치게 되는 차이점 등으로 이들 부부 사이에는 틈이 생

기기 시작했다. 유목민 기질에다 규칙 같은 것을 싫어하는 존은 중산층 출신이며 행동거지가 반듯한 신시아와는 좋기는 하지만 몸에 맞지 않는 옷처럼 불편함을 느끼게 된 것이다.

존은 마리화나와 대마초에 이미 손을 대었고, 런던의 치과의사가 연 파티에서 LSD를 알게 되어 환각체험도 하게 되었다. 존은 마약상태에서의 의식변화를 흥미롭게 여겼고, 아내에게 LSD를 복용하도록 끈질기게 요구했다. 신시아는 본인의 뜻은 아니지만 LSD를 복용하게 된 데는 남편이 빠져드는 이유를 알고자 했고, 나아가 결혼생활의 파경을 막기 위해서였다. 그런데 마약 체험으로 그녀가 얻은 것은 바로 끔찍한 공포 체험이 전부였다. 환각상태에서 구체적으로 나타난 형태는 뱀, 용과 같은 흉측한 동물들이었고, 그 동물들이 그녀를 괴롭혔다. 이로 인해 남편과의 돌이킬 수 없을 정도로 관계가 악화되었다.

비틀즈의 거대한 상업적 성공으로 27개의 방이 딸린 대저택에다 고가의 골동품들로 가득 채워도 이 부부 사이에는 메울 수 없는 공허감이 쌓여가고 있었다. 그의 노래 《헬프Help》, 《노르웨이 숲 Norweigian Wood》, 《어 하드 데이즈 나이트A hardday's night》에 담겨 있는 그의 공허감과 상실감은 이 결혼생활의 반영이었다. 존에게 있어서의 음악은 바로 자신을 표현하는 수단이었던 것이다.

존은 당대 최고의 록 스타로서 결혼 후에도 수많은 여성들과 잠

자리를 했고 그 중에는 영화배우나 기자도 있었다. 특히 미국의 60년대를 풍미한 포크의 여왕, 조안 바에즈와는 열렬한 연인관계였다. 이 둘의 로맨스는 많이 알려졌지만 부인 신시아는 이를 알면서도 모른 척 남편을 용서했다. 존이 생전에 남긴 1973년의 빛바랜 종이에는 조안 바에즈에 관련된 메모도 있었다.

존의 아내 신시아는 그 섬뜩한 마약 체험 후 심기일전을 위해 지인들과 함께 2주 간의 일정으로 그리스 여행을 떠났고, 존은 존대로 마약류에 의존하며 옥죄는 환경에서 벗어나고자 했다. 이미 마약류에 빠져 있던 존은 상당부분 정신이 피폐해지고 그 기능이 약화되어 있었던 것이다. 그런데 신시아의 '이 여행'이 천적을 만나 그녀의 인생에 두고두고 화근이 될 줄이야 어찌 상상이나 했겠는가.

그 당시 존은 '새로운 그 무엇'으로서 짓누르는 환경에서의 탈출을 시도하고 있었다. 안주인이 집을 비운 그 자리와 그 기간을 기다렸다는 듯이 바로 다른 여자가 들어왔다. 그녀는 오노 요코라는 전위예술가였다. 존은 26세, 요코는 33세로 존보다 7살이나 많은 여자였다. 이렇게 만난 순간부터 존은 정상적이고 모범적인 시민생활과의 결별이자 부인 신시아와의 결별이었고, 그 다음 수순은 부인과의 준비된 이혼이었다.

그때 요코는 아름다운 독신녀가 아니라 재혼하여 교코라는 딸까지 둔 유부녀로 '동양에서 온 못생긴 마녀'라는 오명을 달고 있었다.

그녀는 자신에게 뛰어난 재능이 없다는 자괴감과 터무니없는 이상과의 간극으로 우울증이 심해져 자살을 시도했으며, 부모가 그녀의 첫 남편과 합의하여 정신병원에 수용하기도 했다. 요코는 거기에서 강력한 진정제를 맞으며 지내던 중 그 병원에서 그녀를 빼내어 준 사람이 있었다. 그 사람이 바로 그 다음에 재혼하게 된 콕스였다. 콕스가 아니었다면 요코는 아직도 정신병원에 갇혀 진정제를 맞으며 죽어갈 수도 있었을 것이다. 요코는 은행가인 부친이 도쿄은행 뉴욕 지점장에 발령받음으로써 새러 로렌스 칼리지에 등록했고, 아방가드로의 세계로 눈을 돌린다.

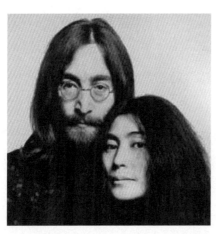

여기서 첫 남편을 사귀게 되고 그를 통해 예술의 토대를 마련한다. 또한 그 시기에 그녀는 동거생활은 물론 남자들을 바꿔가며 성적인 유희에 빠졌고 훗날 자신이 여러 차례 낙태수술을 받았다며 털어놓기도 했다. 그녀의 대학동창이던 에리카는 자신과 요코가 거실 뿐만 아니라 남자들도 함께 나눈 '파트너 교환'을 회고하면서 "그건 난잡한 성관계였지요."라며 잘라 말했다. 이런 요코가 부모 눈에도 구제

불능에다 가문을 더럽히는 딸로 인식되어 상속권도 박탈 당하고 집안에서도 제외될 정도였다. 이렇게 내몰리던 그녀의 행동은 극단적이고 후안무치로 치달았다. 점입가경으로 자신의 출세를 위해 배은망덕한 행위도 서슴지 않았다. 출세하는 것이 우선순위였기에 남편과 자식마저 헌신짝처럼 버렸다. 그녀에게는 출세가 최고의 목적이자 지고의 가치였던 것이다.

바로 그 시기에 자신의 출세전략에 안성맞춤인 남자가 나타났다. 그 남자는 부와 명성과 다소 기이한 매력까지 갖춘 존 레논이었다. 그녀는 봉을 낚아채기 위해 전력투구했다. 그간의 난잡한 성관계와 남성편력으로 학습된 노하우가 모종의 역할을 했을 것이다. 인디카 갤러리에서 존을 만난 이후 그의 마음을 사로잡고 관심을 끌기 위해 못할 일이 없었다. 원하는 것은 꼭 얻어내고야 마는 여자라고 스스로 말했고, 물론 어떤 사악한 짓도 마다하지 않았다.

스토커에다 찰거머리 같은 그녀의 행위는 미친 여자의 형태를 띠고 있었다. 전화공세, 편지, 부부가 탄 차에 끼어들기, 전시회에 돈을 대어 달라는 등 그 수법이 점점 대담하면서도 비천하고 집요했다. 자신의 목적이 앞섰지 남의 가정이 어떻게 되든 안중에도 없었다. 이런 광녀에 가까운 여자에게 호기심이 발동해서 부인이 집을 비운 사이 '헤프게 놀아난 여자'를 끌어들여 마약을 함께하며 자극적이고 엽기적인 섹스를 하면서 "바로 이것이야."라고 외치면서 밀회

를 거쳐 동거에 들어갔다. 그들이 빠져든 마약이 바로 사랑의 연료가 되었던 것이다. 세상에서 이토록 기이하고도 섬뜩한 세기의 불륜이 '세기의 로맨스', '진실한 영혼의 만남'으로 미화와 과대 포장이 되었다. 타의 모범과 희망이 되어야 할 공인이 주인공으로 등장하는, 아주 기이하고 엽기적인 막장 드라마가 시작된 것이다.

그들은 1968년 마약에 빠져들면서 여름을 함께 보냈다. 그 해는 비틀즈 멤버들이 인도에서 명상수업을 받았으며, 존과 요코가 마약 소지 혐의로 체포되기도 했다. 이 둘의 불륜으로 가장 피해를 본 사람은 양측 가족이었다. 1969년 3월 20일, 가족들의 피와 눈물로 장식한 결혼식을 올린다. 존은 재혼 후 모두가 염려했던 일들이 순차적으로 펼쳐진다. 즉 그녀가 존에게 끼친 영향 중 최악의 것은 보편적인 사고를 버리고 극단적이며, 자기중심적인 사고에 빠지게 했다는 것이 정설이다. 자극적이고 반사회적인 것에도 경도되어 있었고 때로는 그를 몽상가로, 허풍쟁이로 만들었다는 데는 이견의 여지가 없다. 침대시위, 즉 '베드 인Bed in', '외계인을 초청하자'라고 제안한 일, '뉴토피아'라는 이름의 건국선언 등으로 팬들이나 지인들의 바람과는 다르게 가고 있었다. 그리고 존과 요코가 고안한 《두 동정녀》의 앨범 재킷은 앞뒤로 실오라기 하나 걸치지 않은 두 사람의 나체사진을 실었는데 진정한 자아를 찾는다는 것이 그 이유였다. 그들의 이 황당한 발상에 조간신문 〈데일리 미러Daily Mirror〉에서는 존을 빗대어 '진정

으로 위대한 재능이 완전히 미쳐 버린 것만 같다'는 혹평을 했다.

존 레논은 비방과 독설을 쏟아내며 평화운동가, 반전사상가, 급진적 좌파, 아방가르도 예술가, 페미니즘 운동가로 변모를 거듭한다. 극좌파들과 어울리며 공개적인 시위활동도 서슴지 않았다. 그는 사회적 이슈들을 노래로 표출할 뿐만 아니라 행동으로도 보여 주었다. 피로 얼룩진 아일랜드의 사태를 재조명한 노래, 《일요일, 피의 일요일 Sunday, Bloomy Sunday》, 《당신이 원한다면 전쟁은 끝난다》, 《이매진》, 등은 반전주의와 평화주의의 내용을 담고 있다. 그는 노랫말에 메시지를 담아 노래를 통해 주변 세상을 비추는 거울로 삼았다. 그리고 타고난 사회주의자라던 말을 증명이라도 하듯 여왕에게 받은 훈장MBE을 반납했다.

그런데 존은 요코에게서 어머니의 흔적을 느끼게 되었다. 다소 엉뚱하고 자유분방한 그러면서도 금기시하던 것이 별로 없던 어머니의 이미지가 요코에게 감정이입 되면서 유별난 애착을 보이기도 했다. 요코를 엄마라 부르며 모성결핍을 해소하려던 점을 간과할 수는 없다. 하지만 이런 요코의 곁에서도 존은 자신에 대한 회의가 일기 시작하고 일말의 불안감에 짓눌리면서 한동안 주춤했던 방랑기가 다시 고개를 든 것이다. 요코와의 결혼 생활에도 권태감과 불화가 증폭되면서 위기가 닥쳤다. 그것도 찻잔 속의 태풍이 아닌 광풍으로 온 것이다. 새로움의 가슴 설렘도 이미 사라지고, 그녀로 인해 빠져들었던 아방가르도나 그녀의 존재감도 약화될 뿐이었다. 술, 마약, 섹스 등

그녀와 맞았던 온도는 이미 식어 버렸던 것이다. 두 사람의 차이점도 드러나고 감동도 소진되면서 존은 또 다시 외도를 시작했다.

그의 새 연인은 메이 팽으로 바로 존과 요코의 비서이며 젊은 '중국계 로리타'였다. 요코의 생각과는 달리 존과 메이는 깊은 사랑의 감정을 가지고 있었고 곧바로 동거에 들어갔다. 이들의 로맨스가 언론의 헤드라인을 장식하며 한동안 세상을 뜨겁게 달구었다. 존과의 성관계도 매우 만족스럽고 황홀했다는 것을 메이는 꿈꾸듯 말할 정도였다. 그러자 요코는 출세의 발판이자 돈줄이기도 한 존을 놓치고 싶지 않아 안달복달했고, 그와의 끈을 유지하기 위해 전화를 하루에 15번에서 20번까지 해대기 일쑤였다.

존은 요코에게서 느껴보지 못한 독특한 매력, 즉 부드럽고 고분고분한 여성미와 성적 매력이 있는 메이에게 빠져 만족한 생활을 하고 있었다. 요코와의 별거 2년째가 되었을 때 존의 싱글 《당신을 잠 못 들게 하는 것이 무엇이든지》가 미국 빌보드 차트 1위에 오르면서 혼자서도 성공할 수 있는 재능이 검증되었다. 메이가 그의 곁에 있고, 존은 그녀를 아주 좋아해서 행복한 생활을 누리는 듯했다. 하지만 존의 여성은 애인을 넘어선 여성이어야 했다. 즉 모성결핍증의 치유로서의 여성, 어머니 같은 존재였다. 그렇다면 존이 어머니로 불렀던 여성은 물보다 진한 피붙이 같은 바로 요코였다. 그에게 있어서 혈연관계 같던 요코와의 결별은 시일이 지날수록 악몽 그 자체였고,

그녀와의 별거 시기를 '잃어버린 주말'로 표현하면서 재결합에 희망을 걸었다. 그 시기에 존은 술에 취해 발작을 일으키며 난동을 부리고 기행을 일삼았다. 존은 요코의 형식적인 용서와 실질적인 계산에 따라 재결합하게 되었다. 존과의 결혼을 꿈꾸던 메이는 주저앉고 존의 희망이었던 요코는 일어섰다. 메이는 후일 존과의 육체관계를 쓴 책을 출판하면서 백만장자가 되었고, 요코는 대중에게 알려진 이 사실에 심신이 쓰라렸다.

요코와의 재결합 후 존은 절치부심하며 모범가장이 되려고 노력했다. 마약과 술을 줄이고 담배도 잠시 끊었다. 요코도 남편이 다른 여자에게 한눈 팔지 않도록 완전히 지배하기 위해 아이를 낳기로 결심한다. 그녀의 나이 42세였다. 중국 한의사를 주치의로 삼아 침을 맞고, 식이요법을 하며 임신에 전력을 기울였다. 마침내 그들이 바라던 임신에 성공하고 건강한 남자 아이를 제왕절개로 낳았다. 바로 존의 생일날이라 이들 부자는 생일이 같은 날이 되었다.

주도권을 잡게 된 요코는 존을 더욱 옭아매기 위해 그를 점점 더 의존적인 사람으로 만들기에 박차를 가했다. 아들 숀에 의해 존의 삶은 급선회한다. 남성우월주의자이며 마초기질의 그가 이번에는 페미니스트이자 전업주부가 되어 모든 공식 · 비공식 활동을 접고 육아와 살림을 도맡기도 했다. 평범한 삶과 가정생활에 거부감을 보여왔던 존에게는 이례적인 일이었다. 성질이 고약하고 불평 불만분자

이며 냉소적인 사람으로 인식되어 왔지만 요코와의 관계에서는 자기희생의 모습을 보이며 아내의 활동을 지원했다. 반면에 요코는 사업적 보폭을 넓혀가며 부동산 매입 등 돈 굴리기에 매달리면서 아들을 거의 돌보지 않았다. 아들 옆에는 아버지 존이 있었고, 그는 '가정적인 남편의 시절'이라고 자칭했다. 그리고 입버릇처럼 '주부로서의 삶에 재미를 느꼈다'고 했지만 얼마 안 가서 이 일이 시들해졌다.

그의 개인 비서이며 집사격인 '시먼'과 요코에게 카드 점을 쳐 주었던 '존 그린'이 남긴 기록에 의하면 그 시기 존의 상태는 그의 말과는 많이 다르다고 했다. 그는 불안정하고 평온하지 않았으며 혼자 거리를 산책하거나 카페에 드나들었는데, 요코는 밤낮 사업에 매달렸고 전화질을 해댔으며, 그토록 어렵게 얻은 자식도 부모가 제대로 돌보지 않아 '버릇없고 제멋대로였다'할 정도로 아이의 교육과 양육은 뒷전이었다. 이런 요코를 이 두 사람은 좋게 평가할 수 없었다고 했다. 딸에게도 그랬듯이 아들 손을 항상 멀리했고 자신의 인생에서 배제했다. 대신 그들 아버지들이 육아에 큰 역할을 했던 것이다. 요코는 결코 어머니가 되지 못하는 유아 상태로 남아 있기 때문으로 분석된다.

그런데 요코가 전화질을 뻔질나게 해댄 대상은 주로 카드 점쟁이, 부동산 중개업자, 사이비 심리학자, 회계사, 변호사 등이었고, 그녀는 특히 카드점쟁이, 숫자 점쟁이, 예언자들의 단골 고객이었다. 그녀는 이들에게 점점 빠져들면서 스스로의 판단력은 마비되었고, 우

발적 사고에 대한 예방책 내지 비책을 자문 받기도 했다. 존과 요코를 잘 아는 사람들은 그들의 사랑을 특별한 운명이며 지고지순으로 표현하려던 노력에 대해 아주 혼란스러워했고, 지나친 과장으로 받아들이고 있었다. 존은 아내에게 폭력도 행사했다. 아들 숀은 "엄마가 아빠에게 맞는 걸 봤다."고 말했다. 존의 이런 실체적 진실을 은폐하기 위해 '영원한 러브 스토리의 주인공'으로 덧칠하고 미화하려한 정황은 눈물겹다.

또한 그들이 서로에 대한 찬사로 함께 작사, 작곡한《Oh my love》도 있다. 더 이상 잃지 않기 위해 전처 신시아나 비틀즈의 양대 산맥이자 주요 멤버이며, 가정을 버린 존에게 비판적이었던 폴 메카트니를 의식하며 더 성공하고 더 행복한 부부 예술가로 보이기 위해 필사적으로 노력했다. 요코를 감싸돌고 그녀의 예술적 발전을 위해 조언과 도움을 아끼지 않았지만 그녀의 마음은 콩밭에 가 있었다. '시먼'에 따르면 그녀는 또 다시 이혼을 계획하며 변호사에게 존과의 이혼문제를 의논해 왔었고, 샘 그린이란 남자와 파이어 섬에서 휴가를 보냈다고 했다. 또한 데이비드 스피노자라는 세션 뮤지션과도 관계를 맺고 있었다. 그녀는 솔로의 경력을 쌓기 위해 적극적으로 노력했고, 순회공연을 계획했지만 존이 돈을 대주지 않으면 실현될 수 없는 일이었다. 즉 예술가로서, 뮤지션으로서 홀로서기를 하려 했던 모든 노력은 참담한 실패 그 자체였다. 만약 존과 무관하게 성공했더라면 이 둘의 관계는 여기서 끝났을 것이다.

‘비틀즈를 훔치고 남의 가정을 훔친 세기의 도둑.’, 요코의 블랙 이미지는 증폭되어만 갔다. 존은 그녀를 통해 예술적 영감을 얻었다고 했지만 이 만남과 사랑을 통해 엄청난 대가를 지불했던 것도 사실이었다. 그녀와 결혼 후 지나친 표현과 행동으로 경멸, 비난에다 공격의 대상이 되기도 했다. 그런 부부를 가까이에서 지켜보던 측근들의 염려가 얼마 후엔 끔찍한 사실이 되어 나타났던 것이다.

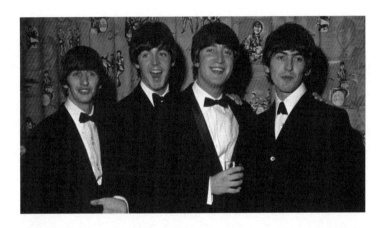

　대망의 1980년, 존에게 새로운 가능성으로 다가온 그해의 11월은 5년의 공백을 깨고 《더블 환타지》를 내놓으며 비상을 꿈꾸던 때였다. 하지만 이것이 그의 마지막 앨범이 될 줄은 아무도 몰랐다. 바로 12월 8일 뉴욕의 고딕 양식인 다코타 건물 자택 앞에서 울린 다섯 발의 총소리. 존의 열렬한 팬이라 자처하는 마크 채프먼이란 25살의 남자가 존을 향해 ‘가짜와의 전쟁을 실천하기 위해 쏘았다’는 것이다. 이 남자는 몇 시간 전 ‘존 레논 1980년’이란 사인을 받기도 했다.

존은 과다출혈로 사망했는데 그의 나이 불과 마흔 살이었다.

그는 미완의 삶과 사랑을 남긴 채 그런 모습으로 우리 곁을 떠났다. 그가 열망하던 새로운 출발은 채프먼에 의해 마감되었고 그의 영면은 시작되었다. 이 저격 사건은 머리가 좀 이상한 광팬에 의한 유명인 스토커 사건이며 단독범행이라는 것이 공식 발표였지만 음모론도 끊임없이 제기되었다. 채프먼은 종신형을 선고 받고 현재 뉴욕의 아티카 주립교도소에서 수감생활 중에 있다. 존이 벌인 반전 캠페인 등으로 그 배후에는 그에게 우호적이지 않았던, 살아 있는 권력의 조종이라는 설도 난무했다. 존의 사망 소식이 전 세계를 향해 울려퍼지자 세계인들은 엄청난 충격으로 술렁이며 허탈감에서 헤어나지 못했다. 그의 죽음을 한 시대의 종언으로 비유되었고 〈타임〉지는 '음악이 죽는 날'로 표현할 정도였다. 비틀즈의 멤버이자 서로의 관계가 악화되었던 폴 메카트니 조차도 "그가 예술과 세계평화에 이바지한 공로는 어느 누구도 부인하지 못할 것이다."는 추모사를 남겼다.

남편의 사후 요코는 '신이 맺어준 커플, 평범한 사랑을 뛰어 넘은 진실한 영혼의 만남'의 주인공이며 존의 가장 큰 수혜자답게 일편단심 남편만을 생각하지 않았으며, 그의 미망인으로서의 삶에 충실하지도 않았다. 세계에서 가장 싫어하는 인물이자 미신적 주술에 빠진 마녀, 그리고 늙은 창녀라는 원색적인 비난을 받았다. 비명횡사했던 남편의 사후 넉 달 만에 만났다는 남자와 결혼해서 20년 넘게 살았다. 그 남자는 19세 연하로 전위예술가인 샘 허배토이였다. 그는 영

국출신의 루마니아계 미국인이었고 그들 사이에는 자녀가 없었으며 합의 이혼으로 둘의 관계는 정리되었다. 요코는 이렇게 수많은 남자들 품에서 품으로 들락거리고 놀아나면서 연애도 결혼도 가히 국제적이었다는 조소를 받고 있다. '서로를 세상의 전부로 여겼다'던 이들 두 사람의 러브 스토리, 존의 첫사랑이자 전처였던 신시아 사망 때 요코가 보낸 당돌한 조사는 또다시 세상 사람들의 비난과 분노를 폭발하게 했다. 상처자리에 왕소금을 뿌리는 격이었다.

존 레논, 그는 동전의 양면처럼 자신이 뿌린 삶의 오점에서는 자유로울 수는 없지만 팝 가수 이상의 존재로 평가 받고 있는 것도 사실이다. 불우했던 유년기와 청소년기를 거쳐 세계적인 팝 스타로 성장한 입지전적인 인물이었다. 존은『그 자신 만의 이야기』,『어느 일하는 스페인 사람』, 이 두 권의 저서를 출판해서 공전의 베스트셀러 작가가 되기도 했다. 그의 천재적인 재능, 경이로운 음악세계, 그리고 모험심과 영향력은 시대와 사회를 초월하여 마모되지 않는 신화를 창조했던 것이다. 또한 시대의 아픔과 함께 한 혁명가, 반전운동가로서 자신의 절망, 사랑, 우울 등을 인류의 보편적 가치를 지닌 노래로 표현하여 시대의 대변자 역할도 해냈다. 존의 사후, 그의 고향인 리버풀에서는 리버풀 공항이름을 '리버풀 존 레논 공항'으로 개명했다. 그곳은 그의 추억을 더듬어 보려는 많은 사람들의 발길이 줄을 이을 정도로 명소가 되었다.

사랑의 구름다리

그녀는 창이 환한 곳에 만개한 꽃으로 앉아 있고

나는 욕실에서 느긋이 샤워한다

짧은 그림자를 드리우고 있는 하얀 오후 속에서

나는 온몸에 비누 거품을 입히며

은빛 향긋한 비늘을 빚어낸다

이제는 투명 인간이 되어

방긋거리는 그녀 곁으로 간다

그녀의 부드러운 살갗에 내 손이 닿을 때면

일제히 교감해 오는 뭇 생명들의 환호가 울리고

오후는 겹꽃으로 한 잎 한 잎 열린다

내 삶의 한나절이 그 속의

아득한 신기루에서 자맥질하며

아무런 셈도 없이 한참을 유영한다

로댕만을 사랑했던
카미유 크로델

우주를 단 하나의 사람으로 줄이고
그 사람을 신에 이르기까지 확대하는 것
그것이 곧 연애이다.
-빅토르 위고

카미유 크로델이 거장 오귀스트 로댕을 스승으로 삼기 위해 그를 찾아갔던 해는 1883년, 그녀의 나이는 19세였다. 그녀는 어렸을 때부터 조각에 재능을 보였으며, 로댕의 제자가 되기 전 이미 알프레드 푸셰 등의 여러 미술가에게 인정 받고 있었다.

1881년 파리 콜라로시 아카데미에 들어가 본격적으로 조각을 공부했을 때였다. 허리까지 늘어뜨린 밤색과 적갈색이 어우러진 머리에 뛰어난 재능까지 겸비한 그녀를 보는 순간, 중년으로 접어든 42세의 로댕은 새로운 두근거림을 체험하게 된다. 그녀의 우아하고 귀족적인 용모에서 특히 빼어난 곳은 잘생긴 이마와 짙푸른 눈동자에 담긴 신비스러움이었다. 그는 카미유를 그의 작업실에서 일하게 하고, 비서의 역할도 시켰다. 이런 수순을 거쳐 《사색》, 《흉상》 등의 모델로 그후로는 애인이 된다. 카미유는 로댕에게 영감을 주는 '뮤즈 muse'이며, 그의 작업을 돕는 인재 반열에 올라선 것이다.

사랑과 욕망을 주제로 한 작품으로 이 시기에 제작된 《입맞춤》, 《영원한 우상》, 《신의 손》 등은 사랑에 들뜬 로댕의 열정이 견고하게 새겨져 있다. 다시 말하면 이 작품들은 카미유에 대한 '뜨거운 사랑노래'라 할 수 있다. 하지만 황홀했던 로댕과의 입맞춤은 후일 독화살이 되어 그녀는 그 독으로 송두리째 망가지고 만다. 로댕이라는 건널 수 없는 바다에 빠져 침몰해 버린 것이다.

　두 사람의 사랑은 요원의 불길처럼 활활 타오르면서 카미유의 전 생애에 지대한 영향을 미치게 된다. 그녀는 자신을 메트리스, 즉 그의 정부로, 그는 그녀의 주인이자 스승인 메트로 생각할 정도였던 것이다. 하지만 그들의 사랑은 '밀애'의 성격을 띠었다. 정식 결혼은 하지 않았지만 그는 로즈 뵈레라는 동거녀와 아들까지 두고 있었다. 둘의 밀애 장소는 파리 외각에 있는 낡은 여관이었는데 유명 인사들이 머물기도 했던 유서 깊은 곳이었다. 그녀는 로댕에게서 자신이 원하는 남자를 발견한 것이다. 오직 그만이 그녀가 아는 유일한 세계였다. 로댕도 이런 사랑에 보답이라도 하려는 듯 모든 사람들이 그녀를 알아볼 수 있도록 '영원한 조각상'을 만들어 길이 남기고자 했다. 바로 초기 작품인 《사색》, 《이별》 등을 통해 카미유의 얼굴이 명작 속에서 영원히 빛을 발휘함으로써 그의 의도가 실현된 셈이다. 특히 《중년》, 《수다스런 여인들》, 《내 맡김》, 《페르세우스와 애원》 등의 불멸의 조각품들은 영혼과 피로 점토를 빚어 만들어진 것으로

그녀의 이름에 최고의 영광을 가져다 준 작품으로 평가되었다. 《사색》에서는 그녀의 표정을 감성적으로 처리하기 위해 많은 공을 들였다고 한다. 《이별》은 카미유가 그를 떠나던 시점인 1892년에 완성된 조각이었다.

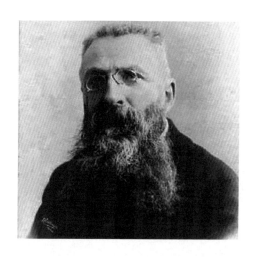

로댕은 또한 카미유에게 예술가로서의 그녀, 여성으로서의 자신을 알게 해 주었고, 그녀의 내면에 잠재되어 있던 힘과 재능을 끄집어내게 해 준 인물이었다. 로댕의 진정한 역할은 가르침보다는 계시에 있었다. 삶의 호기심, 활력과 자부심이 넘쳐나던 그녀는 날이 갈수록 로댕을 향한 열정과 독점욕에 사로잡혔다. 로댕의 동거녀인 로즈 뵈레와 영원히 헤어지고 자신과 결혼해 줄 것을 집요하게 요구했다. 완벽을 추구하던 카미유의 성격은 로댕에 대한 과도한 집착으로

그녀를 고통 속으로 몰아가는 시발점이 된 것이다.

　그런데 로즈는 어떤 여자인가? 결혼은 하지 않았지만 오랫동안 희비를 공유하면서 그의 아들까지 낳은, '참으로 순종적인 여자'였다. 로댕은 그의 무명시절부터 옷 수선 가게에서 일하던 그녀를 만나 모델에서 연인관계로 발전했고, 그가 어떤 애정행각을 벌여도 괴로움을 안으로 삼키며 묵묵히 내조한 여인이었던 것이다. 로댕은 가난한 집안에서 태어나 한때 수도원에 들어가기도 했고, 20여 년 간 일용직 노동자로 지냈다. 그리고 수십 년 간 겪게 된 무명시절과 혹독한 비평에도 견뎌낸 로댕이었다. 이런 그에게 로즈는 52년을 함께한 동반자로서 꼭 필요한 여성이자 그의 분신이기도 했다. 그리고 바람둥이 로댕에겐 밖에서는 차고 넘치는 여자들과 즐기고, 안에서는 살림 잘하고 고분고분한 그런 여자가 안성맞춤이었다.

　카미유는 눈부신 미모와 재능이라는 무기가 있지만 로즈의 존재는 결코 오를 수 없는 산과 같다는 생각이 굳어지면서 정신적으로 흔들리기 시작했다. 로즈는 젊지도 아름답지도, 그리고 로댕과는 정식으로 결혼한 사이도 아니었다. 그렇지만 로댕은 그녀를 '들에 핀 가여운 작은 꽃'이라며 연민의 정과 인생을 함께해 온 이 여성에게 감사했고, 어려운 시기의 헌신도 잊지 않았다. 그녀와 헤어지고 카미유와 결혼해서 살겠다던 그의 약속도 공수표가 되었다. "마드무아젤 카미유가 마침내 내 아내가 되는 뗄 수 없는 인연이 시작된 것입

니다."라는 약속도 새빨간 거짓이 되었고, 그들의 인연은 끝을 향하고 있었다. 그녀를 향한 열렬한 연애편지들은 아무런 효력을 발휘하지 못한 채 사문화되고 말았다. 이러한 편지와 결혼 약속은 환상 속에서는 가능했지만 현실에 오면 거품이 되어 이내 사라져 버렸다. 이와는 대비되게 그녀는 사랑했기 때문에 아무런 보상이 없어도 자신의 모든 것을 다 주었다. 세상에는 오직 그 남자만이 있었고, 그녀의 눈과 귀는 로댕을 향해 열려 있을 정도였다. 그녀에게는 로댕이 전부였다. 그렇지만 로댕은 로즈와 헤어질 생각이 전혀 없었다.

생활의 반려자인 로즈와 예술의 반려자인 카미유. 로댕은 선택의 기로에 서 있게 되었다. 참으로 순종적인 로즈에 비해 영원히 길들여지지 않을 뿐더러 완전히 소유할 수도 없을 것을 깨달았기에 카미유의 말에 동조하지 않았던 것이다. 그녀와는 달리 그는 모든 여성을 사랑했고, 넘치는 욕정의 소유자였다. 그는 위험스런 인물에다 호색적이긴 해도 상당한 매력을 가지고 있었다. 여성들은 서슴지 않고 모델, 애인도 되어주었다. 파리는 그의 연애 담으로 시끌벅적할 정도였다. 여성을 유혹하지 않는 것은 오히려 결례라고 생각할 정도의 그였으니. 카미유가 "당신의 아이를 갖고 싶어요."라고 해도 어색한 미소만 띄며 아무런 말이 없었던 그였다. 그녀가 로댕의 아이를 네 번이나 유산을 시켰다는 추정이 지인들에 의해 나돌기도 했다. 그녀는 온 세상이 음모로 가득차 있다고 생각할 정도였다. 로댕, 로

즈, 카미유 이 세 사람은 아무도 고통에서 벗어날 수는 없었겠지만 누구보다도 고통 속에서 홀로 방치된 사람은 카미유였다. 로댕은 그녀의 희생을 담보로 예술계에서 윤택해갔고, 젊은 여인의 피를 빨아 자신의 야망을 채워간다는 악평을 받기도 했다.

　다행스럽게 9년 동안 그의 정인이자 분신의 역할을 하면서도 독자적인 작품세계를 구축해나가려 애썼던 결과물이 나타났다. 이런 고통이 예술적으로 승화되어 형상화된 조각들 《로댕의 흉상》, 《사쿤탈라》가 출품되었던 첫 전시회는 그녀에게 성공을 안겨 주었다. 고통받고, 뒤틀리고, 애원하는 듯한 육체를 드러낸 그녀의 조각품은 인간비극의 내면에 초점을 맞춘 작품으로 평가된다. 《왈츠》, 《중년》, 《수다스런 여인들》, 《내 맡김》, 《페르세우스와 애원》 등의 불멸의 조각품들은 영혼과 피로 점토를 빚어 만들어진 것으로 그녀의 이름에 최고의 영광을 가져다 주며 평단의 화제를 모으기도 했다. 그런 한편 찬사와 비난을 동시에 받으면서 조각가로서의 입지를 굳혀간다. '여성적인 천재성의 모습 구현' 이라든지 '천재 로댕의 흉내에 불과'라는 엇갈린 평가가 그것을 방증한다. 그녀는 자신의 작품세계를 로댕과의 관계 아래 조명하려는 평단의 몰이해를 불쾌하게 여기면서 점점 피해의식에 사로잡히며, 이를 묵인하는 로댕을 극도로 증오하기에 이른다. 로댕의 흔적, 즉 '로댕학파'가 아닌 자기 자신으로 평가받고 싶어했지만 당시의 시대상황으로는 역부족이었다.

카미유는 로댕을 미치도록 사랑했다가 결국 미쳐버린 것일까? 그녀는 로댕의 곁을 떠나 완전히 결별한 후에도 그를 잊지 못해 뫼동 숲속에 숨어 그를 기다리기도 했는데 그녀를 발견한 로즈는 모욕적인 언사와 함께 내쫓아 버렸다. 카미유는 이렇게 점점 파멸을 향해 줄달음쳤다. 문제작 《성숙》은 늙은 여인에게 이끌려 가는 늙은 남성을 향해 애원하듯 젊은 여성이 팔을 뻗고 있다. 로즈, 로댕, 자신의 상황을 엿볼 수 있는 자전적 요소가 강하며, 로댕과 결별한 후 자신의 마음을 반영하고 있다. 사랑의 열병에서 벗어나지 못한 채 로댕과의 이별은 오히려 광적인 집착과 치명적인 고통 속으로 빠지면서 신경쇠약, 발작적 행동, 로댕에 대한 피해의식 등 병적이고 염려스러운 변화의 징후들을 유발시켰다. 즉 피해망상, 자폐증, 편집증적 망상, 증오, 광기로 인한 그녀의 병적상태가 점점 심화되어 갔다.

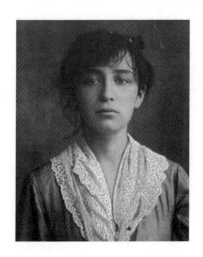

그녀의 눈빛은 날로 혼란스러워 갔다. 로댕의 기억에서 헤어나지 못했고, 그가 자신에게 고통을 주려 한다고 확신했다. 로댕이 자신의 작품을 도용하고 자신에게 독을 먹여 죽이려 한다며, "악마 같은 로댕의 머릿속에는 내가 자신을 뛰어넘는 예

술가가 되는 것을 막아야 한다는 생각만 있었다."고 주장하기도 했다. 그녀는 병원에서조차도 여전히 독살당할 것을 두려워했다. 따라서 요리사와 간호사, 심지어 의사들까지도 경계했다. 이는 로댕이 자신에게 독을 먹이라고 지시한 것이 분명하다고 생각한 때문이었다.

로댕은 뫼동의 황제로 불리며 명성을 얻었고, 뭇 여성들에 둘러싸여 연모와 숭배를 받고 있었지만 그녀의 삶은 처참하게 허물어지고 말았다. 그녀의 지지자이며 후원자였던 부친마저 사망하자 가족들에 의해 바로 정신병원으로 보내졌다. 1913년 3월 10일 49세 때였다.

장화를 신고, 모자를 쓴 채 나타난 병원관계자들은 문을 부수고 들어와 저항하는 그녀를 낚아채듯 데리고 나가 밖에서 대기하고 있던 구급차에 실었다.

그렇게 실려 간 후, 30년이란 긴 세월을 절대고독의 철창 안 무서운 감시 속에서 갇혀 지내게 되었다. 가족의 보살핌이 필요한 시기에 그들은 매몰차게 내쳤던 것이다. 모든 것을 얻으려다 모든 것을 잃고 만 여인, 카미유. "내 삶이 어찌 이럴 수가 있나요?"라는 그녀의 절규처럼 그녀는 그렇게 우리에게 낯선 여자가 되어갔다. 그녀를 관찰했던 의사들이 편집광 증세가 완화되고 평온해져 가족과 시간을 보내는 것이 좋다는 적극적인 권유에도 불구하고 어머니는 완강히 거부했다. "그 애가 우리에게 어떤 나쁜 짓을 할지 모른다."고 하면서 방치했다. 가족의 삶에서 카미유는 단지 '그곳에 있는 그 애'일 뿐이었다. 어머니 사망 후 동생들에게 집으로 돌아가 정상적인 생활을 할 수 있게 해달라고 애걸복걸해도 그 반응은 싸늘했고 이내 묵살되었다. 가족에게도 연인에게도 철저하게 버림 받고 지워졌던 카미유는 몽드베르그 정신병원에서 1943년 10월 19일 생을 마감했다. 그녀의 나이는 일흔아홉이었다.

그녀의 장례식에는 가족 중 그 누구도 참석하지 않은 채 벅찬 생애의 가혹한 운명과 하직했다. 그 정신병원에서 사망한 대부분의 사망자에게는 몽파베 묘지에 1평방미터씩의 땅이 배당되었다. 카미유

는 그 중 10구역에 십자가와 함께 '1943-392'라는 번호만을 새긴 무연고 무덤에 매장되었다.

　이렇게 철저하게 버려지고 매몰되어버린 카미유. 그녀는 1988년에 브뤼노 뒤탕 감독의 영화 《카미유 클로델》이 전 세계적으로 히트하면서 세상에 널리 알려졌다. 이후 평전과 전기 등의 출판으로 재평가와 조명을 받게 된 것이다. 한편 로댕과 로즈는 70대에 들어 세상을 떠나기 직전 1917년 1월 19일에 결혼식을 올렸고, 그날로부터 25일 후 로즈는 사망했다. 카미유 크로델의 아픈 운명이었던 로댕도 그해 11월 18일 오전 4시에 숨을 거두었다.

사랑의 덫

온 세상 천지 간에 오직 너만 보이던
아찔한 사랑의 수렁에서 헤적이며
할딱할딱 열꽃으로 피던 사랑의 광희狂喜였네

광기어린 그 사랑에 몸서리치면서도
무명無明으로 휘몰던 덧없는 화려함에 취해
텅 빈 꿈에 놀아나며 도깨비 춤판에 빠져 들었었네

그러다 어느 샌가 사방에서 날아오는 독화살 촉에
뚝 뚝 뚝 떨어지는 내 생피 받아먹고 쑥쑥 자라난
저기 저 질펀한 개망초 꽃밭이 하염없네

기다리고 기다려도 아무리 기다려도 끝끝내 오지 않는
나를 유기한 사람들과 내 발자국 끊겨있는 시간의 저편
내가 두고 온 세계의 여성 조각가 카미유 클로텔

이제는 정말 오롯이 미쳐버릴 일밖에 없는
여기 정신병원에 갇혀 날개 잃은 새가 되어버린
나의 운명이 울부짖는 사이에 남루한 죽음만이 찾아왔다

천재 과학자
아인슈타인의 로맨스

만유인력은 사랑에 빠진 걸 책임지지 않는다.
-아인슈타인

 천재들의 생애는 우리의 삶을 자극하고, 끊임없는 호기심을 불러일으키며 그들의 소소한 일화마저 놓치고 싶지 않게 한다. 알베르트 아인슈타인, 그는 천재였고 괴짜였다. 그는 우리와 보는 눈이 달랐고 눈에 보이지 않던 영역까지 생각했던 천재였다. 카메라 앞에서 혀를 불쑥 내밀거나 격식을 차려야 할 자리에서도 양말도 신지 않고 돌아다니는 괴짜 천재의 대명사이기도 했다.

 새로운 우주의 이론을 밝힌 과학계의 첫 번째 슈퍼스타, 과학계의 혁명가였다. 상대성 원리라는 우주의 비밀을 밝혀 물리학의 새로운 지평을 열게 했던 인물이며, 프린스턴대학 명예교수 시절, 정장을 싫어한 그가 양말을 신지 않고 샌들을 끌고 다니는 모습은 전설이 되어버렸다. 연구실 근처를 커다란 회색 스웨터를 입고 신발을 끌며 돌아다니는 모습을 쉽게 볼 수 있었다고 한다.

 영국의 문필가 스노는 그의 인상에 대해 '영감에 넘치는 착한 도

깨비' 같다고 했다. 그의 나이 25세 때 특수상대성 이론을 발표했다. 즉 공간과 시간이 절대적이지 않다는 이론이었는데 이후 영국의 천문학자 아서 에딩턴과 프랭크 다이슨이 일식을 관찰한 결과 빛이 굽는 것을 확인하게 되어 검증이 이뤄지게 된 것이다. 그는 과학적 업적과 명성뿐만 아니라 평화운동과 인권운동에 앞장선 성자의 모습이 그의 상징이기도 할 만큼 인류 역사상 엄청난 기여를 한 대표적인 인물이기도 하다. 하지만 그와 가족관계에 있었던 사람들의 생각은 전혀 달랐다. 아무도 그처럼 잔인하게 본인의 마음을 비우기는 힘들 것이다는 스노의 예리한 분석은 상처받은 가족, 특히 전처와 그의 두 아들에 해당된다.

그런데 그토록 탁월했던 천재는 초월자로서 일반인들과는 아주 다른 삶을 산 신화나 전설에 가까운 인물이었을까? 현대적 우상의 대표적 존재로 우뚝 솟아 있는 그를 새로운 시각으로 바라본다는 것은 어려운 일일 수도 있다. 20세기의 가장 뛰어난 과학자이며 창조성이 탁월했던 대표적인 지식인으로 추앙 받았던 그의 머릿속에는 분명 자연이나 우주의 신비에 관한 흥미로 가득차 있었던 것이다. 그에게는 왕성한 탐구심과 자신의 재능에 대한 절대적인 신뢰, 그리고 모든 기존 권위에 대한 강한 불신감이 가득했다.

그의 친지들에 의하면 그는 평생 어린아이 같은 천진함을 갖고 살았다고 했다. 이런 특성들은 당연하다고 인식되어 온 것에 대한 '왜'

라는 의문을 가지게 했고, 끊임없는 호기심과 날카로운 직관력을 보여 주기도 했다. 무엇보다도 권위에 대한 맹목적인 추종은 진리를 탐구하는 데 최대의 적이다는 생각으로 일관했다.

천재의 전형인 그는 1879년 3월 14일, 도나우 강변에 있는 독일 울름의 작은 마을에서 유대인 아버지와 독일인 어머니 사이에서 태어났다. 그의 아버지는 매사에 낙천적이며 미덥지 못한 인물로 사업에 거듭 실패했다. 조용하고 온화한 성품에다 호인 형이었지만 생활인으로서는 낙제점이었다. 사업의 실패로 인해 가족의 추억이 담뿍 담겨 있던 집도 팔아야 했다.

그 집은 주변에 숲이 우거져 있고, 지붕 꼭대기에 햇볕을 쬐는 테라스가 있는 2층 집으로 아인슈타인과 그의 여동생 마야가 어린 시절을 보내던 집이었다. 그 집은 개발업자에게 팔려 나갔으며, 그의 눈앞에서 집을 둘러싸고 있던 아름들이 나무들이 베여 나갔다. 그의 아버지는 실패를 만회하기 위해 또 다른 회사를 설립했으나 빚만 더 지게 되었다. 그의 어머니가 결혼할 때 가져온 상당한 액수의 지참금과 친정 친척들의 많은 투자금도 날아가 버렸다. 이로 인해 다정다감했던 그의 어머니는 차디찬 현실에 부대끼면서 독선적인 면모를 지니게 되었다. 따라서 아이들을 과잉보호하던 당시 유럽의 풍조와는 달리 아들을 강인하고 독립적인 인격체로 기르려고 노력했고 때로는 강압적이기도 했다. 그런 만큼 집안의 대소사에 영향력을 행

사하던 사람은 어머니였다. 대체로 이런 가정은 남편에게 실망한 어머니가 아들을 통해 신분상승이나 보상 심리를 기대하게 되어 필요 이상으로 구속하기 쉬운데 아인슈타인의 어머니가 바로 그 전형이었다.

아인슈타인의 어린 시절은 상상력이 풍부했고, 또래 아이들과 어울려 놀기보다는 친구 없이 홀로 지내면서 카드 게임이나 집 만들기에 몰두하며 보냈다. 그 외에도 판지로 14층 가량의 높이를 가진 건물을 만들며 혼자서 끈기와 인내가 필요한 놀이를 하는 것을 좋아했다. 이렇게 학습된 끈기와 인내가 훗날 난해한 과학적 탐구에 몰두할 수 있는 튼튼한 밑받침이 되었다.

그가 다섯 살 때 아버지가 장난감으로 나침판 하나를 가져다 주었다. 그는 아무렇게나 돌려 놓아도 늘 같은 방향을 가리키고 있는 바늘이 신기했다. 뿐만 아니라 이런 현상에 놀라면서 끊임없이 '왜'라는 의문을 가졌던 그의 재능을 그의 부모와 숙부가 적극적으로 후원했다. 그가 10세 때 친하게 지내던 가정교사 의대생이 일주일에 한 번씩 그의 집에 와서 수학과 과학에 대한 관심을 자극시켰고, 과학의 길로 좀 더 강하게 이끌어 주었다. 그들의 영향으로 어린 시절에 읽었던 수많은 대중과학책들은 그의 호기심을 더욱 촉발시켰다. 이런 성장 배경이 그의 미래에 상대성이론이란 물리학의 혁명을 일으키게 한 동인이 된 것이다.

한편 아인슈타인은 음악에 대한 남다른 소질을 보였다. 음악에 소질이 있던 어머니의 지원으로 6세 때부터 바이올린을 배우기 시작했다. 그가 바이올린을 연주할 때 어머니는 피아노로 반주를 해 주었다. 젊은 시절에 그는 바이올린을 가리키며 '내 아들', '나의 진정한 친구'라고 할 정도였다. 그는 바이올린을 연주할 때면 자신의 숨겨진 감정을 마치 진정한 친구에게 털어 놓은 듯한 느낌을 갖는다고 말했다. 모차르트, 바흐, 슈베르트의 곡을 좋아했으며, 특히 슈베르트를 감정표현이 뛰어난 음악가로서 높이 평가했다. 음악은 그에게 종종 과학적 영감을 불러일으키게 했다.

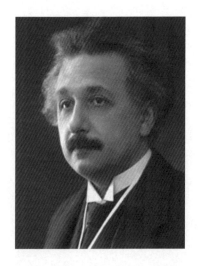

아인슈타인에 대한 사실이 아닌 황당한 일화들이 많이 전해지고 있다. 그 중에는 특히 그가 명석하지 못했고, 수학에서 낙제점을 받았으며 학교에서 제적당했다는 등의 꾸며낸 내용들이 만연하다. 그가 9세 때부터 다니기 시작한 루이트폴트 김나지움에서 그는 뛰어난 학생으로 체육을 제외한 수학, 그리스어 등 거의 모든 과목에서 우수했고, 라틴어 성적은 수석을 달렸으며 학교에서 제적 당하지도 않았다.

아인슈타인은 비스마르크가 지배하는 당시 독일의 '규율'과 '강제성'에 대한 거부감을 가지고 있었다. 19세기 독일교육의 엄격하고 현학적인 단체 훈련이나 암송과 주입식 교육을 하는 학교를 싫어했고, 지루함과 무서움조차 느꼈다. 그는 훗날 그 시절의 참담한 경험에 대해 "기계적으로 꽥꽥거리며 외우는 수업으로 배우느니 차라리 어떤 벌이라도 받고 싶은 심정이었다."고 회상했다. 또한 학교교육을 가리켜 '잡동사니를 쑤셔 넣는 곳'이라고 평가했다.

그는 스위스에서 고등학교와 대학교를 다녔는데 교육을 받기 위해서가 아니라 이론 물리학을 연구하는 장소로 이용하기 위해 대학에 들어갔다고 했다. 그리고 말년에 자신을 "나는 천재가 아니다. 그저 남보다 조금 더 호기심이 강했을 뿐이다."라고 회고했다. 보통 아이들보다 말문이 늦게 열렸던 그는 7세 때까지 자신이 말한 문장을 한 문장씩 조용히 반복했고, 9세가 되었을 때도 남들처럼 쉽게 말을 하지 못했다. 이런 현상은 말을 못하는 것이 아니라 남들과 말하는 것을 싫어하는 데 기인했던 것으로 분석되고 있다.

많은 사람들이 '그는 오직 우주의 비밀만을 탐구하는 데 마음을 쏟느라 로맨스를 벌일 틈조차 없었다.'는 공식 언급은 사실이 아니었다. 그의 사후에 발견된 편지들이나 가정부, 지인들에 의해 그것은 하나씩 밝혀지게 되었다. 그는 시인 같은 분위기에다 보헤미안적인 외모로 "한 세기의 시작을 대 혼란으로 몰고 갈 남성적 아름다움

을 지녔다."고 친구가 지적할 만큼 잘 생기고, 사교적인 남자인 동시에 뛰어난 바이올린 연주자, 그리고 즐거운 여행가였다. 그런 만큼 누구보다도 로맨스를 즐겼던 사실도 알려지게 되었다. 그는 유명해지기 전에도 여성들에게 인기가 있었지만 명성이 더해지자 그를 찾는 여성들이 끊이지 않았고 문전성시를 이룰 지경이었다. 특히 부인들을 자극하는 그의 매력으로 인해 평생 여성들과 어울리며 즐거움을 느꼈고, 숭배자들에 에워싸여 있었다.

아인슈타인이 스위스 아라우시에 있는 기술고등학교에 다닐 때였다. 그는 하숙생으로 가족과 함께 살던 이 집의 딸 마리 빈텔러에게 반했다. 그의 나이는 17세였고, 마리는 그보다 세 살 연상이었다. 그는 쉽게 감상적인 사랑의 열병에 빠질 수 있는 기질이었다. 명랑한 성격에다 섬세하고 상냥한 마리는 공부에 지친 그를 위로해 주었고, 주변의 아름다운 자연경관과 그들이 함께 사랑한 음악이 둘의 사랑을 가속화 시켰다. 마리의 부모를 제2의 부모라고 생각하며 '파파', '마마'라 불렀고 그들도 아인슈타인에게 애정을 주었다. 마리 아버지 빈텔리 교수는 그의 멘토이자 정신적 지주였다. 빈텔리 교수의 영향을 받아 그는 일찍이 실용적인 직업이 아니라 연구하며 가르치는 직업을 갖기로 결심하게 되었다.

그의 바이올린을 마리는 '깜찍이'라 불렀다. 그가 바이올린을 연주하고, 마리는 피아노를 연주하면서 함께 노래를 작곡하기도 했

다. 특히 마리는 그가 베토벤의 소나타를 깊이 이해하고 연주하는 데에 감탄했으며 매료되었다. 마리는 그를 '내 사랑스런 곱슬머리', '내 위대한 철학자님', '사랑하고 사랑하는 나의 님'이라 불렀고, 그는 연상인 그녀를 '내 사랑스러운 아기'라 부르며 그들의 사랑은 무르익어갔다.

그는 봄방학을 맞아 이탈리아 본가로 가게 되었고, 얼마 안 되어 그녀의 부재가 주는 그리움과 비례하여 그 사랑도 비온 후의 죽순처럼 부쩍 자라나고 있었다. 일각이 여삼추一刻如三秋 같았던 그 시절, 그들은 그리움으로 가득찬 편지를 주고받았다. 그녀에게 쓴 편지 대목에서 '귀여운 천사의 섬세함에 내 사랑은 커지고 있어.', '사랑하는 연인, 작은 천사의 작고 귀여운 눈, 작고 가냘픈 손이 그립다.'에서도 알 수 있다. 그녀를 만나기 전의 온 세상이 자신의 영혼에 심어주었던 의미보다 그녀가 더 큰 의미를 지닌다는 말에서도 17세 사춘기 청년의 풋풋한 순정과 그 열정이 여과 없이 잘 드러나 있다.

그는 1896년 10월, 취리히 연방종합공과대학(현 스위스 연방공과대학)에 입학하기 위해 아라우 시를 떠났고 그로부터 1개월 후 마리는 작은 마을 학교에 임시교사로 취직했다. 그런데 느닷없이 그는 편지를 그만 쓰겠다고 선언하자 마리는 깜짝 놀랐다. 그들의 영원한 사랑의 맹세는 한동안 불길같이 타오르다가 흐지부지 되고 말았다. 마리에 대한 그의 사랑이 갑자기 식어버리게 된 것이다. 그는 마리

를 몹시 사랑했다는 사실을 부인하지 않았지만 아라우 시를 떠난 뒤에는 그녀를 만나지 않으려 애썼다. 마리는 그와의 연인관계가 끝났음을 알아차리고 망연자실하며 심신이 쇠약해졌다. 그는 수수께끼 같은 결별에 대해 자신의 책임이 크다는 것을 스스로도 인정했고 착한 마리에 대한 죄책감에 시달리며 두고두고 괴로워했다. 그는 마리의 의존성과 지나친 집착에 대한 두려움과 갈등을 느낀 나머지 마리와의 사랑은 식기 시작했다.

인간관계에서 동요되지 않는 은신처, 즉 과학의 탐구에 자신을 내맡기겠다는 확고한 의지를 나타낸다. 그가 마리 어머니에게 보낸 편지에서 자신의 그런 결심이 보인다. '힘들고 어려운 지적 탐구와 신의 섭리를 이해하려는 노력은 내가 인생의 어려움을 헤쳐나가도록 하는 냉정하고도 엄격한 천사역할을 하게 될 것입니다.'라고 썼다.

사실 그의 애정이 식기 시작한 직접적인 원인은 다른 여성에게 애정이 가버렸기 때문이었다. 이 사실을 어떻게 마리에게 고백해야 할지 몰라서 여전히 사랑하는 척하며 편지를 계속 보내지만 그의 마음은 이미 콩밭에 가 있었다. 그러면서도 한동안 이를 숨기기 위해 마리에게 계속 편지를 썼고 세탁할 옷가지를 보내기도 했다. 한편 그의 어머니는 마리를 무척 좋아했고, 양가의 부모들은 그들의 연인관계를 회복시키려 노력했으나 여의치 않았다. 그후 그의 여동생 마야와 마리의 남동생 파울의 약혼은 그들의 아쉬움을 깊게 했다.

그후 마리의 집안에는 비극적인 총기 사건이 일어났다. 그가 떠난 지 10년 후인 1906년 11월이었다. 행복했던 이 집안에 일어난 참혹한 사건으로 빈텔리 교수부인은 아들 율리우스가 쏜 총에 맞아 사망했다. 아들은 배에서 요리사로 일했는데 미국에서 돌아온 후에 미쳐버려 어머니와 여동생 로자의 남편을 사살한 후 그도 자살했다. 총기 사건은 이 가정에 불어 닥친 비운의 시작이기도 했다.

아인슈타인과의 결별 후 마리는 다른 사랑을 찾지 못했다. 그녀는 1902년부터 1905년까지 초등학교 교사로 재직했지만 직업기록표에 의하면 병으로 자주 결근을 했는데 그녀의 정신병과 관련된 것으로 보인다. 아인슈타인의 친지 한 사람은 그와의 불행했던 로맨스가 그녀를 혼란에 빠뜨렸고, 엎친 데 덮친 격으로 그녀의 가정에 있었던 총기사건의 비극은 그녀의 삶을 파국으로 몰게 한 원인이었다고 했다.

마리는 그와의 결별 후 1911년 열 살 연하의 한 시계공장 지배인과 결혼하여 두 아들을 두었으나 1927년에 이혼했다. 그후 정신병에 시달리며 살다가 1957년 9월 24일, 스위스의 휴양도시 마이링겐에 있는 정신병원에서 숨을 거두었다. 후일 마리는 그를 '그림처럼 아름다운 사람'이라며 "우리는 정말 열렬히 사랑했지만 그 사랑은 전적으로 이상일 뿐이었다."고 회고했다. 짧은 사랑, 긴 상처의 주인공이 바로 마리였다. 마리는 그의 인간형에 대해 언급했다. 그의 말과 행동은 일치하지 않았고, 때에 따라서는 위선의 냄새를 풍겼으며 이율배반

적인 사람이었다는 것이다. 아인슈타인 자신도 변덕이 심한 사람임을 인정했는데 그의 기분은 기복이 심했다.

 그들의 첫사랑에 들어와 그들의 사랑을 허물게 했던 여자는 바로 밀레바 마리치였다. 그는 취리히 공과대학 물리학과의 여학생이었던 그녀에게 끌리고 애정에 김이 오르기 시작했던 것이다. 1896년 21세 때의 밀레바 마리치, 그녀는 세르비아인으로 스위스에 가서 처음에는 취리히대학 의대에 진학했으나 한 학기 후 그가 다니던 취리히연방종합공대로 적을 옮겼던 홍일점이었다.

 그녀는 대학의 물리학 수업에서는 보기 힘들만큼 똑똑하고 성취욕이 강한 여학생으로 스위스에서 물리학을 공부하던 시절에 그를 만났다. 그는 1897년 여름부터 그녀와의 사랑에 빠져들면서 첫사랑 마리는 과거 속에 파묻혀 갔다. 마리와의 사랑이 끝난 후에도 그는 그녀에 대한 죄책감에 시달린다고 밀레바에게 고백했다. "그녀를 다시 만난다면 아마 미쳐버릴 거야. 아마 그럴 거야. 불꽃처럼 타오를까 정말 두려워."라며 밀레바의 마음을 어지럽게 한 적도 있었다. 밀레바 역시 그보다 네 살 연상인 데다 마리보다 매력적이지도 않았고, 고관절 탈골로 인해 한 쪽 다리가 눈에 띄게 짧아 많이 절뚝거렸으며, 혀도 짧아 발음도 정확하지 못했다. 그런데도 그에게는 신체적 취약점은 문제될 것이 없었다. 그의 친구들이 이를 두고 그녀의 어떤 점이 좋으냐고 물으면 매력적이고 부드러운 목소리가 마음을

사로잡는다고 대답할 정도였다.

그들이 만난 초기에 벌써 열애에 빠진 그는 밀레바를 자신의 '오른 팔', '우리들의 논문'이라 할 정도로 학문공동체로서 인정했다. 하지만 밀레바와의 사랑은 피할 수 없는 운명만큼이나 이미 예고된 폭풍우였다. 그는 일반적인 선입견과는 달리 이성적인 과학자에 앞서 억누를 수 없는 개인적 욕망과 강력하고 불같은 정열을 가진 사람이었다. 따라서 여성을 향한 사랑을 억제한다는 것은 거의 불가능한 일이었다.

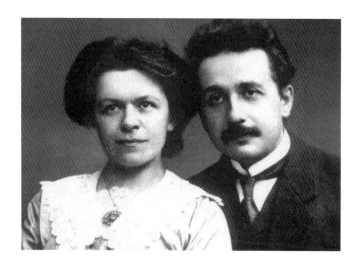

아들과 밀레바와의 사랑은 먼저 그의 어머니가 펄펄 뛰고 펑펑 울 정도로 격심한 반대에 부딪치며 모자 간에 갈등의 골이 깊어졌다. 그럴수록 그는 밀레바를 두둔하며 모친의 심기를 거슬렸고, 이 모든

것이 모친에게는 밀레바를 집요하게 괴롭히며 배척할 빌미가 되었다. 그들이 열렬히 사랑하던 시절에 쓴 편지에서 '우리 둘이서 운동의 상대성에 관한 연구를 성공적으로 끝마치게 된다면 나는 얼마나 기쁘고 자랑스러울지 모르겠소.'라고 했다. 그의 편지 내용으로 보면 그녀를 그의 지적 동반자로 표현했고, 과학세계에 대한 그의 탐구여행에 보조를 맞추게 했다. 또한 그를 흥분시키는 우주의 문으로 함께 들어갈 수 있는 지성과 재능을 지닌 여성으로 보았다.

한편 그의 어머니가 가장 두려워하는 것은 그들이 이미 정을 통했을 가능성이다. 그의 모친이 가지고 있는 밀레바에 대한 비호감과 편견에 더하여 아들보다 연상, 신체장애자, 아들을 잘못 이끌 여성이란 선입관이 공고했다. "네가 서른이 되면 밀레바는 마녀로 등장한다, 밀레바가 임신하면 너는 수렁에 빠진다, 우리는 마리치 양과 어떤 관계도 원치 않는다."는 악담도 서슴지 않았다. 그런데 세상만사가 어디 뜻대로만 되던가. 그는 휴가 중 어머니와 몇 번 충돌했고, 이 교제를 강력하게 반대하던 어머니에 대항하여 밀레바를 임신시킨다.

그는 밀레바와 만나 호수와 산의 경치가 바라다 보이는 호텔에서 사랑의 결실을 맺었다. 그녀와의 재회 때 '두 팔을 벌리고 뛰는 가슴'으로 그녀를 맞았고 '그 자연 속에서 당신의 몸을 껴안도록 처음 허락한 그 때를 생각하면 얼마나 황홀한지!'라고 편지에 썼다. 밀레바

역시 다음의 만남을 기다리는 것을 참을 수가 없을 정도로 몸이 달 아올라 있었다. 황홀한 합일의 날에 불태웠던 그들의 사랑으로 밀레 바는 임신했다. 그들은 아직 태어나지도 않은 아이 이름, 즉 사내아 이면 '한젤'(작은 한스), 딸이면 '리젤'(작은 엘리자베스)이란 이름부 터 지어놓았지만 현실의 벽은 높기만 했다. 그의 기쁨과 감탄에도 불구하고 그녀의 불안은 훨씬 무게감이 있었다. 그녀에게는 두 달 앞으로 다가온 중요한 시험이 있었고 그는 단지 안정된 직장이 없는 백수 청년에 불과했다. 사실 그녀 자신의 명예와 경력의 관문인 시 험을 준비하는 데 임신은 불리하게 작용했고, 그녀의 불안대로 당연 히 낙방의 고배를 마셨다. 뿐만 아니라 이로 인해 학문과 연구의 길 은 막혔고, 동급생들 중 교사 자격을 얻지 못한 유일한 학생이 되고 말았다. 특히 혼전 임신에다 시어머니의 노골적인 반대 등에 부딪치 면서 그녀의 심신은 점점 피폐해져갔다. 그는 우선 비밀리에 가정을 꾸리고 일자리를 찾는 대로 결혼하여 그후 가족들에게 기정사실화 하려 했지만 현실은 녹록치 않았다.

밀레바는 1902년 1월 말경 난산으로 여아를 출산했다. 비밀에 싸 여 있던 혼전임신과 딸의 출산은 기쁨인 동시에 자책감이 되어 그들 을 괴롭혔다. 그는 특허 시험관으로 이제 막 출발하려는 시점이었 다. 사생아를 낳았다는 소문이 나돌면 보수적인 그 사회에서는 치명 타가 될 수 있고, 일반인 사이에서 사생아의 존재는 모욕이었다. 여

기에다 밀레바와 그 아기와도 인연을 끊으라는 부모의 압력도 가세했다. 따라서 리젤의 출생은 축복을 받지 못했고, 딸의 흔적 지우기에 모종의 긴밀한 합의가 있었다. 이 철저한 은폐로 그의 절친조차도 딸을 낳았다는 사실을 몰랐을 정도였다. 이후 리젤에 관해 병사, 입양 등의 추측만 난무할 뿐 버려진 아이의 흔적은 그들의 생전이나 사후, 지구상의 그 어디에도 존재하지 않았다. 세월이 흐르면서 밀레바를 괴롭힌 우울증의 한 원인, 즉 딸을 잃은 것, 혹은 입양시킨 것으로 딸을 지켜 주지 못한 어머니의 회한과 죄의식으로 보는 설이 많다.

그의 어머니는 밀레바와의 결혼을 몹시 반대했지만 그의 부친은 임종이 가까워질 때 아들과 밀레바의 결혼을 허락했다. 부친은 1902년 밀라노에서 사망했다. 밀레바가 다시 임신해서 첫 아들 한스를 가졌던 1903년 1월 6일에야 두 사람은 결혼했다. 그는 아들을 장악하려는 욕망이 유난했던 어머니를 두려워했으며 결코 사랑할 수 없었다고 했다. 밀레바는 친구 사비치에게 자신의 시어머니에 대해 '피도 눈물도 없는 사악한 사람'으로 표현했고, 그도 자신의 어머니를 '악마'라고 했다. 그리고 두 번째 아들 에두아르트는 7년 후에 태어났다. 그들이 살던 크람 거리 49번지 2층집에서 '상대성이론'이 탄생되었고, 이 업적으로 수천 권의 서적이 대중에게 소개되었다. 이 집은 현재 아인슈타인 박물관으로 보존되어 있다. 두 사람의 결혼 생활은 행복했고, 그는 '상대성이론'에 대한 아내의 공적을 인정하고 있다.

그녀는 일당백, 즉 '한 사람이 백 사람을 당한다는 역할을 톡톡히 해 낸 일등공신'이었다. 그녀는 토론, 검산에다 남편의 목표와 가치, 정 당성에 대한 확신감을 부여하는 데 적절한 사람이었다. 그는 '우리의 논문, 우리의 이론, 우리의 견해'라고 자주 언급할 정도로 아내의 기 여도를 높이 평가하고 있었다. 그녀는 남편의 학문적 진전에 동기를 부여하고 공감적 경청에다 이해자로서 함께 보조를 맞추어 준 동반 자이며 지지자였던 것이다. '상대성이론'을 최종적으로 완성한 사람 은 아인슈타인이지만 밀레바는 그가 명성을 얻는 데 커다란 도움이 되었던 동반자였다. 그런데도 정작 그 명성의 결실을 향유한 사람은 다른 여자였고, 훗날 그는 단순한 의무감 때문에 밀레바와 결혼했다 고 주장하기도 했다.

영원할 것 같았던 이들 부부 사이에도 권태기를 겪으며 성격적 차 이가 나타났고, 애정이 식어갔다. 그동안 비밀에 붙여졌던 딸의 문 제가 밀레바에게 우울증을 가중시켰다. 그는 '이혼해야만 하고, 누 군가를 사랑해야 한다.'고 하면서 '그리고 그 누군가는 바로 너야. (1912년 4월 3일 엘자에게 쓴 편지)'라고 했다. 그런데 그 시기가 절 묘하다. 바로 그때가 다른 여자와의 밀회와 짜릿한 혼외정사가 진행 되었고, 이혼의 촉매작용을 한 결정적 계기가 된 것이다.

달콤한 불륜의 이름으로 한 가정을 파괴시킨 그 여자는 바로 엘자 뢰벤탈로 두 딸을 둔 이혼녀였고, 그와는 두 번씩 겹친 친척 간이었

다. 엘자의 아버지와 그의 아버지는 사촌지간이며 엘자의 어머니와 그의 어머니는 자매 사이였는데 그는 엘자를 4촌이라 했다. 그녀는 세 살 연상이었다. 엘자는 남편의 낭비벽 때문에 결혼 12년만에 이혼했다. 훗날 엘자는 자신이 어렸을 때 그가 바이올린으로 모차르트를 연주하는 것을 보고 사랑하게 되었다고 했다. 그들은 추억을 공유했고, 따뜻한 유대감을 가지고 있었다.

　1912년 그가 출장으로 간 베를린에서 재회했을 때 서로를 보는 순간 오랜 세월 동안에 묻혀 있던 애정이 가열되기 시작했다. 그는 불행한 가정생활을 털어놓았고, 엘자는 그의 말을 열심히 들어 주었다. 그즈음 그가 필요로 했던 것은 가정적 안정이었는데 엘자를 통해 어린 시절을 생각하게 되었고 포근한 느낌을 받았다. 그는 자신의 속내를 털어놓을 수 있는 대상을 만나면서 "더없이 행복하였다."고 했다. 엘자는 그가 넋이 나간 듯 자신을 바라보는 것을 여러 번 보았고, 그것이 짜릿한 감흥을 자아내게 했다는 것이다. 그들이 베를린을 떠난 후 2년 간 주고받은 연애편지는 쌓여갔고 엘자는 밀레바를 의식하여 주로 그의 직장으로 보냈으며 읽고 나서는 없애도록 주문했다. 그런데 엘자는 그의 편지를 소중히 간직하고 있었다. 초기에 온 편지들은 맨 겉장에 '인생의 황금기를 장식한 특별히 아름다운 편지들'이라고 적어 리본으로 묶어놓았다.

　이 편지들의 복사본은 결국 그의 문서사업단 손에 들어갔다. 그

녀의 황금기인 밀회는 1912년부터 1913년까지로 밀레바의 피눈물과 고통 속에서 꽃을 피웠던 시기였다. 장남 한스는 자신의 여덟 번째 생일인 1912년 5월에 부모 사이가 급격히 나빠졌다고 했다. 그는 부쩍 베를린으로 가고 싶어했는데 그럴 만한 이유가 있었던 것이다. '카이저 빌헬름 연구소'라는 매력적인 일자리를 제안 받은 것 외에 엘자에게 '내가 베를린으로 가고 싶어 하는 주된 이유 가운데 하나는 당신을 자주 볼 수 있기 때문이오.'라는 편지 대목에서 그 답이 나온다. 그들의 불륜은 1914년 온 가족이 베를린으로 이사한 뒤에도 이어졌다.

그런데 꼬리가 길면 밟힌다고 했다. 그의 34번째 생일날 남편이 엘자라는 여자와 서신 왕래를 하고 있는 것이 우연히 밝혀졌고, 아내 밀레바의 비극을 부추기게 했다. 엘자는 대담하게도 그에게 생일 카드를 보냈고, 이로 인해 발생한 불상사였다. 두 사람이 주고받은 편지는 500여 통이나 되었다. 그는 가족, 동료 학자, 나아가 벨기에의 여왕과도 서신을 주고받을 정도로 편지를 많이 쓰는 사람이었다. 그의 인생 초기였던 밀레바와의 연애시절 "당신 없으면 나는 살아도 산 것이 아니요."란 말은 이미 증발해 버렸다. 결혼생활과 육아에 대한 부담에다 시어머니와의 불화로 연구의 불꽃은 싸늘한 재가 된 지 오래였다. 성공가도를 달리고 있는 남편에 비해 폭삭 주저앉은 그녀는 남편의 옆자리에서도 점점 멀어져갔다.

남편의 성공에 대한 불안감은 어느새 현실이 되었다. 밀레바는 우

울증으로 점점 매력을 잃어갔고, 어느 날 지인들이 방문했을 때 그녀의 얼굴이 부어 있었는데 밀레바가 남편에게 맞았다고 여겨졌다. 1916년 그는 이혼을 끈질기게 요구하고 나서자 밀레바는 그 충격으로 신경쇠약에 걸렸다. 그 때 장남 한스는 열두 살이었고, 차남 에두아르트는 평생 그 그림자에서 벗어나지 못했다. 밀레바는 어떤 희생을 치르더라도 결혼생활을 계속하겠다는 뜻을 보였지만 그녀의 노력은 계란으로 바위 치기에 지나지 않았다. 그는 '노예계약서'와 다름없는 조건들을 내걸기도 했는데 이들 중 심한 것이 눈에 띈다. 즉 그녀는 남편이 애정을 주지 않는다고 불평하지 말고, 그가 부르면 즉시 대답하고, 그가 침실이나 서재에서 나가라고 하면 바로 나가겠다고 약속해야 한다는 것이다. 가당치도 않는 요구조건들을 정해 아내를 압박한 것인데 이것으로 겸손하다는 그의 평판에 큰 타격을 입혔다.

밀레바와 별거 중 혼자 생활하면서 그는 연구에 몰두하다 끼니를 거르거나 잊어버리는 일이 빈번하여 결국 궤양을 앓게 되어 생명이 위급할 정도였다. 그의 건강 회복을 위해 엘자는 최선을 다해 간호했고, 그녀의 모성적인 보살핌은 효력을 발휘했다. 그는 이미 엘자를 사랑한다고 했으며, 그녀의 딸들을 의붓딸이라 부르고 있었다. 이미 그의 '예비신부'가 된 셈이었다. 그에게는 애인이자 간호사이며 어머니였다. 유부남과 불륜에 빠져 연인의 인정과 사랑을 확보한 엘자는 라이벌인 그의 아내를 몰아내고 자신이 그 자리를 꿰차기 위해

수 년 간 노력해 오다가 결실을 볼 날이 목전에 다다르고 있었다.

엘자에게는 결혼에 골인하는 것이 지상목표였고 아주 중요했다. 교수의 아내가 되는 것은 이혼녀로서의 삶에 신분상승이라는 날개를 달 수 있고, 그로서도 편안하면서도 극진하게 보살핌을 받을 수 있어 엘자가 필요했다. 그들은 사실상 동거상태인 데다 혹시 추문이 돌까 걱정이 되어 무엇보다도 이혼이 급선무였던 것이다. 그가 엘자에게 쓴 편지에는 '나는 아내를 해고할 수 없어서 고용인 다루듯이 하고 있어. 침실도 혼자 쓰고 아내와 함께 있는 것도 피해.'라는 내용과, '질투는 병적인 결함이며, 흔치 않은 못난이 여성에게 있는 전형적인 것'이라는 내용도 있다. 이런 비난으로 이혼하기로 결심한 자신을 정당화시켰다. 아내에게 애정이 식고 사촌 엘자를 사랑하게 되었을 때 아내에게 보인 모욕적인 언사는 여성혐오자조차도 끔찍하게 여길 정도였다. 그런데도 밀레바는 애정이 식어가는 남편에게 그가 불쾌하게 여길 정도로 집요하게 달라붙었다. 이런 그녀의 행동은 조금이나마 남아 있던 애정마저도 싹 거두게 했다.

1918년 여름, 그는 밀레바에게 이혼을 해달라고 애원하며 노벨상을 받게 되면 그 상금을 고스란히 주겠다고 약속했다. 끈질긴 회유 끝에 결국 그녀의 동의를 받아내고 1919년 2월 14일 무리한 이혼은 성사되었다. 이혼하면서 양육권은 그녀가 갖게 되었고 약속대로 상금도 받았다. 큰 아들의 나이 15세, 차남은 9세 때였다. 그는 자신이

간통을 했다는 법정 진술을 해야 했다. 유책자로서 아내와 크게 싸움을 벌였으며, 이 때문에 결혼생활을 계속할 수 없었다는 것도 진술 내용에 들어 있었다. 그는 간통에 대한 벌로 2년 간 결혼할 수 없다는 판결을 받았다. 그렇지만 그 뒤 1919년 6월 2일, 그는 스위스 법령을 무시하고 베를린의 호적 등기소에서 결혼식을 올렸다.

가족들에게 이혼의 여파는 그 어떤 것으로도 치유되지 않았다. 부모가 이혼한 그 해에 제일 큰 불행은 차남에게 찾아왔다. 부모의 이혼 충격으로 발작을 일으켰던 차남은 결국 영원히 정신병자가 되어 버렸다. 그가 20세가 되던 1930년에 아버지에게 분노에 찬 장문의 편지를 써서 아버지가 자신의 인생을 망쳤고 '가족을 방치해서 모든 것에 어두운 그림자'가 드리워졌다고 비난했다. 그는 일찍이 천재로 불릴 정도로 뛰어났지만 가족을 버린 아버지에 대한 증오와 대학 초기부터 앓아오던 외상성 우울증으로 결국 조현병(정신분열증) 환자가 된 것이다. 아인슈타인은 이런 사실조차도 모계 쪽의 정신질환과 관련지었다.

그의 전처였던 밀레바의 삶은 철저하게 무시 당하고 소외되고 사랑에 굶주렸다. 그녀는 집 근처의 병원에서 1948년 8월 4일 "안 돼, 안 돼"만을 중얼거리다가 73세를 일기로 숨을 거두었다. 둘째 아들 걱정을 하고, 함께 있고 싶다는 소원을 되뇌이며 결국 외로이 사망했다. 가혹한 종말이었다. 밀레바는 취리히 노르트하임 공동묘지

에 묻혔다. 그런데 묘지를 재정리하는 과정에서 그 무덤조차 없어져 버렸다. 지방신문에 실린 그녀의 사망기사는 전 남편에 대해서는 한 마디의 언급조차 없었다. 밀레바는 그렇게 어둠 속에 묻히고, 지워지고 잊혀진 여자가 된 것이다. 그녀가 죽음에 임박해서도 잊지 못하던 차남은 어머니 사망 후 17년 이상을 스위스 취리히 근처의 정신병원에서 살다가 그곳에서 사망했다.

아인슈타인은 미국 이민 후 편지는 보냈지만 차남을 만나러 오지 않았다. 1965년 10월 26일 취리히 지방신문의 '부고'에는 지난밤에 고 알베르트 아인슈타인 교수의 자제인 에두아르트 아인슈타인이라고 적혀 있을 뿐이었다. 아들을 돌보며 평생을 보낸 어머니 밀레바의 이름은 언급조차 없었다. 장남 한스는 "부친의 자식에 대한 사랑은 알고 있었지만 부자 관계가 편안하지 못했다."고 회상했다. 장남은 아버지의 모교인 스위스 연방공과대학에서 기술 분야의 박사학위를 받았다. 귀화하여 미국 시민으로 캘리포니아대학 버클리 캠퍼스의 저명한 교수가 되었고 동생보다 8년을 더 살다가 사망했다. 작은 공동묘지의 대리석 묘석에는 '학생, 연구, 자연, 그리고 음악에 헌신했던 일생.'이라고 새겨져 있다.

많은 사람들의 희생을 담보로 재혼했던 그들의 결혼생활은 꿀같이 달콤하던 연애시절과는 달리 평탄하지 못했다. 그는 한때 엘자의 문학취향에 대해 "내가 물리학이란 회전목마를 탈 때 그녀는 시詩라

는 작은 말을 자랑스러워하며 탈 수 있었다."고 말했지만 이런 상황
은 오래 유지될 수 없었다. 그는 아내의 시낭송에 관심이 없었고 그
녀가 좋아하는 대중발표회도 달가워하지 않았다. 그녀에게 원했던
것은 단순한 동반자이며 인간적인 소통을 할 수 있으면 족했다. 그
는 엘자의 과학에 대한 무지가 그를 편안하게 했고, 오히려 기쁨이
되었다고 할 정도였다. 확실히 엘자는 그의 지적인 동반자가 아니라
그가 연구하는 데 필요한 편의를 마련해 준 아내였다. 엘자는 남편
의 상대성원리를 비롯한 지적인 연구를 이해하는 것이 자신의 행복
에는 필요치 않다고 말했다. 다행하게도 이것은 바로 남편이 필요로
하는 것이기도 했다. 엘자는 일생 동안 그의 동반자 격이었다.

 그들의 바람과는 달리 결혼생활은 행복하지 않았다. 반대편에 각
자의 침실이 있었는데 이유는 그가 코를 곯기 때문이었다. 그가 외
출할 때 가정부가 주 1회 책의 먼지를 터는 것은 허용되었지만 아내
의 출입은 금지되어 마음의 상처를 주었으나 그의 태도는 확고했다.
그리고 독자성을 중요시하여 아내에게 당신이 "나에 대해 언급할 수
있지만 결코 '우리'에 대해 말하지 마시오."라고 다그쳤다. 엘자가
실수로 '우리'라는 단어를 입에 올릴 때면 버럭 화를 내었다고 한다.
'우리'라는 말을 많이 사용하던 전처와 '우리'라는 말을 철저히 금지
한 엘자와는 아주 대비되고 있다.

 그들 부부와 가까운 사이였고 그들의 여름별장을 설계했던 건축

가 콘라트가 독일에서 발간한 회고록에는 문제가 많았던 그들의 결혼생활에 대해 진솔하게 기록되어 있다. 언쟁이 잦았고, 심지어 별거에 대한 문제도 있었는데 그와 여성들과의 연애사건이 주된 원인이었다. 그가 좀 더 젊고 매력적인 여성들과의 연애사건 대한 기록도 약간 남아 있다. 그의 여인들은 세 부류로 정리할 수 있다. 자신보다 어린 여인들, 어머니 같이 행동하는 여인들, 그리고 과학적 동료로 생각하며 여성으로 생각하지 않는 여성들이다. 사실 그는 엘자와 결혼해서 함께 사는 동안 그녀의 격렬한 항의와 질투에도 불구하고 여성들과 로맨스를 즐겼다. 단 연구에 방해되지 않는 한도 내에서였다. 그녀는 며칠 동안 말도 걸지 않고 냉소를 지으며 시위했다. 그는 '유치한 짓' 그만하라며 맹수처럼 소리치고, '말을 하게 해 주어야지'라며 으르렁거렸다. 그야말로 적반하장이었다. 그 로맨스의 대표적인 여성들로는 초기 비서였던 베티 노이만, 부유하고 아름다운 유대인 미망인 토니 멘델, 금발의 오스트리아인 레바흐였다.

1920년대 초 몇 년 동안 그가 한 젊은 여성에게 빠져 있음을 보여주는 편지들에서 그 여성은 베티 노이만이라는 증거를 찾을 수 있다. 그가 지상에서 이루지 못한 것을 별에서 찾겠다는 편지를 보냈을 때인 1924년에 이 맹렬했던 연애는 끝이 난다. 그 다음으로 만난 토니 멘델은 그가 콘서트나 오페라에 가장 많이 동행했으며, 이 여성은 엘자에게 초콜릿 크림을 선물하면서 교제했다. 그들의 교제는

엘자가 마지못해 관용을 베푸는 정도였는데 멘델 부인은 그 짧은 만남을 위해 신명을 냈다. 금발의 미녀 레바흐는 대단히 매력적이고 활기차며 웃음이 많았던 여성으로 엘자보다 젊었다. 그녀는 직접 구운 과자를 엘자에게 선물하는 등 환심을 사기 위해 노력했다.

그들의 로맨스는 하벨강에서 함께 배를 타는 것이 목격되기도 하는 등 그 지역 사람들에게는 공개된 비밀이었다. 레바흐는 엘자에게 큰 상처를 주었던 여성이었다. 그녀를 두고 엘자와 딸들이 격렬한 말다툼을 하는 장면을 가정부가 우연히 목격했다. 그는 외출 중이었는데 딸들은 그 관계를 묵인하든지 아니면 그와 헤어지든지 택일하라고 타박을 주더라는 것이다. 엘자는 눈물을 흘렸고 그들의 만남을 위해 자신은 베를린으로 피해 주는 위장된 미덕을 계속 발휘했다. 전처와 두 아들까지 내팽개치고 이혼녀와 불륜에 빠져 '재혼'이라는 극단적인 선택을 한 그와 엘자가 아니었던가. 사랑의 단꿈에서 서서히 깨어날 때 배우자를 두고 그들이 각자 한 말은 매우 아이러니컬하다. 그는 엘자를 이야기할 때, 여성은 섬세한 과학도구 같아서 다루기가 어렵다고 동료학자에게 푸념했다. 한편 그녀도 이에 질세라 그가 남편의 의무를 수행하려고 시간을 낸 적이 없다고 지인에게 털어놓았다. 남편의 성공과 함께 여행도 하고, 영예도 누렸지만 그녀가 갈망하던 애정은 얻을 수 없었으며 무관심과 고독, 고통 속에 방치되어 있었다.

1936년 12월 20일 엘자는 60세로 사망했다. 그는 옆방에서 아내가 숨을 거둘 때의 고통과 절규에도 불구하고 자신의 연구에 몰두했고 그렇게 함으로써 그 상황에서 도피하고 싶은 심리상태에 처했다고 했다. 가장 힘들게 만드는 사건을 맞아 오직 일에서만 인생의 의미를 되찾고자 한 것이다. 그녀 사망 후 이틀 뒤 〈뉴욕 타임스〉 부고에는 그녀의 말이 인용되었다. "천재의 아내가 되는 것은 썩 좋은 일이 아니다. 자기 삶이 자기 것이 아니라 남의 것이 된다. 나는 거의 일 분 일 초까지 남편에게 바친다." 라는 의미심장한 내용이다.

그의 여성 중 특히 듀카스 헬렌은 엘자가 추천한 비서로 생명이 다하는 순간까지 그를 지켰던 여성이었다. 독신 듀카스는 비서, 요리사, 허드레 일꾼으로서 머스가의 집에서 그와 함께 살았다. 역시 어머니 같은 보호자였고 비서였다. 그녀의 헌신은 절대적이었고, 어떤 방문객은 그의 아내로 착각할 만큼 그의 분신이었으며 30년 간 그의 곁에서 일했다. 듀카스는 보지도 듣지도 말하지도 못하는 헬렌 켈러가 손가락으로 그의 머리와 얼굴을 더듬을 때 눈물을 흘리던 그의 모습도 보았다. 그녀는 그의 업적을 시간 순으로 정리하는 데 수단을 발휘했고, 그의 사생활을 보호하는 데도 재주가 있었다. 그녀는 그와 애정관계에 있었다는 설이 자주 등장했고, 장남 한스도 그들의 내연관계에 대해 여러 번 발언했다. 그녀에 대한 그의 마음을 증명이나 하듯 〈뉴욕 타임스〉의 논평처럼 그의 유언장에서 가장 귀중한 자산은 듀카스에게 넘긴 것이다. 장서, 유류품뿐만 아니라 2만

달러를 받도록 되어 있는데, 병들어 정신병원에 있던 차남보다 5천 달러가 더 많으며 장남 한스 몫의 두 배였다. 특히 모든 논문과 저작에 대한 특허권과 인세가 그녀의 생존기간 동안 그녀에게 귀속된 사실이다. 그에 대한 헌신에 거의 유일하게 보상을 받은 셈이 된다.

그의 로맨스는 쉼표나 마침표가 없는 현재진행형의 성격을 지니고 있었다. 항상 가까이에서 그를 지켜보며 그를 잘 알던 사람들은 이렇게 말했다.

"방탕하고 불장난 잘 하는 사람." (와이즈만 부인 베라). "성적 욕구가 강하고 천부적인 매력을 최대한 이용하는 사람." (플레슈). "아인슈타인은 아름다운 여성을 좋아했다. 그들은 아인슈타인을 흠모했다." (1927년에서 1932년까지 가정부로 살았던 헤르타 발도브). "여자를 긁어모으는 바람둥이." (손녀딸 에블린).

이렇게 그는 엽색가, 부도덕한 인간 등 혹평을 받기도 했다. 그는 이런 혹평에 대해 다음과 같이 일침을 던졌다. 카이저가 쓴 『아인슈타인의 전기』 서문에서 이 책은 '사람이 기대하는 선한 모습을 내게 강요하고 있다. 모든 개인이 갖고 있는 본성인 비이성적인 것, 모순되는 것, 익살스러움, 심지어 광기 같은 문제는 아예 외면해 버리는 경향이 있다.'고 경고했다.

그는 때로는 여성 혐오와 여성 비하의 발언도 서슴지 않았다. 즉 여성을 '두뇌가 없는 성'이라 했고, 일반적으로 남성에 비해 약하고

열등한 존재이기 때문에 원조나 다른 목적을 위해 남성에게 매달리는 것이라고 했다. 마리 퀴리에 대한 질문에서 그녀는 '빛나는 예외'이지만 매력은 없다고 덧붙였다. 그녀와는 평생 동안 우정을 유지했다. 하지만 여성은 그의 삶에서 중요한 역할을 했다. 여성을 혐오하면서도 끌리고 자유롭게 사귀고 사랑했던 그였다. 그는 부인이나 연인 및 여자친구 없이 지낸 적이 거의 없었으며, 때로는 둘 이상을 곁에 두기도 했다. 그리고 여성들의 대부분은 그를 아주 좋아했지만 앞서 언급한 대로 연구에 방해가 안 될 정도로 어울리는 것을 즐겼다. 즉 이런 부조화를 상쇄하기 위해 오직 연구 속에서 해법을 찾았던 것이다.

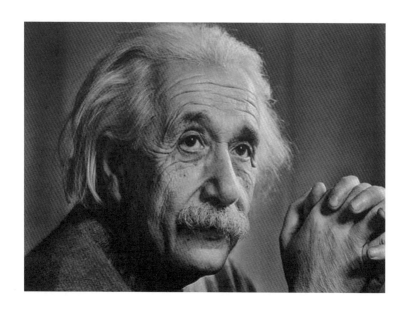

그가 퍼즐 맞추기, 담배, 유머를 즐겼던 것은 널리 알려져 있다. 그는 여자들을 무척 사랑했던 남자로 인기가 많았고 여자들에게 빠져 있기도 했다. 특히 유머에 대한 일화로 반유대주의, 직업상 경쟁자들의 시기, 질투, 분노, 반전태도 등이 결합되어 그를 배척하는 캠페인을 지켜보았으며, 그 자신을 비방하자 웃으며 박수를 치기도 했다.

　그는 1921년 '광양자 이론'으로 노벨물리학상을 받았다. 그는 보통 사람들이 전혀 흉내낼 수 없는 능력을 가진 사람이었다. 또한 세상의 상식을 바꾼 혁명적인 법칙을 발견한 천재였다. 하지만 탁월한 재능과 위대한 업적을 이룬 세기의 천재, 아인슈타인에 대한 인간적 측면에서 접근하면 그에 대한 인식의 변화가 일어나게 된다. 특히 그는 한 편지에서 자신의 결혼생활이 '약간 수치스럽게 실패했음'을 인정했다. 그리고 자신이 형편없는 남편이었다는 사실을 잘 알고 있었다. 따라서 생의 마지막 해를 보내면서는 참을성 강한 두 부인 모두와 평화스럽고 조화롭게 지내지 못한 점이 상당히 수치스러웠다고 고백했다. 그의 이런 취약점은 다른 사람의 감정을 마음으로부터 공감하는 능력의 부족에 기인한다고 지적되지만 이 성격적 결함은 변함이 없었다. 또한 그는 그 유명세만큼이나 위기도 많았지만 그 대표적으로는 나치 치하의 공격 대상이었던 사실이다. 히틀러는 나라 병의 근원인 유대인, 그 중에서도 가장 뛰어난 물리학자인 그를 체포하기 위해 현상금을 걸기도 했다. 한편 그도 히틀러를 '독일

의 텅 빈 밥통에 기생하는 기생충'이라 비난했고, 탈출의 길을 모색하고 있을 때 마침 미국 프린스턴 대학에서 러브콜을 보내왔다. 1952년 이스라엘 대통령직을 권유받았지만 거절했다.

아인슈타인은 머릿속에 우주를 담은 천재, 인류역사상 최고의 천재로 과학적 명성뿐만 아니라 평화운동과 인권운동에 앞장 선 인물로 내적 수양에 의한 겸허하고 평온한 모습, 즉 세속화 시대의 성자로 평가되어 왔다. 그런데 이런 평가에 반해 그와 같이 살며 그를 지켜본 가족이나 친지들, 주변 사람들은 다른 견해를 가지고 있다. 특히 그의 장남 한스에 의하면 '공적으로 말하는 것과 사적으로 말하는 것이 다르고, 밖으로 드러난 달관한 듯한 사람의 모습으로 내적인 혼란을 감추고 있는 사람'으로 이중인격자라는 것이다. 천재로 태어나 정신병원에서 사망했던 차남은 끝내 아버지와 화해하지 못한 상태였다. 무엇보다 그의 지적 비전과 성격적 결함으로 다른 사람의 인생에 악영향을 끼친 것도 간과할 수 없는 사실이다. 자신의 유산 집행인 오토 나탄에게 자신의 이론이 완성되어가고 있다고 하면서 죽음이 가까이 다가오자 "만일 내가 세 시간 후에 죽어야 한다는 것을 잘 알고 있다 하더라도 별 영향이 없을 것이다. 마지막 세 시간을 어떻게 사용할 것인가를 생각하고 나서 조용히 내 논문을 정리하고 평화롭게 누울 것이다."고 했다.

그는 1955년 4월 18일 새벽 1시 15분, 미국 뉴저지 프린스턴 대학

에서 76세를 일기로 사망했다. 사인은 동맥파열이었다. 그의 유언은 "나를 위해 기념비를 만들지 마십시오."였다. 사후에 순례자가 찾아오지 않도록 하기 위한 조치였다. 그는 간단한 장례를 원했으며 묘비명도 원하지 않았다.

장례식은 그의 생전 바람 대로 친지 12명만이 참석하여 간단히 행해졌다. 또한 자신의 무덤이 관광지로 변하는 것을 원치 않았기 때문에 화장을 원했다. 유해는 다음 날 오후 4시에 화장해서 재를 뿌렸다. 오직 그의 뇌만은 재가 될 수 없었다. 천재의 전형이었던 그의 뇌는 끊임없이 사람들의 관심을 불러 일으켰기 때문이었다. 그의 뇌는 떼내어져 별도로 보관되었다. 1951년에는 그의 뇌파가 기록됐고, 그의 사망 후에는 미국의 병리학자, 토마스 하비박사가 그의 뇌를 잘라 슬라이드에 얹은 뒤 색을 입혔다. 그 슬라이드 중 다수(오른쪽)가 미국의 건강·의학 국립박물관에 기부되어 관리가 이루어지고 있다.

그의 뇌는 '전두엽 영역'에서 보통 사람보다 주름이 많거나 주름이 길게 얽혀 있음이 밝혀졌다. 전두엽 영역은 무엇인가를 계획하거나 추리하는 등 사고에 관계되는 영역이다. 그의 이런 전두엽 영역이 천재적인 영감에 공헌했던 것으로 보고 있다. 76세 아인슈타인의 뇌량은 젊은이의 뇌량보다 두꺼웠음이 밝혀졌다.

석양, 사랑의 시

눈에 차는 것 귀에 들리는 것은
활활 번지는 숲의 자욱한 폭포와
여름날의 짙푸른 우렛소리였고
그 너머 석양은 태깔 고운
사랑의 시 한 편으로 걸려 있었네
서녘 하늘을 불 지른 듯
붉디붉은 정념을 펼쳐가던 석양은
아주 살가운 빛살만을 모으고 있었네

그리하여 회한에 옥죄던 우리 마음의
깊숙이 파고든 상처 자리며
구정물에 절은 하수구의 입안이나
백태百苔 낀 혓바닥 위에도
또한 포장도로 한 옆으로
자는 듯 누워있던 날송장의
납빛 적막 안으로도 다가가
저물도록 비추며 어루만지고 있었네

제 2장

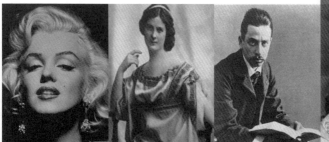

슈만과 클라라, 브람스의 러브스토리

내가 들은 가장 단정한 말
진실한 사랑은 영혼이 육체를 감싼다.
-니체

위대한 족적을 남긴 음악계의 거장과 그들의 사랑은 마모되지 않은 불멸의 신화로 아직도 우리의 마음을 후끈 달아오르게 하며 회자되고 있다.

클라라는 19세기 낭만주의 음악을 이끈 가장 유명한 여류피아니스트로 두 거장인 슈만의 아내이자 브람스의 연인이었다. 그리고 여성의 사회적 입지가 약했던 19세기 중반 뛰어난 미모와 지성과 교양까지 갖춘 이상적인 여인이기도 했다. 세계적인 피아니스트로 명성을 날리던 클라라는 어린 시절부터 피아노의 신동으로 피아노에 탁월한 재능을 발휘했다. 1828년 라이프치히의 게반트 하우스에서 공식 연주회를 가진 이후 해외 연주만 38회를 열 정도였다. 리스트는 그녀를 '천재소녀'로 불렀으며 괴테, 멘델스존 등 명망 높은 예술가들이 그녀의 열렬한 팬이 되어 후원을 자청할 정도였다.

당대의 유명한 피아노 교육자였던 그녀의 아버지 비크는 딸을 유

럽 최고의 피아니스트로 키워 돈과 명예라는 두 마리의 토끼를 잡으려는 야심을 품고 있었다. 가난했던 비크는 가난에서 벗어나기 위해 이런 계획을 가졌지만 운명은 그의 편에 서 주지 않았다. 부친에게 고분고분하며 혹독한 피아노 훈련에도 잘 견뎌내던 딸이 사랑에 빠지게 되면서 불타오르던 사랑을 끄게 할 아무런 묘책이 없었다. 그 사랑의 대상은 바로 낭만파 음악의 선구자인 로베르트 슈만이었다.

그는 비크의 제자였으며 비크 집의 하숙생이었다. 슈만은 세계적인 피아니스트를 꿈꾸지만 약지에 문제가 있었고, 장래가 불투명하며, 딸보다 9살이나 많아 비크는 사랑과 결혼에 대해 단호한 입장을 취했다. 16세의 클라라는 아버지의 눈을 피해 비밀리에 슈만과 편지를 교환하며 서로의 사랑을 확인했다. 클라라는 슈만의 곡을 연주 레퍼토리에 넣어 발표했고, 슈만은 공연장의 어디에선가 그녀를 지켜보고 있었다. 클라라가 18세가 되었을 때 두 사람이 결혼하려 했지만 아버지의 과도하고도 끈질긴 방해로 인해 그들은 법정에 서게 되었고, 3년여의 법정 투쟁 끝에 법원은 두 사람의 편을 들어 주었다. 비크는 18년 동안의 금고형에 처해졌는데 이 사건은 세 사람 모두에게 깊은 상처를 남겨 주었다.

그 사건 후 클라라는 21번째의 생일을 하루 앞둔 1840년 9월 12일 결혼식을 올리게 된다. 부모보다 사랑을 선택한 그녀는 6명의 자녀를 낳아 집안일을 돌보느라 음악과는 담을 쌓을 수밖에 없었다. 그런데 아버지의 우려가 결국에는 현실이 되어 나타났다. 슈만은 결혼

초기부터 발병한 두통과 환각이 심해졌고, 급기야는 끔찍한 환청에 시달리며 비명을 지르다가 가족에게 폭력을 휘두르는 일까지 발생했다. 그는 자살을 목적으로 라인강에 뛰어들었고 그 사건 후 스스로 정신병원행을 택했다. 그의 병세는 점점 악화되어 실어증에다 거식증까지 겹쳐 피골이 상접한 상태로 결국 저 세상으로 떠났다. 그의 나이 불과 46세였다. 이때 클라라는 그의 7번째 아이를 임신하고 있었다.

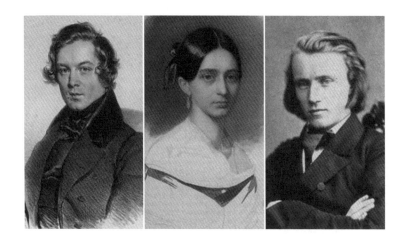

음악가로서 여자에게 더할 수 없는 행복을 안겨주었던 영원한 사랑의 반려자, 슈만은 다시는 돌아오지 못할 곳으로 떠났다. 결혼 전 클라라에게 바치는 사랑의 노래로 《시인의 사랑》, 《여인의 사랑과 생애》 등 많은 걸작을 남겼고, 피아노 독주곡은 대부분 클라라를 향

한 사랑을 시적으로 표현한 것이었다. 클라라 역시 그녀가 연주회를 마치고 일어서면 멀리서 웃고 있던 그가 있었기에 연주할 수 있었다. 슈만은 텅 빈 자리만 남겨둔 채 그렇게 가고 말았다. 자신의 전부였던 남편과의 사별 후, 폭풍처럼 몰아닥친 연이은 시련들은 참담할 지경이었다. 이런 불행은 다음 불행, 그 다음 불행으로 연결되어 상처는 덧나며 아물 수가 없었다.

큰아들은 남편과 같은 병으로 정신병원에 입원했고, 자신을 닮은 딸과 다재다능했던 막내아들마저 잃어야만 했다. 그로 인해 엄청난 상실감과 절망감으로 벼랑끝에 서 있을 때 손을 내밀어 준 사람이 있었다. 그녀의 삶이 막바지를 향해 치달았을 때 안전장치와도 같은 역할을 한 사람이기도 했다. 또 하나의 운명으로 다가왔던 그 남자, 그의 이름은 요하네스 브람스였다. 그는 그녀가 가장 참담했던 시절에 보다 형형한 눈빛으로 다가와 잡다한 집안일을 보살피고, 아이들까지 챙겨 주었다. 클라라에게 삶의 위안을 주고 존재감을 각인시켰던 인물이었다.

브람스는 슈만의 제자로서 맨 처음 슈만 가에 발을 들여 놓았을 때 함부르크 출신의 갓 스무 살인 무명의 청년이었다. 그가 후일의 은사이며 후견인 앞에서 연주를 시작하자 기적에 가까운 이변이 일어났다. 그의 천재성을 알아보았던 슈만은 몹시 들뜬 목소리로 아내인 클라라를 불렀다. "다이아몬드처럼 순수하고 눈처럼 부드럽다."

고 그 감동을 표현한 것이다. 남편의 그토록 감격적인 말에서 이 무명청년은 이미 미래의 유망주로서 성공이 예견되고 있었던 것이다. 그는 슈만의 활력소이자 못다한 꿈이었고, 손꼽아 기다리던 새로운 세대였다. 클라라에게도 신선한 자극제로 참신한 전기를 마련해 주는 사람으로 다가왔다. 브람스는 이 부부에겐 크나큰 경이였고 눈부신 광채였다.

버팀목이었던 남편이 죽고, 꼬리를 문 불행과 시련이 가중되어 상처투성이인 채로 남아 있을 때 그녀 곁에는 수호신 같은 14살 연하의 브람스가 있었다. 스승의 부인이자 연상인 클라라에게 존경과 연모를 품어왔지만 도저히 자신의 여인으로 만들 수 없는 한계에 놓이기도 했다. 그녀를 처음 만났던 풋풋한 20대부터 사랑을 키워가던 브람스는 그녀를 떠나서는 도저히 살 수 없는 지경에까지 이르렀다. 그의 생애에서 최대의 사랑, 지고지순한 사랑은 오직 클라라뿐이었다. 브람스의 영혼을 사로잡은 클라라. 그는

모든 여성에게서 그녀가 보였을 정도였다고 했다. 그의 첫사랑이요, 마지막 사랑이었다. 젊고 아름다웠던 클라라뿐만 아니라, 늙어 주름진 얼굴과 병든 육신의 클라라를 처음처럼 늘 한결같이 사랑했던 브람스. 슈만이 사망한 뒤 '현세에 살아 있는 사람을 위해 레퀴엠을 바치고 싶다.'며 독일 레퀴엠을 만들기 시작했다. 망자의 영혼을 위로하는 대신에 죽은 자로 인해 슬픔에 잠겨 있는 클라라를 위한 레퀴엠이었다. 이것은 자기 인생의 고백으로 클라라에게 바치는 엄숙한 사랑의 찬가였다.

그렇다면 브람스는 그의 생애에서 오직 클라라만을 사랑했을까? 그의 로맨스에는 클라라를 포함해 다섯 여인이 등장한다. 이들은 모두 음악가들이었다. 클라라 슈만은 피아니스트였고, 나머지는 성악가였으며 이들 역시 빛나는 미모를 갖추고 있었다. 아가테 지볼트는 그에게 영감을 준 여성으로 브람스의 가곡을 매력적으로 노래한 아름다운 음성의 소유자였다. 검고 정열적인 눈과 굉장히 매혹적인 외모의 소유자였고, 그와는 약혼까지 한 사이였지만 파혼하고 만다. 클라라가 아닐 바에야 자유롭고 싶어서 평생 독신으로 살았던 것일까? 그 이유는 전적으로 예술에 헌신하는 삶을 선택한 나머지 묶이고 싶지 않다는 것, 즉 '한 여자에게만 속할 수는 없었던 것'이었다. 클라라에 대한 사랑이 워낙 깊어 그런 일들이 일어났다는 과장된 루머들이 떠돌기도 했지만 사실은 누구에게도 구속되지 않는, 자유로

운 생활을 원하던 그의 성격이 중요한 요인이었다.

그리고 클라라에 대한 브람스의 사랑은 일방적인 사랑은 아니었다. 브람스에 대한 클라라의 사랑은 해저처럼 내밀히 흐르며, 보다 정제되고 차원 높은 사랑의 성격을 띠고 있었다. 더 나아가 클라라와 브람스는 서로가 고마운 사람으로 존재한 것이다. 영혼과 영혼, 음악과 음악으로 결합된 필생의 우정이자 필생의 반려였다. 그의 음악도 그도 진심으로 아끼고 응원하고 지지했다. 그녀는 그의 곡을 앙코르곡으로 연주하기 시작하여 그의 이름을 널리 알리기에 힘을 쏟았으며, 브람스의 성공에 직·간접으로 기여하려 했던 것도 사실이다. 그가 베푼 사랑과 배려, 감사에 대한 보답이 되길 바랐던 것이다.

브람스는 피아니스트이자 작곡가로 고전적 낭만주의의 선봉에 선 인물로 그 위상이 견고했다. 또한 실내악, 피아노 음악을 통해 '베토벤의 후예'로 칭송되기도 했다. 즉 바흐의 바르크 양식과 베토벤의 고전양식을 가미한, 풍부하고 다양한 감정을 담은 작품들로 사랑 받았다. 클라라는 말년에 다음의 말을 남겼다.

"그와 슈만은 내 인생에서 가장 아름다웠던 사건이었습니다. 그들은 내 인생의 가장 고귀한 풍요로움과 가장 고상한 실체를 구현하게 해 줬어요."

의미심장하고 정곡을 찌르는 대목으로 이보다 더 적절한 표현은 없을 것이다. 클라라는 1896년 초 뇌졸중으로 사망했는데 향년 77세였다. 남편보다 40년을 더 살았다. 그녀는 정열적인 연주활동을 펼쳐 리스트에 견줄 만한 명연주자로 각광 받기도 했다. 한편 브람스는《네 개의 엄숙한 노래》를 만들어 그가 평생토록 가슴에만 품고 살았던 그의 백장미, 클라라에게 바쳤다. 《피아노 소나타 2번》은 클라라에게 헌정한 사랑의 소나타였다. 브람스는 그녀의 죽음에 대해서 "나의 삶의 가장 아름다운 체험이요 가장 위대한 자산이며 가장 고귀한 내용을 상실했다."고 요약했다.

그녀가 사망한 지 채 1년도 되지 않을 때 브람스 역시 간암으로 세상을 떠났다. 그녀가 없는 세상에 더 이상 머물 이유도 흥미도 없어서였던지 평생토록 사모하던 여인 곁으로 그렇게 서둘러 갔다.

오래된 연가

백장미 향기 사무치던 긴 세월 너머
처음의 그 눈빛 그 목소리 그 발걸음으로
자욱한 꽃비 더불고 황황히 오는 사람아

흩날리던 층층 세월을 접었다 펼쳤다가
수많은 길을 내고 해묵은 문턱 넘어서
이울지 않은 그리움 아름아름 펼치네

우리를 꽃 피우게 하던 음악의 비경에서
서로의 영혼까지 환히 깨어나던 오롯한 연가였네
지순한 기구같이 슬픔같이 도저到底한 사랑 그대여

단테의 영원한 뮤즈
베아트리체

르네상스를 대표하는 시성 단테 알리기에르Dante Alighieri
(1265~1321)는 중세의 가장 위대한 시인이며, 시공을 초월하여 영향
력 있는 시인이었다. 그는 태어나서 몇 달 동안은 가족들이나 집안
사람들에게 '두란테'라는 이름으로 불렀다. 그러다가 웅장한 산조반
니 세례당에서 유아 세례를 받을 때 두란테를 줄여 단테라 불려지기
시작했다.

그의 가계는 귀족 가문에 속했다. 그의 아버지는 피렌체에 있는 소
유지와 시골에 있는 토지를 빌려 주는 토지임대업과 금전대부업에
종사하면서 근검절약하며 지냈다. 아내와의 사이에 단테와 누이동생
이 있었는데 둘도 없는 오누이였다. 단테도 대부분의 피렌체 시민들
과 마찬가지로 종교와 관련된 모든 것들이 삶의 중심을 이루었다. 그
런데 1272년 단테가 7살이 되던 해에 어머니가 사망하자 아버지는 재
혼하였고, 그들 사이에도 1남 2녀가 있었다. 그의 최초의 전기 작가

조반니 보카치오(Giovanni Boccaccio)에 의하면, 단테의 어머니는 그를 잉태하면서 월계수 아래 풀밭에서 단테를 낳는 꿈을 꾸었다고 한다. 그 꿈은 단테의 예사롭지 않는 운명에 대한 전조로 보인다.

베아트리체 포르티나리Beatrice Portinari(1266~1290)를 만나게 되어 단테는 새로운 인생을 맞이한다. 베아트리체를 보는 순간 "그때부터 사랑이 나의 영혼을 지배했다."고 할 정도로 그녀는 단테의 운명 그 자체였다. 고전적 인상에다 불 같은 성격의 단테에게 그녀는 꺼지지 않는 사랑의 불꽃을 지속적으로 타오르게 했던 장본인이었다.

단테가 그녀를 처음 본 것은 9살이었고, 부유한 이웃집 파티에서였다. 그녀도 갓 9살이 되었다. 피렌체에서 5월의 첫날은 이웃들이 한자리에 모여 토스카나 지역에 꽃이 만발하기 시작하는 봄을 축하하는 날이었다. 1274년 5월 1일에 베아트리체의 아버지는 사람들에게 파티를 열었다. 단테의 아버지도 초대를 받았으며, 당시 9살이었던 단테 역시 코르소에 있는 그 가문의 대저택으로 갔다. 그의 집에서 아주 가까운 곳에 그녀의 아버지가 세운 단단한 집이 있었다. 단테는 그곳에서 다른 아이들 틈에 끼여 그녀를 보자 첫눈에 반해버렸고 그 감정은 평생토록 지속되었다.

이후 그는 그녀에게서 고귀하고 경탄해 마지 않을 기품을 발견한다. 즉 단테에게 베아트리체는 모든 고귀한 행위와 모든 예술적 영감의 근원으로 존재하기에 이른다. 또한 그녀의 부친은 피렌체에서

가장 존경받는 사람 중의 한 사람이었다. 『데카메론』의 저자 보카치오는 그를 "고귀한 인품을 지니고 있으면서도 다재다능한 시민"이라 칭송했고, 단테는 "지극히 선량한 사람"이라고 찬미했다. 소위 노블레스 오블리주를 실행한 인물이었다. 그녀의 부친은 가문의 격에 알맞은 집의 딸과 결혼하여 슬하에 5남 5녀를 두었고, 베아트리체는 딸 다섯 중의 장녀였다. 천재일우와도 같은 만남의 순간을 그는 『새로운 인생』에서 이렇게 쓰고 있다.

아홉 살이 끝나갈 무렵에 그녀를 만났다.

그날 그녀의 의상은 매우 고귀한 색상인 은은하고 예쁜 주홍빛이었고, 어린 나이에 어울리게 허리띠가 달리고 장식이 되어 있었다.

진실을 말하자면 바로 그 순간 심장의 은밀한 방 안에 기거하고 있던 생명의 기운이 너무나 심하게 요동치기 시작해서 가장 미세한 혈관마저도 더불어 떨리기 시작했다.

그리고 정말로 그때부터 줄곧, 내 영혼과 결혼한 사랑의 신이 나를 지배하기 시작했다.

그가 베아트리체를 본 순간 사랑에 빠졌던 것이다. 그녀로 인해 그의 생애에서 일어나는 온갖 고난을 견딜 수 있었고, 가장 깊은 내면에 있는 잠재력을 발굴해 실현할 수 있는 힘이 되었다. '영혼의 끌림은 강력한 형질변화를 일으키는 촉매작용을 한다'는 벨 훅스의 학

설이 이를 뒷받침하고 있다. 그는 영혼의 끌림에 의한 그의 사랑이 개인의 본성이 지닌 본질적인 아름다움에 공명하는 것으로 보다 고양된 차원에서 서로 연결되어 있다고 느끼게 된다.

그가 베아트리체라는 여성의 영혼에 끌리고 아름다움에 공명함으로서 구원과 영감을 얻게 되었고, 세계문학사에 큰 발자취를 남긴 걸작,『신곡』을 탄생시킨다. 엄밀히 말하면『새로운 인생』,『신곡』은 그와 베아트리체의 영혼이 결합되어 탄생된 발군의 생명체로 볼 수 있다. '육체적 욕망이 억제된 상태에서 발생하는 사랑의 강렬한 상상력'이 이루어 낸 업적인 것으로 보인다.

특히 중요한 것은 그녀에 대한 사랑을 통해 그가 신의 세계를 상상했다는 점이다. 첫 만남에서 그들은 아무 대화도 나누지 않았고 다만 서로를 응시했을 뿐인데, 이 응시를 어린 소년 단테는 9년 동안 기억했고, 『신곡』의 「천국 편」에서 하느님의 세계를 관조할 수 있는 것으로 연결되었다. 즉 베아트리체를 향한 그의 사랑과 이로 인한 신의 세계에 대한 상상력은 불후의 명작을 남기게 했다. 하지만 그녀에 대한 찬미는 어떤 것으로도 표현할 수 없을 정도였다며 그는 '그 미완의 표현'에 대해 못내 아쉬워했다. 표현될 수 있는 사랑은 표현할 수 없는 사랑의 위대함과 그 영역에 비해 아주 적을 수도 있다는 의미를 내포하고 있다. 특히 그가 베아트리체에게 반한 것은 인사, 미소, 시선이었다.

항상 간구하며 자비심에 찬 내 여인의 인사를 그녀가 나를 바라볼 때마다 항상 이렇다. 말로 다할 수 없이 달콤한 그녀가.
　―『새로운 인생』 중에서

그렇다면 단테가 그토록 간구하던 '내 여인의 인사'는 어떤 인사였을까? 그녀가 단테에게 보낸 인사에 대해 "기품 있는 인사로 오직 자신을 갈고 닦은 여인에게서만 나타난다."고 찬미하던 인사였다. 그리고 단테의 운명에 전기를 일으켰던 두 번째 만남, 기념비적인 그날의 만남은 어떻게 이루어졌으며, 그 재회 후 그에게는 어떤 일

이 일어났던가? 단테가 베아트리체를 처음 만난 후 9년의 세월이 지난 1283년 5월 1일, 그녀는 모든 한계를 초월한 아름다움으로 나타났던 것이다. "감당하기 어려운 떨림, 쿵쿵거림"으로 표현될 만큼 사랑의 폭풍이 예고되는 만남이었다. 그의 저서 『새로운 인생』에서는 다음과 같이 서술하고 있다.

그는 피렌체를 가로지르는 아르도 강가에서 두 친구와 함께 걷고 있던 그녀와 운명적 만남이 이뤄졌다. 시간은 오후 3시였다. 마침 그의 앞을 지나가던 그녀는 그가 마음 졸이며 서 있던 곳으로 눈길을 돌렸다. 단테는 길을 가다가 그 자리에 얼어붙은 듯 서서 그녀를 바라보았다. 그때 그녀는 말로는 표현할 수 없을 정도로 예의를 갖추며 너무나 정숙한 자태로 인사를 보내왔으므로 그는 그 자리에서 진정한 축복의 정점을 본 것 같았다. 그는 그녀와의 재회 이후 아주 황홀한 기분이 되어 '마치 취한 사람처럼 자기 방의 한적한 공간으로 돌아와 이 지극히 공손한 여자를 생각했다.'는 것이다. 그리고 9시간에 걸쳐 꿈을 꾸었는데, 그는 사랑의 신의 팔에 안겨 있고, 심홍색 천으로 몸을 두른 것 말고는 벌거벗은 그녀가 그의 심장을 먹는 것을 보았다. 단테는 이 꿈에서 영감을 받아 무수한 시를 쓰면서 지인들에게 꿈을 해석해 달라는 부탁도 한다. 그로 인해 단테는 그 꿈에 대한 갖가지 해석과 함께 많은 응답을 받게 된다. 그 응답의 편지 가운데 단테가 당시 최고의 친구라 부르는 카발칸티는 "내가 보기에

당신은 모든 진정한 가치를 다 본 것이오."라는 극찬을 보내오기도 했다. 또한 단테는 그녀의 미덕, 그녀의 놀라운 영향력에 대해 소네트(14행으로 된 연가)를 쓰기도 했다.

단테는 매우 진지한 작가였지만 그런 그조차도 음담패설을 즐겼다. 몇 차례 외도를 했고, 그 중 몇 번의 경우는 부도덕했는데 이를 글로 쓰기도 했다. 불타는 정열의 소유자였던 그는 아내를 두고도 여러 차례 피렌체 여성들을 흠모한 적이 있었다. 『신곡』 지옥편의 서두에서 그 당시의 자신에 대해 '올바른 길을 벗어난' 사람이었다고 자책했다. 하지만 그의 생애에서 베아트리체의 경우는 그런 의미의 여자와는 아주 다른, 은총에 빛나는 고귀한 존재였다. 르네상스 시대에는 모든 예술가가 '이상의 여인'을 찾았고, 시나 그림으로 그 여인을 남기기도 했다. 베아트리체는 단테의 '이상의 여인'으로 사랑이 타오르게 했고, 그 사랑을 작품집에서 시와 산문을 통해 표현됐다.

몇 년이 흐른 후, 단테가 결혼하기 전인 1287년 후반에 베아트리체는 어릴 때부터 집안끼리 정혼한 사람과 결혼했다. 그녀의 나이 스물한 살 때였다. 피렌체에서 손꼽히는 재산가이며 권세 있는 가문의, 나이든 은행가의 두 번째 부인이 되었다. 하지만 단테의 마음은 한결같았다. 이웃에 살던 그녀가 결혼을 하면서 아르노 강가에서 멀리 떨어진 곳에 살게 되자 강을 건너야 했다. 그런데 우연히 그는 어느 결혼 피로연에 가게 되었고, 그 자리에 모인 여자들 가운데 베아

트리체의 모습을 보았다. 그는 너무나 몸이 떨려서 벽에 걸려 있는 그림에 몸을 기대야 할 정도였다. 이런 단테의 모습을 본 여자들이 조롱했고, 베아트리체 역시 예외가 아니었다. 그때 단테에게는 베아트리체의 대리 인물인 여자 문제에서 이상한 소문이 나돌았던 시기이기도 했다. 그녀는 여기서 만난 단테에게 인사조차 건네지 않았다. 그는 훗날 그때의 쓰라린 체험을 한 소네트에서 다음과 같이 표현했다.

다른 여인들과 함께 그대는 내 모습을 조롱하였소. 여인이여, 그대는 생각하지 못할 거요. 왜 그랬는지 그대의 아름다운 모습을 보았을 때 내가 왜 그렇게 이상한 사람으로 바뀌었는지를.

1290년 6월 9일, 그녀가 불과 24살의 나이로 병사해 버렸다. 출산을 하다가 사망했다는 설도 있다. 그녀와 재회한 7년 후에 일어난 일이다. 그녀의 죽음이 남긴 좌절과 눈물, 그리고 고뇌 속에 빠지면서 문학을 통해 그녀를 만나게 되고, 그녀를 향해 불태웠던 사랑은 불후의 명작『신곡』등으로 영원한 생명을 받아 그녀와 함께 부활하고 있다. 그가 베아트리체라는 여성의 영혼에 끌리고 아름다움에 공명함으로서 영감과 구원을 얻게 되었고, 세계문학사에 큰 족적을 남긴 걸작『신곡』을 탄생시켰다.

단테는 이 저서의 처음 두 찬미가가 발표되던 시기인 1315년경에

이탈리아 최고 시인으로 평가 받고 있었다. 이『신곡』은 피렌체에 대한 사랑과 그곳에서 그를 쫓아낸 음모자들에 대한 분노, 그리고 그곳으로 돌아가고 싶은 간절한 소망이 담긴 작품이기도 했다. 『신곡』은 그의 자전적 작품이며, 자신이『새로운 인생』의 마지막 부분에서 약속했듯이 베아트리체에 대한 장편의 헌시이기도 하다. 특히 중요한 것은 그녀에 대한 사랑을 통해 신의 세계를 상상했다는 점이다. 첫 만남에서 그들은 아무런 대화도 나누지 않았고 서로를 응시했을 뿐인데, 이 응시를 어린 소년 단테는 9년 동안이나 기억했고『신곡』의「천국 편」에서 하느님의 세계를 관조할 수 있도록 연결된다. 그녀를 향한 그의 사랑과 이로 인한 신의 세계에 대한 상상력은 불후의 명작을 남긴 모티브가 되었다. 젊은 나이에 그렇게 사망한 그녀는 단테가 오직 멀리서 그리움 속에서 사랑한 여인이었다.

베아트리체가 사망한 몇 년이 지난 뒤 자신이 그녀에게 내보였던 흠모와 사랑의 감정을 운문과 산문에 담아『새로운 인생』을 발표했다. 이 작품집에 실린 작품들은 그때 그때 쓴 것이지만 책의 완성도를 높이기 위해 몇몇 작품들은 1290년대에 추가로 쓰여진 것이다. 단테에게는 베아트리체가 아름다움과 미덕의 화신으로 모든 고귀한 행위와 예술적 영감의 근원 즉 시의 여신이자 생명의 에너지였다.

아무런 대화가 없는 '응시'만으로도 '생명의 기운이 요동쳐 가장 미세한 혈관마저 떨리기 시작'하는 체험이나 재회 이후 그녀에게서

받은 '너무나 정숙하고 달콤한 인사'는 강력한 상상력과 영감으로써 문학작품을 통해 구현되었다. 그녀의 죽음은 가장 충격적인 사건이자 창작과 관련된 가장 중요한 사건이기도 했다.

단테의 결혼은 양가의 아버지들이 정한 것이었다. 그가 열두 살이 채 안 되었고, 그에게 별로 호감이 없던 열 살쯤의 소녀 젬마와 약혼한다. 그로부터 8년이 지난 스무 살 때 종교의식에 따라 결혼하고, 그때부터 부부는 함께 생활한다. 베아트리체가 결혼한 지 약 3년 후인 셈이다. 젬마는 명문가 도나티 가문의 딸이었다. 그녀는 착실하고 정숙한 아내로서 남편 단테가 그리움 속에서 베아트리체를 바라보는 것을 제외하고는 직접 대면한 일이 없도록 만든 여자였다. 이들 부부는 2남1녀의 자식을 두었다. 그런데 그의 어떤 글에서도 아내에 대해서는 한 마디의 언급도 없다. 베아트리체란 이름은 남편의 생전에는 물론 사후에도 늘 따라다니는 이름으로 아내의 입장으로는 물론 난감하고 유쾌하지도 않았을 것이다.

정치에 야망을 품고 있었던 단테는 피렌체의 시정에 관여했던 탓으로 정쟁의 소용돌이에 휘말려들었다. 이로 인해 정적들의 음모와 박해로 영구 추방령을 선고 받게 되었다. 고향인 피렌체에서 추방되어 생애의 마지막 약 20년 동안 고달픈 유배생활을 했던 것이다. 그의 아내에 의하면 그는 현실세계의 처세술엔 너무나 서툴렀고, 추방생활을 시작한 후 망명지에서 항상 우울하고 근심에 싸여 지냈다고 한다.

단테는 1321년 9월 14일, 51세를 일기로 망명지 라벤나에서 생을 마쳤다. 고국 피렌체에서 추방당한 지 약 20년이 되던 해였다. 머리에 월계관을 쓴 단테의 시신은 라벤나의 산 프란체스코 교회에 묻혔다가 은밀히 옮겨지고 도난당하기도 했다. 그러다 1865년에 산 프란체스코 교회의 부속 예배당을 재건하면서 인부들에 의해 우연히 발견되었다. 그는 1485년 피에트로 롬바르도가 창건하고, 그의 모습이 얕은 돋을새김으로 새겨진 산 프란체스코의 웅장한 무덤에 안치되어 있다가 1780년에 카밀로 모리자가 세운 교회 안에 이장되었는데 그 교회에는 단테 박물관이 있다.

단테의 영원한 여성이자 뮤즈였던 베아트리체는 그가 살았던 시대는 물론 오늘날에 이르기까지 세기의 로맨스, 그 최고의 주인공으로 존재하고 있다.

빈 자리

시간 속에도 공간 속에도
더러는 정수리에서 발끝까지
오로지 너로 가득하더니
어느 먼 불빛을 따라 흔들리듯
너 떠나간 아주 빈자리

하지만 꽃은 어이하여
아무것도 모르는 듯 그다지
못 견디게 피고 또 피던지
무시로 낙화하는 꽃의 더미들이
그 적요한 심연이 덧없이 화려했다

백 리 꽃길을 두루 거쳐서 저무는 날들
마음 속에서 불어오던 바람결에도
파문이 일던 세월의 층층 너머로
또 한해가 속절없이 지나가구나
채울 길 없는 공동空洞만을 남겨 두고서

피아노의 시인 쇼팽
비운의 사랑

사랑이란 이별의 시간이 오기까지는
스스로의 깊이를 알지 못한다.
-칼릴 지브란

쇼팽은 폴란드의 작곡가이자 피아니스트이며, 낭만주의 시대의 대표적인 음악가로서 꿈을 꾸듯 시적으로 전개되는 자신만의 음악 세계를 만들어 나갔다. 그는 피아노의 특별한 기능을 이용하여 매력을 살렸고, 자신만의 독특한 피아노 연주법을 만들어 후세에 많은 영향을 끼쳤다.

그의 애수에 젖은 피아노 선율은 사람들의 마음을 사로잡을 만큼 매혹적이었다. 피아노의 시인이라 불릴 정도로 그의 작품은 한 편의 시처럼 섬세한 감정을 잘 표현했다. 쇼팽의 이름 앞에는 경이롭고 빛나는 수식어들이 따라다녔다. '피아노의 라파엘', '세계인의 영원한 연인', '신비스런 예술혼', '폴란드의 영혼', '피아노의 마술사', '피아노의 시인' 등이 이를 뒷받침하고 있다. 쇼팽의 위상은 그의 생전이나 사후는 물론 전 세계를 넘나들며 지금 이 순간에도 세계의 각종 콘서트, 리사이틀, 라디오를 통해 애청되고 있을 정도이다.

쇼팽은 리스트와 함께 서양음악사에서 19세기 독창적인 피아노 연주 기법을 크게 발전시킨 인물로 평가 받고 있다. 기교적·기계적인 표현보다는 섬세하면서도 정제된 감정 표현을 중요시했던 그는 '피아노의 시인'이라고 극찬을 받았다. 그가 피아노 앞에 앉아 연주할 때면 국경은 아무런 의미가 없었으며, '그의 진정한 조국은 시정詩情어린 꿈의 왕국이다.' 라고 시인 하이네는 찬미를 아끼지 않았다. 하지만 그는 치명적인 병마와 거듭된 사랑의 불운에 몸과 마음이 쇠잔해진 채 너무나 짧은 생애를 살다갔다. 어릴 때부터 가족에게 근심거리였던 그의 허약 체질은 결핵이라는 병마로 인생에 짙은 그림자를 드리웠다. 천재는 단명이라 했던가.

아버지 니콜라스 쇼팽과 어머니 유스티나의 1남 3녀 중 외아들로 1810년 2월 22일 저녁에 그는 태어났다. 젤라조바 볼라라는 마을에서 쇼팽이 태어나던 해에 아버지가 바르샤바 중학교 프랑스 교사로 부임하면서 그해 10월 바르샤바로 이사했다. 용서와 벌을 적절하게 사용하는 모범교사로서 호평을 받았던 아버지와 겸손하면서도 의지가 강한 교양 있는 어머니 슬하에서 화목하고 안정된 유년시절을 보냈다. 그의 아버지는 순수한 프랑스계 혈통이고, 어머니는 폴란드의 몰락한 귀족 출신으로 피아노를 잘 쳤다. 쇼팽의 위로는 누나 루드비카가 있고, 둘째인 그의 아래로는 누이동생 둘이 있었다. 교사 월급으로는 늘어나는 가족의 생활비에 미치지 못해 하숙을 치며 충당

해 나갔다.

쇼팽의 섬세하고 여성적인 성향은 이렇게 아버지를 제외한 여성들에 둘러싸여 유년시절을 보낸 영향일 수 있다. 후일 남성적인 기질이 강했던 친구 티투스에게 남다른 우정을 느꼈던 것과 남성적인 성격을 지녔던 조르주 상드와의 애정관계에서도 이런 성향이 잘 드러난다. 어머니와 누나는 피아노를 잘 쳤으며, 쇼팽은 유아시절부터 피아노 소리에 예민한 반응을 보였다. 특히 쇼팽의 어머니는 가정을 화목한 분위기로 만들었고, 자녀들을 자상하게 배려하며 보살피는 이상적인 어머니였다. 음악을 좋아하는 가정의 따뜻한 분위기 속에서 일상이 되다시피 한 피아노 소리는 그의 천재적 감수성을 자극하여 피아노의 신동으로 출발할 수 있게 했다.

피아노 소리는 숨 쉬는 공기와 같았고, 피아노 소리와 더불어 성장했던 쇼팽은 어릴 때 폴란드 총통 앞에서 연주할 정도로 유명했다. 그리고 그림과 글씨에도 재주를 보였으며 6세 때에는 시를 지어 천재소년이자 재주꾼으로 주변의 이목을 집중시켰다. 쇼팽은 아버지를 존경했고 어머니를 사랑했다. 후일 쇼팽은 자신의 어머니를 '세상의 모든 어머니들 중 최고'라고 표현할 정도였으며 그의 연인이었던 조르주 상드는 "쇼팽이 유일하게 사랑한 여인은 그의 어머니였다."는 말을 남기기도 했다. 쇼팽이 외국생활에서 외롭고 힘들 때도 어머니의 편지로 마음의 위안을 삼았다.

그가 6세가 되면서 '지브니'에게 정식으로 피아노 교습을 6년 간 받았다. 그는 괴팍한 노인으로 알려져 있지만 쇼팽의 음악적 성장에 도움을 주었던 합리적인 스승이었다. 쇼팽이 뛰어난 연주솜씨로 천재성을 인정받기 시작한 것은 8세 때였다. 첫 번째 공개연주인 자선 연주회 행사였다. 10대 후반에는 작곡에도 재주를 보였는데, 쇼팽의 심층에서 자라난 폴란드 민속음악의 형식과 리듬은《마주르카 A단조》,《플로네이즈 D단조》 등에 반영되어 나타났다. 중학교 시절 여름 방학 동안에 보낸 마조비아 지역의 농촌에서 폴란드 고유의 민속음악을 접하게 된 것이 큰 영향을 미치게 된 것이다. 그의 깊은 전통 감각과 고전적 취향의 발원지는 바로 고향이었음을 알게 한다.

그는 중학시절에 벌써 바르샤바 악단에서 중요한 인물로 부각될 만큼 성공은 그를 향해 날갯짓을 하고 있었다. 그런 배경은 무엇보다 자신의 천부적인 재능과 부모의 배려가 깃든 교육, 그리고 음악적인 가정환경 등이 아우러진 덕분이었다. 그런데 쇼팽은 어릴 때부터 허약한 체질로 식사를 잘 못하는 탓으로 가족에게는 근심거리였는데 음악원 시절 2학년 때는 건강이 나빠 휴양을 위한 여행을 했다. 그의 탁월한 연주에도 불구하고 너무 섬세하고 나약하다는 비평이 나오는 것을 보면 허약체질에 영향이 있는 것으로 보인다. 끓어오르는 정열을 발휘하지 못하는 한계가 있었지만 이를 능가할 천부의 재능으로 독보적인 연주법을 마련한 것도 사실이다.

쇼팽이 16세가 되던 1826년에 바르샤바 음악원에 입학했다. 당시 그 음악원의 원장은 엘스너 교수로서 그에게 화성법과 대위법 등의 음악이론을 가르쳤다. 당시 엘스너가 남긴 기록에는 '음악의 천재', '탁월한 음악적 능력자'로 표현하고 있는데 그의 탁월한 혜안과 통찰력은 높은 평가를 받았다. 그는 독일 출신의 폴란드 음악가로 쇼팽의 천재성을 발견해서 그에게 걸맞은 적절한 교육을 베풀었던 스승으로 알려졌다.

쇼팽은 음악원을 졸업하고 빈에서 연주회를 열어 성공적으로 데뷔했다. 그런데 빈을 떠나 뮌헨에 얼마간 체재할 즈음 그의 나이는 21세였고, 바르샤바가 러시아의 공격을 받아 함락되었다는 소식을 접했다. 그때 비탄에 젖어 작곡한 작품이 《혁명》이라는 부제가 붙은 《에튀드 C단조》 작품 10의 12이다. 이것은 바로 조국을 향한 애도곡이기도 하다. 그의 음악을 향한 여정은 독일을 거쳐 파리에 도착했는데 1831년 9월 중순이었다. 그 당시 파리는 거대한 문화의 중심지였다. 정신문화의 힘이 약동하고, 낭만주의라는 새로운 조류가 확산되어 수많은 학자와 정치가, 그리고 예술가들이 밀물처럼 파리로 몰려들고 있었다. 뛰어난 기량을 가진 연주자들도 예외 없이 파리를 찾을 정도로 그들에게 파리는 자신의 이름을 널리 떨칠 수 있는 곳이었다. 쇼팽은 우아한 매너와 세련된 옷차림에다 유머감각까지 가지고 있었다. 그리고 온화하고 차분하면서도 안정적인 성격으로 많은 사람들이 그를 좋아했다.

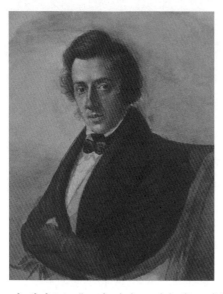

파리의 살레 플레일Salle Pleyel, 소위 파리의 '카네기 홀'에서 열린 그의 파리 데뷔 연주회는 대성공으로 음악계를 후끈 달구었다. 풍부한 악상으로 피아노 음악의 새로운 가능성을 보여 주었다는 호의적인 평가를 받았다. 당대의 유명한 음악평론가였던 페티스는 "그의 피아노 선율에는 영혼이 담겨 있다. 또한 현란하고도 품위 있으며 우아한 그의 연주는 너무나 독창적이다."는 찬사를 쏟아내었다. '음악의 천재'라는 격찬을 받으며 문턱 높은 프랑스 악단에 데뷔하게 된 것이다. "영혼, 창의성, 상상력이 그의 연주회를 눈부시게 했다.", "그의 음악은 섬세하고 호소력 있는 스타일에다 깊고 사색적인 선율로 넘쳐난다.", "우아하고 편안한 연주." 등으로 비평가들의 극찬을 받으며 파리 예술계의 총아로 등극한 것이다.

연주회의 성공으로 파리 사교계에 출입하게 되었고, 이들의 살롱에 드나들며 연주도 하면서 조국에 대한 허기를 달래곤 했다. 쇼팽이 파리에 거주하고 있을 당시 '1931년의 봉기'가 완전 실패한 후 폴란드의 망명 귀족들과 문화계 인사들이 많이 살고 있었다. 이들은

쇼팽을 열렬히 지지하며 '영웅적인 폴란드 인'이라 생각했고, 쇼팽도 그들로부터 정신적인 위로를 받았다. 그리고 몇몇 귀족들의 음악교사가 되어 경제적 어려움에서 어느 정도 벗어날 수 있었다. 창작활동도 왕성해져서 그의 미래는 장밋빛으로 열리고 있었다. 하지만 그는 외국에 그저 동화해 가는 사람이 아니라 그의 작품에서 보이듯 폴란드에 대한 강한 애수가 표출되어 있었고, 폴란드의 문학작품도 쇼팽의 창작활동에 많은 자극을 주었다. 감미롭고 섬세한 미소, 부드럽고 투명한 피부, 윤기 흐르는 금발에다 개성 있는 코는 귀족적인 기품을 보였다. 이런 이유로 남성들에겐 선망의 대상이었고 여성들에겐 매혹의 대상이 되었다. 쇼팽이 발산하는 이러한 매력에도 불구하고 섬약한 탓에 왕성한 에너지를 분출하지 못한 것이 한계로 지적된다. 사소한 일에도 실망하여 우울증에 빠졌고, 우유부단한 성격으로 역동적인 힘을 발휘하지 못해서인지 사랑에도 불운했다.

그의 첫사랑이자 영감을 준 꿈 속의 연인이 있었다. 그녀는 콘스탄차로 폴란드 왕실 궁정 관리인의 딸이며, 쇼팽의 음악원 동급생이었다. 콘스탄차는 오페라 가수를 꿈꾸던 학생으로 아름답지도 못생기지도 않은 외모였고 남자 사귀기를 좋아하는 활달한 성격이었다. 쇼팽의 눈과 귀, 마음까지 뺏은 것은 연주회에 갔다가 들은 그녀의 아름다운 가성이었다. 쇼팽이 절친 티투스에게 쓴 편지 내용을 보면 그 연주회에서 이상적인 여인을 만났으며, 고백도 못한 채 혼자 가

습앓이 하고 있는 자신, 목련처럼 희고 청초하고 순수한 그녀의 모습으로 채워졌다. 협주곡 《아다지오》, 《왈츠》도 그녀에게서 받은 영감이 모티브가 되었다는 것이다. 쇼팽이 환상 속에서 만들어 낸 '첫사랑 연가'였다. 그는 환상과의 사랑에 빠져든 것이다.

쇼팽이 고국을 떠나는 고별 연주회에 찬조 출연한 그녀는 흰 드레스를 입고, 머리에는 장미꽃 리본을 꽂은 모습으로 로시니의 오페라 중 아리아(내 마음에 넘치는 사랑)를 불렀다. 연주회가 끝나자 그녀가 쇼팽에게 준 그 장미꽃 리본은 19년 후 그가 사망하던 날 유품에서 발견되었다. 그녀에 대한 사랑에서 촉발되어 태어난 작품이 피아노 협주곡 《아다지오》이며, 이어서 만든 《협주곡 바단조》도 그녀에게서 영감을 받아 만든 곡이다. 그녀는 쇼팽과 동갑내기로 국비를 받으며 공부했고, 음악원에서 기숙했기 때문에 수시로 그녀를 엿보며 접촉할 수 있는 기회도 있었다.

콘스탄차는 음악원을 졸업하고 기숙생들과 음악연습을 했지만 쇼팽의 내성적인 성격은 그들과 함께하지 못한 채 19세의 정열을 오로지 가슴 속으로만 불태웠다. 즉 그는 주변의 선망과 동경의 대상이었으나 소심한 성격 때문에 사랑하는 여성에게 적극적으로 다가가지 못했던 것이다. 그녀와의 정신적이고 애틋한 사랑은 불후의 명작을 탄생시켰지만 현실적으로는 환상만 부풀린 채 마감되었다. 그가 파리 악단에 화려하게 데뷔했을 때 그의 첫사랑이었던 콘스탄차의 결혼 소식을 듣고도 크게 상심하지는 않았다. 한때는 그녀 생각

에 한없는 괴로움을 겪기도 했었지만 '세월이 약'이라더니 그녀에 대한 생각도 점점 옅어지며 파리 생활에 익숙해갔고, 사교범위도 넓어져 그녀를 생각할 마음의 여유도 없었다. 쇼팽이 고국을 떠나고 9년의 세월이 흐른 뒤의 콘스탄차의 일기를 보면 그의 내성적인 성격으로 진전되지 못한 그들의 사랑에 대한 아쉬움이 드러나 있다.

'그는 왜, 내게 사랑한다는 말을 안 했을까, 아니 못했을까? 바보야, 바보! 바보란 말이야! 프레데릭이 나를 두고, 아니 바르샤바를 뒤로 하고 떠난 2년 후 나는 폴란드의 부유한 지주 유제프와 결혼했고, 다섯 아이를 낳았다. 그리고 서른다섯에 녹내장에 걸렸고, 4년후 실명했다. 눈이 먼 그날부터 나는 일기 쓰는 일을 그만 두었다.'

이 일기를 쓴 날로부터 10년 후인 1849년 12월, 어느 날 바르샤바의 한 평론가가 그녀를 찾아가 지난 가을, 파리에서 요절한 쇼팽이라는 천재 음악가를 아느냐고 물었을 때다. 장님이 되어버린 그녀는 옛날을 회상하는 듯 잠시 생각에 잠겨 있다가 이렇게 말했다.

"쇼팽? 누구 얘기를 하는 건지, 기억이 안 나네요."

이 내용은 바르샤바 국립박물관에 소장되어 있다. 꽃처럼 피었다지고, 때로는 깡그리 망각해 버리는, 사랑의 운명을 인식해 보게 하는 대목이다.

쇼팽의 첫사랑이 그렇게 옛이야기가 되어 희미해져 가다가 지워져 갈 때, 그 자리에 다시금 다가온 사랑이 있었다. 그녀는 보진스카

백작의 막내딸 마리아 보진스카로 고향 친구 펠릭스의 여동생이었다. 그는 1837년 보진스카 일가가 스위스에 체재할 당시 그들의 초대로 8월 한 달 동안 '백조 팬션(현재 쇼팽 기념관)'에서 그들과 즐거운 여름을 보냈다. 그때, 25세 무렵의 쇼팽과 마리아와의 사랑이 무르익어갔다.

연인이었던 그들에게 그해 여름의 나날은 너무나 아름다웠다. 그녀는 피아노를 치고 작곡도 하며, 그림에 소질이 있었고 외국어에도 능했다. 이런 마리아를 그는 결혼상대로도 생각하게 되었다. 현란한 파리 사교계와 대비되는, 평온한 미래를 설계했던 상태에서 만나게 된 터라 그녀에 대한 마음이 각별했던 것이다. 쇼팽은 청혼했고, 그녀는 이 청혼을 받아들였다. 쇼팽이 떠나던 날 마리아는 한 송이의 장미꽃과 '아무쪼록 행복하세요.'라는 글을 적어 그에게 선물했다. 쇼팽은 드레스덴을 떠나온 지 일주일 후 마리아의 집에서 연주했던 왈츠곡과 《녹턴 내림 마장조》를 그녀에게 보냈다. 왈츠곡 끝에는 '1835년 10월 드레스덴에서'라고 적혀 있다. 그런데 마리아의 어머니는 파리에 사는 친지를 통해 쇼팽의 동향을 소상히 알아보게 된다. 몇 가지 걸림돌 중 특히 그의 몸에서 자라나는 폐결핵을 알게 되었고, 결국 그들의 사랑도 약혼도 깨어져 버린다.

마리아의 어머니는 그동안 그들 사이에 오고간 편지 묶음을 쇼팽에게 되돌려 보냈다. 그는 이렇게 되돌려 받은 편지 묶음 겉포장에 '모야 비에다(나의 슬픔)'라고 써넣어 죽을 때까지 보관하고 있었다.

마리아가 그린 쇼팽 초상화와 이 편지 묶음은 현재 바르샤바의 쇼팽 박물관에 소장되어 있다. 하지만 그녀와 관련된 위의 작품을 생전에도 사후에도 발표하지 못했던 것은 그녀와 불행했던 사랑의 추억 때문이었다. 그런데 마리아는 그후 파혼, 결혼, 이혼, 재혼이란 혼란스런 족적을 남겼다. 쇼팽과의 연인 사이였을 때도 폴랜드의 시인과 사귀었으나 그와도 헤어지고 폴란드 변방의 영주, 요제프 스카르벡 백작과 결혼했다. 그러나 이 결혼도 결혼 7년 차에 이혼하고 백작의 소작인과 재혼하지만 재혼한 남편은 1년 후 폐결핵으로 사망한다. 그와의 결혼에서 낳은 아들도 역시 결핵으로 사망한다. 쇼팽을 비롯해 마리아를 에워싼 결핵은 그녀의 생애에 어두운 그림자를 드리웠다.

그렇게 쓸쓸한 사랑이 휩쓸고 간 자리에 쇼팽에게 죽음보다 더한 마법을 걸며 오는 여자가 나타났다. 26세에 만나 9년여를 함께 살았던 조르주 상드였다. 소위 죽음을 담보로 한 마지막 사랑이었다. 이상야릇한 만남과 사랑의 행태는 파리 예술계나 사교계에서 조롱의 대상이자 가십거리가 되기도 했다. 그들의 만남을 주선했던 사람들이 두고두고 후회하게 한 사랑이었다. 쇼팽의 생명을 갉아먹는 흡혈귀 같은 여자가 지인들을 내세워 그에게 끈질기게 구애작전을 펼쳤다.

그즈음 악단에서 확고한 기반을 다지고 사회적 명성까지 누리던 쇼팽은 음악계의 팔방미인이었던 리스트의 소개로 여성작가 조르주

상드를 처음 만난다. 리스트의 말에 의하면 상드가 쇼팽과 가까이하고 싶다는 말을 여러 차례 표명했다고 한다. 상드는 쇼팽보다 6살 연상에다 이혼한 상태에서 2명의 자녀까지 딸려 있었다. 그녀의 본명은 오로라 뒤팡이었고, 폴란드 왕족의 사생아와 거리의 여자 사이에 태어났다. 그녀는 본명을 두고 조르주 상드란 이름을 사용했다.

그녀는 남편을 노앙에 둔 채 주드 상드라는 문학청년과 도망쳐서 파리로 왔는데, 그 문학청년의 주드를 조르주로 하여 조르주 상드라고 한 것은 이때부터였다. 그 청년과도 헤어진 후 유명시인 알프레드 뮈세와의 모성적 사랑 등 자유분방한 생활과 엽권련(만 담배)을 피우며 남장한 작가로 사교계의 입방아에 오르내리게 되었다. 뮈세는 상드와 만나고 난 얼마동안은 치열한 격정을 보였으나 수개월 후에는 식어 있었고, 그 뒤엔 그녀를 증오했다고 알려졌다. 상드는 스캔들 메이커로 파리 사교계의 구설에 오르는 대표적인 인물로 문학보다는 남자들과의 무절제한 애정 행각에다 흡혈귀, 악마라고 불리어졌던 블랙 이미지의 여성이었다. 상드의 연인에 대한 취향은 마초기질의 남자다운 남자보다는 오히려 그림자 같은 남자로 쇼팽의 소극적이고 내성적이며, 병약함이 그녀에게는 오히려 매력적이었다.

그녀는 친구들에게 쇼팽을 '나의 아기' 쇼팽이라 부를 정도였다. 그녀는 남자들을 지배하고 싶은 남자 위의 남자였고 구미에 당기는 새로운 연인을 만들면 그 동안의 정부는 별 볼일이 없었다. 그녀는 드세며 정신적이고 육체적인 특질을 가지고 있는데 이것은 그녀의

가계에서 유래된 것이다. 생을 영위하기 위한 뻔뻔스런 태도와 간악함, 그리고 이루 말할 수 없을 정도의 육욕을 가진 점이다. 즉 호색가로 음탕한 데다 사치스럽고 그러면서도 문학, 음악에 조예가 있는 가계로 알려져 있다.

쇼팽의 피아노 반주에 매료된 상드는 젊은 그에게 매력을 느끼게 되고, 그와 가까워지기 위해 갖은 노력을 기울였다. 자신의 마음을 담은 편지를 보내고, 그녀의 고향 노앙에 초대도 했으나 그는 무심한 채 작곡에만 몰두했다. 이때는 그녀보다 여섯 살 연하인 데다 폴란드 여성 마리아 보진스카와 약혼한 상태였던 것이다.

그후 한 해가 지나자 이 두 사람은 결국 가까워졌고, 대장부 같은 상드와 가냘픈 몸매에 다감하고 섬세한 소녀 같았던 쇼팽과의 로맨스를 두고 사람들은 "상드 군과 쇼팽 양이 밀회를 한다."고 수군거렸다. 그런데 그 당시 쇼팽은 힘든 시기였다. 약혼자와 그녀 가족들의 배신으로 약혼은 이미 깨어지고 만 상태였다. 이런 폐허와 같았던 심리상태에서 지푸라기라도 붙잡아 위로받고 싶었던 것이다. 따라서 그로서는 모성적이고 대담하면서 화끈하고 박력 있는, 그녀의 구애를 물리치기가 쉽지 않았을 것이다.

얼마 후 그들은 연인관계로 발전하게 되었지만 한편 그의 폐에서는 결핵이 똬리를 틀어가고 있었다. 밀월여행과 함께 점점 결핵이 악화되어가는 쇼팽을 상드는 헌신적으로 돌보았다. 그녀의 별장이

있는 노앙에서 행복하게 지내면서 《환상곡 F 단조》 등 상당수의 작품을 이곳에서 완성했다. 상드의 열정과 애정이 가미되어 나타난 주옥같은 작품이며, 그녀에 대한 쇼팽의 애정이 반영된 작품이기도 하다. 그때까지만 해도 쇼팽의 병마는 그들의 사랑을 크게 훼손하지는 못했다. 사랑에 푹 빠져 있던 쇼팽은 친구들에게 보내는 편지 내용 중 상드를 '나의 천사'로 표현했고, '소문과는 다르며 그녀가 얼마나 인정 많고 자상한 여성인지 알게 될 것이다.'고 쓴 대목에서 그들은 쓴웃음을 금치 못했다고 했다. 쇼팽도 그녀에 대한 나쁜 소문을 듣고 있었지만 별로 신경을 쓰지 않았던 풋내기 청년의 순정이 엿보인다. 하지만 상드의 넘치는 성적 에너지는 쇼팽에게 육체적 무리수를 가져왔던 것은 사실이다.

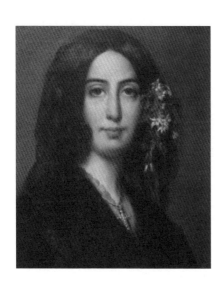

파리와 노앙을 오가며 사랑을 꽃피우던 그들 사이에도 서로에게 점점 차이를 느끼게 된다. 다양한 취향과 직업을 가진 사람들이 무시로 들락거리며 때론 선정적인 분위기를 풍기기까지 하는 상드의 살롱은 쇼팽에게는 견디기 힘든 공간이었다.

조용한 것을 좋아하고 내성적인 쇼팽이고 보면 그녀의 어지러운 취향들은 그에게 스트레스를 가중시켰고, 폐결핵이 악화된 요인이 되었다. 상드의 사랑에 대해 사람들은 그녀가 쇼팽을 욕정의 목표로 삼았다는 것과 이 불행한 음악가는 상드가 흡혈귀라는 사실을 모르고 있었다고 혀를 찼다. 그리고 설상가상으로 그들의 이별에 촉진제 역할을 한 '그 혼인문제'는 상드의 마음에 들지 않는 사위와 딸이 결혼했다는 것, 그리고 그 사위를 쇼팽이 감싸고 편들고 있다는 것을 핑계로 내치게 된다. 어디까지나 핑계였고, 쇼팽에겐 쓰라린 배신이었다. 따라서 '나의 아기', '나의 천사'로 표현하며 몰입했던 그들의 사랑도 9년만에 종지부를 찍게 되었다.

절연을 결심하는 상드의 편지가 쇼팽에게 도착되었고, 쇼팽의 아파트와 인근에 있던 자신의 아파트도 처분하고, 노앙에 있던 쇼팽의 피아노도 돌려 보냈다. 두 사람의 러브 스토리는 이런 모습으로 종언을 고했다. 상드는 글을 도구로 하여 거짓말의 명수, 자기 합리화와 자기 미화의 천재, 위선과 탈선의 달인이라는 평가를 받아왔다. 쇼팽은 결별을 당한 뒤 만사에 흥미를 잃고 악화된 건강으로 거의 자리보전하며 누워 지냈다. 상드의 일방적인 배신으로 인한 이별은 병약해진 쇼팽에게 커다란 상처가 되었고, 그로 인한 심적 타격이 폐결핵을 악화시켜 죽음에 이르게 한 것이다. 상드와 이별한 후 2년 밖에 더 살지 못한 반면 그녀는 71세(1876년)에 사망해 쇼팽보다 약 곱절로 살다갔다.

그는 마지막 순간을 맞아 가족과 옛 친구들을 몹시 보고 싶어했다. 쇼팽이 사경을 헤매고 있을 때 사랑하는 누나이자 '사실상의 어머니'였던 루드비카를 불렀고, 어려운 수속을 밟아 동생에게 달려와 임종을 지키며 사후를 수습했다. 동생의 사후 모든 정리를 끝내고 바르샤바로 돌아갔다.

그는 1849년 10월 17일, 39세의 나이로 세상을 떠났다. 그의 유품들 중에 있던 수첩에는 연인이었던 조르주 상드의 머리카락이 작은 주머니에 든 채 발견되었고, 그 주머니 뒷면에는 'GF(두 사람의 성)'가 적혀 있었다. 그가 마지막을 보냈던 집이었던 방동광장 12번지 아파트 2층에 들어서면 창문 외벽에 '프레데릭 프랑수아 쇼팽, 폴란

드, 젤라조바 볼라에서 1810년 2월 22일에 출생, 1849년 10월 17일에 이 집에서 운명했다.'는 대리석 안내판이 붙어 있다.

그의 유언에 따라 그의 장례식에는 집과 인접한 마를렌 교회에서 거행되었고, 모차르트의 《레퀴엠》이 연주되었다. 쇼팽의 묘지는 페르 라세즈에 있으며 이곳은 프랑스 제일의 규모인 공설 묘지이며, 세계적으로 널리 알려진 대 묘역이다.

쇼팽의 유해에는 심장이 없다. 자신의 심장을 조국에 보내달라는 유언에 따라 그의 심장은 누나 루드비카에 의해 조국 폴란드의 바르샤바로 운반되어 지난날 가족과 함께 살았던 집 근처에 지어진 성 십자가 성 석주 안에 안치되어 있다. 그는, 1830년 고국을 떠날 때 친구들이 은배에 담아준 흙에 덮인 채 영면했다. 그의 데드 마크는 현재 파리와 폴란드 문예협회에 보관되어 있으며 그의 《에튀드》와 《녹턴》, 《플로네즈》 등의 마주르카의 명곡들은 피아노의 시가 되어 영원한 생명력을 발휘하고 있다.

이별 노래

찻집의 흐린 불빛을 비집고 흘러나오는
마주르카 음악소리에 맞춰 창밖에선
무성한 잎들이 마냥 하늘거리는데
제 눈물 받아 먹으며 몸도 내 주는 촛불의
붉게 타오르는 심장을 보았는가

어느 아득한 시절 켜켜이 쌓여가던
아롱다롱한 추억마저 하얗게 거둔 채
한 발짝씩 나른한 걸음으로 떠나는 오후
적막한 가슴 언저리에서 윙윙거리는
때 이른 이별 노래를 듣고 있는가

세기적 만남
비비안 리와 로렌스 올리비에

**훌륭한 사랑은 격렬한 욕망 속에 있는 것이 아니고
일상생활의 완전 하고도 영속적인 조화 안에 자랄 수 있다.**
-A. 모로아

영화 《바람과 함께 사라지다》의 여주인공인 스칼렛 오하라로 캐스팅 되어 뛰어난 연기력으로 세계의 팬들을 열광시켰던 비비안 리. 그녀가 죽는 순간까지 뜨거운 사랑의 불꽃을 피웠던 유일한 대상은 로렌스 올리비에였다. 그들의 사랑을 '세계에서 가장 로맨틱한 무대의 연인들'이라고 일컬을 정도였고, 당시의 영국에서 그 커플은 청춘의 표상이자 젊은이의 우상이기도 했다.

그녀의 남자, 그녀가 홀딱 빠진 남자는 바로 연극 무대에서 가장 두드러진 배우 로렌스 올리비에였다. 영원한 청년과도 같은 이미지에 잘생긴 용모, 매력적인 육체, 무대 위에서 발산하는 에너지로 관객들을 숨막히게 했다. 당대 최고의 배우인 비비안 리는 그 매력을 놓칠 리가 없었다. 그를 강렬히 느끼는 순간 그녀는 자신의 인생궤도를 수정하기에 이른다. 그와 함께 출연한 연극 《햄릿》을 계기로 '세기의 연인'으로 서막이 열리게 된 셈이다.

그 이후 로렌스와 비비안 리는 무대의 명 커플로《안토니오와 클레오파트라》, 《시저와 클레오파트라》, 《멕베드》를 공연함으로써 그들의 사랑이 점점 무르익어갔다. 그녀는 로렌스와 열연한 무대 위에서의 연기에 더 큰 애정을 갖고 있었다. 로렌스는 그녀에게 아주 특별한 남자, 즉 연인이자 멘토, 우상과 같은 남자였던 것이다.

그녀는 이미 결혼을 해서 딸까지 두었고, 로렌스도 당대 유명한 여배우였던 질 에스몬드와 결혼하여 아내는 임신한 상태였다. 하지만 이 모든 현실적 제약이 그녀에겐 조금도 문제될 것이 없었다. 그녀는 아버지 친구의 딸이 사귀던 남자, 31세의 노총각인 변호사 허

버트 리 홀만을 어느 파티에서 만나 첫눈에 반했다. 비비안보다 13살 연상이었고, 사귀던 아가씨에게 청혼했다가 거절당하면서 비비안의 구애를 받아들였다. 그들은 사귄 지 얼마 후에 결혼식을 올렸는데 그녀의 나이 불과 19세였다. 결혼 후 곧 임신을 하게 되고 딸아이를 출산하지만 자신은 현모양처와는 어울리지 않는다고 생각했다. 그녀가 찾는 일, 그것은 바로 연기였다.

비비안 리의 원래이름은 비비안 메리 하틀레이였다. 남편의 가운데 성 '리'를 따서 비비안 리라는 예명을 지었고, 후일 그 이름은 영화계의 전설이 되었다. 바로 이때 그녀의 피를 뜨겁게 한 남자를 발견하게 된 것이다. 성적 매력과 남성적인 매력을 소유한 영국 연극계의 우상, 로렌스 올리비에였다. 그때부터 비비안은 오직 그만을 생각하게 되었다. 타오르는 불길 같고, 강렬하며 자극적인 '그 뭔가'를 원하고 있던 비비안은 로렌스에게 대담하게 다가갔다. 그리고 자신의 독특한 인상을 각인시키기에 온갖 노력을 쏟았다. 그는 당시의 심경을 이렇게 토로한 적이 있다.

"비비안은 상상을 초월하는 아름다움의 소유자이자, 내가 한 번도 접해보지 못한 당황스러울 정도의 매력을 가진 여배우이다."

그러나 아내를 두고 다른 여인에게 빠져드는 그의 양심은 가시가 되어 그를 무시로 찔러댔겠지만 그녀가 방사하는 매혹의 불길에 자신을 태울 수밖에 없었던 것이다. 로렌스는 사랑과 가정의 양자택일, 그 기로에 놓이게 되었다. 아내로서 조금도 나무랄 곳이 없는 데

다 자신의 배우생활을 그만두면서까지 남편이 원하는 아들을 낳았
는데 유부녀와 사랑에 빠져 그런 아내와 헤어지려니 심란했을 것이
다. 불륜의 장본인인 데다 파렴치하고 비난받아 마땅한 일이었다.
그렇지만 이제껏 느껴보지 못한 독특한 사랑과 활력을 불어넣어 주
는 비비안을 놓치고 싶지도 않았다.

　비비안 역시 로렌스가 없으면 마치 공기가 없어진 것처럼 숨 쉬기
조차 힘들어 밤에 잠을 못 이룰 정도였다. 그녀는 로렌스를 떠나서
는 살 수 없었던 것이다. 마침내 많은 사람들의 희생 위에 두 사람의
사랑은 세기적 결합의 주인공이 되었다. 삶이 그러하듯 이들의 사랑
과 결혼도 마치 뺏고, 정복하는 치열한 전쟁터를 방불케 한다.
　그런데 '화무십일홍花無十日紅, 달도 차면 기운다.'라고 했던가. 비

비안은《시저와 클레오파트라》의 촬영 중 과로한 탓에 그토록 염원하던 로렌스와의 아기를 유산했고, 폐결핵도 악화되었다. 여기에다 히스테리 증상까지 가세한 것이다. 이 악몽 같은 일들로 인해 서로에게 엄청난 충격을 주었다. 그녀의 히스테리와 광란에 가까운 발작은 정신분열증의 단초였다.

가족들의 피눈물과 희생을 담보로 농익어가던 '세기의 로맨스'도 이미 균열이 가기 시작했다. 로렌스에 대한 폭풍 같고 불꽃 같은 그녀의 사랑은 평온하고 안정된 삶과 사랑을 원했던 로렌스에게 부담을 주었다. 그녀의 과도한 집착과 광기, 분출하는 소유욕, 시도 때도 없이 퍼붓던 질투는 상대에겐 무한고통과 불행을 안겨 주기에 족했다. 그리고 영화 속의 캐릭터와 현실의 인물은 엄연히 다르다는 것을 그녀는 전혀 인식하지 못했던 것이다.

테네시 윌리엄의 원작《욕망이라는 이름의 전차》는 실제 미국 뉴올리언스에서 운행되는 전차 이름에서 따온 제목이다. 비비안이 열연한 이 작품 속의 블랑쉬처럼 그녀 역시 '감정의 진폭'이 너무 커서 반쯤 정신이 나가 있고, 반쯤 꿈을 꾸며 살아가고 있었다. 거기에다 건강도 좋지 않고 극심한 우울증을 겪으면서 함께 일하는 사람들을 매우 힘들게 했다. 무엇보다 강렬한 심리적 몰입이 필요한 메소드 연기자들 경우에 배역을 연기하기보다 배역 그 자체가 되는 배우가 있기 마련이다. 비비안은 블랑쉬라는 캐릭터를 연기하면서 실제

로 그녀 자신의 조울증이 깊어졌다는 지적이 많았다. 작품 속 허구의 인물을 연기하면서 자신을 진짜 블랑쉬로 착각할 정도로 실생활에서도 이를 반복하며 블랑쉬로 살았던 배우가 바로 비비안이었다. 그렇게 복합적인 병마에 시달리면서도 줄담배를 피워댔고, 폭음을 하게 되어 폐결핵으로 복용하던 약효도 떨어진 상태였다.

자극적이고 매혹적이었던 그들의 사랑은 이미 예견된 불행의 얼굴을 하고 있었다. 그는 병증이 심한 그녀를 안정시키려고 온갖 정성을 기울였고, 두 사람의 진정한 사랑만이 이 고난을 극복하리라고 굳게 믿고 있었다. 하지만 점점 심해지는 그녀의 병마 때문에 그들의 사랑은 더 이상 지탱하기가 어려워지고 있었다. 빛나는 미모로 연극과 영화를 사랑했던 그녀는 과도한 열정과 집착이 양날의 칼이 되어 그녀를 세계적인 스타로 부상시키기도 했지만 훗날 사랑과 결혼의 실패라는 멍에를 짊어지게도 했다.

그녀의 지나친 행태를 치유하기 위한 갖은 노력에도 불구하고 조금도 차도가 없는 그 병적인 사랑에 점점 지쳐갔던 로렌스는 잔잔한 행복을 위해 다른 사랑을 찾을 수밖에 없었다. 연극무대에서 자신의 상대역으로 연기했던 30세 연하의 조안과 사랑하면서 그녀와 재혼했다. 그가 이미 그녀의 곁을 떠난 후에도 만년의 비비안 리는 어느 인터뷰에서 이렇게 말했다. "로렌스 올리비에가 없는 긴 생을 사느니 그와 함께 하는 짧은 생을 택하겠어요. 그가 없으면 사랑도 없으니까요."

그녀는 자신이 죽도록 사랑했던 남자는 떠나갔지만 자신이 주인공이 되어 팬들을 사로잡았던 영화 《바람과 함께 사라지다》(1939년 오스카 여우주연상)와 《욕망이라는 이름의 전차》, 이 두 영화로 아카데미 여우주연상을 받았다. 그 외에도 《애수》, 《안나 카레니나》 등의 영화는 영원히 그녀의 곁을 지켜 줄 것이다. 〈뉴욕 타임스〉는 '비비안 리만큼 아름다우면 연기가 필요 없고, 또 비비안 리만큼 연기가 뛰어나면 용모가 문제되지 않는다.'고 했다. 그만큼 그녀는 타고난 배우로 발군의 실력을 보여준 명배우였던 것이다. 비비안과 로렌스는 《영국의 불길》이라는 영화를 찍기도 했다. 언제나 최고, 최상만을 추구하다가 자신이 파 놓은 함정 속에 매몰되고 말았다.

한편 올리비에는 셰익스피어 극의 명배우로 유명세를 굳혔고, 영화로는 《폭풍의 언덕》, 《레베카》로 명성을 얻기도 했다. 1947년 7월 8일에는 그는 '무대를 위한 헌신'으로 버킹검 궁에서 수여하는 귀족 작위인 '나이트 배철러'를 받아 로렌스 올리비에 경이 되었다. 40세에 귀족 작위를 받은 최연소 배우가 된 것이다. 그 외에도 보스턴의 터프츠대학으로부터 '위대한 셰익스피어 해석가'로 명예 박사학위를 받았다.

사랑도 병이 되어 과도한 집착과 뜨거운 격정, 숨 막히는 몰입이 남긴 것은 자기 자신이나 상대도 지치고 피폐해져서 깊은 상처가 따리를 틀게 될 것이다. 비비안 리는 무리한 욕망에 자신을 가두어 버린 나머지 치명적인 병마를 초래하여 조울증과 폐결핵으로 사망했

다. 1913년 11월 5일, 인도의 다질링에서 영국인 상류층 부모의 맏딸로 태어나 54세를 일기로 숨을 거두었다. 그 마지막 순간에도 로렌스 올리비에의 사진을 손에 꼭 쥐고 있었다고 전해진다.

그런데 비비안이 마지막 몇 년 동안을 함께 살았던 사람은 그녀보다 4살 연하로 한 번 결혼한 일이 있던, 배우 잭 메리베일이었다. 첫 남편 '리'는 이혼 후에도 평생토록 그녀의 친구가 되어 주었다. 살아생전 그녀는 "리에게는 인생을, 로렌스에게는 사랑을, 잭에게는 고독을 배웠다."는 말을 했다. 그녀의 시신을 뒤늦게 발견한 잭은 제일 먼저 로렌스에게 그녀의 사망을 알렸고, 부음을 듣자마자 로렌스는 그녀의 집으로 갔다.

"불쌍한 비비안."이라고만 되 뇌이던 로렌스. 마치 그녀의 영혼이 올리비에의 마음 속 오열을 듣기라도 할 것처럼. 그리고 훗날 그녀의 방에서 시신으로 누운 비비안과 둘 만이 남았을 때를 이렇게 회상했다.

"나는 그 자리에 선 채로 그녀와 우리 둘 사이에 있었던 불행에 대해서 용서를 빌었습니다." 이 대목은 그녀의 격렬한 사랑을 지켜 주지 못했던 그의 회한에 찬 사무친 고백으로 보인다. 세계인들에게 회자되던 그들 세기의 로맨스는 서로의 차이를 넘지 못하고 결국 이혼이라는 쓸쓸한 결말을 남기고 말았지만 최후의 순간까지도 서로 간의 애정을 확인하게 해 준다.

이별 이후

지우려 지우려도
마지막 흔적까지 깡그리 지우려도
기억의 끝 그 가장자리에서
다시금 펄펄 소생하는 사람들

살갗에서 핏줄을 타고 흐르던
이별의 힘겨운 상흔들이
어느 사이 온 몸으로 번져가더니
끝내는 정신까지 허물어버렸던가

이 세상 그 어드메도 없거나
설령 있다 한들 구름처럼 흩어져 아득도 한데
대숲을 윙윙 휘젓는 바람소리 내려앉을 때나
산야마다 꽃보라 몹시도 휘달릴 때면
더욱 선연해지는 그리움의 파고여

저기 저 퍼붓는 소나기에 오감까지 깨어나

심연에서 쏟아지는 회한의 눈물로

온 몸이 젖으며 망울지는 것은

그때 못 다한 사랑하며

지금 더 보태고 싶은 사랑 때문인 것이려니

릴케의 사랑은 오직 루

사랑 받는 것은 소진된다는 뜻이다.
사랑하는 것은 무궁무진한 빛을 뿜어낸다는 의미다.
받는 사랑은 바로 지나가지만 주는 사랑은 오래 지속된다.
- 릴케

릴케가 '나의 누이여, 나의 신부여'로 그토록 칭송하며 그의 명시들을 통해서 구현했던 여성은 바로 루 안드레아스 살로메였다. 독일 뮌헨의 시인 야코브 바스만Jakob wassermann이 주최한 만찬 모임에서 그녀를 만났던 그는 22살의 무명시인이었다. 릴케 역시 여느 남자들처럼 기혼녀이며 나이가 36살이던 루에게 첫눈에 반해 버렸다.

릴케의 인물 사진을 보면 마치 꿈꾸는 듯한 얼굴에 촉촉이 젖은 눈, 입 주변에 듬성듬성 나 있는 수염은 애송이 청년으로 잘생긴 용모는 아니었다. 그의 주변에서는 릴케에게 '팜므 파탈femme fatal' 같은 루를 사랑하면 자살하거나 미치거나 변고를 당한다며 만류해도 전혀 소용없는 일이었다. 목숨을 담보로 한 운명적인 만남, 운명적인 사랑은 바로 이를 두고 하는 말이며 사랑의 신화는 시작되었다.

이상적인 여성과의 만남은 '천재일우'였으며 진정한 의미에서 릴케에게 루는 사랑의 시발점이자 종착지였던 여성이었다. 사랑에 푹

빠진 릴케는 거리에서 우연히 루를 만날지도 모른다는 희망으로 그녀에게 줄 꽃을 들고 몇 시간 동안 뮌헨 거리를 서성거렸다. 그녀를 만난 지 불과 며칠만에 '마침내 나는 안식처를 찾았습니다'라는 편지를 썼고, 이후 둘은 연인이 되어 함께 여행을 떠나기도 했다.

그녀는 릴케에게 '르네'라는 이름 대신 더 강렬한 독일식 이름인 '라이너'로 개명하라고 조언했고, 훗날 그 이름이 세계문학사에 기록될 정도로 불멸의 시인이 되었다. 루는 그를 비범한 시인으로 키웠으며, 낡은 껍질을 깨고 나와 보다 창조적인 길에 이르게 했다. 즉 영감을 일으키는 매혹의 뮤즈이자 마돈나였으며, 세상사에 지친 그에게는 모성애를 지닌 휴식처였고 미래로 이어 주는 다리였다. 사랑하는 여성을 통해 그의 내면에서 우물쭈물하며 움츠려 있던 언어들이 매혹의 생명체로 소생하면서 저마다 빛을 발하거나 쟁쟁한 소리를 내면서 릴케는 명실 공히 20세기 최고의 시인으로 추앙받게 되었다.

루는 릴케에게 연인, 어머니, 스승, 비평가였다. 사랑하는 루의 모습은 릴케의 상상력과 시심에 불을 붙였고, 니체가 그러했듯 릴케 역시 자극을 받았으며, 온갖 정감들이 사랑의 프리즘을 통과하면서 예술작품으로 승화되었다. 릴케나 루는 오직 한 사람에게만 순정을 바친 것은 아니었지만 일생을 통해 서로에게 순수한 사랑과 관심이 지속되어 왔던 사이였다. 릴케에게 루는 오직 그의 사랑이었고 삶 자체였다. 뿐만 아니라 그녀의 아이가 되고 싶어했고 그녀를 닮고자

했으며, 그녀가 되고 싶어하기도 했다. 릴케의 피, 세포 하나하나도 루를 향해 흐르고 있었다. 그의 감동적인 시편들은 서로의 내면에서 함께 소리치거나 메아리로 울리는 공명현상으로 보인다. 릴케의 생각, 사고방식조차 루와 유사한 점이 지적되었다. 릴케가 정의하는 이상적 관계는 현명하면서 서로 구속하지 않는 관계로 볼 때 니체의 『초인』에서 보이는 인습적인 삶에 대한 거부 등 니체에게서 배운 루를 다시 본받은 것이다.

릴케는 자신에게 높은 의무를 부여했고 결과적으로 그 목표에 도달한 것이다. 그녀는 릴케를 만나기 전에도 자유로운 영혼과 지성, 매력적인 외모로 길로트, 니체, 파울 레 등 당대의 지성들이 앞다투어 청혼했지만 거절할 정도로 배포가 크고, 인습에 구애 받지 않는 앞선 여성으로 사람들의 주목을 받아왔다. 당대의 내노라 하던 남자

들이 그녀의 사랑을 잃게 되자 미쳐 버리거나 남성을 거세하고 자살한 사람, 인생이 파탄난 사람도 있어 '팜므 파탈'이란 칭호를 얻게 되었다. 루의 자유분방함은 남다른 것이었으며, 그녀가 여성으로서 작가로서 성공하게 된 원인도 그런 성격이 한몫을 했다고 볼 수 있다.

그녀는 결혼과는 상관없이 많은 남자들과 사랑을 나누었다. 매력적인 용모와 생동감이 넘치는 정신, 빛나는 영혼이 남자들을 사로잡았다. 루의 전기 작가들은 그녀를 마약에 비유하면서 남자들에게 중독현상을 일으키는 여자, '마술을 일으키는 마녀'라고 말하기도 했다. 루는 자신의 생각을 관철시키는 능력, 상대를 황홀하게 하고 매혹시키는 능력도 있었다. 나이와는 별 관계없이 인생의 후반에도 마찬가지였다. '사람들의 인생과 결혼을 망쳐 버린 여자'라든가 '루가 철저히 사악한 여자'라는 니체의 말이 엉터리는 아니지만 다른 면에서 그녀는 사랑하는 남자의 지적 성장을 도와 주었고, 불꽃이 일어나도록 창조적인 영감을 제공했던 여성이기도 했다.

그녀를 빛나게 했던 것은 예술적 영감과 창조의 원천이기도 한 폭넓은 지식과 재능, 불같은 열정이었다. 루는 당대에도 문필가로서 유명세를 떨쳤는데 특히 그녀는 비범한 남자들을 알아보고 그들이 불멸이 될 수 있도록 뮤즈로서의 역할을 톡톡히 했다. 당시 루를 만나면 9개월 안에 대작을 쓰게 된다는 말이 나올 정도였다. 그녀의 비정상적인 애정관과 애정행각 등은 19세기 말과 20세기 초에 독일어권 문화계에서 가장 센세이셔널 했다. 그녀는 당대 유럽의 최고 지

성들과 함께 사랑과 우정을 나누고 학문적으로 교류했던 여성으로 시대를 앞서갔다. 하지만 통상적이고 규범적인 잣대로는 측정할 수 없는 루의 목표는 '자유'였다. 자기중심주의와 이타주의, 독재와 관용의 이율배반적인 긴장이 그녀의 성격적 특질이었다.

그녀에겐 정절이 미덕이 될 수 없었다. 자신의 길을 가기 위해서 연인들과 헤어지기를 반복하며 한 사람만이 독차지할 수 없는 여성이었다. 루는 자아실현의 욕구가 강하고 인습적인 삶에 대한 맹렬한 거부를 보여 준 여성이었다. 기혼자임을 전혀 의식하지 않을 정도로 자유분방한 사랑을 했고, 죽을 때까지 많은 연인들을 거느리며 살기도 했다. 또한 불가능한 것으로 여기는 삶을 선택했고, 불가능한 것이 가능하다는 것을 보여 줌으로써 세상을 놀라게 했다.

루는 1861년 2월 12일 러시아의 상트페테르부르크에서 독일계 제정러시아의 장군, 구스타프 폰 살로메와 독일계 덴마크인 어머니 사이의 외동딸로 태어나 다섯 남자 형제와 함께 자랐다.

부친 사망 후 독서에 탐닉하다 건강을 해쳐 어머니와 함께 취리히로 휴양을 떠났다. 그곳에서 여학생에게 유일하게 입학이 허가된 취리히대학에 들어가 철학·종교학·신학·예술사 등을 공부했다. 하지만 폐결핵에 걸려 두 학기 만에 학업을 중단했다. 휴양 차 로마에 체류하면서 여성인권운동가를 알게 되었고, 그녀를 통해 파울 레를 소개 받았는데, 파울 레가 니체를 소개하면서 소위 학문공동체를 형

성했다. 니체는 루야말로 자신과 대등하게 대화할 수 있는 지성으로 보아 두 차례나 청혼했으나 거절당했다. 그녀는 아무에게도 구속되고 싶지 않았기 때문이었다.

루가 26세 되던 해 문헌 학자이며 41세였던 안드레아스 박사가 청혼했다가 거절당하자 그가 칼로 자기 가슴을 찔러 자해했다. 그의 자살도, 부부 사이의 육체관계도 원하지 않았던 루는 결국 결혼을 승낙했지만 그녀의 요구대로 성관계 없는 부부로 살았다. 이것은 당시의 관습과는 동떨어져 구설수에 오르내렸고, 루가 결혼하자 니체는 10년 간을 광인처럼 살다가 인생을 마치게 되었다.

50세 때에는 국제정신분석학회에서 프로이트를 만나 그의 문하로 들어가 정신분석학을 연구했다. 프로이트는 루에게 '뛰어난 이해가'라고 칭찬했고, 네델란드의 사제였던 길로트 목사는 "당신 같은 사람이 내게로 오다니. 오, 주여!"라고 말할 정도였다. 루는 길로트에게 배우는 세상의 모든 지식은 물론 그 이상도 잘 소화했다. 루에게 반한 그는 당시 41세의 유부남으로 그녀에게 청혼했다가 거절 당했다. 루의 박학다식과 학문에 대한 열정은 길로트가 닦아 주었고, 원래 이름이었던 리올리아를 루로 개명시켜 주었다. 이후 그녀는 평생 '루'라는 이름을 사용했다.

루는 외국생활이 길어질수록 러시아와 러시아인에 대한 사랑도 깊어졌다. 1899년 부활절 무렵에 루 부부는 릴케와 함께 러시아 여행

을 떠났다. 이 러시아 여행은 릴케에게 무엇과도 비교할 수 없는 세계를 열어 주었다. 릴케는 루의 상징이기도 한 러시아에 매료되었고, 그 나라의 인상적인 환경은 형제애 같은 감정을 느끼게 했다.

이듬해 5월부터 8월까지의 3개월 동안 릴케와 루, 두 사람만이 러시아 여행을 떠난다. 그들은 새벽에 맨발로 들판을 걷거나 거친 죽을 먹으며 농부들 사이에서 그들처럼 생활하기도 하고, 육로나 배를 이용해 넓은 지역을 여행했다. 여태껏 그 누구와도 성관계를 맺지 않았던 루는 이 여행에서 처음으로 릴케와 육체적 사랑을 주고받았다. 루에 대한 사랑의 체험은 릴케에게 예술의 주요 모티브를 제공했다. 그들이 함께 보낸 정열의 시간들이, 그들이 사랑을 나누었던 유월의 밤들이, 그리고 릴케가 루의 첫 남자였음을 알게 하는 내용들이 그들의 글을 통해 흘러나왔다.

모든 아름다움 속에서 그대는 나에게 다가왔습니다.
나의 봄바람 그대여
그대 여름비여
수많은 길이 있던 6월의 밤이여
그 길은 그 어떤 사람도
나보다 먼저 밟지는 못했으리.
나는 그대 속에 있노라.

루 역시 릴케에게 남긴 글에서 '나는 오랫동안 당신의 아내였습니다. 내게 당신은 최초의 실재였으며 당신을 통해 육체와 인간은 분리될 수 없는 하나가 되었다.'고 했으며, 루의 회고록에는 '릴케가 나에게 육체적 사랑을 처음으로 일깨워 준 사람이었다.'고 썼다. 이러한 혼외관계에서 누린 사랑이 어떻게 예술이 되는가에 대해 주목할 필요성이 있다.

1897년 말에 릴케의 아이를 가진 루는 1898년 초에 낙태 시술을 받고 그에게 '두 가지 즉, 삶이라는 예술과 예술적 삶을 충족하기 위해 모성을 부정했어요.'라고 썼다. 그런데 루에게 청혼했다가 거절 당한 니체나 파올 레, 그리고 결혼은 했지만 육체관계를 거부 당한 안드레아스도 그녀에게는 육체적 장애나 혐오감 내지 깊은 심리적 이유가 있을 것이란 생각도 했지만 사실은 기우에 지나지 않았다. 루는 에로틱한 감정과 신체접촉에 대한 거부감이 오랫동안 남아 있었지만 이런 현상을 그녀는 자신의 개인적 자유를 유지하는 데 사용했다. 즉 에로틱함이란 사랑, 결합, 가족, 한 남자에게 종속되는 것이

라는 의미였다. 따라서 루는 결혼과 평범한 가정생활을 포기했고, 아이를 포기했다. 그리고 전통이나 관습의 제한을 받지 않는 현대적 자유를 만끽했다. "그녀는 새로운 도덕을 정의하는 데 필요한 용기를 구현한 존재."라는 니체의 말은 루의 특성을 잘 반영하고 있다.

그런데 둘만의 러시아 여행, 그토록 아름다웠던 체험에도 불구하고 여행 중에 릴케를 괴롭히던 '공포를 동반한 불안감' 때문에 빛이 바랬다. 릴케가 지나치게 그녀에게 의존하자 그를 홀로 서게 하기 위해 멀리 하기로 결심한다. 즉 거리두기를 했고 내치려 했다.

사랑의 위기를 느낀 릴케는 루에게 상당히 독설적인 내용의 편지를 썼다. '루는 부정할 뿐만 아니라 한 사람과 교제하는 동안에도 또 다른 사람을 칭찬하는 여자.'라는 것이다. 이것은 그녀가 사귀던 남자들에게서 공통적으로 지적되는 내용이었다. 그녀는 이런 비난에 대해 크게 반발했다. 이유는 자기 자신에게로 돌아오기 위해서이며, 한 남자와의 밀착으로 자신을 희생할 수 없고 한 남자에게만 머물 수 없으며 늘 새로운 뿌리를 향해 뻗어나가려는 것이라고 했다. 이 남자에게서 저 남자에게로 편력하면서도 아무런 가책이나 거리낌 없이 새로움을 추구한 것이다. 슬픔이나 후회는 마음이 약한 증거라는 것이 그녀의 관점이고 보면 크게 놀랄 일도 아니다. 그녀는 사랑을 폭풍에 휩쓸리지 않으려는 정열이자 욕망으로 인식했으며 뜨거울수록 짧아지는 사랑을 경계했다.

루는 일기에다 '나는 괴물이다. 가끔 라이너에게도 못되게 굴지만 전혀 신경 쓰이지 않는다.'고 적었다. 루가 릴케에게 입힌 상처가 아무리 크다고 해도 그녀를 도저히 벗어날 수는 없었다. 그들은 4년 간 사귀다가 이후로는 편지만 주고받는데 바로 천재적인 시인이 되어 가는 궤적을 보게 된다.

릴케는 루와의 갈등과 불화로 인해 헤어진 후 친구의 초청으로 예술인 마을에 갔다. 그곳은 새로운 낙원으로 명성이 자자한 보르프스베데였고, 1900년 여름에 이미 유명시인이 된 릴케가 찾아온 것이다.

그 마을의 드넓은 벌판과 하늘과 정적이 러시아를 연상케 했으며, 그때 그의 빈 가슴 속으로 들어오는 여성을 느끼게 된다. 여성 조각가 베스트 클라라 호프였다. '아름답고도 우수에 찬 얼굴, 흑발의 가벼운 고수머리, 나는 그날 밤 계속해서 아름다운 그녀를 바라보았다. 얼굴에 드리워진 미지의 개성을 보면서.' 라고 매혹적인 그녀에 대한 인상과 자신의 느낌을 일기에 적었다. 9월 10일자의 일기였다.

릴케는 루의 우려에도 불구하고 클라라와 결혼을 감행한다. 그가 결혼한다는 소식을 접하고 '마지막 호소'라는 편지를 써서 생각을 돌리려 했다. 이 결혼으로 행복을 찾지 못할 것이니 일부러 서둘러 결혼할 필요는 없다는 내용이었다. 그의 삶의 목표는 오직 예술작품에 있다는 사실을 주지시키려는 것으로 다소 공격적이면서 비열하다고 지인들이 입을 모았다. 루는 릴케를 내쳤으면서도 다른 여자가 자기

자리를 대신하는 데는 마음의 준비가 되지 않았던 것이다. 릴케에게 여태껏 교환한 편지를 태우자고 제안했고, 릴케는 이에 응했지만 정작 그녀 자신은 편지를 없애지 않았다.

루의 심술궂은 이 분석은 머지않아 그들 부부에게 아주 딱 적중하고 말았다. 그들은 자주 만나 사랑을 쌓아가다가 클라라가 임신했다. 이로 인해 그들의 결혼은 1901년 4월에 서둘러 진행되었는데 릴케 가족은 불참한 상태로 클라라의 본가에서 식을 올렸다. 하지만 연애가 아닌 그들의 결혼은 얼마 못가서 균열이 생겼고 서로가 행복하지 못했다.

클라라는 여성조각가로서 삶을 즐겼으며 자유롭고 외향적인 성격에다 개성이 강했다. 클라라의 부친은 부유한 상인으로 그녀가 뮌헨에서 공부한 후 파리에서 로댕의 조수로 일할 수 있도록 후원했다. 그런데 릴케를 만났고, 사랑한 나머지 혼전 임신까지 하게 된 것이다. 따라서 성급하게 휘둘린 듯한 결혼으로 클라라는 얼마 후 '날개 꺾인 새'의 모양으로 추락해 버린다. 한편 릴케도 종속이나 적응을 원한 것이 아니라, 자신에게 힘을 줄 수 있는 강한, 모성적인 여성을 원했다. 여기에다 두 사람은 경제력이 없었던 탓에 생활고도 겹쳐 결혼공동체는 해체되어 버렸다.

딸이 태어난 지 반년이 지났을 때 릴케는 이 상황에서 도피하다시피 파리로 떠났고 이후 불안한 방랑생활이 이어졌다. 클라라는 딸을 부모에게 맡기며 조각가로서의 발판을 마련하고자 노력했지만 빛을

보지 못했다. 루는 결혼해도 다른 남자와 연애할 권리를 주장한 반면, 릴케는 결혼한 지 1년 반만에 아내와 떨어져 지냈고, 결혼을 했지만 그의 마음 속에는 오직 루에게 돌아가고 싶은 것이 크게 자리 잡고 있었다. 릴케는 괴팅겐에서 아내에게 '나의 내적 역사에 큰 영향을 끼친 이 사람이 당신에게도 없어서는 안 될 사람이었으면 하오.'라는 편지를 썼다. 클라라는 실제로 루와 만나 우정을 싹 틔우기도 했다.

시인으로서 자신의 이름을 떨치기 위해 아내와 딸을 내팽개친 그에게 파리는 '요란하고 거대한 감옥'이 되어 두려움과 공황상태에 이르게 했다. 그는 다시 이탈리아 해변으로 갔다. 사실 그의 고통, 두려움, 불안은 아주 어릴 때부터 지녀온 그의 본성에 가까운 것이었다. 릴케는 심리적으로 부대낄 때 루에게 조언을 구했는데 '어떻게 느끼고 무엇이 괴롭히는지를 써서 두려움을 없애고, 쓰는 행위 그 자체가 치유의 힘을 만들어낸다.'고 조언했다. 즉 그의 그런 심리를 예술을 통해 극복하는 길로 인도했다.

릴케는 이런 적절한 조언을 보내준 루에게 '목마른 자에게 샘물 같은 존재'라는 표현도 서슴지 않았다. 나아가 자신의 심장은 마리아 상 앞의 영원한 불빛처럼 루의 은총 앞에서 불타고 있다고 할 정도로 그녀는 릴케가 우러르는 존재였다. 루의 조언에 힘입어 덴마크 젊은이의 불안을 묘사한 소설 『말테의 수기』를 집필했고, 이 작품을

통해 갈망과 좌절, 그리고 보답 받지 못한 사랑을 풍요로움과 힘으로 변화시킬 수 있었다. 그의 인생도 문학을 포함한 그 모든 것도 오직 루에게로 가는 도정이었다.

루 앞에서는 그 어떤 여성도 허수아비에 지나지 않았다. 그녀와의 추억을 회상하며 의미 있는 만남을 재현하는 것은 시 작업을 통해서며 오랜 기도로써 '그리고는 당신에게 도달했소.'라는 의미심장한 말을 전한다. 즉 이별의 고통과 비탄은 예술적 연료로 릴케의 시적 능력을 극대화하게 했다.

모든 것을 희생하고 전 존재를 작품에 바치라고 한 루의 조언은 1907년에 발간한 『신 시집』에 실려 있는 서정시의 독창성에 기여한다. 그리고 현실의 어떤 인간관계나 애정보다도 훨씬 실재감이 있는 작품을 자신의 집으로 삼기로 한다. 루에게 '그곳에 내가 필요한 여인들이, 그리고 아이들이 있고, 아이들은 그곳에서 자라나서 오래도록 살 것.'이라는 성찰의 편지를 써서 보냈다.

그는 보다 안정된 생활과 작품 활동을 위해 스위스로 떠났고, 다시는 독일로 오지 않았다. 이후 그들은 편지 교환만 계속했다. 릴케는 루에게 보일 작품에 정성을 쏟고 공을 들였다. 그녀의 인정만이 지상 목표였던 것이다. 루는 릴케의 기도의 대상이며, 나아가 신이었다. 『기도시집』은 마치 수도사가 신에게 바치는 섬세하고 경건한 연가라 할 수 있다. 훗날 그녀의 회고록에서 『기도시집』을 읽은 소감

을 밝혔다. '우리의 운명적인 사랑을 부정할 수 없으며, 나는 두 번째 처녀시절을 맞이한 듯 다시 한 번 다른 방식, 즉 작품을 맞이하면서 당신의 것이 되었다.'는 내용이었다.

1905년에 출간된 이 시집은 아내가 아닌 루에게 헌정했다. 아내 클라라는 결국 무의미한 결혼 생활에서 벗어나기로 결심하며 이혼을 신청했고, 릴케도 이에 동의한다. 그런데 쌍방 간의 변호사 비용이 상당했지만 원본서류에 빠진 내용이 있어 절차상의 이유로 이혼이 성사되지 않았다. 따라서 1926년 릴케가 사망할 때까지 법적 부부로 남았지만 한집에서 지내는 일은 없었다. 릴케는 사후에도 그가 남긴 명시들로 이름을 떨쳤으나 클라라는 그의 부인이라는 허울 좋은 꼬리표만 단 채 음지 속에 움츠려 있을 정도였다.

다행스럽게도 릴케는 재능과 성실을 겸비한 우아하고 세련된 인물로 평가 받았고, 병약했으므로 귀족들이 후원하기에 적합한 인물이 되었다. 그는 마침내 뜻있는 백작부인과 경제력 있는 여성 작가를 만나 향후 평생 글을 쓸 장소와 돈을 제공해 줄 후원자들을 소개 받았다. 따라서 전적으로 자신의 예술적 소명에만 몰두할 수 있는 행운을 얻게 되었다.

릴케는 후원자들에게 자신의 가족을 소개했다. 아버지는 장교의 길을 걸었지만 질병 탓으로 철도회사 직원이 되었다. 그는 부모님이 사셨던 프라하에서 1875년에 외아들로 출생했고, 어린 시절은 프라

하의 비좁은 임대아파트에서 살았다. 그가 태어날 때부터 부모사이에는 불화가 계속되어 9살 무렵 부모는 이혼하게 되었다. 수수한 성품의 아버지와 사치스럽고 향락적인 어머니와는 애초부터 맞지 않은 부부였다. 그가 태어나기 전에 딸을 잃은 어머니는 딸을 대신하여 릴케는 5세 때까지 머리를 길게 기르고 여자 아이의 옷을 입으며 계집아이처럼 자랐다. 이 역시 그의 불안정한 정신세계를 가중시켰다.

그는 큰아버지의 도움으로 학교를 다닐 수 있었다. 건강상의 이유로 군사학교를 자퇴하고 상업학교에 다니면서 법조계에서 일하라는 큰아버지의 제안에도 불구하고 시인의 길을 걸어가고 있었다. 그는 물론 여성을 만나는 일도 멈추지 않았다. 보모와 사랑의 도피행각, 2년 간 사귀다가 다른 여자와의 연애를 계기로 이미 약혼한 귀족 아가씨와 약혼 파기, 한의사 딸과의 연애 등 호색가 기질에다 향락에도 관심이 많았다. 또한 그의 연애 방식은 열정에 취했다가도 몇 달이 지나면 두려움, 도망, 원래의 고독으로 회귀하는 단계를 거쳤고, 이런 방식은 바뀌지 않았다. 여성 찬미가로서 "향락에 탐닉하는 것은 모두 예술을 위한 것"이란 변명을 했지만 여성들의 원성을 사기도 했다. 부모의 불화, 자기 내면의 불안정성, 악몽 등 고독과 공포 속에서 움츠렸던 어린 시절과 과거의 어두운 기억 속에 묻혀 지내면서 내면에는 뒤틀린 무언가가 있고, 스스로를 '악마의 하수인이며 악마의 한 패거리'라는 우울한 자기 인식에 처했다.

특히 묘지 아래에 누워 있는 자신의 모습이 꿈으로 나타났고, 묘비에 새겨진 자신의 이름을 보고 분노했다. 이러한 악몽은 바로 릴케의 불안한 정신세계의 반영이면서 이러한 그의 상태가 많은 영감을 주는 원천이면서 의문투성이의 기질을 형성하게도 했다. 한편 예술 외의 다른 것에는 집착하지 않는 시인이라는 페르소나는 책 판매량에 긍정적인 영향을 미쳤다. 하지만 그는 씀씀이가 헤퍼 가불을 요청할 정도였다. 따라서 선지급금과 관련된 약속대로 좀 더 긴 작품을 써야 했는데 『말테의 수기』의 또 다른 탄생 배경이 된다. 즉 루의 조언과 선지급금과 관련된 약속 때문이었다.

루는 릴케에게 '온 몸에서 피가 소리를 내게 하는' 생동감을 부여했던 여성이었다. 릴케에게 루는 문과 같은 존재였고, '나는 당신에게서 태어난 어쩌면 당신의 잃어버린 아이, 당신에게로 흘러가게 되는 것이 나의 기도요 소망'의 대상이기도 했다. 그는 『두이노의 비가』를 완성한 뒤 자축하기 위해 루에게 보냈다. 루의 응답은 바로 감탄사였다. 그녀는 그의 시를 칭찬하는 것은 물론 심리치료에도 사용했다. 루는 말년에도 정신분석을 계속 연구하며 심리치료사의 일도 했다. 1923년에는 자신의 환자들이 릴케의 시를 읽고 사물이 얼마나 생생할 수 있는지를 깨달아 삶의 의미를 되찾았다고 했다.

릴케를 향한 루의 적절한 충고와 날카로운 분석은 위대한 시인이 되는 데 지대한 영향을 미쳤다. 자신의 삶과 인간, 그리고 문학에 대한 심적 고백과 호소를 담아 루에게 보낸 연가들이 후일 불멸의 명

시들을 낳게 되는 과정이 된 것이다. 주요 시집으로는 『신 시집』, 『형 상시집』, 『기도시집』, 『두이노의 비가』, 『오르페우스에게 바치는 소 네트』 등이 있으며, 소설로는 『말테의 수기』가 대표작으로 평가된다. 장미와 루가 빼닮았다고 생각한 릴케는 그가 거주하고 있던 뮈조트 성 주변을 온통 장미꽃밭으로 꾸몄다. 그러다가 지병인 백혈병을 앓 고 있었던 릴케는 그 성을 방문한 친구에게 주기 위해 장미꽃을 꺾 다가 가시에 찔린 것이 화근이 되어 패혈증에 걸리고 말았다.

1926년 12월 29일 새벽에 스위스 발몽 요양원에서 죽어가며 '모든 걸 알고, 위안을 줄 수 있는 그녀, 루를 불러 달라'고 애원하면서 숨 을 거둔다. 그의 나이 51세였다. 루에게 보내는 '안녕히 내 사랑'이 라는 편지를 남긴 2주 후였다. 그는 자기다운 죽음을 준비하기 위해 미리 비문을 써 두기도 했는데 '장미여, 순수한 모순이여, 기쁨이여. 그토록 많은 눈꺼풀 아래, 누구의 것도 아닌 잠이고픈 마음이여.'라 는 이 시구詩句는 많은 사람들에게 회자되고 있다. 자신의 유언에 따 라 스위스 라동 인근의 교회 묘지에 묻혔다.

한편 니체는 릴케가 사망하기 25년 전에 세상을 떠났고, 그후 참 으로 까마득한 세월이 흘러갔다. 클라라는 릴케가 기력을 잃어갈 때 그를 만나러 왔지만 면회를 거절당했다. 릴케의 장례식에는 옛 연인 한 명만이 후원자나 친구들과 함께 그가 묻히는 것을 지켜보았지만 루와 클라라는 불참했다. 루는 릴케가 사망한 1년 뒤 릴케의 회고록

『하얀 길 위의 릴케』를 출판하기에 이른다. 또한 릴케 사망 후 3년 뒤에 남편 안드레아스 교수가 84세의 나이로 갑자기 사망해 미망인이 되었다.

　루는 1937년 2월 5일 황혼 무렵 큰 소리로 "나는 내 인생을 정말 활동적으로 격렬하게 살았어."라는 말을 남긴 채 사망했다. 사인은 요독증이었다. 릴케보다 10년을 더 살다가 76세의 생일을 일주일 앞두고 세상을 떠났다. 한 줌 재가 된 그녀는 괴팅겐 시립공원 묘지에 있는 남편의 무덤에 합장되었다.

당신의 존재

아무것도 없는 곳에서
무언가를 보고 듣게 될 때나
많은 것 안에서도
아무것도 못 보고 못 들을 때에
당신의 존재를 느낍니다

짧은 사랑이 떠나가고
긴 이별이 시작되는 때에나
부질없는 기쁨이 거두어지고
진공의 하얀 슬픔이 자라나는 곳에서
당신은 틀림없이 존재하실 것입니다

우리가 비겁했던 일들을
우리가 놓쳐버린 진실을
당신이 비추이는 거울 안에서는
도저히 피할 수 없음을 이제야 알겠습니다

우리가 어이없는 방황 속에서 헤적이며
당신을 떠나 있던 그 많은 세월은
당신의 존재를 인식하는 긴 과정이었음을
이미 당신만은 진실로 알고 계셨습니다

매혹적인 전설의 무용가
이사도라 던컨

사실 사랑하는 사람은 사랑 받는 사람보다 더
신에 가까운 사람이라 할 수 있는데
그것은 그가 이미 신들려 있기 때문이다.
-플라톤

하늘거리는 의상, 긴 스카프, 맨발의 무용가였던 이사도라는 현대무용의 혁신자로서 공인을 받고 있다. 하얀 그리스 튜닉과 맨발은 그녀의 상징이기도 했다. 그녀는 모든 아름다움의 뿌리를 자연과 고대 그리스에서 찾았다.

그녀가 살던 시대에는 고전무용인 발레만이 사람들에게 인정을 받았지만 그녀는 발레와 같이 훈련된 몸짓이 아닌, 자유롭게 자기 생각을 표현하는 춤을 추고자 했다. 평생을 불꽃 같은 열정으로 자유롭게 춤을 춘 그녀의 생애는 빛과 어둠이 극적으로 공존하면서 시대를 앞질러 간 사람이 겪어야 하는 숭배의 대상이 된 반면 공격의 대상이 되었다. 거의 독학으로 무용을 시작하여 후일 '자유무용의 창시자', '모던 댄스를 고안한 제1세대 예술가'와 새로운 표현 양식을 고안했던 '맨발의 님프', '여신 같은 성녀'로서의 입지를 굳힌다. 그렇지만 대담하고 자신의 감정에 솔직했던 나머지 거침없는 언행 탓으

로 선풍적인 화제를 폭풍같이 몰고 다녔으며, 호사가들에게 부정적인 각종 가십거리를 제공한 장본인이었다. 그 단적인 예로 술에 취해 비틀거리고 과도하게 남자를 밝혔던, 색정적인 광기가 비판의 도마 위에 오르기도 했다.

영감을 샘물처럼 자아올리며 신들린 춤사위로 세계를 향해 쏘아올리던 화려한 명성의 토대는 어떻게 마련되었는가? 이사도라는 1878년 5월 27일 미국의 샌프란시스코에서 태어났다. 시인인 아버지와 음악인이었던 어머니 사이에서 태어난 그녀는 타고난 예술인이 되기에 충분했지만 부모가 이혼함으로써 어린 시절을 힘겹게 지낼 수밖에 없었다. 하지만 "나의 생애와 예술은 바다의 산물이다."고 강조할 만큼 바다는 많은 위안과 영감을 주었다.

바닷가에서 태어난 그녀는 결손가정의 열악한 환경에도 불구하고 바다를 통해 위안을 얻고 춤을 학습하게 되었다. 바다의 파도와 밀물과 썰물의 리듬은 그녀 춤의 결정적 역할을 하기에 손색이 없었다. 또한 산들바람에 살랑거리는 나뭇잎에서 춤동작, 즉 가벼운 팔놀림, 손과 손가락의 움직임을 창조했다고 한다. 그녀의 춤의 원천은 우주적인 자연섭리, 자연과의 하모니였던 것이다. 여기에다 롱펠로우의 시, 독서광으로서의 광범위한 독서, 그리스 예술과 니체의 철학사상, 우아한 고전음악, 뛰어난 예술가들과의 유대 등은 춤의 경지를 더한층 높였던 요인이었고, 비상할 수 있는 단단한 토대

가 되었다.

　그녀는 막연한 기다림으로 허송하는 대신 행운의 여신이 미소 짓
는 기회를 마련하기 위해 행동하는 적극적이고 끈질긴 성격의 소유
자이기도 했다. 꼭 하고 싶은 일이 있으면 무슨 수를 써서라도 하고
야 마는 집요한 면모를 가지고 있었다. 예술적인 삶과 사랑에 대한
집요함이 개성으로 작용한 것도 사실이다. 이사도라는 관객을 언제
나 인간으로 변한 위대한 신처럼 생각했다. 그런 만큼 독일 뮌헨에
서의 공연 때 학생들은 열광했고, 여신으로 추앙하기도 했다. 한때
생활고를 해결하기 위해 무명의 판토마임 배우로 무대에 서기도 했
다. 일찍이 조각의 거장 로댕은 그녀의 춤에 매혹되면서 "던컨의 춤
은 우주적인 섭리에다 이 세상 모든 욕망의 거대한 외침, 산들바람
의 자매, 영혼을 춤으로 표현하는 완전한 주권의 소유자."라며 극찬
을 쏟아내었다.

　그녀의 춤만큼이나 세인의 관심을 끌었던 것은 남성편력이었고
사랑에도 돈에도 헤펐다. 주어진 형편 이상의 삶을 살았으며, 가난
할 때는 늘 자신과 자신의 사명을 뒷받침해 줄 수 있는 부유한 후원
자를 찾아다녔다. 특히 늘 새로운 연인이 끊이지 않았으며, 당대 천
재적인 남자들과의 뜨겁고도 짧았던 사랑은 그녀의 생애에서 장미
의 가시로도 작용했다. 이사도라는 일찍이 언니와 함께 동네에서 춤

을 가르쳤는데 그녀의 강습소에 학생으로 왔던 약제사 버논은 눈부실 정도의 미남이었고 그를 향한 사랑에 풍덩 빠졌다. '무도회에서 그의 팔에 안겨 춤출 때 허공에 붕 떠있는 기분이었다.'고 일기장에 고백했다. 2년이나 계속된 이 정열적인 사랑은 그가 결혼함으로써 끝이 났다. 첫사랑은 그렇게 철새처럼 훨훨 날아가 버렸다.

그것을 계기로 회전문처럼 드나들던 남자들, 그녀의 춤만큼이나 격정적인 사랑의 편력이 본격적으로 전개된다. 여름의 남자, 즉 부다페스트에서 만난 배우 오스카 베레기와의 사랑이다. 그는 공연 때 '로미오'로 분장했던 '이사도라의 로미오'였다. 그녀의 마음에 불을 지른 사랑이었던 그와의 첫 만남은 부다페스트의 공연 마지막에 모

든 관객의 열광적인 반응 속에 있던 한 젊은 헝가리인이었다. 그는 타는 듯한 시선, 키가 크고 균형 잡힌 몸, 자주빛의 빛나는 고수머리 청년이었다. 첫 눈길 속에 야릇하고도 미친 듯한 끌림으로 사랑의 불꽃은 황홀하게 타올랐고, 사랑의 축제는 한껏 무르익어 갔다. "우리는 서로의 품 안에서 잠을 자는 기쁨을 발견했다."고 호들갑을 떨었지만 그 한시적인 사랑은 축제기간이 지난 후 사랑도 끝이 났다. 그들은 며칠 동안 한적한 시골의 농가에 방을 빌려 온종일 함께 지냈다. 그녀는 그의 아이를 임신했지만 현기증을 참고 계단을 내려오다가 넘어지면서 뱃속의 아이는 유산되고 말았다. 또한 그녀의 춤보다는 연극배우로서의 자신 돌보기를 우선시하는 그의 내심을 수용할 수 없었기에 그와 치른 사랑의 달콤한 축제도 퇴색되고 말았다. 춤을 향한 열정 때문에 로미오와의 사랑을 포기한 것이다.

멀어져가는 사랑, 애절한 그리움, 부다페스트와 로미오, 그 반짝이던 젊음이 눈부셨던 날들에 대한 아쉬움으로 뒤척일 때 그 틈새로 다가오는 남자, 그는 탁월한 무대예술가 고든 크레이그였다. 그는 베틀린에서 공연할 때 무대 맨 앞줄에 앉아 있던 사람으로 위대한 여배우이자 그녀의 롤모델이던 엘렌 테리의 아들이었다. 그녀는 "첫 날 밤 그의 희고 부드럽고 빛나는 몸의 현란함으로 나를 눈부시게 했다. 나는 그의 속에서 나의 살, 나의 피를 만났다."고 토로할 정도로 흠뻑 빠졌다. 그는 이사도라를 상승시켜 준 인물이었고, 그들

사랑의 결실로 태어난 딸아이가 디드르였다. 하지만 그 어떤 사랑도 춤을 떠나게 할 수 없었다. 양자택일에서 그녀는 춤을 선택했으며, 그 역시 이사도라를 버리고 떠났다. 그 자리에 사랑의 회전문으로 들어온 또 한 사람, 그는 파리 싱어였다. 키가 크고, 금발에다 수염을 기른 재력가였다. 그가 베푸는 사랑과 친절, 그로 인한 경제적 풍요에다 새로운 빛으로 다가오는 그의 매력에 다시 가슴이 타올랐고, 그녀를 눈부시게 했다. 그러나 얼마후 서로간의 메울 수 없는 차이와 소통의 부재로 행복감이 점차 소멸하고 있었다. 꿈을 먹고 사는 사람과 현실을 먹고 사는 사람과의 부조화는 호사스런 생활의 보장이라는 무기도 그 영향력을 발휘하지 못했다. 그의 청혼도 그녀의 춤을 앞지를 수 없었다. 그와의 사이에 아들 패트릭이 태어났지만 훗날 교통사고로 딸 디드로와 함께 사망했다.

텅 빈 황무지와 같은 그녀에게 또 다른 인연이 날아들었다. 18살 연하의 연인이며, 남편이 된 러시아 출신의 천재 시인 세르게이 예세닌이었다. 1922년 5월 러시아식으로 결혼식을 올렸는데 그를 만난 후 그녀는 한 번도 평화로운 시간이 없었다. 그는 주벽이 심하고 공개적으로 그녀를 무시하고 멸시했으며, 때리거나 저속한 욕설을 퍼붓기도 했다. 부인에 대한 자신의 열등감을 폭력행위와 배신 등 파괴적으로 표출한 남편이었다. 예세닌과의 만남과 이별은 그녀의 삶에서 족쇄이며 화인火印이 된 것이다. 이들의 결혼은 '장미가 꽃잎을

잃다'로 비유되기도 했다. 그녀의 비정상적인 관대함과 헌신적인 사랑에도 불구하고 그는 점점 도가 지나쳤고, 다른 여인과의 결혼을 위해 미련 없이 떠나고 말았다. 하지만 그는 결국 손목을 칼로 그은 후 피로 쓴 시를 남기고 난방 파이프에 목을 매달아 자살했다. 그의 나이 30세였다. 광기와 자살로 최후를 마친 예세닌과의 결혼에 대해 "이 결혼은 내가 지나치게 과대평가한 공연이었다."며 결혼생활의 쓰라린 환멸을 나타내기도 했다.

그런데도 그녀의 사랑은 멈추지 않았다. 생명이 있는 한 멈출 수 없는 것이 숙명이었다. 이후 이사도라는 러시아의 젊은 피아니스트 빅토르 세로퍼와 사랑에 빠진다. 그때 그는 그녀의 나이 절반 정도 인 스물다섯 살의 연하였다. 그녀의 사랑에는 부정적인 평판이 뒤따랐지만 도저히 그런 생활태도를 바꿀 수가 없었던 것도 그녀의 오점 이자 한계였다. 여기에 일일이 언급하지 않은 남자들까지 포함하면 사랑에 단단히 중독된 모습을 띠고 있다. 그녀의 말년 생활은 점점 비참, 비극, 타락 등으로 점철되었던 광기를 띤 사랑이었다. 사랑이 란 이름으로 회전문처럼 들어오고 나가는 남자들이 말해 주듯 환상적 세계에서의 지속적인 사랑은 그녀의 이룰 수 없는 꿈이 되었다. 그녀의 생애에서 녹슬지 않는 광채는 오로지 춤뿐이었고, 사랑의 고통과 슬픔 그 모두를 춤으로 용해시켰다.

'맨발의 님프', '여신 같은 성녀', '춤의 여신', '산들바람의 자매'라는 극찬으로 추앙받던 이사도라 덩컨. 무엇보다도 영혼을 춤으로 표현했던 그녀는 1927년 마지막 파리공연을 마치고 난 후 니스에서 비극적인 최후를 맞이하고 말았다. 마지막 연인이었던 베누아 팔체로의 스포츠카를 타고 잠시 드라이브에 나섰다가 변을 당한 것이다. 차를 탈 때 그녀가 남긴 마지막 한 마디, 기념비적인 순간이었다.

　"안녕, 나의 친구들. 나는 승천하리라."

　차가 출발하는 순간 그녀가 목에 두르고 있던 피같이 붉고 긴 스카프자락이 뒷바퀴에 말려들면서 순식간에 목뼈가 부러져 그 자리에서 즉사했다. 말이 씨가 된 것일까? 1927년 9월 14일 오후 9시 30분이었고, 그녀의 나이 불과 49세였다. 이사도라 던컨은 분명 경이로운 삶을 살았으며, 무용의 지평을 새롭게 연 인물이었다. 그녀의 유해는 먼저 간 그녀의 두 아이들과 멀지 않는 곳에 안치되었다.

늦가을의 춤

겨울로 가는 길목을 지키고 섰던
가을의 한 언저리에서
밤을 한아름 안은 여인이
검은 옷자락에다 붉은 스카프를
한껏 기다랗게 늘어뜨리고서
휘청휘청 걸어가고 있었다

그녀의 등 뒤로는 무수한 빛을 토하는
인공 별들이 우르르 쏟아지며 넘실거렸고
화장이 짙은 그 여인이 술에 잔뜩 취해
쓰러질 듯 비틀거리며 스쳐 지나갈 때
그녀를 휘감고 돌아가는
독주보다 진한 공허감이 확 풍겨왔다

가을의 깡마른 잔해들이

이리저리 뒤척이는 밤길에서

아슬아슬 간신히 한 발짝씩 옮겨가며

헝클어진 육신의 그림자를 딛고 홀로 도는 춤

아직도 솟고 솟는 미욱한 정염 탓에

점점 더 나락으로 빠져들며

사랑의 굴레, 피같이 붉고 긴 스카프를

칭칭 감고 엇박자를 밟으며 돌고 도는 춤

그 춤의 못내 애틋한 여운이

조락하는 가을만큼이나 쌓여가고 있었다

영화보다 더 영화적인 삶
마릴린 먼로

먼로는 불우한 유년시절을 딛고 일어나 1950년대를 대표하는 스타가 된 신화적인 인물이었다. 밝게 빛나는 금발에다 우윳빛 피부, 꿈꾸는 듯 반쯤 감긴 눈, 윤곽이 분명한 선홍색 입술, 입가의 검은 점을 아우르는 '섹스 심벌', '관능적 백치미', 엉덩이를 흔들며 걷던 '먼로 워크', 영화《7년 만의 외출》에서 환풍구의 바람에 부챗살처럼 날리던 치맛자락 등의 이미지는 마릴린 먼로만의 트레이드 마크였다.

그녀에게는 장밋빛 향기 같은 로맨스의 분위기가 감돌았으며, 그녀가 가꾸어 온 눈길이며 목소리 등은 에로틱하고 선정적 진동이 강해 온 세상의 남성들을 매혹시키기에 손색이 없었다. 하지만 이렇게 화사한 색깔 내면에는 또 하나의 어두운 자아가 자리매김하면서 그녀의 삶과 사랑에 막대한 영향력을 행사해 왔다. 바로 노마 진 베이커라는 이름의 꼬리표다. 아버지가 누군지도 모르는, 혼외관계에서 태어난 사생아. 모계 쪽의 정신병력으로 어머니가 정신병원에서 생

을 마감함으로써 어린 노마 진은 여러 고아원과 10여 가정의 양부모 사이를 오가는 불우한 생활을 할 수밖에 없었다. 모친의 부양능력 부족과 정신질환 때문에 출생 몇 주만에 위탁가정에 넘겨졌다. 7살 즈음에 모친과 일시 합류했지만 그 얼마 후, 정신질환의 재발로 그것마저도 짧게 끝나버렸다.

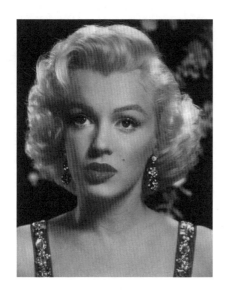

이렇듯 극단적인 두 얼굴의 주인공인 찬란한 스타 여배우 마릴린 먼로와 버림받은 고아 노마 진과의 간극은 자신을 괴롭혔다. 뿐만 아니라 두 사람이 늘 함께 있는 듯하다고 토로했다. 그녀의 불안정한 삶이나 많은 남성 편력은 이런 환경과 무관하지 않을 것이다. 그토록 갈구하던 사랑이나 성공은 열악했던 과거 생활에 대한 보상심

리가 작용한 것으로 보인다.

그녀는 무슨 수를 써서라도 유명해지고 싶었고, 그것을 위해서라면 어떤 고난도 짊어질 각오가 되어 있었다. 먼로는 자신의 외모에서 부족한 부분을 고쳐나갔다. 치아를 교정했고 코와 턱 선을 성형했으며, 머리를 금발로 염색하면서 새로운 여자로 태어났다. 여기에 하루 여섯 시간이나 메이커업에 투자했고, 풍만한 가슴과 엉덩이 선이 살아나도록 몸에 착 달라붙는 옷을 선호했다. "내 속에 오직 성공만이 있었다."고 할 정도로 오로지 성공가도를 향해 달려온 그녀는 '섹스 심벌', '백치미'라는 만들어진 이미지와는 다르게 끊임없이 자신의 발전을 위해 열정을 쏟던 배우였다. 백치미를 풍기는 금발미녀이자 에로배우의 대명사였지만 실제로는 수준 높은 독서를 즐기던, 지적인 면모를 지녔던 것으로 알려지고 있다.

열여섯 살의 노마 진에게 결혼을 권한 사람은 아홉 번째 입양자인 그레이스 이모였다. 고아원에 가지 않기 위해 했던 첫 번째 결혼에 대해서는 "이따금 섹스가 더해지는 우정관계였고, 결혼생활은 행복하지도 고통스럽지도 않았다. 또한 그 결혼이 내게 베푼 가장 중요한 혜택은 고아라는 지위를 영원히 끝내 준 것이었고, 그 점에 대해서는 짐 도허티에게 고마울 따름이다."라고 덧붙였다. 노마 진은 도허티와의 결혼 생활은 뒤로 한 채 모델이 되기 위해 남편이 원하는 아이도 지우면서 결혼 4년만인 스무 살 때 이혼했다. 1946년 9월 13

일이었다. 그후 낙하산 제조 공장에서 일하다가 잡지사 광고 모델을 거쳐 자동차 할부금을 내기 위해 달력의 누드모델이 되기까지 했다.

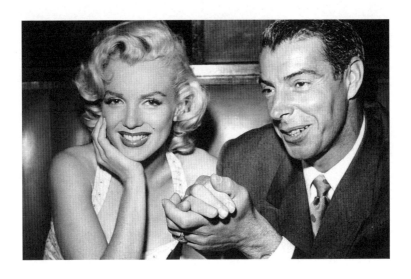

그토록 갈구하던 성공의 진입로에 들어서는 이때부터 본격적인 사랑의 여정에 놓이게 된다. 단역, 조역을 거쳐 헐리우드의 대스타가 되기 위해 자신의 성공 궤도에 알맞은 대상을 마다할 리가 없었다. 노마 진 도허티에서 마릴린 먼로가 되어 한 파티 석상에서 만난 남자. 그는 이미 스타의 날개를 달고 성공한 그녀만큼 눈부셨다. 메이저 리그의 전설인 조 디마지오. 미국인의 영웅으로 무려 56경기에서 연속 안타를 치는 대기록을 세웠으며, 침착하고 실용적이며 말수가 적은 사람이었다. 어부의 아들로 태어나 생선의 비린 냄새를 견딜 수 없어 형을 따라 야구를 시작했다가 야구계의 전설적 인물이

되었다. 사람들에겐 꿈과 희망의 상징이었고, 먼로에게는 가슴 뛰는 사랑의 대상이었다. 서로에게 신기한 경험을 부여했고, 자석처럼 끌리면서 농익어가던 그들의 로맨스는 결혼으로 연결되었다.

그들은 물론 두 번째 결혼이었으며 전 세계는 이 커플에 열광했다. 모든 야구팬들의 가슴 속에 살아 있는 신화인 조 디마지오와 모든 남성들의 가슴 속 연인인 마릴린 먼로. 하지만 그들의 욕구가 점점 충돌하면서 뜨거웠던 사이가 서서히 냉각되고 만다. 자신만의 여자이기를 바라던 남자와 만인의 연인으로 살고 싶어했던 여자와의 갈등은 그 골이 깊어만 갔다. 자신만의 여자가 되어야 한다는 소유욕과 이기심, 대중의 사랑과 인기가 고공행진을 하고 있고, 그 명성에 걸맞게 도취되는 아내에 대한 우려 섞인 질투. 즉 나만의 여자가 아닌 만인의 연인, 디마지오의 아내가 아닌 먼로의 남편이라는 호칭에서 야릇한 거부감과 질투가 가세한다.

아내를 따라간 영화 《7년 만의 외출》 촬영장에서 지하철 환풍구 바람에 치마가 부챗살 모양으로 날리는 장면을 보고 그들 부부 사이는 점점 불화가 심화되었다. 소위 공감능력이 부족했던 그는 모든 갈등의 화살을 아내 탓으로 돌리며 계속해서 폭력을 행사했다. 이들 부부를 가까이에서 지켜본 한 지인에 의하면 그들의 결혼생활 동안 디마지오는 먼로를 정신적 육체적으로 학대했고, 이 불화로 인한 스트레스를 해소하기 위해 그녀는 자주 술을 마셨으며 각성제와 수

면제를 복용했다는 것이다. 결국 그녀는 도망쳐 나왔고 1년 후 파경에 이르게 되었다. 이혼 후에도 그들은 서로 연락하며 친하게 지냈다. 먼로의 사망 후 장례를 준비한 사람도 디마지오였다. 그녀를 향한 디마지오의 때늦은 사랑이 알려지면서 사람들에게 감동을 주기도 했다. 먼로의 사망을 기점으로 그가 세상을 떠나기 전까지의 몇 년 간을 그녀의 무덤에 매일 장미꽃을 바쳤고, 이혼 후 평생을 홀로 살다가 여든다섯 살에 세상을 떠났다.

먼로의 쉼표 없는 사랑의 여정에서는 늘 새로운 남자가 손짓했다. 세계적인 극작가 아서 밀러는 『어느 샐러리맨의 죽음』으로 유명세를 얻은 작가였다. 자신의 슬픔과 상처를 어루만졌던 그와의 대화와 그동안의 서신교환으로 먼로의 사랑은 가속화 되었다. 무엇보다 '은막계의 대스타가 아닌' 있는 그대로의 그녀를 사랑하는 아서에게 마음이 요동치며 점점 달아올랐다. 특히 아서의 지적인 면, 풍부한 예술적 감수성, 소년 같은 매력으로 그녀 자신의 취약점인 허기진 애정과 심리적 불안정이 충분히 해소될 것이라 생각했다.

마침내 이 연인들은 아서의 시골집에서 결혼식을 올렸다. 그들의 로맨스와 결혼은 세계 언론을 용광로처럼 끓어오르게 했다. 당시 언론들은 이 결혼을 두뇌와 육체의 결합이라며 경쟁적으로 보도하며 흥행이 최고조에 이르렀다. 환상적이고 세기의 결합이라던 이 커플의 결혼은 사람들의 이목을 집중시키기에 충분했다. 행복한 밀월을

보내고, 아서는 자신의 작품활동보다 아내의 뒷바라지에 여념이 없었다. 그렇지만 그녀의 연기에 대한 과도한 욕심, 불안과 우울증, 정신질환에다 발작 증세까지 겹치면서 아서는 "이제 지쳤다. 환멸, 환멸."을 연발하게 된다. 남편 아서가 사력을 다해 말렸던 영화 《뜨거운 것이 좋아》의 촬영 때는 두 번째 아기 임신 중이었다. 안타깝게도 영화는 흥행했지만 아기는 유산되었다. 둘이서 간절하게 원하던 임신도 두 번이나 자연 유산(상상임신이란 설도 있음)되면서 파국으로 치닫던 결혼생활은 급기야 종지부를 찍고 말았다.

그녀의 나이 35세. 그들이 이혼한 날은 바로 존 F. 케네디가 미국 대통령으로 취임한 날이었다. 디마지오, 아서 이후 그녀가 뜨겁게 안기고 싶었던 남자가 있었다. 그녀는 친구에게 "미국의 차기 대통령(케네디)과 데이트를 해 볼 생각이야." 라고 속삭였다. 그 당시 그녀는 연예계, 정계, 암흑가의 거물들과 아리송한 관계를 맺고 있었다는 것도 후일 밝혀진 사실이었고, 특히 존 F. 케네디를 만나고 있었다.

인기 있는 대통령과 인기 여배우와의 만남, 영부인 재클린이란 지적이고 아름다운 아내가 있었지만 두 사람의 달콤한 데이트가 이어졌다. 백악관의 속사정을 잘 아는 주변 인물들의 입을 통해 케네디와 먼로 사이의 밀회가 세간으로 퍼져나갔다. 케네디의 내연녀로 알려진 먼로가 백악관에 직접 전화를 걸어 재클린에게 그와의 관계를

이렇게 털어놓았다는 말이 나돌았다. "잭과 내 관계를 아세요? 당신과 이혼하고 나와 결혼하겠대요."라고 할 정도였다. 먼로는 그와의 결혼 환상에 부풀어 있었고, 영부인이 될 야무진 욕망도 가졌을 가능성이 높았다. 그녀는 늘 자기 삶을 지탱해 줄 단단하고 확실한 대상을 필요로 했고, 케네디는 젊고 매력이 넘치며 지적인 대통령으로서 그녀의 필요를 충족시키기에 아주 딱 들어맞는 인물이었다. 그녀는 그와의 결혼을 위해 무던히도 애를 썼던 것이다.

1962년 5월 먼로는 대통령의 생일 파티에 초대되어 축가를 부르게 되었다. 장소는 뉴욕 소재의 '메디슨 스케어 가든'이었는데 공교롭게도 7년 전 그녀가 분홍 코끼리를 타고 행진하다가 처음으로 환각을 본 곳이기도 했다.

그곳에서 뜨겁고도 감미롭게 부른 노래는 세간의 화제가 되었다. 그녀에게 케네디는 'Happy birthday, Mr. President.'처럼 '미스트', 곧 '남자'였고, 나아가 '새로운 남편'이었다. 주변 인물들의 입을 통해 둘 사이의 염문설이 세상을 온통 덮을 지경이었고, 부랴부랴 중재자로 나섰던 로버트 케네디 상원의원마저 먼로와의 염문설에 휩싸이게 되었다. 먼로는 존. F. 케네디뿐만 아니라 로버트 케네디와도 친분이 두터웠고, 이들의 관계는 아직도 '염문설'로 회자되고 있을 정도이다. 먼로는 소위 그들 형제의 장미였던 것이다.

일이 이렇게 되자 케네디 형제는 그녀와의 관계를 끊고 멀리하기 시작했다. 케네디의 생일 파티가 있은 지 얼마 후 먼로의 36번째의 생일이 지난 8월 5일 새벽, 그녀는 자택에서 싸늘한 시신으로 발견되었다. 알몸 상태로 침대에 비스듬히 엎드려 있었고, 한쪽 팔은 마지막 도움을 청하려 했던 것처럼 전화기를 향해 뻗어 있었다고 한다. 생전 그녀의 주치의였던 그린슨 박사에게 "박사님, 믿어지세요? 세상에서 가장 아름다운 여인이 매우 중요한 사람과의 데이트를 거절 당했어요."라는 마지막 말을 남기기도 했다.

그녀의 미스터리한 죽음 역시 사후에까지도 유명하지만 개인적으로는 참담할 정도로 불행한 사람이었다. 자살설, 케네디 형제의 개입으로 인한 타살설, 마피아와의 관련설, 암흑가의 음모설 등 의혹만 증폭되기에 이르렀지만 공식적인 사인은 수면제, 즉 암페타민 등 약물과다 복용에 의한 자살로 종결되어 있다. 케네디 형제에 의한

타살설이 끊임없이 제기되기도 했지만 영원한 미완으로 봉합되고 말았다.

만일 케네디 형제가 개입되었다면 왜 그녀를 살해해야만 했을까? 이를 둘러싼 여러 가설들이 등장했다. 그녀와의 관계 폭로 등 정적들로부터 받았을 모종의 협박설이 나돌기도 했다. 또한 먼로가 자신의 친구들에게 만약 그가 계속해서 나를 피하기만 한다면 "나는 신문사에 전화를 걸어 무슨 말을 할지도 몰라."라고 말했다. 여기에다 그녀가 케네디 형제들에게 너무 많은 것을 요구하자 부담을 느껴 살해할 수밖에 없었다는 의혹이 파다했다. 그녀가 열연했던 영화《돌아오지 않는 강》처럼 우리 곁을 떠나 돌아오지 않지만 영원한 미완으로 회자되는 그녀의 죽음에 대한 여러 의혹들은 결코 죽지 않고 되살아나고 있다.

그녀는 이토록 불행하게, 슬프게, 끔찍한 상태로 생을 마감했다. 먼로는 대를 이어져 내려오는 유전병인 정신분열증과 싸워야 했고, 세 번의 결혼은 모두 이혼으로 마감되었다. 《나이아가라》, 《신사는 금발을 좋아해》, 《백만장자와 결혼하는 법》, 《버스 정류장》, 《뜨거운 것이 좋아》(골든 글로브 상 수상) 등의 명화만을 남겨둔 채 레테의 강을 건너고 만 것이다.

술래잡기

어린 아이 시절부터
나에게 술래잡기 놀이는
까마득하고 힘든 일이었다.

머리카락 한 올마저 꼭꼭 숨긴
날렵한 몸들을 찾아내어도
그들은 미꾸라지처럼 잽싸게 달아났다

이젠 기어이 찾아야만 할 아이가 있다
내 안에 숨어 있던 기죽고 굼뜬 아이
그 아이를 찾아서 잡아내야 한다

세월도 한참이나 비켜간 그 아이는
어둠의 심연에 숨어 꼼짝도 않는데
나이기도 어쩌면 너이기도 한 그 아이를

이젠 기어이 찾아내야만 할 아이를
놓쳐서는 안 되고 야무지게 붙잡아야 한다
너이기도 어쩌면 나이기도 한 그 아이를

제 3장

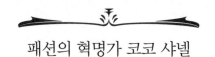

패션의 혁명가 코코 샤넬

상대방이 눈앞에 없게 되면 평범한 사랑은 식고 큰 사랑은 타오른다.
바람이 불면 촛불은 꺼지지만 큰 불은 번지는 것처럼.
-라로슈푸코

　코코 샤넬, 그녀는 생존 당시에도 '살아 있는 전설'로 불릴 정도로 잉걸불 같은 열정과 도전으로 패션의 혁명을 이루어낸 장본인이었다. "유행은 지나도 스타일은 남는다."는 샤넬의 명언처럼 그녀가 남긴 스타일은 시대와 사회를 초월해서 아직도 세계 여성들에게 독특한 향기와 매력으로 다가오고 있다. 의상, 화장품, 구두, 악세서리 등 두 개의 C자 모양의 로고만 봐도 바로 제일의 패션을 선도하는 보증수표로 생각하게 된다. 세상 사람들이 인정하는 '패션업계의 일인자가 되는 것'이 그녀가 이뤄야 할 꿈이었고 마침내 그 꿈은 이루어졌다.

　샤넬은 누구보다 화려하고 멋진 삶을 살다 간 디자이너였다. '패션은 편안하고 세련된 것이어야 한다.'는 모토로 일관했다. 옷에 구속 받던 세상의 모든 여성들에게 옷을 통하여 해방을 안겨 준 선구자였다. 샤넬은 드레스, 코르셋, 속옷, 심을 넣어 몸매를 강조하는

옷 속에 힘겹게 몸을 가두고 땀을 흘리는 여성의 몸에 새로운 자유를 안겨 준 혁명가이기도 했다.

샤넬의 원래 이름은 가브리엘 샤넬이었는데 왜 코코 샤넬이 된 것일까? 그녀가 늘 자신의 이력에서 송두리째 빼고 싶어했던 시절로 거슬러 올라가면 파란만장했던 그녀 삶의 중요한 전반부를 만나게 된다. 1883년 8월 19일 프랑스의 소뮈르에서 가난한 장돌뱅이 아버지 알베르 샤넬과 어머니 쟌 샤넬 사이에서 3남 3녀의 둘째딸로 태어났다. 샤넬이 12살 때 어머니는 과로와 결핵으로 사망했다. 남편으로서의 책임감이나 가장으로서의 의무감과는 담을 쌓고 살았던 아버지는 자식을 키울 마음은 아예 없어 그녀를 언니와 함께 오마진의 고아원으로 보내 버렸다. 이곳은 수녀원에서 기숙학교와 고아원을 함께 운영하는데 가브리엘은 여기서 성장하게 되었다. 그녀는 아버지가 자신들을 버린 것이 아니라는 믿음과 언젠가는 자신들을 찾아올 것이라는 희망을 가지면서 그곳에서 어린 시절을 보냈다. 사실은 모두 버림 받았던 것이다.

이후 샤넬은 의상실 점원, 보조양재사, 밤무대 가수로 입에 풀칠할 정도로 생계를 힘겹게 꾸려가고 있었다. 그녀는 물랭의 로통드 뮤직홀에서 기버리엘 샤넬에서 코코 샤넬로 데뷔했다. 그녀가 부른 첫 번째 노래 '코코리코'는 꼬꼬댁 꼬꼬댁을 뜻하는 프랑스의 의성어이며, 또한 '갈리아 수탉들'로 애국자의 외침을 상징하는 의미였다.

두 번째의 노래는 '누가 코코를 보았는가?'였다. 이 노래는 코코라는 후렴으로 이어졌는데 단골손님이었던 군인들은 그녀의 개성 넘치고, 독특한 음색의 노래를 들으면서 "앙코르, 앙코르 코코 샤넬"을 연호할 정도로 인기가 폭발적이었다. 이때부터 물랭 뮤직홀의 '마스코트'로 지내면서 예명이었던 코코 샤넬이 애칭이 되어 그녀의 인생과 함께 급성장한다. 그녀는 결코 눈에 띌 만한 미인은 아니었지만 뭔가 매력이 넘치는 여성이었다. 작은 키, 마른 몸매, 짙고 푸른 눈의 강렬한 눈빛과 재치 있는 말솜씨로 사람들의 시선을 끌었다.

물랭은 프랑스 기병 부대가 주둔하고 있던 도시였고 그녀는 군인들과 친구로 지내기도 했다. 이곳을 자주 드나들던 젊은 장교 에티언 발장의 눈에 띄어 연인관계가 되면서 그의 집에 머물게 되었다. 발장은 물랭에서 부유한 집안 출신으로 그녀의 재능을 인정해 준 사람이었다.

하지만 발장의 집에서 접하게 된 사교계의 화려하지만 흥청망청한 생활은 그녀에게 권태만을 안겨줄 뿐이었다. 이런 거품 속에서 맞닥뜨린 텅 빈 내면과의 갈등과 방황의 생활에서 빨리 벗어나고 싶었다.

그 과정에서 만난 남자는 바로 발장과는 친구 사이이며 그의 저택에 자주 오는 아서 카펠이었다. 그는 샤넬의 운명적인 남자였고, 그를 보는 순간 샤넬은 바로 사랑에 빠졌다. 영국의 사업가이며 훤칠한 미남에다 교양과 학식을 겸비한 폴로(말을 탄 채 하키와 비슷한 방식으로 하는 경기)선수였다. 냉정하고 교양을 갖춘 지식인인 그를 보고 '바로 이 사람'이란 확신과 함께 여태껏 느껴보지 못한 격렬한 사랑이 용솟음치는 것을 느꼈다. 사실 첫사랑이라 해도 과언이 아니었다. 무엇보다 샤넬의 재능과 계획을 지지하며 응원했고, 잠재력까지 끌어내 주었다.

"당신에게는 재능이 있소. 자신의 인생을 스스로 책임져 보겠다는 당신의 생각도 중요하오. 필요하다면 내가 도와 주겠소."라고 하면서 그녀의 재능을 자극했다. 샤넬에게는 그가 연인이자 오빠인 동시에 아버지 같은 존재였다. 그녀에게 예술계 사람들을 소개해 주고, 함께 오페라 극장이나 연주 공연장을 자주 찾아다니면서 문화예술을 접하게도 해 주었다. 그의 영향으로 자신감을 찾게 된 샤넬은 차츰 패션계의 금자탑을 쌓아가고 있었다. 카펠의 명성과 돈에다 샤넬 자신의 의지와 노력에 의해 사업이 안정권에 들자 그의 도움으로 은행에서 빌린 돈을 모두 갚게 되었다.

생각과는 달리 카펠은 사랑과 결혼에 대해 일정한 선을 그었다. 그의 이런 태도는 샤넬의 괴로움이기도 했다. 그녀를 사랑하면서도 야심에 찬 그는 자신의 신분에 맞는 여성, 곧 영국 출신의 귀족가문이자 전쟁미망인 다이아나 리스트와 결혼했다. 이미 예상한 일이었지만 이 결혼은 그녀를 몹시 우울하게 했다. 전쟁이 일어나면서 내각의 중요한 자리를 차지한 아서 카펠이 성공의 발판이 될 여성을 찾아 결혼한 것이다. 그의 결혼 후에도 두 사람은 친구관계를 유지했지만 얼마후 그는 아내와 딸을 만나러 가다가 자동차 사고로 사망했다. 훗날 샤넬은 "나는 카펠을 잃으면서 많은 걸 잃었다."고 술회하면서 그와의 행복했던 시절을 떠올리며 눈물을 흘렸다.

그와의 사랑 후에도 샤넬의 가슴을 울렁이게 한 남자들이 기다렸다는 듯이 차례로 나타났다. 그때마다 그 사랑들을 회피하지 않았고, 당대의 명망 높은 남자들과 당당하게 사랑을 나누었다. 드미트리 러시아 대공, 백만장자 웨스트민스터 공작 벤더, 초현실주의 시인 피에르 르베르디, 13세 연하이며 적국의 장교였던 한스 군터 폰 딘클라게, 광고디자이너 이리브 등이 샤넬의 연인이었다. 그렇지만 그 누구에게도 안주하지 않고 평생 독신으로 살 수밖에 없는 자신의 운명을 그대로 받아들였다.

그러다가 샤넬이 50대 후반에 그녀의 오감을 확확 달아오르게 했던 인물이 나타났다. 그는 미남의 독일인 딘클라게였고 열정적 사랑의 대상으로 그녀에게로 왔다. 방탕아 기질로 국제사회에 이름이 널

리 알려져 있었는데도 그에게 홀딱 빠져들면서 1939년 전쟁 발생 직전의 시기에 둘은 동거에 들어간다. 제2차 세계대전 종전 후 파리가 해방될 때 독일군 점령시대의 독일협력자로 체포되어 조사를 받음으로써 그녀의 생애에 큰 흠결을 남겼다. 지인이었던 처칠경의 도움으로 두세 시간만에 방면되었지만 자국 사람들의 공분을 산 사건이었다. 이로 인해 사람들은 더러운 벌레를 피하듯 그녀를 피하기도 했다. 뜨거웠던 사랑이 죄가 되고 만 것이다.

그들 연인 중에서도 특히 평생토록 숭배했던 사람은 르베르디였고, 결혼까지 생각했지만 심장마비로 인한 그의 갑작스런 죽음으로 모든 것이 무산돼 버린 대상은 이리브였다. 이리브는 밀라노 태생으로 새로운 삶의 의미와 디자인의 영감을 샘솟게 한 인물이며, 샤넬의 마지막 사랑이었다. 첫사랑과 마지막 사랑이 그들의 급작스런 죽음으로 막을 내리게 된 것도 우연의 일치였을까?

남자 못지않게 일을 사랑했고, 늘 최고가 되어야 했으며, 특별한 사람이 되어 특별한 일을 하고 싶었던 코코 샤넬. 패션계를 주름잡던 그녀는 세계적인 유명인사가 되면서 피카소, 장 콕토와도 친분을 쌓았고, 음악·무용계의 예술가들을 후원해 주기도 했다.

그녀가 활동하던 시대의 치마는 바닥까지 끌리는 치렁치렁한 것이었고, 여성의 바지 착용은 상상도 못했다. 이러한 흐름을 간결, 단

순, 세련미로 패션계를 주도하며 혁명가로 등극했다. 아름다움과 멋을 꿈꾸는 여성들을 향해 "당신의 미래는 당신 손에 달려 있다는 것을 잊지 말아요. 스스로를 아주 멋진 여자라고 생각해요. 그건 아주 중요한 거예요."라는 조언은 여성들에게 희망의 날개를 달게 해 준 명언 중의 명언으로 기록된다.

1957년(74세)에는 미국 댈러스에서 '20세기 가장 영향력 있는 디자이너'라는 타이틀의 패션 오스카상을 수상했다. 패션계의 큰 별이었지만 고아원에서 시작된 몽유병이 평생을 괴롭히다가 말년에는 발작이 심해졌다. 가죽띠로 자신을 침대에 묶고 자야 할 정도였지만 당차게 자신의 분야에서 제일인자가 된 의지의 상징이기도 했다. 자의식이 강하고 독립적인 여성이었던 샤넬, 그녀는 스스로 "나는 우리 세기에 걸맞은 현대적인 삶을 살았던 최초의 여자였다."고 한 말은 결코 과장이 아닐 것이다.

1971년 88세를 일기로 세상을 떠난 샤넬. 그녀의 드라마틱한 삶과 사랑도, 모든 여성들의 꿈이던 샤넬 마크도 독특한 빛과 향기를 내뿜고 있다. 코코 샤넬의 이 모든 발자취는 시대와 사회, 국경을 초월하여 우리들에게 놀라운 메시지를 남겨 주고 있다.

연가

네가 곁에 있을 때보다
나를 떠나 소식조차 아득할 때
살갗을 열고 뻗어가는 실핏줄같이
파랗고도 해맑갛게 네가 보이더라

네가 하던 말보다
침묵으로 전해오는 말이
골수에 파고들며 그 안에서 자라다가
더운 피에 섞여 흐르고 있더구나

나에게서 먼 거리만큼이나

시시로 다가오며 바투 자리하던

네 눈길 목소리 발걸음이 너울거리며

빈 공간 가득히 들어차기도 하더라

애틋한 맘 물레의 실처럼 자아내던 나에게

그렇게 보이고 그렇게 들리던 너

서녘 하늘을 넋 잃은 듯 활활 태우던

저녁놀보다 더 뜨거운 연가를 필필疋疋이 펼치며

내게로 오는 네가 보이는 듯 선하구나

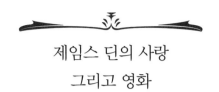

제임스 딘의 사랑
그리고 영화

정녕 인간은 건전한 사랑으로
스스로를 사랑하기부터 배워야 한다.
-니체

영원한 청춘의 상징이자 우상이며 불멸의 반항아였던 제임스 딘. 그를 아주 독특하고 수수께끼 같은 인물이라고 보는 데는 이견의 여지가 없다. 그의 삶이 지닌 극적인 요소가 불길처럼 타오름으로써 불멸의 자이언트로 자리매김 되고 있다.

그는 빈곤층의 상징이었던 청바지를 패션계의 주류로 만들기도 했다. 딘이 출연한 세 편의 영화, 《이유 없는 반항》, 《에덴의 동쪽》, 《자이언트》를 통해 보여 주었던 그의 연기는 작중 인물과 혼연일체가 되어 종착역 없는 신화와 열광을 몰아왔던 것이다.

특히 딘은 전성기에 독신으로 죽음으로써 영원불멸을 얻었다. 이런 경우는 썩 드문 일로 그를 향한 타는 목마름은 숭배와 집착으로 변질되어 엄청난 폭발력을 발휘했다. 문화의 영웅이 된 제임스 딘에 대한 연구물이 쏟아지고, 프린스턴 대학에는 그의 데드 마스크가 베토벤, 새커리, 키츠의 옆에 놓여 있을 정도였다. 딘의 개성에서 큰

비중을 차지하고 있는 양면성과 분열적 기질, 그의 삶과 사랑, 그리고 영화에 대한 이해력은, 정신분석학적인 접근이 필요할 만큼 그의 심층심리에는 모순과 갈등으로 인한 어두운 그림자가 겹겹이 에워싸고 있었다.

부모의 잘못된 만남과 그들의 불행한 결혼생활에서 조금도 자유로울 수가 없었던 딘의 유년기는 이런 심리의 아주 중요한 단서를 제공해 준다. 달라도 너무나 다른, 조합이 제대로 되지 않은 부모의 틈바구니 속에서 아주 상반된 기대와 가치를 느끼며 유년기를 보내야 했고, 혼란스러움과 강박관념에 시달렸던 것이다.

딘의 아버지 윈튼은 매력적인 용모와는 아주 상반되게 무미건조하고 따분했다. 문화적인 수준은 거의 제로에 가까웠고 가족의 존재를 부담이나 구속으로 생각했을 정도였다. 그는 혼전임신을 시킨 당사자로서 원하지 않은 결혼을 한 자신에 대해 억울해 하며 아들 딘에 대해서도 냉담했다. 그런 아버지와는 달리 딘의 어머니는 책과 음악, 연극, 영화에 환호했고, 지적인 면에서도 호기심과 애착이 많았다. 이에 반해 손재주가 좋았던 딘의 아버지는 치과기술자로 지적 호기심이 없었고, '연기'라는 것은 괴상한 사람들이 하는 것이라고 생각했다. 이런 만큼 이들 부부의 온도차는 점점 더해갔고 갈등의 골도 깊어갔다. 남편의 제대로 된 관심이나 애정을 받아보지 못한 딘의 어머니와 아버지의 따뜻한 시선이나 인정을 받아보지 못한 딘

은 동병상련으로 서로에게 힘이 되는 방법을 찾아야 했다.

딘의 어머니는 아들에게 책을 읽어 주고 노래를 불러 주었으며 축음기로 음악을 틀어 주었다. 또한 동요나 전승되는 이야기를 연극으로 보여 주었고, 어린 딘도 동화나 만화 속의 인물을 흉내 내며 실감 나는 연기로 표현했다. 그녀는 아들을 늘 곁에 두었기 때문에 자기 또래의 친구들을 사귈 기회가 없어 후일 혼란을 겪게 되는 단초를 마련했다. 이렇게 점점 가까워지는 모자와 점점 멀어져가는 부자 사이에는 미묘한 대조를 보이고 있다.

이들 사이의 간극은 이후에도 좁혀지지 않았다. 하지만 어머니와의 이런 애착관계도 마침표를 찍게 되고 말았다. 상당히 진행된 난소암으로 어머니가 사망에 이를 때 딘의 나이는 9세였으며 어머니는 불과 29세였다. 아버지의 냉담 속에 어머니에게 그 모든 것을 받았던 딘의 가슴 속으로 수많은 총소리가 울렸을 것이다. 이렇게 상처 받은 딘을 위무하고 치료해 줄 사람은 이 세상에서 아무도 없었다. 이 핑계 저 핑계를 대며 어머니의 장례식에도 참가하지 않았던 아버지였다. 그는 자신의 누이동생 부부에게 아들의 양육을 맡기면서 아들을 기차에 태워 낯선 곳으로 보냈다. 이렇게 비정하고 냉혹했던 아버지의 기억은 늘 그를 따라다니며 괴롭혔다.

어머니의 죽음으로 인한 격심한 상실감과 함께 아버지에게 버림받은 9세의 제임스 딘. 이후 엄마 아빠라 부르던 고모부 내외는 친절

하게 보살펴 주었지만 그는 길을 잃고 헤매는 짐승처럼 삶의 뿌리가 통째로 뽑히고 말았다. 딘은 이때부터 아버지에게 유기된 것이나 다름없었다. 고아가 된 딘은 세월이 흐르고 나이를 먹어도 제대로 된 인격을 형성하기 어려웠다. 비정한 아버지로부터 소속감이나 정체성을 강탈당한 어린 그는 극도의 혼란기를 보내게 되었다. 불안전한 성장과정, 뿌리 뽑힌 자의 방랑과 소외감, 불신으로 혼합된 불행한 가족사는 결코 그를 놓아 주지 않았다.

딘의 고교동창생은 그의 부족한 사교성 탓에 고교시절에도 여자친구와 함께 있거나 데이트하는 것을 본 적이 없었다고 말했다. 어머니의 상실과 아버지와의 조금도 해소되지 않았던 갈등과 긴장으로 그는 뿌리 뽑힌 자의 삶으로 살아가고 있었다. 아버지의 관심과 인정을 갈망했으나 아들의 그 어떤 노력도 외면하며 거부했던 아버지는 냉혈동물에 지나지 않았다. 따라서 딘은 제대로 된 성숙이 불가능했으며 안전장치가 없는 채로 그냥 이 사람에게서 저 사람에게로 흘러다녔을 뿐이었다.

정체성의 극심한 혼란을 겪으며 자란 그는 스타가 된 이후에도 불면증에 시달리며 숙소의 창가에 앉아 있는 날들이 비일비재했다. 그는 오직 연기를 통해 내면에 웅크리고 있던 자신의 본모습을 만나게 되었다. 딘은 작중인물을 연기한 것이 아니라 바로 자신을 연기한 것이다. 위대한 배우로서 불멸의 명성을 얻은 그의 연기의 비밀은

바로 여기에 있었다.

가히 폭발적인 힘을 쏟아내고 있었던 그의 연기는 타의 추종을 불허할 정도로 독보적이었으며 '길들여지지 않은 반항아'는 바로 그의 트레이드마크가 되었다. 이것은 그와 함께 자라난 기질적 특성, 즉 양면성과 분열성이 적절하게 표출됨으로써 영화의 완성도를 높일 수 있었다. 그는 연기를 통해 방황의 정당성을 인정받은 '반항아의 우상'으로 등극했다. 나아가 젊은이의 고통과 고뇌, 당혹감을 내면으로부터 끄집어내는 능력은 전무후무했다. 따라서 팔색조와 같은 다양한 표정과 어떤 배우도 감히 흉내낼 수 없는 내면연기로 영화역사상 불후의 인물로 평가되었다.

그를 지근거리에서 보았던 사람들에 의하면 그의 양면성과 분열적 성향을 다음과 같이 설명하고 있다. '어딘가에 속하고 싶어하는 동시에 속하는 것을 두려워하는 사람. 과격한 동시에 귀엽고 부드러우며, 고집이 센 동시에 유연하고, 서툰 동시에 우아하고, 꾸밈없는 동시에 계산적이었다. 이성애자인 동시에 동성애자였던 그는 주목받고, 관심의 초점이 되기를 갈망하면서도 동시에 사람들로부터 숨고 싶어했다. 여기에다 달콤함과 매력을 지니고 있으면서도 동시에 외설적이고 음흉하며 관능적인이고, 행복해 보이다가 금방 비참한 표정으로 바뀌고, 금방 좋아졌다가 금방 나빠지고 했는데 스스로도 감당이 안 되었던 인물이었다.'는 것이다.

　　정신의학 견지에서 '다중인격장애'의 면모를 보이는 부분이다. 지금은 이를 '해리성 정체성장애'라 부른다. 그는 재능과 혼란이라는 이중성, 낙관과 우울 사이를 오갔던 예측 불가능한 정신의 소유자였다. 이 모든 요소가 그의 삶과 사랑, 그리고 영화 속에 녹아내리며 어우러져 있었다. 사람들에게 늘 "날 사랑해? 날 사랑해? 날 사랑하느냐고?"하며 되묻고 다닐 만큼 사랑에 목말랐고, 버림받을까에 대해 두려워했다. 또한 "나는 진지하고 격렬한 작은 악마야. 몹시 요령 없고 무척 긴장을 잘해."라고 자책했다. 즉 극단적으로 혼란을 가중시키고 있는 정신분열적 태도와 자신의 정직하지 못한 태도를 스스로 경멸하게 된 것이다. 이러한 자기 혼란과 자기 불신은 아버지와의 많은 문제들로 촉발된 내적 그림자의 증후군으로 지적되었다.

수용에 대한 바람과 거부에 대한 두려움, 과시벽과 외톨이 습성으로 인한 세상 사람들에 대한 불평이 자기중심적으로 왜곡해 버리는 병적증상을 보였다. 영화《욕망이라는 이름의 전차》로 명성을 얻었으며, 딘의 롤 모델이자 우상이었던 말론 브랜드는 그를 정확하게 알아보았고, 그의 병적 상태에 많은 우려를 나타내기도 했다. 그는 딘의 눈과 언행에서 무척 괴로워하고 있음을 간파했고, 심리적 불안정 때문에 고통 받고 있는 것을 외면해서는 안 된다고 우려했다. 브랜드는 딘에게 정신치료를 받아보라고 권하면서 딘의 후원자였던 로젠만에게 "왜 그를 정신과 의사한데 안 데려가는 겁니까?"라며 그 심각성을 털어놓기도 했다.

딘은 그를 만나는 대상을 심리적으로 북돋아 주었거나 힘을 발휘하게 한 인물은 아니라는 반응이다. 우선 그는 동화 속의 주인공, 피터 팬처럼 어른이 되지 못하고 유아상태로 남아 있었고, 모든 것이 서툴렀다. 응석받이 아이들이 흔히 가지고 있는 자기중심적인 욕망을 지닌 채 장난을 치며 돌아다니고 싶어했다. 거기에다 내면의 모순적이고 상호대립적인 갈등에 시달리면서 에너지가 소진되었고, 사랑으로 충전시키려 했으나 의도대로 되지 않았다.

그에게는 남녀 양성적인 면이 있었다. 나이 찬 여자에게서 볼 수 있는 유혹적인 면을 갖춘 동시에 혼란에 빠진 10대 노릇을 했다. 금지된 일에 대한 호기심, 성적 모험, 즉 '게이 섹스'를 경험해 보고 싶어했다. 당시 사회적 분위기는 동성애를 사악한 것으로 보았고 블랙

리스트에 올라 끝장이 나버릴 수도 있었다. 딘은 자신의 동성애적 성향이 동료들이나 팬들에게 알려질까 봐 두려워했다. 그의 동성애 대상을 우선 두 사람으로 압축해 보면, 물론 성적인 것도 포함된다.

먼저 로저스 브래킷을 들 수 있다. 무엇보다 그는 딘에게 많은 도움을 준 남자였다. 그들은 연인관계였고, '거래'라기보다 감정적인 관계였다. 그는 사랑에 대한 보답으로 딘에게 경제적·직업적으로 도움을 줬다. 로저스는 "딘에 대한 내 일차적 관심은 배우로서였고, 그의 재능은 분명했습니다. 그리고 두 번째로 나는 그를 사랑했고, 그도 나를 사랑했습니다."라고 딘이 사망한 뒤에 말했다. 사실 그들은 같은 침대를 사용했으며, 그들의 관계가 성적인 것이라는 데에는 의심의 여지가 없다. 로저스는 딘의 젊음과 잘생긴 외모, 어린애 같은 의존성과 익살스런 몸짓에 홀딱 빠져 있었고, 딘은 관대하고 능력 있는 남자와 함께 있고 도움을 받는다는 것이 기뻤던 것이다. 딘은 자신이 남자와의 성관계에 반응을 보인다는 것을 알게 되었다. 그로 인해 고민했지만 스무 살이었던 딘은 그와의 성관계를 이어나갔다. 그들 관계는 은밀해야 했고 그 비밀은 무덤에 갈 때까지 간직해야 했다. 이 시절 이후 그가 심하게 분열된 인격을 보인 것은 금기시하던 자신의 동성애에 대한 죄의식과 불안이 보태진 것으로 보인다.

그 다음의 동성애 대상은 《이유 없는 반항》의 감독이었던 니콜라이 레이였다. 딘과 레이 사이의 에로틱한 관계의 소문이 수십 년 동안이나 나돌았다. 레이가 밤에 딘을 자주 찾아가 함께 사랑을 나누었다. 레이는 영화의 주인공 짐 스타크만이 아니라 그를 연기한 딘에게서도 자신의 모습을 보았고, 딘과의 사랑으로 그 이미지는 구체적 형태를 띠어가고 있었다. 마흔 넷의 나이에 어둡고 복잡한 정열을 가졌던 레이는 늘 뭔가에 취해 있는 것 같았으며 나이 든 제임스 딘이라 생각할 수 있다. 딘은 존경하는 스승이었던 레이와의 애정 관계, 즉 공생관계를 통해서 한동안 동성애에 대한 갈등과 불안 상태에서 오히려 의기양양해지기도 했다. 감독과 배우와의 관계보다는 가까운 동료, 진정한 협력관계 내지 공동 감독으로 영화 진행의 매 단계마다 딘을 개입시킴으로써 딘의 가치와 자존감을 회복시켜 준 것이다. 딘이 장차 감독을 해보고 싶어 할 정도로 레이와의 사랑을 통해 고무되기도 했다. 로저스나 레이는 딘에게 일감을 주고, 재능을 인정했으며, 딘을 불멸의 배우로 만드는 데 큰 역할을 한 인물들임을 부인할 수 없다.

양성애자이기도 했던 딘은 여성들과의 로맨스도 뜨거웠다. 첫사랑이었던 디지 셰리돈은 콘서트의 피아니스트이자 가수의 딸로서 그보다 두 살 연상이었다. 무용가이며 가수였던 그녀는 재치가 있었고 똑똑했으며 꾸밈이 없었다. 그들은 만난 지 얼마 안 돼 사랑에

빠졌고, 서로 전화통에 매달릴 정도로 각별한 사이가 되었다. 그들은 일순간이나마 떨어지고 싶지 않아 호텔방을 얻어 동거에 들어갔고, 둘은 무척 행복하게 지냈다. 그가 사랑한 여자는 디지 셰리돈이 처음이었고, 함께 산 여자도 그녀가 처음이었다. 딘은 여자와의 가슴 뛰는 첫 경험을 하게 된 것이다. 디지에게 쉽게 다가가 가슴을 연 것은 그녀에게서 어머니의 모습을 보았기 때문이었다. 예술적 감각에다 포용력이 있고 외톨이 가슴을 어루만져 주는 모성을 느끼게 했고, 어머니에 대한 그리움과 애틋한 감정을 느낄 수 있는 대상이었다. 이러한 사랑의 유토피아도 오래갈 수 없었다. 수입이 없던 이 젊은 연인들은 우선 의식주를 해결할 수 없었고, 결국 호텔방을 나와 딘의 고모 부부의 도움으로 아주 작은 방으로 옮겨 살았다. 그는 동성 연인이었던 로저스와의 관계도 지속하면서 양다리를 걸친 이중생활을 한 것이다.

영화 《에덴의 동쪽》 제작이 완료되었던 1954년 8월, 딘은 정열을 쏟은 두 번째 대상을 만났다. 그 여성은 영화 《내일이면 늦으리》로 큰 성공을 거둔 피어 안젤리였다. 그때 딘의 나이는 23세, 안젤리는 22세였다. 그들의 사랑은 그 해 여름을 뜨겁게 달구었다. 그는 영화 《은배》에 안젤리와 같이 출연한 폴 뉴먼과 친구사이였는데 그 촬영장에 갔다가 우연히 만났다는 설과 폴 뉴먼이 그녀를 소개시켜 주었다는 설이 있다. 안젤리는 녹색 눈, 청동색 머리카락, 매력적인 웃음

소리 등을 통해 로맨틱한 배우로 이름이 올랐던 이탈리아 출신의 여배우였다. 주목 받지 못한 여배우였던 그녀의 어머니는 딸들(안젤리의 여동생도 배우였다)을 예술학교와 드라마 학교에 보낼 정도로 자식을 통해 좌절된 꿈을 보상 받고자 했다. 이렇게 젊고 아름다운 데다 독특하고 청순한 매력까지 갖춘 안젤리는 사랑에도 매우 도전적인 데다 격렬했다. 사랑의 불을 지르던 딘에게 안젤리는 불꽃을 피웠다. 끓는 피에 기름을 부은 남자는 단연 딘이었다. 그녀는 딘을 통해 사랑의 환희와 삶의 극적인 불행을 겪어야만 했다.

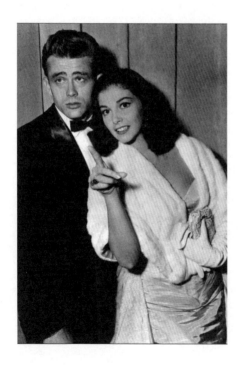

여기에 사실이 아닌 허구가 등장한다. 안젤리의 어머니가 종교 문제로 그들의 교제를 반대하여 둘은 헤어지게 되고, 딘은 우울증에 시달렸다. 그녀는 궁리 끝에 해결방법을 찾았는데 오래 전부터 알고 지내던 가수 빅 데어먼과 전격적으로 결혼해 버렸다. 빅 데어먼은 딘에게 찾아와 사랑

하던 딘을 잊지 못하는 아내를 위해 잊어달라는 부탁을 하자 바로 그 길로 차를 몰고 나가 과속으로 달리다 사망했다는 것이 그 허구의 전말이다.

그렇다면 이들 로맨스의 실체적인 진실은 우선 딘의 애정 편력과 기질상의 특성을 재고해보며 그 진실에 접근해 보아야 할 것이다. 그는 양성애자로서 두 명의 남자와 이미 로맨스를 펼쳤고, 이성과는 디지 셰리든이 첫 사랑이며 동거할 정도로 사랑의 온도가 맞았다. 하지만 얼마 못가서 그 열정은 냉담과 무관심으로 바뀌면서 초기의 불꽃은 재가 되고 말았다. 여름날의 소나기같이 퍼붓던 사랑도 언제 그랬느냐는 듯 이내 식어지면서 아무 일도 없었다는 이중성을 가진 딘이었다. 이런 딘에게 빠져들면서 그녀의 삶도 사랑도 영화도 천 길 낭떠러지로 추락해 버렸다. 말 그대로 비련의 소설 같고, 영화 같은 '사랑의 희생화'가 바로 피어 안젤리였다.

딘은 안젤리가 이국적이고 매력 있으며 재미있는 여성이었다고 생각한 면도 있었지만 그녀가 딘에게 보여주는 강한 관심을 사랑했던 것이다. 왜냐하면 어렸을 때 버림 받았던 것처럼 다시 버림 받을까 두려워하며 먼저 물러서버리는 사람으로서 신뢰부족과 강박관념으로 인한 불신이 작용했다. 즉 그 어떤 사랑도 장기간 지속된다고 믿지 않았기 때문에 거부당하기 전에 먼저 거부해 버리는 것이 사랑에 대한 그의 전략이었다. 안젤리는 영화 속의 배역과는 달리 현

실에서는 초조하고 충동적이어서 그녀의 어머니는 항상 마음을 졸이는 편이었다. 그녀는 22세였지만 쉽게 환상의 세계로 빠져 들었으며, "어른이 되고 싶지 않았고, 동심에 젖어 즐겁게 지내고 싶다."고 한 말에서도 안젤리 역시 딘과 마찬가지로 어린아이 같은 내면세계에서 벗어나지 못한 '미숙한 아이'상태에 머물러 있었다. 또한 딘은 안젤리의 집을 방문했을 때에도 예의가 없는 태도와 아무데서나 소변을 본다는 소문도 나돌았다. 딘의 이런 행위는 그녀의 어머니를 불쾌하게 했던 것은 사실이었지만 종교와는 아무런 상관이 없었다. 그런데도 오로지 자신만이 딘의 인생에서 유일한 여자라고 착각하면서 가망 없는 사랑에 목을 맨 여자가 안젤리였다면 그저 잠시잠깐 스쳐 지나가는 사랑정도로 보았던 남자가 딘이었다.

"아주 순진했던 거죠."라며 그녀는 훗날 아쉬운 표정으로 그렇게 말했다. 딘이 그녀의 남자가 될 수 없다는 사실을 알게 된 것이다. 안젤리는 딘의 인생의 주인공은 '일'과 '변덕'이라는 것을 깨닫게 된 뒤 그녀를 무척 사랑했고 신뢰할 수 있던 빅 데어먼과 전격적으로 결혼했다. 이 결혼 역시 불행의 예고편이었다. 그녀는 아들을 낳았으나 히스테리 환자에다 자살소동까지 벌이면서 별거를 거친 후 이혼했다. 그로부터 3년 후 안젤리는 밴드 리더이자 그녀보다 열네 살 연상인 아르만도 트로바졸리와 결혼하고 다음 해에 두 번째 아들을 낳았다. 이 결혼도 4년 만에 끝이 났다. 성공의 가도를 달리며 유망

주로 떠올랐던 그녀의 인생은 파국을 향해 치닫고 있었다. 30대 후반에 그녀는 싸구려 영화에 단역을 맡을 정도로 추락했고, 마약에 의존하며 위안을 얻다가 결국 약물중독에 빠져버렸다. 그녀가 가까운 지인에게 털어 놓은 이야기는 눈물겹다. "나는 남편과 함께 침대에 누워 있을 때도 딘 생각만 했어요. 내 옆에 있는 사람이 남편이 아니라 딘이었으면 얼마나 좋을까 생각했죠."라는 황당한 생각에 자신의 인생은 잠식되고 있었다. 딘의 부재, 외로움과 경제적 궁핍, 그리고 헐리우드에서 잊혀져가는 존재라는 최악의 조건에서 수면제인 페노바르비탈을 다량 복용함으로써 삶에 종지부를 찍게 되었다. 그녀의 나이 불과 39세였다.

여자에게 늘 어색한 존재였던 제임스 딘, 그의 로맨스의 특징은 한동안 현란하게 반짝이다가 어느 순간 꼬리를 내리는 데 있다. 이성애의 경우, 이들 외에도 어슐리 안드레스, 릴리 카를과의 로맨스도 있다. 어슐리는 이탈리아 영화에 두 번 출연했고, 이국적이면서 관능적이었다. 그녀와는 여름 한 달 동안 사귀다가 헤어진 깜짝 로맨스였다. 그리고 배우 지망생 릴리 카를과의 사랑 역시 짧게 끝을 맺었다. 딘에 대한 그녀들의 공통된 지적은 어찌해 볼 도리가 없는 변덕에다 예측불허의 인물이라는 것이다. 그녀들이 체험한 로맨스의 감정은 '위태로움을 동반한 설렘'으로 보인다.

인디애나의 한 소도시에서 혼전임신으로 태어나 전성기에 독신으

로 요절했던 제임스 딘은 영원한 자이언트의 아이콘으로 존재하고 있다. 그는 24세라는 젊은 나이에 캘리포니아 시골도로에서 끔찍한 자동차 충돌사고로 현장에서 숨졌다. 1955년 9월 30년 금요일 아침, 구름 한 점 없는 뜨거운 날씨였다.

그는 만능 경주용 차인 은색 포르셰 550 스파이드로 법정 최고 속도인 100킬로미터로 달리고 있었다. 차체가 낮은 그 차로 과속 페달을 밟으며 땅을 끌어안듯 납작하게 엎드려 달리고 있었는데 바로 그때 크고 묵직한 세단과 충돌하고 말았다. 딘의 포르셰는 순식간에 박살났다. 그는 턱과 팔에 수많은 골절상을 당했고, 여러 군데의 내상에다 목이 뒤틀리고 부러진 채 구급차 안에서 사망했다.

평소의 운전 습관도 그렇지만 그날따라 더욱 더 과속 질주하게 된 원인은 무엇인가? 딘은 〈에덴의 동쪽〉 무대이기도 한 '샐리너스'에서 경주가 열린다는 것을 알게 되었고, 이 경주에 참가하기로 결심했다. 하지만 신청이 늦은 탓에 인쇄물에는 그의 이름이 실리지 않았다. 스포츠카와 오토바이 마니아이며 속도광이었던 딘은 운전 솜씨는 좋았지만 '전혀 두려움이 없는 과속에다 무모한 운전자'로 평소 그를 아끼던 지인들에게는 불안감을 주기도 했다. 연인이었던 안젤리와의 사랑에 좌절한 딘이 죽음을 바라며 과속 운전했다는 설도 있지만 공허한 메아리에 불과했다. 그때는 미래설계를 하고 영화감독이 되기 위해 야망을 불태우고 있던 때였고, 그의 말대로 포르셰 차와의 로맨스, 그 차와 함께 절정에 올랐을 때였다.

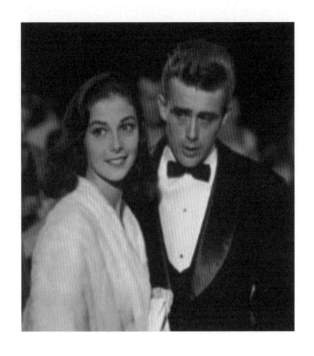

그의 죽음을 둘러싼 재조사에서 목격자는 그가 운전하지 않고, 빨간 셔츠 입은 동승자가 과속으로 운전했다고 진술했지만 의문이 제기되고 있다. 과속으로 인해 생의 절정기에서 그의 삶은 극적으로 마감된 것만은 사실이다. 자기 자신도 어쩌지 못하는 모험심과 속도감은 바로 죽음을 향한 무모한 행진에 불과했다. 살아생전 애끓는 사모곡으로 보냈던 딘. 후일 딘은 "다섯 살 때 어머니는 바이올린을 가르쳐 주셨죠. 그러고 나서 팁 댄스도 추게 되었어요."라며 어머니를 회상했다. 그는 죽어서야 그리웠던 어머니 곁으로 간 것이다. 그의 고향 인디애나주의 공원공동묘지에 있는 어머니의 무덤 메리언

에서 18킬로미터 떨어진 곳에 묻혔다.

　이토록 짧게 끝났던 그의 생애는 긴 숭배의 시작이기도 했다. 절정기에 그것도 독신으로 사망한 그는 영원한 청춘의 상징이자 우상, 불멸의 자이언트 그 자체였다. 영화계의 황제로서 불멸의 영광으로 우뚝 서게 된 그의 영향력은 실로 엄청났다. 그가 남긴 "영원히 살 것처럼 꿈을 꾸고 내일 죽을 것처럼 오늘을 살라."의 명언처럼 그렇게 살다 갔고, 영원히 살아 있는 불멸의 존재가 되었다.

산 노 을

은밀한 곳에서 남 모르게 지피던 정염이
스스로의 격정을 가라앉히지 못한 채
해묵은 침묵을 거두고서 나왔네

먼 산을 굽이굽이 돌고 돌아서
뭇 산봉우리 두루두루 거쳤어도
삭지 않고 일어나던 정한情恨이었네

선연한 사무침이 한참이나 솟구치더니
역마처럼 내달려 구만리 장천에 맞닿아도
천 년의 사무친 연가 남겨둔 그리움도 하염없네

디바의 여왕 마리아 칼라스

사랑을 하다가 사랑을 잃음은
전혀 사랑하지 않았던 것보다 좋은 일이다.
-A. 테니슨

생전에 '숭배'와 '비난'이라는 양극단에 처하기도 했지만 불멸의 전설과 신화를 창조했던 마리아 칼라스. 질풍노도와 같은 강렬한 개성으로 폭포수처럼 쏟아내던 그녀의 재능은 '음악의 대여사제', '세계 최고의 드라마틱한 소프라노', '세기의 프리마돈나', '금세기의 타고난 나이팅게일', '디바라는 칭호가 가장 잘 어울리는 프리 마돈나'로 평가되고 있다.

특히 제피겔리의 '그녀는 매혹이고, 살아 있는 음악이고, 완벽한 음악의 빛나는 천재였습니다.'라는 호평은 그녀에 대한 모든 찬미를 압축하고 있다. 하지만 이런 찬사들 속에서도 비난과 독설이 단단히 자리잡고 있다. '못되고 결함이 많은 여자', '노래는 잘하지만 성질이 고약한 여자'라는 고정 이미지에다 은인들을 헌신짝처럼 내버리는, 배은망덕한 여자라는 굴레를 벗어나지 못한 것도 사실이다. 거기에다 까다롭고 거칠고 불안해 하고 때로는 이유 없이 화를 내고, 도도한

성격과 늘 변덕스러웠던 기질상의 결함들이 자주 거론되기도 했다.

성악 교수였던 엘비라 데 히달고는 훗날, 안경을 쓴 뚱뚱한 소녀가 가수가 되려는 것이 '말할 수 없이 우스웠다'고 회상했다. 이 모든 것이 그녀에 대한 신빙성 있는 평가지만 노래에 대한 그녀의 업적은 그 무엇으로도 평가절하할 수 없을 것이다. 살아 있는 전설로 우뚝 선 그녀도 한때는 폭식증으로 96킬로그램의 뚱뚱보였고, 볼품없는 외모에다 고도의 근시라는 꼬리표를 달고 다녀야만 했다. 그런데 그녀가 어떻게 하여 매혹적인 외모와 몸매, 눈부신 재능으로 마모되지 않는 명성과 신화적인 인물이 된 것일까?

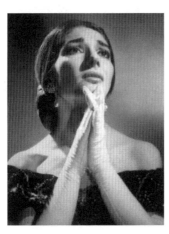

칼라스는 1923년 12월 그리스에서 막 이주한 부부의 둘째 딸로 뉴욕에서 태어났다. 극성스러운 어머니는 딸들을 그리스에서 성악교육을 받게 했다. 이런 어머니의 극성스런 성격으로 부부간에 불화를 초래하게 되어 훗날 별거를 거쳐 헤어지게 된다. 그리고 칼라스의 초라한 외모와 비만은 아름답고 날씬한 언니와는 늘 비교대상이 되었으며, 부모의 사랑을 받지 못했던 탓에 거칠고 반항적인 기질은 일찍부터 형성되었다. 그녀는 어머니가 딸을 인정할 때는 노래를 부를 때였다

고 술회하기도 했다.

이런 이유로 노래는 그녀의 존재이유가 되었다. 두드러진 승부욕에다 '앙칼진 칼라스', '암 표범'이라는 별명 등은 소외되었던 성장과정에서 그 원인을 찾아볼 수 있다. 즉 그녀의 자기중심적이고 이기적인 성향은 투쟁본능을 자극하면서 함께 출연했던 다른 가수들이 자신보다 더 박수를 받는 것을 용납하지 않았고, 자신이 직접 천거한 가수라도 본인보다 돋보이면 그것으로 끝장이었던 사례들은 많은 증언을 통해 사실로 입증되었다. 이러한 성격적인 결함들은 어린 시절의 환경에서 그 단서를 찾을 수 있다. 남편과의 사이가 좋지 못했던 그녀의 어머니는 딸에 대한 애정보다는 자신의 불만을 해소하기 위해 마리아를 몰아쳤고 이것이 학습되어 나타난 결과로 항상 누군가와 경쟁하며 대결하는 상태에서 승부에 대한 강박관념에 사로잡혀 있었다는 분석이다.

그리고 고도비만에다 별로 주목받지 못하던 용모에 가슴앓이 하던 칼라스가 매혹적인 몸매와 미모로 변신하게 된 것은 놀랍다. 그녀의 회고에 의하면 영화 《로마의 휴일》을 보면서 주연 여우 오드리 햅번의 몸매와 미모에 반한 것이 다이어트의 결정적 계기가 되었다고 했다. 오드리 햅번이 칼라스의 롤모델이 되었고 엄청난 감량의 촉매작용을 했다. 따라서 햅번은 칼라스에게 행운의 여신으로 다가와 그녀에게 놀라운 미의 새로운 세계로 인도해 준 인물이었다. 이 모든 것이 상승작용을 해서 그녀는 세계를 품안에 안고 오페라계의 전설이자 전

무후무한 대여사제로 등극하게 된 것이다. 하지만 발목만은 여전히 굵은 편이어서 발목이 드러나는 차림새는 가급적 피하기도 했다.

그동안 사랑에 굶주렸고, 마음의 문을 닫았던 그녀에게 사랑이 찾아왔다. 어느 날 가슴을 열어 사랑을 하게 된 남자는 연극과 영화의 명감독이던 루키노 비스콘티였다. 그러나 이 사랑은 오래가지 못하고 곧 결별했다.

그후 1946년 그리스 부호였던 바디스타 메네기니를 만나게 된다. 메네기니는 그녀의 팬이자 후원자이며 매니저가 되었다. 28살이나 연상인 그와 1947년 결혼하기에 이른다. 칼라스의 성공은 상당한 재력가였던 그의 아낌없는 후원이 있었기에 가능했다. 음반제작과 각종 활동비용을 전담함으로써 칼라스는 오직 노래에 전념할 수 있었다. 하지만 나이 차이 때문이었던지 편안한 남편, 아버지, 오빠처럼 생각했지만 이성으로서의 애정은 느끼지 못했다. 그런 탓에 영화감독 겸 오페라 연출가였던 루카노 비스콘티에게 깊이 빠져 지낸 시절도 있었지만 그는 유명한 동성연애자로 그녀의 애정은 일방적인 것이었다.

그러던 중 결혼 10년이 지난 1959년 남편과 함께 참석한 한 연회장에서 눈이 번쩍 뜨이는 남자를 만나게 되었다. 그는 이 부부를 초청해 초호화요트로 3주 간의 항해를 함께하며 그녀에게 관심을 보였다. 그녀는 다이아몬드와 진주를 비롯하여 값나가는 보석과 20벌의 드레스와 각종 신발, 장신구 등을 사랑의 선물로 받으면서 남편에

게 등을 돌리고 그와의 동거에 들어갔다. 그녀의 남편 메네기니는 "아내는 내가 베풀어준 은혜를 등 뒤에서 칼을 꽂는 배신으로 되갚았다."고 분노했다. 그는 또 아내를 양심도 없는 여자라 질책했다. 볼품없고 뚱뚱한 여자애를 구해준 게 누군데 하며 마리아 칼라스를 '화냥년'이라 불렀다. 그녀는 먼저 이혼을 요구하며 7년 동안 끌다가 마침내 이혼이 성사되었다. 자유의 몸이 된 그녀는 내연관계로 지내던 그의 부인이 되는 것은 따놓은 당상이라 생각했다.

이렇게 배은망덕으로 남편을 배신하고 사랑에 눈이 멀게 한 그는 누구였을까? 바로 20세기의 세계적인 대 사업가였던 선박 왕 애리스토틀 오나시스였다. 칼라스의 새 연인, 오나시스는 여성 사냥꾼 기질에다 바람둥이, 무지막지한 술고래로 알려진 인물이었다. 여성의 환심을 사기 위해 금력을 동원하여 다이아몬드, 진주, 황금 등을 선물하며 여자 사냥을 일삼기도 했다.

그녀와 연인관계로 있을 때 오나시스는 1남 1녀의 아버지로 아내를 둔 남자였다. 이 두 사람의 만남과 사랑은 역사적인 로맨스로 회자되기도 했다. 칼라스가 오나시스에게 그토록 빠진 이유는 사교계의 위대한 숙녀가 되고 싶은 야심이 중요한 원인이었다. "저는 오랫동안 새장 속에 갇혀 살았습니다. 그래서 생기 넘치고 화려한 오나시스를 만났을 때 저는 다른 여자가 되어 있었어요. 그와 함께 있으면 미친 듯이 행복했다."라고 했으며 그와의 결혼을 간절히 원했다. 그렇지만 그는 미모와 배경이 있는 아내와의 이혼이나 그녀와의 결

혼을 전혀 고려하고 있지 않았다.

그가 만나는 여성들은 모두 장래의 정부로 생각할 정도였다. 세상 사람들의 시선도 그녀는 '오나시스의 애첩' 정도에 머물러 있었다. 칼라스와 동거는 했지만 결혼은 차일피일 미루었다. 그의 아이를 임신했다는 칼라스의 기쁨은 그에게는 대경실색일 정도로 동상이몽이었다. 그가 원하지 않는 아이는 낙태라는 절차를 밟을 수밖에 없었다. '역사적인 로맨스'라던 그들의 관계는 사랑만큼이나 갈등도 많았고 드라마틱했으며, 그들의 불화는 대중매체의 가십거리가 되기도 했다. 그들의 연애를 보도한 기사가 600회에 이를 정도였다.

노래보다도 그가 우선이었고, 그가 없는 밤이면 불면증에 시달리던 칼라스에게 어느 날 청천벽력 같은 대사건이 날아들었다. 오나시스의 또다른 여인의 출현과 함께 전격적인 결혼발표로 온 세상이 펄펄 들끓었다. 그 여인은 미국의 35대 대통령이던 존 F 케네디의 미망인이자 '세계의 연인' 재클린이었다. 그들은 1968년 결혼식을 올렸다. 그는 재클린보다 30세가 많았고 그녀는 남편의 서거 5년만에 재혼한 것이다. 오나시스는 미국의 상류사회에 진입하기 위해서 재클린이 가진 이미지가 필요했고, 재클린은 모든 것을 채워 주고 유지시켜 줄 돈 많은 상대가 필요했던 것이다.

불륜에다 그토록 짜릿하고 달콤했던 오나시스와 칼라스의 사랑은 끝을 향해 달렸고, 그녀는 생의 의욕마저 잃어가고 있었다. 그의 사랑을 잃어버린 칼라스는 오직 죽어가는 여자일 뿐이었다. 한 언론과

의 인터뷰에서 "사랑을 잃은 새가 되어 그냥 둥지에 숨어서 죽어 버리죠."라는 심경을 표현할 정도로 그녀 자신도 음악도 사랑도 동시에 죽어가고 있었다. 아낌없는 후원자였던 전남편과 연인들을 배신할 만큼 강철 같고 철면피 한 칼라스는 오나시스에게 혹독하게 버림 받은 것이다. 인과응보이며 그 대가가 부메랑이 되어 돌아온 것이다.

그는 재클린과의 결혼 후에도 두 여자 사이를 오가며 양다리를 걸쳤지만 충격의 치유는 쉽지 않았다. 그런데 오나시스에게도 치명적인 비운이 닥쳤다. 비행기 사고로 아들이 사망했다. 여기에다 그의 바람기와 재클린의 사치, 낭비로 인한 불화는 악화일로로 치달았고, 첨예한 이해관계로 얽힌 이혼절차 등은 그의 병마를 깊게 하면서 폐렴합병증으로 사망했다.

미워하면서도 사랑했던 남자, 오나시스의 부재로 칼라스는 점점 깊어가는 고독과 공허감에 시달렸다. 그러다가 극심한 우울증과 각종 약물 과다복용에 의한 쇼크 성 심장마비를 일으켜 사망했다고 알려졌지만 정확한 사인은 밝혀지지 않았다. 극심한 고독에 의한 자살설이 나돌기도 했다. 오나시스가 죽은 지 2년 후인 1977년 9월 16일, 그녀의 나이 55세였다. 시신은 화장되어 납골당에 안치되었으나 여러 번 도난을 반복하다가 한 줌의 재가 되어 '에게 해'에 뿌려졌다. 초호화 크리스티나 요트를 타고 그들이 뜨거운 사랑을 나누었던 바로 그 바다였다. 죽어서도 잃어버린 사랑만은 회복해보고 싶었던 마리아 칼라스, 그녀의 절절한 염원은 결코 죽지 않을 것이다.

회 상

한바탕의 왁자한 휘몰이 바람 되어
걸신 든 역마처럼 이리저리 떠돌다가
세월의 굴곡 따라 속절없이 헤적이던
비칠비칠 스산한 행보였네

영육을 둥둥 울리고서
극락초의 황홀한 빛 무리로
아롱다롱 쏟아지던 사랑의 폭포도
한순간 불꽃의 재로 산화되고 말았네

늘 새로이 조우하며 오고 간 사람들
화사한 사랑의 열병을 목청껏 쏟아내며
수많은 전설을 쌓아가고 있었건만 어느 날
느닷없이 날아든 화살촉에 내 삶이 얼룩졌네

뉴욕을 상징하는
앤디 워홀의 삶, 사랑

사랑이란 한 사람의 본질에 대한
열정적인 긍정이며 적극적인 교섭이다.
-에리히 프롬

　앤디 워홀은 1928년 8월 6일 미국 펜실바니아주 피츠버그에서 태어났다. 그의 부모는 체코슬로바키아 출신으로 아버지의 고향은 카르타피아 산악지대였다. 가진 것도 배운 것도 없던 그의 부모는 '어메리칸 드림'을 실천하기 위해 미국으로 건너 온 사람들이었다. 아버지는 피츠버그에서 건설회사의 노동자로 일하며 생계를 꾸려나갔으며 3남매를 두었는데 워홀은 막내였다. 누이는 태어난 지 6주 만에 사망했다. 이런 탓에 첫 딸을 잃은 어머니의 과잉보호 속에 워홀은 어린 시절을 보내게 되었다.

　그의 가족은 피츠버그에서 이민자를 위한 카톨릭 교회에 다녔고, 그도 독실한 신자였다. 도시의 빈민구역에서 기가 죽고 소심한 소년으로 자랐던 그는 변두리 삶으로부터 시작해 후일 대도시의 심장부를 가르며 타오르는 거대한 불꽃 같은 존재가 되었다. 그는 실크 스크린 기법을 초상화 작업에 응용한 최초의 사람으로 실크스크린 초

상화를 제작하면서 팝 아트의 새로운 세계를 열었다. 반어의 귀재, 복제의 천재였던 그는 보편적 사고를 뛰어넘어 그것을 실천한 사람으로 평가된다. 하지만 워홀은 어린 시절에 유전병인 신경질환을 앓았고, 색소결핍증, 즉 백반증으로 피부와 머리카락이 하얗게 변하기도 했다. 태어날 때부터 창백한 피부에다 약골이었던 그는 병을 달고 살아갈 정도로 수 주일 간 침대에 누워 지낸 적도 있었고, 학교에는 결석하는 일이 다반사였다. 따라서 유년기의 대부분을 어머니와 함께 지내는 시간이 많았고, 어머니의 특별한 보호를 받으며 자랐다.

모친은 교육을 받지는 못했지만 지혜로운 여자였다. 일찍부터 그림을 좋아하는 아들에게 스케치북을 사다 주고 만화책과 색칠공부 책을 쥐어 주었다. 뿐만 아니라 아들이 좋아하는 것을 적극적으로 권하기도 했다. 후일 그는 "어머니는 내가 색칠공부 한 장을 다 칠할 때마다 허쉬 초콜릿을 한 개씩 주셨죠."라며 회상했다. 이런 시절 가지고 놀던 인형에 대한 추억 때문인지 자신의 첫 순수미술 작품에 그 당시 가지고 놀았던 인형의 이름을 붙였다.

워홀이 13세 때 이민 후 건축 노동자로 일하던 아버지가 현장에서 사망하는 사고가 발생했다. 따라서 그보다 여섯 살이 많던 형이 가족의 생계를 책임져야 했기 때문에 노동자들이 사는 동네를 돌며 과일과 야채를 팔았고, 워홀은 그런 형을 따라다니며 그림을 그렸다. 그리고 어머니의 후원 속에 그의 재능이 자라나기 시작했다. 그

가 고등학생이 되어 영화에 관심을 쏟자 빠듯한 살림살이에도 불구하고 필름 프로젝트를 사다 주었고, 아들이 카메라를 갖고 싶어하자 중고카메라도 사다 줄 정도였다.

이렇게 싹을 키우던 그의 영화 사랑이 후일 리즈 테일러, 마릴린 먼로 같은 스타들의 초상화 작업에 영향을 끼쳤다. 워홀은 피츠버그 카네기 박물관이 주최하는 미술 강좌에 참여했고, 고교졸업 후 4년 간 피츠버그 카네기 멜런대학교 공대에 다녔다. 전공은 산업디자인이었지만 예술사 등 교양과목을 철저하게 공부했던 열성파였다. 이 대학에서 미술학사 학위를 받고 직업화가로 활동했다. 가난과 무명의 덫에 걸리지 않기 위해 시급한 것은 오직 성공이었다.

고향을 떠나 그가 뉴욕에 첫발을 디딘 해는 20세였던 1948년이었다. 반드시 성공을 하고 말겠다는 꿈에 비해 현실은 녹록치 않았다. 빈민가에다 가장 방세가 싼 지하층을 빌려 발품을 팔아 겨우 마련한 일터가 〈글래머〉 잡지사였고, 그가 받은 첫 주문은 신발 그리기였다. 그런데 계속 그에게 잡지 삽화를 주문하면서 그의 이름이 다른 잡지사들, 즉 〈보그〉, 〈더 뉴요커〉 등의 광고 대행사 업계에도 알려지기 시작했다. 빠른 시간에 상업미술가로 자리잡으면서 삽화원고료만 가지고도 먹고 살 수 있었고, 조수를 고용해도 될 만큼 일거리가 밀렸다. 그는 20대의 나이에 두 개의 광고디자인 상도 수상했고 두 번의 전시회에 참여할 수 있게 되었다.

이즈음에 체코 식 이름인 '앤드류', '워홀라'의 끝 글자를 떼어내어 부르기 쉬운 앤디 워홀로 개명했다. 1950년에는 그의 어머니가 피츠버그의 집을 정리하고 뉴욕으로 와서 워홀의 아파트에 함께 살면서 아들의 뒷바라지를 하며 조수 역할도 맡았다. 그곳에서 아들과 20년이라는 오랜 세월을 보냈다. 알츠하이머와 고혈압을 앓던 그의 어머니는 1971년 피츠버그에 있던 가족에게 돌아갔고, 얼마후 그곳에서 사망했다.

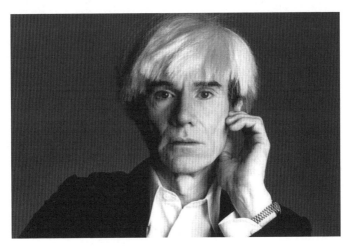

자신의 외모에 열등감이 많았던 그는 팝 아트Pop Art 작가로 알려지기 전, 심한 병원 공포증에도 불구하고 코 성형수술을 받았고, 가발을 사용하여 외모 자체를 팝 아트처럼 변모시켜 나갔다. 1956년에는 뉴욕 현대미술관에 그의 스케치가 전시되는 영광을 누리기도 했고, 1957년에는 29세의 나이로 '앤디 워홀 엔터 프라이즈'라는 회사를 세웠으며,

'그래픽', '상업디자이너', '삽화가'로 성공가도를 달리게 되었다.

그의 성공은 여러 분야에 걸쳐 고공비행을 할 정도였다. 훗날 예술가, 작가, 영화감독, 영화제작자, 그리고 잡지 〈인터뷰〉의 편집자로서 돈과 명성의 주인공이 되었다. 그는 잡지 〈인터뷰〉를 창간하고, 텔레비전 쇼 제작과 진행을 맡음으로써 본인에게 집중된 미디어 자체가 되었다. "나는 미디어가 예술이라고 생각한다, 나는 텔레비전을 믿었다, 나는 상업 작가로 출발했고 비즈니스 아티스트로 끝내고 싶다."는 자신의 소신을 밝혔다.

예술가 워홀의 패션 코드는 청바지, 검은 폴라스웨트에 가죽잠바였다. 여기에다 선글라스, 은빛 가발 등이 자리잡았다. 대중소비사회에서 힘과 흥미의 대상은 돈이며 워홀도 예외는 아니었다. 캔버스에 가득찬 달러지폐 이미지를 실크스크린 기법으로 섬세하게 표현했고, 코카콜라 병의 이미지를 통해 미국문화의 단면을 드러내기도 했다. 워홀은 배경으로 사용할 목재, 종이 혹은 캔버스에 밑그림으로 아크릴 물감을 칠함으로써 회화와 판화의 경계를 무너뜨렸다. 무엇보다 삶과 미술에 대한 유머러스하고 아이러니컬한 그의 철학적인 면모를 보여 주었다.

그는 예술작품의 제작 방식에서 다른 식의 제작과 복제를 전통적으로 변화시켰던 마르셀 뒤샹의 영향을 많이 받았다. 즉 미술의 개념을 완벽하게 전복시킨 예술가로 남성용 소변기를 '샘'이라는 작품명으로 전시하기도 했다. 뒤샹은 워홀에게 막대한 영향을 끼쳤던 인

물이었다. 따라서 기계적이고 무수한 복제가 가능한 인쇄의 한 형태인 팝 아트의 새로운 세계를 열어 여태까지 그 어디에도 없던 초상화를 창조해낸 것이다.

'팩토리(공장)'에서 데생 대신 실크 스크린 기법으로 한 점의 회화 대신 수백 장의 판화를 찍고 부를 축적한 그는 성공의 대명사로서 뉴욕 최고의 성공한 예술가인 동시에 사업가가 되었다. 그는 스스로 '비즈니스 예술가'로 정의했다. 상업미술가 워홀을 세상에 알린 켐벨 수퍼 통조림은 팝 아트 철학을 나타내는 최적의 소재로 20세기 미국을 상징하는 작품, 즉 미국 자본주의의 상징인 상업문화의 전통적인 속성을 표현했다. 또한 형태는 같지만 반복적으로 조금씩 색체가 다른 작품을 가능케 할 뿐만 아니라 대량 생산이 가능한 실크스크린 기법을 초상화 작업에 응용한 최초의 사람이었다. 그가 초상화를 제작한 인물은 마릴린 먼로, 리즈 테일러, 재클린, 닉슨, 마오쩌둥 등이다.

1960년대 초 뉴욕은 16밀리 영화촬영기가 대량으로 보급되면서 아방가르드 영화의 메카로 자리잡는다. 누구든 이 촬영기만 있으면 마음대로 영화를 찍을 수 있었다. 뉴욕의 영화인들은 할리우드에 기반을 둔 메이저 영화사의 제작시스템에 반기를 들었다. 뉴욕에서 싹튼 언더그라운드 영화운동이 워홀의 마음을 사로잡았다.

영화광이었던 그가 영화작업에 뛰어든 해는 1963년이었고, 소방서 건물에 '팩토리'를 만들었을 때였다. 16미리 영화촬영기를 구입한

그는 할리우드의 어떤 제작자도 생각지 못한 영화를 만들었다. 잠자는 모습, 식사하는 장면, 술 마시는 모습, 섹스 행위, 오럴 섹스 등 일상적인 소재를 영화주제로 끌어왔다. 워홀은 팩토리 공간 그 자체를 예술로 만들었다. 따라서 팩토리는 일상생활이 곧 예술이 되는 곳이며 뉴욕 예술계의 배우, 음악가, 화가들이 모여드는 사교장이기도 했다.

그의 영화 중 최고로 평가받는 《엠파이어》도 1964년에 촬영되었다. 팩토리의 인테리어는 복사기에서 변기까지 모든 것이 온통 은빛으로 감싸고 있으며, 은박지로 장식한 팩토리는 하나의 해방구였다. 화려하고 자극적인 장치가 있고, 밤새도록 이어지는 파티가 있으며, 알콜, 마약, 섹스 파티, 동성애로 채워지던 곳이었다. 워홀의 메모장에 자주 등장하는 단어가 파티였을 정도로 파티 또한 그의 일상이 되었다. 카메라, 녹음기, 그리고 '슈퍼스타(워홀은 자신의 영화에 출연한 여배우들을 애칭으로 그렇게 불렀다)'들을 대동하고 파티를 즐겼다. 그런데도 워홀은 무엇으로도, 그 어떤 곳에서도 채워지지 않는 자기존재에 대한 극심한 결핍증에 사로잡혔다. 그 결핍증을 감추기 위해 짙은 화장을 하고, 선글라스와 직접 염색한 은빛 가발을 썼다. 즉 가공된 자신의 이미지에 집착했던 것으로 보인다.

우리가 아는 워홀과 가난한 이민자 2세인 '워홀라'는 연출된 이미지와 진짜 모습만큼이나 간극이 벌어진다. 은빛 가발을 쓰고, 사이키델릭한 조명을 받고 있는 그것은 이미지일 뿐 역사에 기록된 진짜 워

홀은 존재하지 않는다. 그는 자신의 이미지를 연출하고 조작하며 관리하는 데 탁월했고 작품의 창작 자체보다도 매스미디어의 속성을 알아채고 대중의 반응을 간파하는 귀재였다. 이 틈바구니에서 화려하지만 극심한 고통에 시달렸던 사람이 또 하나의 워홀, 즉 내심의 그림자였던 '워홀라'의 존재였다. 극심한 외모 콤플렉스와 가난에 대한 두려움이 그를 짓눌렀고, 그가 받았던 모욕과 수치심이 분노를 키웠으며 불면증과 우울증으로 고통스런 삶에서 벗어날 수 없었다. 여기에 마약과 동성애, 대인기피증, 트라우마와 스트레스는 '최상의 브랜드'와 '슈퍼스타' 워홀의 이면에 존재하는 그림자 워홀라였다. 그렇지만 그는 이 모든 콤플렉스를 성공의 발판으로 삼아 우뚝 섰다.

1967년에 찍은 영화 《첼시 걸스》는 흑백과 컬러 영상을 섞어 편집해 큰 성공을 거둔다. 이 영화는 바로 '팩토리'의 동료들을 '첼시 호텔'의 투숙객으로 등장시켜 각자가 연기하는 마약 복용, 정신병자들, 노출증, 외설적인 장면들로 뉴욕의 전형적인 '언더그라운드' 문화를 재현한 것이었다. 1975년에 출판한 저서 『엔디 워홀의 철학』에는 돈과 예술과 명예에 대한 그의 철학을 진술하게 담아내고 있다. "즉 비즈니스 예술은 예술 다음에 오는 단계이다. 나는 상업예술가로 이 일을 시작했고, 마지막에는 비즈니스 예술가로 끝마치고 싶다. 가장 매혹적인 예술은 사업에서 성공하는 것이다. 돈을 버는 것도 예술이고, 일을 하는 것도 예술이며, 성공적인 사업은 최고의 예술이다."가 바로 그 대목이다.

카네기 대학에서 그를 가르쳤던 페리 데이비드 교수는 1940년대 중반에 이렇게 말했다. "아무도 앤디가 여성인지 남성인지 궁금해 하지 않았다. 그는 성이 없는 존재 같았다."고 했다. 겉모습은 무성으로 보였지만 '존재'에 있어서는 동성애에 가까웠다. 자주 게이 바에 드나들면서 자신의 육체를 보상 받기라도 하려는 듯 건장한 체구의 젊은 남자를 선호했고 많은 남자들을 만나고 다녔다. 남성성이 결여되고 나약한 육체로 인해 그는 살아가면서 많은 남자들에게 마음을 빼앗겼다. 그는 자신이 동성애자임을 인정했다. 육체의 수수께끼에 대한 남다른 편집증에 사로잡힌 워홀은 1950년대부터 남자의 나체와 성기를 그리기 시작했다. 그가 그린 남성 누드, 리본 묶은 남근, 하트 장식의 고환 등은 그의 페티시즘fetishism 성향을 드러낸다.

그런데 워홀의 연인 중 유일하게 이성연인이 등장한다. 워홀의 사진과 영화에 지속적으로 등장하는 한 여자, 그녀는 에디 시즈윅이었다. 두 사람은 1965년 초 프로듀서 레스트 피스키의 집 사교 파티에서 만났다. 워홀의 작업실에서 동거할 정도였던 시즈윅은 종종 조연을 맡으면서 나중에는 주연을 맡게 되었다. 세련미가 있고, 늘 마약에 절어 있었으며, 파티광에다 매혹적이었던, 마법 같은 시즈윅은 팩토리를 놀이터로 삼았다. 그녀는 그곳에서 여배우가 되고 싶은 욕구를 해소했다. 워홀은 이 깡마른 금발미녀에게 1년이 조금 넘는 기간 동안 약 15편의 영화를 찍게 했다.

특히 영화 《팩토리 걸》은 워홀과 시즈윅, 두 사람 중심으로 전개된다. 그의 첫 슈퍼스타는 물론 에디 시즈윅이었다. 그들은 서로가 연인임을 강조라도 하듯 비슷한 패션으로 꾸미고 다녀 뉴욕의 이상적인 연인으로 알려졌다. 그는 시즈윅을 동반하고 파티에 나타났고 사람들의 이목을 끌었다. 그는 한 잡지 인터뷰에서 인생의 동반자로 누구를 꼽겠느냐는 질문에 그녀를 언급할 정도였다. 그녀는 1년 여간 그의 뮤즈였지만 그들의 관계는 점점 악화되어갔고, 시즈윅이 마약치료를 위해 캘리포니아 소재의 산타바바라 요양원으로 떠난 이후 영영 결별하게 되었다. 그녀는 28세의 나이로 갑작스런 죽음을 맞이했고, 워홀은 이 소식을 접하면서 어려운 심경에 처했다.

그런데 '팩토리'와 워홀에게 뜻밖의 위기가 찾아온다. 극단적인 여성주의자이며, 워홀의 많은 영화들에서 조연을 맡았던 발레리 솔라다스가 팩토리에 있던 워홀과 기자 한 명을 저격했다. 워홀은 생명이 위독한 상태에서 병원으로 후송되었고, 그녀는 곧 자수했으며 범행 동기는 워홀이 영화에서 여성을 폄하했기 때문이라 진술했다. 그녀는 3년 형을 선고 받고 감옥으로 갔지만 워홀은 부상의 후유증으로 평생 코르셋을 착용해야 했고, 병원을 제집같이 드나들어야 했다.

이 사건 후 그는 심기일전하여 자신의 회화와 실크스크린 작품 제작에 집중했고, 유명 인사들과 인맥을 넓혀감으로써 자신의 작품들을 대량 판매하기에 이른다. 그리고 1969년에는 잡지 〈인터뷰〉의 발행인이 되어 영향력을 확장해 나간다. 새로운 스타와 명사들은 〈인

터뷰〉에 나오기 위해 줄을 설 정도로 유명세를 탔다. 여기에 힘입어 초상화 주문도 쇄도했고, 따라서 부와 명성도 쌓여갔다. 세계 각국의 실력자 중에는 워홀에게 자신의 초상화를 의뢰하는 사람도 있었다.

엔디 워홀의 동성연인들과의 로맨스를 보면 당시 연인이었던 무대디자이너 찰스 리샌비의 머리를 그린 작품이 있다. 화랑에 이 작품들을 전시했지만 반응은 그다지 좋지 않았다. 그는 여기에 주눅 들지 않고 연인 리샌비와 1956년 여름 아시아 및 유럽 여행을 하면서 기념품들을 구입했다. 이렇게 구입한 기념품들은 오랫동안 그의 소장품으로 남아 있었다.

그 다음으로 다가온 남자는 트루먼 카포티로 그의 연인이자 영웅이었다. 세련되고 신사적인 이미지의 카포티에게 워홀은 빠져든다. 카포티는 1948년 23세의 나이로 첫 소설인『다른 목소리, 다른 방』을 발표해 작가로서 튼튼한 토대를 마련했다. 이후 그의 동성애적 남성편력이 언론에 기사화되기도 했다. 워홀은 카포티의 글을 모티브로 하여 삽화를 제작할 뿐만 아니라 그에 대한 칭찬도 이어졌다. 뉴욕에 온 지 얼마 안 된 젊은 시절 그에게 반한 워홀은 편지를 보내고 매일 전화를 하다가 카포티의 어머니가 전화를 금지시키는 바람에 그들의 관계는 끝나고 말았다. 다행스럽게도 그 빈자리를 가득 채워줄 연인이 기다렸다는 듯이 나타났다. 그 남자는 제드 존슨으로 아주 잘생긴 용모에 첫눈에 반했다.

워홀이 그를 처음 만난 것은 그가 전보 배달을 위해 팩토리에 왔을 때였다. 워홀은 그를 직원으로 채용하면서 그들의 관계는 오랜 기간 이어진다. 그는 워홀의 저격사건 이후 퇴원한 워홀을 간호하기 위해 워홀의 아파트로 이사했다. 이들은 10년 이상 함께 살았지만 결국 제드는 성탄절을 얼마 앞두고 집에서 나갔다. 오랜 연인이었던 그들은 1980년에 이렇게 결별하게 되었다. 그들이 헤어지기 직전 존슨에 대한 기록에는 그 당시 자신의 참담한 심정이 나타나 있다. "내 삶은 갈수록 흥미로워지는데 집에 돌아가면 끔찍한 현실이 날 기다리고 있다. 제드와의 관계가 악화되는 현실 말이다."고 가슴 아파했다.

존슨과의 결별 후 진통제와 안정제 복용량은 크게 늘어갔고, 건강에 관한 강박관념에 사로잡혀 비타민정제를 복용하며 피트니스 훈련을 강행했다. 그는 『앤디 워홀의 일기』에서 '사랑 없이는 미쳐 버릴 것 같다. 무언가를 느껴야 한다.'는 표현대로 연인의 부재를 못견뎌했다. 그런데 심한 병원 공포증에도 불구하고 그는 1957년에 코 성형수술을 감행했다. 외모에 대한 집착은 새로운 연인의 등장과 함께 더욱 강해졌다. 그의 새 연인은 그보다 30세 연하였던 존 굴드였다. 1984년 굴드가 워홀의 뉴욕 연립주택으로 들어오지만 그들의 동거는 오래가지 못했다. 굴드는 에이즈에 감염된 사실이 밝혀지게 되자 몇 달 후 워홀의 집에서 나갔다.

그들의 사랑에 마침표를 찍게 한 에이즈, 그는 일기를 통해 에이

즈 감염에 대한 공포를 나타내고 있다. 굴드는 1987년 워홀보다 1년 먼저 세상을 떠났다. 워홀의 연인이었던 사람들 중에 그보다 먼저 저 세상으로 간 사람들은 매혹의 슈퍼스타 에디 시즈윅(1971년), 자신의 영웅 트루먼 카포티(1984년), 30세의 연하 존 굴드(1987년)였다. 내 마음은 여러 번 상처를 입었다고 토로한 적이 있던 그는 자신의 철학이었던 허무의 탐구로 상처 입은 감정을 승화시키려 노력했다. 내 마음은 여러 번 상처를 입었다고 고백한 적이 있다. 그는 많은 남성들에게 마음을 빼앗겼지만 알프레드 칼톤 윌러스와는 육체적 관계를 한 유일한 남성이었고 대부분은 플라토닉한 관계였다. 그는 스물 다섯에 딱 한 번 성경험이 있을 뿐 그로부터 30년 후에도 여전히 숫총각임을 고백했다.

그런데 워홀은 시각, 자위, 보건 모드로 성을 고려했고, 그로 인해 포르노 소비자가 되었다. 그는 포르노를 좋아했고 포르노를 사들였다. 그는 사랑에 빠져도 성관계를 하지 않는 것이 훨씬 더 자극적이라 했으며, 살아 있는 것 자체가 엄청난 노동인데 살아 있는 것 다음으로 가장 힘든 일은 성관계를 갖는 것임을 알았다고 했다. 그가 성행위를 노동으로 보는 이유는 성을 이상화하는 것과는 반대로 섹스의 단조롭고 기계적이고 반복적이며 특히 저속한 면을 발견했기 때문일 것이다.

워홀은 리비도의 에너지를 예술작품으로 승화시킨 충동 관음증자

였다. 워홀 연구가들에 의하면 그가 섹스와 거리를 두게 만든 것은 신체적 콤플렉스에 대한 열등감이었다고 한다. 여기에 덧붙여 워홀은 자위와 관음증으로 성적 욕망을 해소했다고 보고 있다. 파티에서 다른 사람들을 관찰하는 것을 즐겼던 그는 탐색자이기도 했다. 사실 그의 주변에는 매력이 넘치는 여성들이 많았지만 그녀들을 성적 대상으로 여기지 않았다.

그는 엄청난 분량의 일기를 써서 생전에 출판했는데 이 책이 바로 『앤디워홀의 일기』이다. 그런데 팝 아트의 새로운 세계를 열었던 워홀은 일기를 직접 쓰지 않고 구술로 썼다. 그의 비서 팻 해켓과 아침마다 통화해서 그 전날 있었던 일을 전부 얘기하면 비서는 이것을 받아 워홀의 일기를 써나갔다. 녹음 내용과 통화 내용을 근거로 한 책이 또 있다. 1975년에 출판된 저서 『앤디워홀의 철학』이다. 그는 이 책을 통하여 베스트셀러 작가로서의 면모를 드러낸다. 평소 녹음기와 결혼했다고 말해왔던 대로 녹음기, 즉 테이프 레코드는 아내의 역할을 톡톡히 해낸 셈이다.

하지만 신체적 고통을 호소할 정도로 심신이 쇠약해져갔고 담낭 질환으로 수술을 받았으나 합병증으로 세상을 하직하고 만다. 병원 측은 1987년 2월 22일 오전 6시 31분에 사망했다고 공식 발표했다. 그의 사인을 집안 내력과 관련지었는데 그의 아버지 역시 쓸개 절제 수술의 후유증으로 사망했다. 워홀 역시 쓸개가 좋지 않아 손상된 쓸개를 제거하는 수술을 받고 관리소홀로 사망하기에 이른다.

그의 시신은 가족만이 참석한 가운데 피츠버그의 어머니 묘 옆에 안장되었다. 뉴욕 세인트 패트릭 성당에서 열린 추모미사에는 그를 추모하기 위해 2천 명의 인파가 몰려들었다. 워홀의 은빛 동상은 뉴욕의 역사에서 매우 중요한 장소인 뉴욕 스퀘어 남쪽 작은 공터에 세워져 있다. 그의 은색 팩토리에 대한 상징성이 엿보인다. 폴라로이드 카메라를 목에 걸고 오른손에는 종이 백을 들고 서 있는 모습이다.

우리의 삶에 막대한 영향을 주었던 워홀이지만 다소 과대평가되고 있는 면도 간과할 수만은 없다. 그는 성공신화의 주인공, 화려하고 드라마틱한 생애, 천재적인 자기 홍보능력의 귀재, 다르게 생각하기의 원천 등으로 평가 받고 있다. 한편 그와 알고 지냈던 예술가, 작가들의 다양한 평가들 중 특히 눈에 띄는 것은 그는 '르네상스맨, 프로이트'로 지칭되는 반면에 '아주 이상한 피조물, 변태적인 피터 팬'으로 압축되어 이채롭다. 현대미술의 아이콘인 그의 모티브들은 오늘날에도 널리 사랑받고 있고, 한물간 관습과 엄숙주의에 청량제적 역할을 했다. 워홀이 차용했던 기성품, 자연물 등의 일상적 품목들은 상징적이고 환상적인 의미를 부여받아 '예술'이란 색인과 더불어 기념비적인 대접을 받아왔다.

그는 천문학적인 재산을 남기고 이 세상을 떠났다. 그의 사후 8년 뒤에는 고향 피츠버그에 '앤디 워홀 미술관'이 문을 열었고, 그의 유언에 따라 1987년 말에는 '앤디 워홀 시각예술재단'이 설립되었다.

사랑의 봄날 – 10리 벚꽃 길

안온하게 내려서 앉는 하오를 가로지르며 달려오는 봄의 발자국

빛살무늬 나뭇잎과 사향麝香에 물드는 볼그레한 바람소리에

여기서도 저기서도 해사한 꽃 사태가 한창이네

연분홍 솜사탕 타래가 한도 없이 걸려 있고

방망이질 가슴 속을 헤집고 나온

수많은 메아리가 총총히 따라나서며

10리 길에 자욱이 깔려 있네

벚꽃 길에 발긋발긋이 한창이네

어느 날 황황히 떠나간 풍악장이도

느닷없이 돌아와 제 흥에 겨워서는

발 들고 아찔아찔 엉덩이 살랑살랑

질펀한 춤판 무르익어 한창이네

서산의 해도 슬금슬금 술기운이 오르고

꽃피는 계절의 요동치는 연심이 저절로 솟더니만

대책 없이 뛰노는 두근거림에

봉긋 봉긋 부푼 가슴 마음마저 한창이네

조국보다 고려를 더 사랑한
노국공주

　고려 왕자와 적국이었던 몽골 공주와의 만남과 사랑, 그리고 이별은 그 자체만으로도 역사가 되어 굽이굽이 흐르고 있다. 후일 공민왕으로 등극했던 왕자 강릉대군은 충숙왕의 둘째 아들이며, 충혜왕의 아우로 어린 시절을 연경에서 바얀 테무르(몽골식 이름)로 지내야 했다. 12살이 되던 1341년, 전례에 따라 원나라에 볼모로 끌려가서 10년 동안이나 억류되어 살았던 것이다.

　몽골제국을 세운 칭기스칸은 나라 이름을 '원'으로 바꾼 뒤 아시아는 물론 동유럽 땅까지 정복했다. 이런 여세를 몰아 고려를 침범했는데 1231년부터 1258년까지 거의 30년 간 이어졌고 원나라의 지배가 본격화 되기에 이르렀다. 설상가상으로 원나라는 고려를 장악하기 위해 고려왕은 반드시 어릴 때부터 원나라에 머물다가 원의 공주와 혼인해야 되는, 소위 정략결혼을 감행했다. 고려는 원나라의 사

위 나라인 셈이었다.

이에 따라 왕실의 호칭과 격을 원나라보다 한 단계 낮춰야 했다. 폐하는 전하, 태자는 세자, 왕들은 자신을 칭할 때 짐이 아닌 과인으로 불러야 했다. 그리고 고려왕은 원나라에 충성한다는 뜻으로 임금의 명칭 앞에 반드시 '충'자를 덧붙여야만 했다. 충성심이 약하거나 그들의 마음에 들지 않으면 고려왕을 쫓아내거나 다른 왕으로 바꾸기도 서슴지 않았다. 1351년 강릉대군은 충정왕의 뒤를 이어 고려 31대 공민왕으로 즉위했고, 1349년 당시 강릉대군과 혼인했던 노국공주는 고려의 왕비가 되었다.

그런데 철천지원수 나라인 원의 공주에게 왕은 어찌하여 이렇게 매료되면서 사랑에 흠뻑 젖게 된 것일까? 그들의 만남도 혼인도 매우 극적인 요소를 띠고 있었으며, 부정적인 선입관으로 인해 허울뿐인 부부관계에 놓일 수도 있었다. 하지만 이 모든 장애요소가 오히려 영롱한 매혹의 빛을 발하면서 서로의 가슴에 뜨거운 사랑의 불꽃을 피우게 한 것이다.

노국공주에게 점점 빠져들었던 공민왕! 그녀는 칭기스칸의 후손으로서 황족인 위왕의 딸, 보탑실리 공주였다. 고려에서는 그녀를 노국대장공주 혹은 노국공주라 불렀다. 그 후예답게 씩씩하고 용감했으며 아름답고 영리한 여인으로 알려져 있다. 몽골보다 고려를 더 사랑했고 공민왕에게는 왕의 여인을 넘어 생명의 은인이자 평생 동지였다. 말을 탈 줄 몰랐던 왕에게 말 타는 법을 직접 가르치기도 했다.

원의 공주였음에도 불구하고 공민왕의 꿈인 개혁정치와 반원정책을 지지했고, 원이 뒤에서 사주한 흥왕사 난에서는 목숨 걸고 왕을 지켜 준 여장부였다. 왕이 숨은 방 앞에 앉아 반란군을 가로막은 사실로도 유명하다. 적국의 딸이었지만 이러한 노국공주 즉 국모를 향한 만백성의 사랑 또한 뜨거웠다. 노국공주를 만나 꽃 피우던 사랑으로 공민왕은 새로운 인생을 맞이하게 되고, 청보리 같이 싱그러운 개혁의지를 활짝 펼칠 수 있게 되었다.

친원파를 숙청하고, 변발과 호복 같은 몽골 풍습을 금지시켰다.

원나라 연호를 사용하지 않았으며, 관료제를 고려 식으로 되돌리기도 했다. 그리고 내정간섭의 기구였던 '정동행성'과 고려 땅을 다스리던 '쌍성총관부'를 없앴고, 원나라에 빼앗겼던 영토를 되찾았다. 그리고 왕권을 강화해서 고려의 중흥에 힘을 쏟은 공민왕이었다. 공민왕은 신돈에게 자주 국정을 자문했고, 또한 신돈의 주도하에 '전민병정도감(토지와 노비에 대한 행정을 정비하기 위해 설치한 입법기구)'을 설치하여 권문세력들이 불법으로 차지한 토지를 원래의 주인에게 돌려 주었다. 그리고 억울하게 노비가 된 사람들을 양인으로 되돌렸다. 공민왕은 대외적으로는 자주독립, 대내적으로는 개혁정책이라는 기틀을 마련해가고 있었다. 공민왕의 이러한 위업은 왕의 뒤에서 웃으며 박수 치는 노국공주가 존재했기에 가능했던 것이다.

그런데 이토록 아름다운 부부금슬에 비해 결혼 15년만에야 회임하여 그 기쁨이 온 누리를 덮고도 남을 정도였다. 하지만 그 이듬해에 공주가 난산으로 인해 위독해지자 산천과 사찰에 기원을 드리도록 했다. 나중에는 사형수까지 사면할 정도였는데도 산모도 아이도 사망하고 말았다. 문자 그대로 '호사다마요, 청천벽력'이었다. 빼앗긴 영토를 되찾고, 개혁정책이 자리를 잡아가던 중차대한 시기였다. 그녀로 인해, 그녀가 있음으로 빛을 발하던 공민왕의 통치이념과 삶의 의미들은 빛을 잃은 채 시들어버렸다.

노국공주의 죽음으로 공민왕의 개혁정책은 큰 위기를 맞이하게 되었다. 타오르던 개혁정책도 불이 꺼지고 만 것이다. 왕을 응원하고 힘을 실어주던 공주의 죽음 이후 그토록 맹위를 떨치던 개혁 군주는 어디로 증발된 것인가. 공주의 초상화를 직접 그려 벽에 걸어두고 식사하다가 대화를 나누는가 하면, 장대 같은 눈물을 쏟으며 허송세월을 보내면서 난마처럼 얽혀 있던 정사는 내팽개치고 있었다. 그는 노국공주를 잃은 슬픔에서 한 발짝도 벗어나지 못했다. 정사에 무관심해진 그는 신돈과 본격적으로 가깝게 되면서 거의 모든 국사를 신돈에게 맡기고 지엄한 왕도를 초개처럼 내팽개쳐 버렸다.

공민왕은 강력하게 개혁을 밀어붙일 인물이 필요했다. 그래서 여기에 부합되어 뽑힌 인물이 승려 신돈이었다. 우직하고 소신이 있는 신돈의 본관은 영산이었고, 불명은 편조, 신돈은 집권 후에 정한 속

명이었다. 그의 아버지에 대해서는 구체적으로 알려진 바는 없지만 어머니는 사찰인 옥천사의 노비출신이라 신분이 낮았고, 돌봐 줄 친척도 없어 개혁추진의 인물로는 안성맞춤 격이었다. 공민왕은 이런 이유로 신돈에게 개혁의 총지휘권을 넘겨 준 것이다. 왕을 대신하여 개혁정책을 밀고 나가면서 한때 백성들의 우러름을 받던 신돈마저 역모 죄, 즉 '반역음모를 꾀한다'는 모함을 받게 된다. 공민왕은 실정을 거듭하던 신돈을 귀양 보내 사사하였다. 공민왕 재위 20년인 1371년 7월 11일이었다. 신돈의 역모 사건은 조작되었다는 설이 유력하다.

신돈이 제거되자 그를 중심으로 추진하던 개혁정치도 중단하기에 이르고 그 결과 실패한 개혁군주라는 평가를 받게 된다. 신돈의 실각 후 공민왕은 점점 더 이상한 군주로 변모했다. 매일 밤 만취 상태로 술에 의지하여 공주의 빈자리를 채우고 있었다. 그런 공민왕을 두고 백성들 사이에는 왕이 제정신이 아니라는 소문이 자자했다. 마음이 병든 공민왕은 국사는 뒤로한 채 이미 망자가 된 공주만을 그리워하고 공주의 명복을 비는 일에만 매달리는 바람에 나라도 왕도 점점 깊은 수렁으로 빠져 들어갔다. 공민왕과 노국공주의 애끓는 사랑이 오히려 고려를 끝모를 벼랑으로 내모는 격이었다. 절제와 금욕의 대명사이며, 그림과 글씨에도 뛰어났던 왕이 급기야는 온갖 추태와 기괴한 일을 자행하면서 고려의 국운도 점점 기울어가고 있었다.

특히 왕을 경호한다는 명목으로 1372년에 설립된 '자제위'는 결국 왕의 목숨을 제거하는 곳으로 본말이 전도되기에 이른 것이다. 자제위는 귀족의 자제들로 젊고 잘생긴 청년들을 선발했는데 자제위의 청년들과 왕 사이에는 온갖 야릇한 괴담들이 들끓었을 정도였다. 왕의 경호는 명분상이었고 실제로는 왕과 어울려 온갖 음탕한 연희를 일삼던 곳이기도 했다.

위업에 빛나던 개혁군주에서 남색(동성애), 관음증 등등의 변태적 군주로 전락했던 공민왕. 그의 가슴 언저리에는 늘 처음 그대로의 영원한 그의 신부, 노국공주가 자리하고 있었다. 그 어떤 여인도 그 자리를 대신할 수는 없었다. 궁궐에는 꽃다운 비빈들이 다투어 성은을 기다리고 있는데도 일편단심 오로지 공주만을 사랑했던 순정남이었다. 왕조의 쇠락은 그의 굴절된 생애, 즉 탑처럼 쌓여가던 노국공주에 대한 애절한 그리움을 극복하지 못한 데에 큰 원인이 있었다. 공주와의 사이에 자식을 얻지 못한 공민왕은 왕비 사망 후 계비를 들이기도 하고 신돈과 함께 불공을 드리며 축원을 올리기도 했지만 후사를 얻지 못했다.

신돈의 집에 자주 드나들던 공민왕은 신돈의 비첩, 반야라는 미인을 총애하게 되었고, 성은을 받은 반야는 '모니노'라는 아들을 낳았다. 이 아들이 바로 공민왕에 이어 왕위에 오른 우왕이었다. 그 뒤에 전개된 역사 속에는 우왕이 신돈의 아들로 조작되어 조선왕조 탄생

의 결정적 빌미를 제공하게 된다. 한때 공민왕은 태후가 '우'를 세자로 인정해 주지 않자 곤경에 처해 후사를 걱정해야만 했고, '우'의 출생 조작설까지 나돌기도 했다.

1374년 9월 21일 밤, 왕의 침소에서 잔혹하고 끔찍한 사건이 발생했다. 술에 만취해 잠에 곯아떨어진 공민왕의 온몸을 칼로 난자해 시해한 사건이다. 그 엄청난 사건은 왜 누구에 의해 일어났던 것일까? 공민왕은 후사를 보기 위해 자제위에 소속된 청년들을 비빈들과 사통하게 했는데 익비 외의 다른 비빈들은 한사코 거부했다. 그러다 1374년 9월 익비 한 씨가 홍윤의 아이를 임신한 것을 확인한 공민왕은 그 아이를 자신의 아이로 삼으려했고, 익비를 임신시킨 홍윤과 이를 알고 있는 최만생을 없애려 했다. 하지만 이 일을 먼저 알아챈 그들은 왕을 끔찍하게 시해한 것이다. 그후 이들은 능지처참을 당하고, 그들의 친족도 모두 유배되거나 노비가 되었다. 고려의 등불이던 공민왕은 그렇게도 처참한 최후를 맞이했다. 그가 왕 위에 오른지 23년 만의 일로 불과 45세였다. 홍윤, 최만생, 한안 등에 의해 처참하게 시해당했던 공민왕은 죽어서 그토록 사랑하던 여인 곁으로 가게 된 것이다.

북한의 경기도 개풍군 봉명산에는 공민왕릉 현릉 옆에 왕비 노국공주의 능인 정릉이 안치되어 있다. 고려에서 왕과 왕비를 이렇게 나란히 묻은 것은 오직 여기뿐이다. 공주가 먼저 죽자 왕은 죽어서

도 함께하려는 마음에서 이 무덤을 만들었다 한다. 여기에는 두 능 사이를 잇는 조그만 구멍이 있는데 이를 '영혼의 통로'라고 하며, 무덤 공사도 왕이 직접 주관했다는 설이 있다. 개국 세력인 신진사대부들조차도 그녀를 인정하여 왕조가 바뀐 조선 종묘의 사당에는 공민왕과 노국공주가 함께 모셔져 있다. 참으로 전무후무한 일이다.

늘 처음처럼 서로 사랑했던 두 사람, 그들의 사랑을 후줄근히 느끼게 하는 쌍릉의 모습. 까마득한 세월이 흘러도 사랑은 이렇게 남는 것인가! 고려 왕조의 눈물인 양 붉은 꽃잎이 비 오듯 떨어지는 계절이면 그들의 애틋하고도 영원한 사랑, 그 상징으로서의 의미를 아프게 새기게 한다.

아름다운 공포

피면서 지고 또 피어나는 꽃 사태로
하늘에까지 길을 내는 칠색조 무지개의
황홀한 명멸明滅을 두려워합니다

오롯하게 다독이던 나의 연가가
일거에 폭발하며 걷잡을 수 없는 불길로
활활 타오르는 사랑을 두려워합니다

긴 기다림의 한참 후에
다시금 둥둥 북소리 울리고서 오는
아찔한 그 사랑의 도취를 두려워합니다

중세를 뒤흔든
엘로이즈와 아벨라르

완전히 무르익은 사랑은
시간의 심술궂음이나 죽음의 세력마저도
사랑하는 존재를 파괴하지 못한다.
-샘킨

　지극히 개인적이고 은밀한 남녀 사랑이 어떻게 중세 프랑스 사회를 발칵 뒤흔든 사건이 되었을까? 그리고 엘로이즈와 아벨라르는 어떤 인물이었기에 수많은 사람들의 관심의 대상이 되었던가?

　먼저, 신분이 수녀와 수도사라는 이유로 그들의 사랑은 금단의 사랑이었다. 그리고 중세의 사회적 분위기를 고려해 볼 때 이 사랑이 부여하는 비극성을 짐작하기 어렵지 않다. 우리가 일반적으로 닥 에이지Dark Ages로 부르는 중세는 신의 계시가 절대적이었고, 인간의 이성과 감정은 하찮은 것으로 치부되었던 시대였다. 종교라는 굴레가 인간의 삶을 억압했던 관계로 개인의 사랑이 아무리 지고지순할지라도 금기의 영역에 속할 수밖에 없었다. 그렇지만 또 한편에서는 육체적 쾌락이 죄악시되던 수도사들이 정부를 두고 아이까지 출산하는 것이 그 당시의 공공연한 비밀이기도 했다. 그런데도 그들의 사랑이 던진 사회적인 파문 못지않게 그들 개인의 삶이 엄청난 소용

돌이와 광풍에 휘말리게 되는 것은 기정사실이었다.

사랑의 기쁨과 슬픔의 극점에까지 이르렀던 엘로이즈(1101~1164)
와 아벨라르(1079~1142). 그들은 사랑이 휩쓸고 간 자리, 그 스산하
고 애달픈 마음을 무엇으로 달랠 수 있었으며, 어떻게 새로운 삶으
로 거듭날 수 있었을까?

엘로이즈가 그를 만났을 때의 나이는 17세였고 그의 나이는 39세
였다. 그녀는 파리교회 참사회의 퓔베르의 질녀였다. 그녀의 부모
에 대해서는 잘 알려져 있지 않다. 어려서 아버지를 여의고, 아르장
퇴유 수녀원에서 자랐다. 어느 귀족의 사생아라는 말도 있고 퓔베르
자신의 딸이라는 설이 나돌기도 했다. 야망에 찬 삼촌은 재색을 겸
비한 조카를 수양딸로 삼아 곁에 두고 싶었던 것이다. 아르장퇴유
수녀원에서 수준 높은 정규교육을 받았으며 특히 라틴어에 뛰어난
재능을 보였다. 그 당시로서는 여자가 교육을 받는다는 것은 드문
일이었다. 아름다운 미모와 뛰어난 지성으로 주변의 평판이 자자했
다. 그녀에 대한 소문은 당대 최고의 철학자이며 신학자, 논리학자
로 명성을 떨치고 있던 아벨라르의 귀에까지 들어가 그의 가슴을 심
히 요동치게 했던 것이다.

그는 존경스런 학자에다 매력적인 남자로 당대 최고의 인기를 누
렸던 유명 인사였다. 프랑스 소귀족 집안의 장남으로 태어나 어린

시절부터 예술과 학문에 뛰어난 신동이었다. 부귀영화를 누리는 기사 직을 거부하고 신학자가 되기로 결심했다. 그는 뛰어난 논리학자이자 스콜라 철학의 대부로서 중세철학의 거봉으로 우뚝 선 인물이된다. 이러한 명성에 걸맞게 노트르담 주교좌住教座 성당학교의 교사가 되었다.

그는 풍채가 좋은 남자로 자부심이 강하며 거동에는 품위가 있었다. 그의 강의를 듣기 위해 전국에서 몰려온 학생 수는 수천 명을 웃돌 정도였다. 폭발하는 인기와 명성을 누리던 아벨라르였지만 엘로이즈를 만나기 위해 억제할 수 없는 낯선 힘에 이끌려 묘안을 짰다. 질녀의 교육에 남다른 열의가 있는 퓔베르를 설득하여 그녀의 개인교사가 되었다. 그의 호기어린 사랑의 계획이 진척된 것이다. 그녀의 삼촌은 면학분위기 조성을 위해 따로 조용한 방을 내어 주었을

정도였다. 그런데 바로 이 방은 학습장이 아닌 사랑의 시연장이 되기에 안성맞춤이었다. 이미 그들은 몇 번의 만남에서 어느 정도 알고 있었으며 서로가 발산하는 매력에 숨이 막힐 정도였다. 소위 처음 느껴 본 연애감정이 질풍노도처럼 휘몰아쳤다.

아벨라르가 후일 친구에게 쓴 편지글에서 둘 사이의 사랑에 대해 적나라하게 고백하고 있다. '책은 펼쳐져 있었지만 철학 공부보다는 사랑에 대한 질문과 대답이 끊임없이 오갔으며, 학문에 관한 말보다는 입맞춤이 더 많았네. 우리는 이 기쁨을 끝까지 맛보았고 열렬히 탐닉하면서 물리지 않고 즐겼으며, 전혀 싫증을 내지 않았다네.'라고 했다.

조카의 재능을 인정했고, 개인교사의 인품을 철저하게 믿었는데 그들이 사랑에 빠지고 조카가 그의 아이를 임신했다는 사실이 사람들의 입방아에 올랐다. 퓔베르는 영혼이 망가질 정도로 의외의 사실에 충격을 받고 심한 배신감에 안절부절 못했다. 믿은 도끼에 발등이 찍힌 형국 아닌가. 이후 아벨라르는 엘로이즈를 몰래 빼돌려 고향에 있던 누이 집에서 아들을 출산하게 했다.

그는 결혼을 원했으나 성직자가 될 그의 장래에 누를 끼치게 될까 우려하여 그녀는 단호하게 거부했다. 아벨라르는 그들의 배신행위에 대해 분노하는 퓔베르에게 애소하여 비밀리에 결혼하는 문제를 겨우 허락 받는다. 수도사는 결혼이 금지되었던 것이 당시의 사정이

었다. 그러나 퓔베르는 이들의 결혼 사실을 퍼뜨리게 되면서 이에 항의하는 엘로이즈를 학대하기 시작했다. 일이 이 지경에 이르자 피차 간에는 지울 수 없는 불신과 오해가 쌓여간다. 급기야 아벨라르는 엘로이즈를 아르장퇴유 수녀원으로 피신 시켰는데 삼촌은 조카가 버림 받았다고 생각하고 복수할 치밀한 계획을 세웠다. 아벨라르의 하인을 매수하여 밤중에 곤히 잠든 그를 끌고 가 그의 남성을 거세해 버린다.

퓔베르의 이런 조치는 엘로이즈에게 지울 수 없는 상처를 주었다. 퓔베르는 화를 잘 내고 복수심이 강한 사람이었다. "사랑의 모든 희열을 맛보았다."고 하던 그 결과는 이렇게 잔혹하고도 참담하게 귀결되었다. 그들의 사랑과 아주 꼭 같은 슬픔만을 남기게 한, 유혈 낭자한 오욕의 밤이었다, 아벨라르는 무성한 소문들과 그로 인한 수치심, 무너진 자존감 등으로 인생 일대의 대 전환점을 맞이한다. 결혼하고 자식을 낳았지만 신분상 남의 이목을 피해 가족과 떨어져 지내야 하는 아픈 운명을 받아들일 수밖에 없었고, 혹시 만난다 해도 아주 은밀해야만 했다.

엘로이즈는 철이 든 이후 수녀원을 나와 삼촌 집에 있었던 기간은 불과 3년 정도였다. 이 기간 동안 일생을 지배할 연애 사건은 고작 1년이었고, 이런 일로 인해 다시 수녀원으로 들어가게 된 것이다. 엘로이즈는 아벨라르의 권유에 따라 수녀가 되었고, 그는 수도사가 되

었다. 인간적인 감정과 종교적 사명 사이에서 겪은 치열한 갈등이 지난 후, 그들은 수녀원장과 수도원장의 자리에 오를 정도로 신앙생활에 정진하면서 그 명망 또한 높아졌다.

그들이 헤어진 지 10년만에 아벨라르가 『나의 불행한 이야기』라는 책을 출판하면서 짧은 재회를 하게 되었다. 이 책은 일종의 자전적인 고백록이었고 그녀는 수녀원에서 이 책을 접하게 되면서 그와의 편지 교환으로 그들은 다시 이어진다. 엘로이즈가 아벨라르를 향한 사랑의 정념은 그들이 주고받은 편지(사랑의 편지와 교도의 편지로 나뉜다)를 통해 진솔하고도 과감하게 여과 없이 드러나고 있다. 세

기를 넘어 면면히 이어져 오는 사랑의 생명력을 다시금 확인하게 된다. 아벨라르에게 보내는 첫 번째 편지에서 '내가 당신 이외에는 아무것도 구하지 않는다는 것을 신께서도 아신다.'고 그녀는 조금의 주저함도 없이 잉걸불 같은 사랑을 고백한다. 이에 대해 수많은 위기를 넘긴 그는 차가운 열정으로 오로지 수도자로서의 자세를 견지하고 있다. 그녀가 한탄하고 있는 그의 신체적 손상에 대해 그는 "정욕의 불길을 냉각시켰고 음란한 방탕으로부터 건져낸, 차라리 우리 두 사람에게 주어진 무한한 은총이라 할 수 있는 징벌이었다."고 했다. 그와 함께 체험했던 사랑의 도취에 대한 그녀의 욕망을 그는 편지로써 '육체의 귀로 들어온 것을 이제부터는 마음의 귀로 들어주시오.'라며 설득하고 있다. 그녀가 요청한 수녀원장으로서 지켜야 할 규칙, 신앙생활의 성격, 수녀원장으로서의 복식 등에 대해서 아주 소상한 내용의 답신을 보냈다. 그들은 편지를 교환하면서 도달하게 된, 보다 승화된 사랑은 경건한 모습을 띄게 되었다. 그로 인해 고양된 정신은 마침내 기도로 인한 구원에 이르게 되었다.

2000년 〈뉴욕 타임스〉지는 20세기를 마감하면서 엘로이즈를 12세기에 21세기를 살다간 '밀레니엄의 전형인 네 사람 중의 한 사람'으로 선정했다. 아벨라르는 1142년 4월 21일 이단판정을 받고 도피하던 중 수도원에서 숨을 거두었다. 그의 나이 63세였다. 그의 유언에 따라 엘로이즈에게 인도되어 그녀가 수도원장으로 있던 파라클레투

스 수도원에 안장되었다.

엘로이즈는 아벨라르의 유업인 그 수도원을 지켰고, 그의 유지대로 수도원을 위한 훌륭한 규칙을 세웠으며, 그의 시신을 거두어 생전의 희망대로 수도원 묘지에 묻어 주었다. 특히 비범한 재능과 명성에 대한 질투, 박해, 중상모략으로 1140년 이단으로 몰려 탄핵 당하면서 교회로부터 버림 받았던 그의 불명예를 회복시켰다. 다시 말하면 그녀는 혼신의 노력으로 아벨라르의 '사면'을 따낸 것이다. 그의 무덤 앞에는 사면의 '선고문'이 놓여 있다.

엘로이즈의 유일한 아들은 부모님의 따뜻한 사랑을 받아보지 못하고 아버지의 누이에게 양육된 아들이었다. 그는 아버지의 임종이 지난 뒤에야 가슴 깊이 응어리졌던 원망을 어머니에게 쏟아 놓았다. 고모 집에서 자라면서 고모를 어머니로 알고 지냈으며, 엘로이즈 역시 아들에게 모성애를 느끼거나 쏟아부을 기회가 없었던 것이다. 가족사의 슬픈 모습을 보게 되어 씁쓸한 느낌을 자아내게 한다.

1164년 5월 16일에 사망한 엘로이즈는 아벨라르의 묘를 지키며 22년을 더 살았다. 그녀의 유언에 따라 그의 무덤 속에 합장되었고 여덟 번의 이장과 분리 합장, 다시 합장의 과정을 거치면서 1817년 11월 6일 파리의 페르 라 쉐르 묘지로 옮겨진다. 그렇게 하여 살아생전 그토록 염원했던 그 분 곁으로 갔다. 그때부터 비로소 이들은 이별 없이 영원히 함께 있게 되었다.

신도 막을 수 없었던 그들의 사랑은 12세기의 음울한 종교적 질서를 뛰어넘어 아직도 살아 숨 쉬고 있다. 그토록 애절한 사랑 이야기는 문학, 미술에 걸쳐 작품의 주요 모티브를 제공했는데 대표적 작품이 바로 루소의 서간체 연애소설인『신 엘로이즈』이다. 대리석 석상으로 장식된 이들의 무덤은 이후 수많은 연인들의 순례지가 되었고, 둘의 묘비에서 사랑을 빌면 잃어버린 사랑도 되찾을 수 있다는 이야기가 전해오고 있다.

그대 슬플 때

상사화처럼 서로 어긋나 차마
우리가 볼 수 없이 지낸다 해도
세상의 그 어느 곳에서나 함께 하는 마음

홍자색의 그리도 연연한 정이
투명한 핏줄을 타고 서로에게 흐르는 것을
어이 느끼지 않으리

애잔한 떨림으로 전해오는
그대 슬픔의 가운데에 자리하여
병풍을 빙 두르며 하얀 밤 지새우려니

솟을무늬 같은 내 마음 고요해지면
고요의 더미에서 샘솟는 첫새벽 별빛 모아
그대 슬픔의 벼리에 오롯하게 비추리라

루소의 뜨겁고도 몽환적인 사랑

루소(1712~1778)는 생전에 "세상은 내 공적으로 채워질 것이다." 라고 했다. 시대를 앞서간 사상과 그의 저서들이 불온한 내용을 담고 있다는 이유로 박해와 추방, 분서, 돌팔매의 세례를 받게 되었지만 훗날 그의 신념은 적중했고, 그의 저서들은 인류사에 불멸의 금자탑을 세웠던 것이다.

그는 시대의 이단자로 치부된 선구자요 예언자였다. 낭만주의의 선구자로서, 근대고백문학의 원조로서 시성 괴테나 바이런, 그리고 톨스토이, 칸트에 이르기까지 지대한 영향을 끼쳤다. 작가로서의 그의 저서는 놀랍고도 불가사의한 해법으로 성공과 명성, 대중적 인기까지 안겨 주었다. 특히 천부인권설 등의 계몽사상을 주창하여 프랑스 대혁명의 이론적 토대를 마련하기도 했다.

혁명의 와중에서도 국민공회 의장은 "루소는 우리의 관습, 법률, 감정과 습관을 건전하고 발전적으로 변화시키는 데 공을 세웠다."고

선언했다. 그는 프랑스 혁명이 일어난 1789년보다 10년쯤 앞서 사망했지만 프랑스 혁명의 지도자 사이에서 누가 제일 루소를 닮았는가에 대한 논란이 벌어졌을 정도였다.

인류역사상 루소만큼 막대한 영향력을 발휘한 사람은 흔치 않을 것이다. 숭배와 비난, 존경과 경멸, 성인과 악마라는 극단적인 양대 축을 오르내렸다. 그의 몸이 종합병원일 만큼 온몸에 병마들을 주렁주렁 매달고, 먹고 살기 위해 15개 이상의 직업을 편력하면서도 '그 모든 것을 불꽃으로 일궈냈다'는 평가를 받았다. "나는 매일을 내 마지막 날로 여기면서도 언제까지나 살아 있기라도 할 것 같은 열성으로 공부를 했다."는 그의 말은 이런 평가를 받게 한 동력이 된다. 꺼지지 않는 열정이 삶의 연금술사로 거듭나게 한 것이다. 또한 루소는 달변가이자 글을 잘 쓰는 재능이 있었다.

'자연으로 돌아가라'고 외친 루소, 자연이 사랑한 남자 루소의 사랑. 감미롭고도 애절한, 그러면서도 아주 특별한 로맨스와 사랑의 정신적 배경이 된 가족관계, 성장배경, 병력들을 살펴보면 그는 1712년 스위스의 제네바에서 태어나 칼뱅파 신도로 자랐다. 아버지 아이작은 시계 제조공이었고, 어머니는 부잣집 출신으로 루소를 낳은 지 9일 후 산욕열로 사망했다. 어머니 없는 가정에다 감정의 기복이 심한 아버지는 자식들에 대한 과도한 사랑과 폭력 사이를 오갔다. 그는 7살 위인 형만 있었는데 특히 루소의 형은 아버지의 무자비한 폭

력의 희생양이 되었다. 루소의 형은 아버지의 요청에 따라 소년원에 보내졌고, 5년 후 그곳에서 달아난 후 영영 소식이 끊어졌다.

한편 루소는 자식을 돌보지 않은 아버지 탓에 친척들의 손에 바뀌어가며 양육되었다. 결손가정에다 열악한 성장 배경과 다혈질의 격렬하고 감각적인 기질, 예민한 감수성, 그리고 병적인 방랑벽은 부계 쪽의 유전적인 영향으로 지적되어 왔다. 이런 기질들은 적을 잘 만드는 성향이 있었고, 특히 추적망상증으로 당대의 유명한 계몽주의 학자들인 볼테르, 디드로 등과 척을 지게 되었다. 단적인 예로 루소는 볼테르를 '성격 나쁜 광대'라 불렀고, 볼테르는 루소를 '미치광이'로 취급했다. 따라서 루소의 로맨스는 이런 성향들이 조합되어 아주 독특한 모습을 띄고 있었으며, 그의 병력을 보면 방광염의 일종인 요폐증, 탈장, 이명, 우울증, 추적망상증, 마조히즘적 증상인 성기노출증 등으로 심신을 갉아먹었으며 거의 일생 동안 그를 괴롭혔다.

부모의 사랑을 제대로 받아보지 못하고 불우한 어린 시절을 보낸 그는 16세 때부터 방랑생활을 했으며 조판공, 하인, 악보필경사, 음악교사, 거리의 악사, 출납원 비서, 실험실 조수, 임시고용 문필가 등으로 최소한 15개 이상의 직업을 편력하고 있었다. 이러한 루소의 열악한 환경을 변화시킬 만한 구원은 품속같이 아늑하고 따사로운 여인의 사랑이었다, 그리고 "여성을 통해서만 무엇을 얻을 수 있었

다."고 한 친구의 충고는 늘 그를 견인하고 있었다. 세상 여기저기를 떠돌아 다니다가 발을 디딘 곳이 제네바에서 20리쯤 떨어진 콩비뇽이었고, 거기서 퐁베르 사제를 만났다.

루소의 사정을 들은 사제는 바랑스 부인을 소개했고, 우선 굶주림을 해결하기 위해 그녀를 만났다. 이 여성과의 운명적 만남을 그의 저서 『고독한 산책자의 몽상』의 '열 번째 산책'에서 장황하게 묘사하고 있는데 그 내용은 다음과 같이 요약된다.

1728년 4월 12일, 부활절에 사제의 소개장을 가지고 가서 바랑스 부인을 만났는데 그녀의 나이는 28세였고, 자신은 겨우 16세였다. 그의 말대로 이 '운명적 만남'은 그 첫 순간부터 피할 수 없는 사슬이 되어 남은 생의 운명마저도 결정해 버렸다. 이 만남은 내부에 꿈틀거리고 있던 그의 재능에 동기를 부여했고, 후일 혁혁한 업적을 쌓는 데 결정적 토대를 마련해 주었다. 뿐만 아니라 그녀는 예민하고 섬세한 감수성의 청년에게 영혼을 뒤흔드는 사랑을 불러일으키게 함으로써 불후의 명저를 낳게 한 구원의 여성이었다. 떠돌이 루소에게 아름다운 샤르멧 계곡에 거처를 마련해 줌으로써 아무런 생활 걱정 없이 방대한 분야의 차원 높은 서적을 섭렵할 수 있게 했다. 바랑스 부인이 제공한 아낌없는 지원은 후일 불후의 고전이 된 그의 저서들의 초석을 다질 수 있게 한 것이다.

파리에서 보낸 5년(1735~1740) 동안 1세기 동안의 삶을 향유했을 뿐만 아니라 현재 처하고 있는 온갖 끔찍한 것들도 어떤 마력으로 감싸 주고, 순수하고 충만한 행복을 향유한 것도 바로 그때였다. 루소는 이 시기를 기쁨과 감동어린 마음으로 회상해 보지 않은 날은 단 하루도 없었다. 바랑스 부인은 이 세상의 여인들 가운데 누구보다도 훌륭한 여인이라며 극찬을 아끼지 않았다.

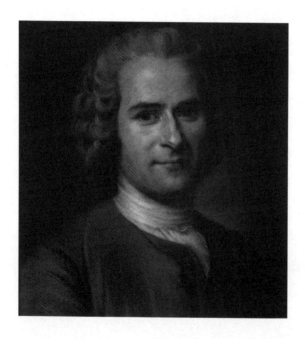

루소의 운명이었던 13살의 연상녀, 첫사랑이자 15년 간 그 사랑에 매여 있게 한 바랑스 부인은 15세에 브베의 대지주이며 시참사회의 의원인 세바스티앵 드 루아 바랑스와 결혼했으나 이혼했고, 자

녀가 없었으며 여러 사업에 손을 댄 소위 현대적인 사업가이자 왕성한 활동력의 소유자였다. 루소가 후일 이 부인에 대한 첫 인상을 "사랑스러운, 세상 물정을 잘 아는 지체 높은 부인이며 키가 크지 않았다. 오히려 작다고 해야 할 정도였다. 허리는 짤막했고, 아무렇게나 늘어뜨린 짙은 금발머리는 그녀를 무척 매혹적이게 보이게 했다."고 회상했다. 우아하고도 온화한 그러면서도 인정 많은 이 여인을 루소는 엄마라고 불렀다. 그는 파리에서 테레즈 르 바쇠르와 동거하기 이전의 1728년부터 약 15년 동안의 전성기에 부인의 돈으로 함께 살았다.

이 기간 중 한동안은 부인의 연인이었다. 즉 모자 관계에서 연인 관계로 발전된 것이다. 사랑하는 연인과 한 집에 살면서도 애정행위를 할 수 없던 루소에게 어머니다운 걱정을 가지고 청년이 빠지기 쉬운 위험, 즉 성애의 추구와 집착에서 구하기 위한 방법을 마련하기에 이른다. 성애에 목말라하는 남자로 다뤄야 한다는 인식을 한 것이다. 엄마가 먼저 시작했다는 성 체험, 난생 처음 한 여자의 품에 안겨 있었고, 마치 근친상간을 저지른 기분이었다고 토로했다. 그의 나이 21세가 넘어서 체험한 것이었다.

루소에게 그녀는 누나, 어머니, 여자 친구, 연인 이상이었기 때문에 자신의 연인이 아니었고, 그녀를 소유하기에는 너무나 그녀를 사랑했다는 것이다. 곧 연인 너머의, 사랑 너머의 여인이었던 것이다. 그녀 곁에서는 쾌락보다는 행복을 더 추구하고 있었고, 그녀를 너무

나 사랑하였기에 육체를 탐낼 수도 없었다고 한다. 그녀와의 육체적 체험으로 쾌락을 맛보았지만 그 맛은 제어할 수 없는 슬픔을 동반한, 황홀하면서도 슬픈 맛이었다는 심경을 밝혔다.

그렇다면 바랑스 부인에게 루소가 마지막 사랑이었을까? 물론 아니다. 루소가 바랑스 부인을 떠나 있을 때 클로드 아네라는 17살 연하남과 은밀한 관계를 가졌으며 금발의 스위스 청년 로돌페 빈첼리와도 애정의 수위를 높이고 있었다. 이 둘은 그녀의 약학 실험조수로 고용된 사람이었다. 부인은 이 사실을 루소에게 털어놓기도 했다. 이때 청년 루소는 "어린 시절부터 내 존재를 오직 그녀의 존재와 함께 볼 줄밖에 모르던 나는 처음으로 내가 혼자라는 것을 알았다. 이 순간은 끔찍했고, 그 뒤를 잇는 순간들은 언제나 암담했다."고 토로했다.

그때 그가 겪은 상실감이 얼마나 컸던가를 짐작하게 한다. 루소는 엄마의 이해하기 힘든 이중성을 인지하지 못한 것 같다. 심리학자들은 청년 루소의 바랑스 부인에 대한 사랑과 애착은 어머니 없이 자라난 사람이 갖기 쉬운 모성에 대한 그리움의 표현이라고 정의한다. 그가 개종한 후 수십 년 간 칼빙 교회로 되돌아가지 않은 것은 오직 바랑스 부인 때문이었다. 떠돌이 생활로 지쳤을 때나 심신이 고달플 때 마지막으로 도움을 받으러 찾아간 사람은 엄마였다. 언제나 도와줄 자세인 데다 그런 일은 되풀이 되었다. 루소는 늘 엄마와 생활했

던 샤르멧과 그곳의 아름다운 숲, 시냇물, 고독한 산책, 그리고 그곳에서 누렸던 삶을 그리워했다.

루소의 나이는 이미 45세, 중년에 접어들었고 언제나 추억 속에 머물러 있을 만큼 인생이 길지 않다는 자각에 몸을 떨었다. 그때 다행히 자신에게 언제나 미소를 보낸다는 자연과 함께 할 전원생활의 계기가 주어진다. 몽모랑시의 에르미타주(은둔자의 집)를 그의 친구이자 후원자인 에피네 부인이 마련해 준 것이다. 그의 취향에 꼭 맞은 이 집에서 또 다시 영혼을 통째로 뒤흔드는 사랑을 하게 된다. 바로 이 사랑의 체험이 18세기를 대표하는 소설의 모티브를 제공하게 되었다. 루소의 감각을 일깨우고 황홀한 도취에다 영혼까지 흠뻑 젖게 하는 여인과 조우했던 것이다. 그 여인은 바로 에티네 부인의 시누이이며 기혼자인 우드토 백작부인이었다.

루소에게 새로운 매혹의 불길을 느끼게 한 우드토 부인의 나이는 30세가 채 안되며 그보다는 18년 연하였다. 그녀는 에르미타주에서 1시간 거리의 몽모랑시 계곡에 있는 집을 빌려 말을 타고 루소를 자주 방문했고, 속 깊은 대화도 나누게 되었다. 루소가 서간체 소설 『신 엘로이즈』를 집필하던 때였다. 소설의 여주인공 '쥘리'는 우드토 부인을 통해 구현되기에 이른다. 상상 속의 인물 쥘리가 우드토 부인에게 감정이입되면서 루소 역시 작중 인물처럼 뜨거운 사랑에 몰입하게 되었지만 그의 현실에서의 사랑은 참혹했다. 루소의 사랑은

일방적인 데다 그녀에게는 이미 다른 연인이 있었다. 루소도 잘 아는 남자인 후작이며 근위대 장교였다.

그녀는 늘 그 남자에 대한 사랑에 도취되었고, 목말라 했다. 루소의 정열이었던 그녀의 첫인상에 대한 묘사는 아이러니컬하면서 흥미롭다. 그녀의 외모 때문에 거부감을 느끼기도 했으며 얼굴에 마마자국이 있던 그녀는 예쁘지 않았고, 눈은 지나치다할 정도로 동그란 데다 근시였다. 그런데도 발랄하면서도 부드러운 그 인상에는 마음을 사로잡는 매력이 있었다고 했다. "내 평생 처음이자 단 하나의 사랑은 오직 우드토 백작부인 소피였다. 나는 그녀의 가벼운 호의의 표시인 포옹에 피가 들끓었지만 그녀의 피에는 불꽃 하나 일어나게 하지 못하는 굴욕을 맛보았다. 우리는 둘 다 사랑에 도취되어 있었다. 그녀는 그녀의 애인에 대한 사랑에, 나는 그녀에 대한 사랑에 우리의 한숨과 눈물은 서로 뒤섞였다."고 토로했다.

루소를 도취시키던 이 사랑은 그의 일방적 사랑이자 짝사랑으로 끝났다. 그의 과도한 칭찬과 사랑고백, 둘만의 산책에서는 몇 번의 공감 정도에 그쳤던 것이 짝사랑의 전모였다.

불발로 끝나버린 이 사랑으로 인해 주변 사람들의 조롱거리가 되었으며 그의 후원자와 지인들과의 관계가 소원해지다가 결국 결별에 이르렀다. 루소는 심각한 의기소침으로 편집증적인 망상에 시달리며 자살충동, 마조히즘적인 이상심리에 빠지기도 했다.

그는 사랑에는 보답 받지 못했지만 소설 『신 엘로이즈』는 서간소설의 형식과 불행한 사랑 이야기라는 주제로 공전의 성공을 거두게 되었다. 18세기에 가장 성공한 작품으로 당대는 물론 후대에도 막강한 영향력을 발휘한 작품이기도 했다. 불길처럼 타오르는 사랑의 황홀경 속에서 쓴 이 소설의 작가, 루소는 시대의 총아가 되기에 충분했다. 현실적인 사랑에는 실패했지만 쓰라린 사랑의 체험이 승화되어 탄생한 이 소설은 영원한 사랑의 표상으로 회자되고 있다.

그때 사실 루소는 테레즈 바쇠르라는 여자와 이미 동거하고 있었다. 늘 그녀를 '착한 가정부'라 불렀다. 소박하고 순종적이었지만 정신적인 반려자는 아니었다. 고독한 생활을 할 때는 특히 생각할 줄 아는 사람과 함께 사는 것의 이점을 느끼게 된다는, 그의 요망에 부합된 짝도 아니었다. 루소는 미리 그녀에게 '내가 그녀를 결코 버리지도 않을 것이고 결혼하지도 않겠노라'고 밝혀둔 바가 있었지만 루소는 1768년 8월 30일 테레즈와 결혼했다. 번개 같고 폭풍우 같았던 사랑이 지나간 후 자연을 닮은 여성, 테레즈를 통해 평온을 회복한 것이다.

테레즈는 그를 만난 지 25년 만에 정식부인이 되었고, 그보다 9살 연하였다. 고독과 병마에 시달리는 남편을 어머니같이 보살피며 그가 죽을 때까지 그의 곁에 머물던 반려자였다. 그녀는 남편의 이름을 제대로 못 쓸 정도였고 시계도 볼 줄 몰랐다. 루소는 이런 그녀를

"그녀의 정신은 건드리지 않은 자연이었다."고 빗대어 말했고, 지인들은 그녀를 질투가 심하고 어리석은 데다 수다스럽고 거짓말쟁이며 정신적 수준이 낮은 여자라 했다. 누가 뭐래도 남편에게는 자애롭고 정숙하며 헌신적이고도 순종적인 아내였다.

여관의 하녀, 세탁부로 있던 테레즈는 23세에 루소를 만나 25년을 함께 보냈다. 그녀와의 사이에 다섯 아이가 태어났지만 그는 모두 고아원에 버렸다. 루소가 자식을 버린 것은 역시 그의 아버지 영향이 작용한 것이다. 그의 아버지는 자식을 내팽개치고 돌보지 않았다. 루소의 동시대인들은 혼인을 하지 않고 동거를 한 것에 대해서는 거부감을 느끼지 않았으나 자식들을 유기한 행위에 대해서는 공격이나 비난의 포화를 날렸다. 그는 자신의 생애에 지울 수 없는 오점을 남겼다. 특히 교육의 아버지이자 아동을 위한 교과서로 평가되는 『에밀』의 저자가 아닌가.

그는 자신의 과오를 편지들과 말년의 저서 『고백록』을 통해서 쏟아내기도 했지만 그 어떤 변명도 정당화 될 수는 없었다. 『학문과 예술에 대한 담론』으로 디종아카데미상을 수상했고, 목가극 『마을의 점쟁이』는 루이 15세 앞에서 상연되었을 정도였다. 『에밀』, 『사회계약론』, 『신 엘로이즈』, 『고백록』 등의 출판으로 작가로서의 놀라운 재능을 인정 받으면서 성공과 명성, 그리고 대중적 인기까지 획득했던 루소. 그는 자신의 정체성에 관련된 『고독한 산책자의 몽상』 집필 중에 사망하여 완성하지 못했고, 『참회록』, 『루소는 장자크를 이렇게

생각한다』 등 만년의 저서는 그의 사후에 발표되었다. 그는 먼 후일 1754년에 원래의 칼뱅파 교회로 회귀했다.

　루소는 1778년 7월 2일 11시경 생일을 나흘 앞두고 66세를 일기로 사망했다. 그의 아내는 80세까지 살았다. 얹혀살기, 더부살이, 방랑 생활, 박해, 추방 등으로 점철되면서 격랑에 휘말리던 그의 삶이 조용히 막을 내렸다. 그의 시신은 에름농빌 공원호수의 한 섬에 안장되었다가 혁명의 와중에서도 국민공회에 의해 1794년 10월 11일에는 프랑스 위인들의 사원인 팡테옹에 이장되었다. 최초의 진정한 혁명가, 민중의 친구로서의 그를 최대로 예우한 것이다. 국민회의는 그의 미망인 테레즈에게 명예연금을 수여했다.

그립다 말을 할까

첫닭이 홰를 치는 소리에 새벽이 열리고
잠에서 갓 깨어난 여린 생명들이
졸린 눈 문지르며 옹알이할 즈음에나
바람이 지나가는 자리마다
어느 결에 환히 핀 꽃들이
애연한 꽃 보라를 일으킬 때
그립다 말을 할까

정든 시골집이 도시의 낯선 사람에게 팔리고
안이 텅 빈 채로 남아 저녁 어스름 속에
덧없이 서 있는 모습을 볼 즈음에나
종일토록 비 내려 흥건한 바닥에
뛰어내리는 빗방울이 끝없는 원을 그려갈 때
그립다 말을 할까

무심결에 펼치던 책에서 뜻밖에도

빛바랜 채 그 갈피 속에 간직돼 있던

옛 제자의 동경어린 편지를 보았을 즈음에나

늘 무덤덤한 표정으로 응시하던

사물들이 한 발짝씩 다가오며

은근슬쩍 말을 걸어올 때면

그립다 말을 할까

그리스 최초의 서정시인 사포

사포(Sappo, B.C 612년 경~B.C. 580년)는 서사시로 대표되는 호메로스와 쌍벽을 이룰 정도로 서정시의 대표적 인물이었다. '시문학의 향기로운 화신', '사랑과 미의 시인', '사랑을 위해 태어나 사랑을 위해 죽은 시인', ' 절벽에서 몸을 던진 시인'이라는 평가가 따라다닐 정도로 세기를 넘나드는 유명 인사였다. 그 당시 사포의 인기와 명성은 그리스 전 지역은 물론 이집트, 소아시아 등지로 확대되었다. '우리'라는 공동체의 정신으로 과거 역사의 위대성을 구가하던 것이 고대 그리스의 시대정신이었다.

사포의 파격적인 서정시는 어떻게 태동되었으며, 서정시의 찬란한 개화는 어떤 모습으로 세계인의 심금을 울리게 되었을까?

먼저 기원전 7세기와 6세기의 시대적 상황을 살펴보면 당시 부를 축적한 상인, 즉 신흥 계급이 출현함으로써 귀족계급과 평민 사이의

갈등이 점점 심화되어 공동체의 동질성보다는 개인의식이 확산되기에 이르렀다. 이런 기류에 편성하여 서정시라는 새로운 문학 장르가 각광을 받게 되었고, 여기에 혜성처럼 나타난 대표적인 시인이 사포였다.

그녀의 명성에 걸맞은 시의 특징은 감정의 격렬함을 솔직하게 표현했고, 내면과 외면의 정확한 관찰, 뛰어난 언어선택, 단순하면서도 극적인 구성에 있으며, 이로써 시들지 않는 감동과 매혹으로 우뚝 서게 되었다. 집단이 아닌 나 개인이 소중하고 사랑하는 것을 자신의 고유한 감정으로 전달하는 데 가치를 두었다. 개성의 자각현상인 것이다. 특히 사랑의 기쁨과 아픔, 약동하는 사랑과 정열이 자유롭게 표현되었고, 인간의 내면에서 소리치는 욕망의 다양성도 아우르기에 이른다. 사포가 살던 고대 그리스에서는 '동성애'도 자연스럽고 순수한 사랑의 한 유형으로 받아들인 것은 주지의 사실이며 남성들은 물론 여성들의 동성애도 비밀이 아니었다. 동성 간의 사랑은 인간이 누릴 수 있는 신성한 권리인 동시에 진리를 공유할 수 있는 지혜의 상징으로 보았다. 지상에서 가장 아름다운 것은 한 개인의 욕망, 즉 사랑하는 것이라고 했다.

그렇다면 여성 동성애를 뜻하는 레즈비언과 사포는 어떤 관련이 있을까? 레즈비언은 '레스보스 섬의 여자들'이란 의미로 일명 새피즘Sappism이라고도 했다. 이 어원은 기원 전 612년경 레스보스 섬의

에레소스에서 태어난 사포가 여성 동성애자란 데서 유래된 것이다.

레스보스 섬은 그리스 '에게 해' 동부, 터키 해안 가까이 있는 섬으로 사포의 고향이다. 그녀는 레스보스 섬의 중심도시 미틸레네의 귀족 집안에서 태어났고, 그녀의 집안은 레스보스 땅에 포도원과 올리브나무 숲을 소유하고 있었다. 정치적 혼란기에 추방되어 다른 귀족들과 함께 시칠리아 섬에서 망명생활을 했지만 생애의 대부분을 미틸레네에서 보냈다. 그녀가 어렸을 때 아버지는 전사했으며, 어린 사포는 어머니 클레이스를 사랑했다. 그녀에게는 세 남동생이 있었고, 부유한 무역업자인 케르킬로스와 결혼하여 딸을 낳았다.

그녀는 딸의 이름을 '클레이스' 로 작명할 정도로 어머니를 사랑했고, 그녀에게 이 딸은 '무엇과도 바꿀 수 없는 나의 사랑' 이었다. 사포는 30세에 남편과 사별하고 딸과 함께 레스보스의 미틸레네로 돌아왔다. 그 당시 그녀의 명성은 타의 추종을 불허할 정도로 대단했다. 특히 철학자 플라톤은 그녀의 서정시를 시와 음악, 학예를 주관하는 뮤즈(여신)의 경지에까지 올려 격찬했을 정도였다. 그에 의하면 사포는 열 번째 뮤즈인 것이다

어떤 자들은 아홉 뮤즈들이 있다고 말하네.
그들은 얼마나 경솔한가
보라, 여기 열 번째 뮤즈 레스보스의 사포가 있다!

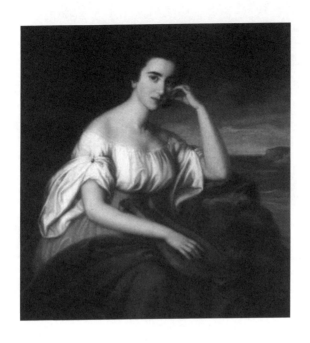

　사랑을 위해 태어나 사랑을 위해 죽었다는 사랑과 미의 아이콘인
사포, 그녀의 사랑은 아주 정열적이었으며 정신과 육체가 조화된 사
랑이었다. 사포는 교육기간을 설립하여 활동을 시작했는데 그녀 문
하에 들어오려던 귀족 집안의 소녀들로 문전성시를 이루었을 정도
였다.

　그들은 함께 시를 지었으며 춤을 추며 노래했다. 즉 주요과목은
시작詩作, 무용, 음악이었다. 스승인 사포와 제자 사이에서 동성애가
빈번히 이루어진 정황들이 그들이 남긴 시에서 여과 없이 드러나고
있다. 스승과 제자들 사이, 여성들과의 성관계도 그 당시에는 가능

했다. 동성애에 대한 비난이나 반감은 아예 존재하지 않았다. 그녀의 유작들은 정신적인 사랑을 지나 육체적인 사랑의 환희는 물론 사랑의 추억, 이별의 아픔, 빼앗긴 사랑에 대한 질투심이 적나라하게 표현되어 있다. 물론 사랑의 대상은 여제자들이었다.

사포는 식물과 꽃들 '식물의 꽃, 꽃잎, 나무, 수지(송진)'의 향기를 사랑의 감정과 결부시키기도 했다. 그녀는 아프로디테와 카리스Caris의 색다른 눈빛을 기억하면서 머리에 향기로운 아네티(미나리과의 일종) 장식의 화관을 쓰고 있던 '디카Dica'라는 여제자를 노래하였다. 또한 그녀는 이러한 식물의 향기를 디카 등 소녀들의 사랑을 구하는데 활용했고, 식물의 향기는 이후 사포가 그리워한 연인들의 흔적이 되기도 했다. 그녀가 남긴 대부분의 연가는 자신에게 수업을 받은 여제자들을 향하고 있다. 대표적으로는 아나크토리아, 아티스, 곤길라, 디카이며 사랑의 표현이 상당한 구체성을 띠고 있으며 진솔하다.

나 또한 사랑의 전율에 가슴 설레며
멀리 떠나가 버린 아나크토리아를 그리워하네.
그녀의 사랑스러운 걸음걸이와 눈부신 광채로 빛나는 얼굴을
잘 정렬된 뤼디아의 마차들이나 보병들보다
나는 더 열렬히 그녀를 원한다네
—「아나크토리아를 그리며」

사랑은 떠나가고 깊은 밤 홀로 누워 고독에 뒤척이는 시인을 상상하기는 어렵지 않다. '봄꽃이 만발하고 / 허브의 일종인 소희 향과 전통 싸리꽃은 / 달콤한 향기를 발산하네.'의 대목에서는 사랑이 주는 신비한 힘과 경이로운 충격이 드러나 있다. 그녀의 시의 대부분이 사랑을 노래한 것이었고, 사랑은 그녀 삶의 본질이자 가장 중요한 주제였다. 특히 사포에게는 자신에게 수업을 받던, 청순하고 우아한 미를 지닌 소녀들에 대한 사랑이 핵심이었다. '사랑이 나의 가슴을 뒤흔들어 놓았구나. / 마치 산 위의 참나무를 흔드는 바람같이.' 또 다른 시에서는 '너는 왔고 나는 너를 갈구했었지. / 그리고 너는 욕망으로 불타오르는 나의 마음을 적셔 주었지.' 이렇듯 동성을 향한 사포의 사랑은 아주 강렬한 정열이자 육신의 불타오름이었다. 이런 사랑은 남성들로부터 얻을 수 있는 것이 아니다. 다음은 여제자 아티스가 결혼을 위해 사포와 이별할 때 주고받은 편지 내용이다.

그녀(아티스)는 나를 남겨두고 떠나는 게 너무나 슬퍼 울면서 말했다. "아 우리의 운명은 얼마나 슬픈지요! 사포여, 맹세컨대 떠나는 건 내 뜻이 아닙니다." 이에 대해 사포는 "즐겁게 떠나라. 하지만 날 잊지 말라. 내가 얼마나 사랑했는지. 만약 잊는다면, 오, 그땐 내가 기억나게 해 줄게. 우리가 함께 한 시간들이 얼마나 소중하고 아름다웠는지. 너는 내 곁에서 제비꽃과 향기로운 장미로 화환을 만들어 굽이치는 머리칼을 장식하고, 백여 개 꽃송이로 목걸이를 만들어

아름다운 네 목을 장식했었지. 내 가슴에 안긴 너의 아름다운 피부에서는 귀한 향수 냄새가 은은히 풍겨 나왔지. 우리가 가지 않은 언덕이나 성소, 시냇물이 없었고, 너와 내가 숲 속을 거닐 때면 이른 봄 풍요로운 찬가가 나이팅게일의 노래와 어울려 온 숲을 가득 메웠지."라고 대답했다.

위에 나타나 있는 제비꽃, 장미, 백여 개 꽃송이의 목걸이 등에서 풍겨오는 꽃들의 향기는 사포가 그리워한 연인들의 흔적이 되기도 했다. 그 다음은 이별로 인한 슬픔의 극한상황을 보이고 있다. "다시는 아티스를 보지 못하겠지. 차라리 죽어버리는 게 낫겠다." 이는 통렬한 슬픔과 절망을 표현하고 있다. 그럼에도 불구하고 꽃향기 속에 애잔하게 깔려 있는 사랑의 추억이 호사스럽고도 감미롭다.

스승과 동성 제자 간의 에로틱한 애착관계는 여성적 삶, 즉 결혼과 함께 끝이 났다. 사포는 연애시, 결혼시, 기도시, 여신들에 대한 송가 등 아주 많은 시를 썼다. 그녀의 시는 주관적인 경험에서 나온 직접적이고 개인적인 시였지만 시대를 초월해 만인에게 감동을 주고 있다. 특히 풍부한 감수성, 탁월한 언어, 섬세하고 격정적인 영혼의 동요를 재현하는 그녀의 재능은 열 번째의 뮤즈로 자리매김 되고 있다.

그런데 사포는 동성만을 사랑했을까? 그렇지 않다. 그녀는 엄밀

한 의미에서 양성애자였고, 결혼은 별개였다. 알카이오스, 아크레온, 아이스킬로스를 위시한 많은 남성들과 염문을 뿌렸으며, 결혼해서 딸을 두기도 했다. 다수의 청혼자들이 있었는데 특히 알카이오스는 레스보스의 유명시인으로 그녀보다 연하였으며 적극적인 구혼자였다. '제비꽃 모양의 곱슬머리를 한 순수하고 달콤한 미소를 짓는 사포'라고 칭송하며 사랑에 애를 태우기도 했다. 사포와 그가 대화하고 있는 모습이 그려진 항아리가 있는데 일반적으로 거부당한 구혼자의 모습을 담고 있다. 그의 청혼을 거부한 듯한 사포의 시도 남아 있다.

사포는 피부가 검은 편이고 키는 작았지만 교양 있고 매력적인 여성으로 남성들에게 두근거림과 설렘의 대상이었다. 우아함, 섬세함, 세련미, 부드러움, 총명함이 그녀의 상징이기도 했다. 그런데 파온이라는 미남 청년을 열렬히 사랑하였으나 그 청년의 사랑을 얻지 못한 나머지 '로이카스'의 바위 위에 뛰어내려 자살했다는 설이 전해온다.

파온 때문에 자살했다는 것은 지어낸 이야기, 즉 사실이 아닌 허구라는 주장이 신빙성이 있다. 그녀의 뛰어난 재능을 시기한 남자들이 그녀의 가치를 폄훼하기 위해 지어냈다는 것이 정설이다. 사포가 절벽에서 뛰어내려 자살한 행위는 이루지 못한 사랑 때문이기보다는 고대의 아폴로에 대한 희생제와 연관된 것으로 보는 것이 정설이다.

사포의 사랑은 타오르는 불꽃처럼 뜨거웠고, 휘몰아치는 폭풍처럼 다가오는 사랑 앞에 온통 흔들렸으며, 숨이 막힐 충격과 전율에 소스라쳐야 했다. 마른 잔디보다 창백하게 경련을 일으키는 질투로 죽음에 다가가는 극적인 요소 안에 고스란히 담겨 있다. 따라서 당대는 물론 오늘날에 이르기까지 서정시의 여제女帝라는 칭호에다 경모의 대상으로서 찬미가 넘쳐나고 있었다.

대표적으로 소크라테스는 '미인으로 우아하고 교양 있으며 현명하다'고 했고, 플라톤은 '열 번째 뮤즈'라며 예찬했다. 자부심이 남달랐던 그녀의 말대로 그녀의 작품들은 시대를 초월하여 오늘날에도 불멸의 생명력을 내뿜으며 세계 문학사의 빛나는 보석이 되고 있다. 사포는 다작 시인으로서 아홉 권의 책으로 집대성되었고, 그 양이 1만2천여 구절에 이르며, 6백여 구절이 남아 있지만 내용 연결이 거의 안 되고 있는 실정이다.

왜냐하면 로마 교회가 '공중도덕의 위협'이라고 선포하며 비잔틴 주교의 지시하에 광장에서 두 번이나 불태워졌기 때문이다. 로마시대에 와서 그녀의 시들이 외설적인 동성애의 내용을 많이 담고 있는 것으로 삶의 방식이 비정상적이라 비난 받게 되었다. 문화유산에 대한 이러한 분서행위는 문학을 넘어 인류사의 엄청난 재난인 것이다. 불행 중 다행으로 전문이 남아 있는 것은 2편 정도에 불과하지만 전문이든 조각글이든 사포의 유작을 통해 황홀한 떨림과 새로운 감동을 체험하게 되고, 경이에 찬 그녀의 삶과 사랑에 매혹되는 것은 숨

길 수 없는 사실이다.

사포의 유골은 레스보스 섬에 묻혔고, 그녀의 묘지를 순례하는 사람들의 발길이 끊이지 않고 있다. 그녀가 살았던 시칠리 섬의 시라쿠스 주민들은 200년 후 그녀가 머물렀던 것을 기념하기 위해 동상을 세우게 했다. 이곳은 세계적인 명소가 되었다. 사포의 비문에는 '모든 빛나는 것들을 노래했고 모든 장미꽃은 그녀를 위해 바쳐지고 있다'가 새겨져 있다.

서정시의 꽃밭에서 찬란한 꽃을 피웠던 사포. 서정 시인으로 살다 간 그녀의 삶과 사랑의 본질을 인식케 하는 대목이다. 사포는 인간의 몸으로 환생한 열 번째 뮤즈로 시의 새로운 경지를 부여했던 시인이었다. 사랑이 주는 신비로운 힘과 경이로운 충격, 사랑의 열병을 여과없이 진솔하게 나타낸 최초의 서정 시인이기도 했다. 사포의 놀라운 재능에 대한 상찬들은 저마다 쟁쟁하여 우리의 귀를 황홀하게 하며, 인류의 문화사에 끼친 영향력은 실로 엄청나다 할 것이다.

소녀에게

자욱이 달려오는 바람 아우르고
잎사귀마다 흔들며 하염없이 흥을 쏟던 꽃보라
할딱할딱 쿵쿵 뛰는 가슴에다 온몸 사르던 신열을
소녀야 너는 청신한 샘물로 와서 고스란히
방울방울 해맑은 이슬 되게 했었지

나이팅게일의 선율 따라 우리 마주 보며
함께 노래하고 춤을 추며 시를 읊었지
그럴 때면 지중해 빛의 하늘과 꽃나무
목청 좋은 시냇물도 우리에게로 왔었지

머리에 장식한 제비꽃이랑 장미꽃의
달콤한 향기가 심신을 휘감아 돌며
한 세월을 채우고 채우던 사랑의 향연들
소녀야 너는 반짝이는 뮤즈가 되어
나의 삶과 시에 무지개를 놓아주었지

어이할거나 소녀야 콕콕거리는 세월 속에

우리 함께 누리고 들떴던 인생의 봄날이

이젠 아득한 꿈으로 흔들리는데

그 시절의 사무치는 사랑으로

기어코 여기저기서 폭발해 버리는

대책 없는 그리움을 소녀야 어이할거나

에필로그

사랑은 분명 우리의 경험 중에서 신비롭고 아름다운 것이다. 이런 경이로운 경험을 아예 모르거나 겪지 않은 사람은 죽은 사람과 마찬가지라고 한다. 사랑이 부여하는 생명력은 가장 순수하고 강렬한 감동으로 새로운 인생을 맞이하게 하고, 기대와 희망을 확장시키기 때문이다. 이런 의미에서도 사랑은 맹목적이 아니라는 사실을 증명해 주고 있다. 에로틱한 사랑을 체험했던 사람들은 상대방을 처음 보는 순간 뜨거운 애정을 느끼고 사랑의 불꽃을 피우며 사랑에 빠지게 된다. 천의 모습이 존재하면서 늘 새로운 모습으로 다가오는 것도 사랑이다. 남녀 관계나 동성 간의 사랑에는 분명히 운명적인 요소가 있기에 이치로만 따질 수 없는 불가해하고 묘한 구석이 있는 것도 사실이다. 연인에 대한 지나친 기대심리와 환상을 부풀리며 '운명적 만남', '천생연분', '완전한 사랑', '이상적 사랑'으로 찬미되기도 한다. 서로에게 숨이 막힐 정도로 빠져들면서 천지만물이 오직 자신들의

사랑을 축복하기 위해 존재하는 듯하지만 세월이 흐르고, 눈에 덮씌운 콩깍지가 점차 벗겨지면 아찔한 사랑의 도취에서 깨어나기 십상이다.

세상의 전부였던 그들의 사랑도 세월 속에서 빛이 바래거나 우여곡절을 겪게 마련이지만 그 반면 연인이 있음으로 흔치 않은 기쁨을 누릴 수 있었던 것이다. 그런데 세상사가 그렇듯이 사랑 역시 각본대로 돌아가지 않는다. 전혀 예상치 못한 방향으로 흘러가는 경우도 허다하다. 이것이 바로 그 양면성인 것이다. 즉 사랑은 생산적인 힘을 발휘하는 동시에 파괴적인 힘을 발휘하며 수레바퀴처럼 맞물려 돌아간다. 사랑은 일방통행이 아니며 상호 교류하는 것임을 인식해야 한다. 사랑에 대한 뿌리 깊은 갈망으로 인해 엄청난 기대와 비현실적인 환상 속에서 시작되었다가 실패로 끝나고 마는 경우도 흔한 일이다. 사랑도 강력한 생명체로서 변화와 이동을 하는 탓에 대부분의 경우 흐르는 세월 속에서 퇴색되어 가지만 아주 드물게는 세월과 함께 더욱 영롱하게 타오르기도 한다.
그런데 이 모든 것을 인정한다고 해도 그들이 서로 만나 사랑이 한창 달아올랐던 때는 인생의 절정기였고, 지상에서 누리는 가장 행복한 시기였던 것은 부정할 수 없다. 서로에게 오직 하나 뿐인 최고의 존재이자 생명 같은 존재로서 살게 하는 힘과 버팀목이 되어 주었다.

깨어진 사랑의 쓰라린 상처와 실망을 딛고 그것이 삶과 예술의 연료가 되어 각자의 분야에서 불멸의 신화가 된 인물들이 있었다. 순조롭지 못했던 사랑으로 인한 정신적 긴장이 예술혼을 불붙여 불후의 작품을 창작하는 동력이 되게 한 것이다. 그런가 하면 인생이 파탄 나고 정신 병원에서 생을 마감하거나 상대방에 대한 과도한 집착과 독점욕으로 전부를 잃기도 한 경우도 있었고, 동등한 연구 파트너에서 비참한 인생으로 전락하기도 했다. 정략결혼의 희생양으로 사랑을 통해 그나마 삶의 기쁨과 의미를 알아가다가 끝내는 단두대의 이슬로 처형되었다. 왕은 되었지만 사랑의 상실로 광인이 되어 수하들에게 난자되었거나 왕관을 버리고 연인을 선택한 왕도 있었다. 신도 말릴 수 없었던 사랑도, 불운한 사랑에 더하여 '팜므 파탈' 같은 여자의 거미줄에 걸려들면서 요절한 음악가도 있었다. 또한 부모에게 버림 받고 불우한 청소년기를 보낸 인물로 각고의 노력 끝에 자신의 분야에서 유례가 없는 성공을 한 사례는 연민과 감동을 자아냈다. 하지만 그들은 세상을 뒤흔들 만한 성공 이후에도 그 트라우마에 벗어나지 못한 채 정체성의 극심한 혼란으로 삶과 사랑에 파괴적인 영향을 미쳤던 것이다. '버림받지 않을까 하는 두려움', '너무 친밀해지지 않을까 하는 두려움'으로 극심한 갈등과 자기불신, 자기혐오, 그리고 냉소주의에 빠지기도 했다. 따라서 일찍이 파스칼이나 에리히 프롬이 제기했던 '사랑의 기술' 습득의 필요성, 또한 그에 따른 학습과 훈련을 강화해야 한다는 견해가 설득력을 얻고 있다.

필자는 본 저서에서 선정한 22명의 로맨스, 즉 세기적 사랑이자 세기의 사건을 통해 천의 얼굴을 가진 사랑에 대해 부분적인 이해에 진입하게 된 것으로도 위안을 삼고 싶다. 그들의 로맨스 중에는 세상 사람들의 뭇매를 맞기도 했고 다양한 화제를 뿌리기도 했지만 아직도 영롱한 빛을 발하며 우리의 가슴을 뛰게 하는 사랑도 분명 존재하고 있다. 그들이 보여준 사랑이 모범적인 본보기와는 다소 거리가 있을지라도 보다 색다른 내용으로 사랑에 대한 이해의 폭을 넓히는 데 일조했으리라 본다. 나아가 이를 타산지석으로 하여 삶과 사랑에 대한 보다 발전적인 이정표를 마련할 수 있다면 큰 기쁨이 되겠다.

세기를 뒤흔든 불멸의 사랑

초판 1쇄 인쇄일 • 2019년 2월 25일
초판 1쇄 발행일 • 2019년 2월 28일

지은이 • 조동숙
펴낸이 • 임성규
펴낸곳 • 문이당

등록 • 1988. 11. 5. 제 1-832호
주소 • 서울시 성북구 동소문로 65-2 삼송빌딩 5층
전화 • 928-8741~3(영) 927-4990~2(편)
팩스 • 925-5406

© 조동숙, 2019

전자우편 munidang88@naver.com

ISBN 978-89-7456-517-6 03600